山林台灣

羅旭華 —— 著

Mountainous
Taiwan

探索著與被探索的

　　地理上，台灣的山林處處；心靈上，無論長居島上哪裡，我都經常走入千萬年來早已緊緊擁著台灣島上那個城市或是小鎮的山林。是的，島上的任何一個城鎮，都鄰近著風貌不一卻又似乎有著相仿美好元素的台灣山林……

　　而我早已習慣各處的山林都像是我的師長，總是殷殷教導著我並耐著性子聆聽我的心。山林更彷彿是不曾背棄我的朋友，無論我是否須要，也不管時機如何，它都大大歡迎著我走進擁有許多不同面向的山間、林中：茂密的中級山闊葉木原始林；蒼勁的高山雪松、雲杉和台灣翠柏；大雨時現身小雨時極其羞怯的高、低海拔時雨瀑；山林攝影同好中有著小小美名卻少為人知的祕境瀑布……，而台灣山林中很經典的，是燕雀目鶲鶇亞科等至少十餘種常見留鳥，在各個城鎮周邊山澗，不論晨昏晴雨，總是娉娉巧鳴著的迴音。

　　亞洲金融風暴來襲，南投縣仁愛鄉與信義鄉綿延著許多原住民族故事的山林之間，是我這個外商金融機構從業人員，週末假日心靈得以休憩的居所。千禧年間的達康 (.com) 風雲，我開始認識並與家人一再探索合歡群峰，由合歡山徑多次望向年少時就曾經逞著愚勇搶速攀登的美絕的雪山連峰，儘管一場資本市場氣旋正在國際間上演，在一次次的林間遠眺中，人世間的財富起落似乎就算不得什麼了。金融海嘯前的些許波紋中，五峰鄉與尖石鄉山區，乃至於北得拉曼山巨木群旁步道，是我思索暨執行本土銀行事業再造策略的最佳場域，許多株我幾乎喜歡得想要為其逐一命名的老樹下，緩步走著輕輕拍著，我都不斷思想當代策略管理與創新管理對企業治理的要義，終於在幾年的努力之後，有了一些美好的企業經營果實。美

國雷曼兄弟投資銀行倒閉之後，駭人的金融與經濟海嘯襲捲全球數年，已經擔任總經理職務的我，儘管每天都彷彿看不見光明的未來，幸運地，我常退到金瓜寮 U 型迴灣溪谷，與復育成功的成群苦花魚以及一對又一對好像從不吵架的台灣藍鵲夫妻，一同啁啁啾啾學習著正漫天而來的平台經濟，以及新興的物聯網科技與即將火紅的工業 4.0。

很長一段時間，遠超過了 20 年或是已經有 30 年了，台灣的山林，總是可以撫育我的傷痕與壓力，陪伴我經歷、學習，也與我一同歡欣。走進山林，對我而言，就是休憩，而且是很深層的休息。經常帶著單眼相機與三腳架獨自或全家漫步於山林之間的我，在世局變遷中，卻總是沒有學好耐心與沉穩的功課，但山林台灣像是我年少就深信的上帝——天父爸爸——一般，對我展現了公義和憐憫，長期教導我也靜靜等待我……

阿里山與拉拉山的幾株巨木旁，晨霧與山嵐之間，祂靜靜等候。溪澗、瀑布與常被忽視卻有著動人的萬年風霜之美的多處岩壁旁，我曾經開懷閱讀著歲月的刻痕，也有不少次流著淚禱告……。整體成林，獨自也可細細地鑑賞良久的樹木，那些美得無以復加的台灣紅檜、扁柏與黑松，好幾次我知道若輕撫得再久一點點，就將會錯過日頭的恩賜而進入林中暗夜的危險了！難以計數的兀自飄逸美麗著的奇花、勁草，欣賞之餘總在山間還有餘光時，不忘以我仍悸動或已經舒緩的心，以及數位化的 CMOS 或 CCD 菲林 (底片)，搶著記錄了一些些。山林之間將近日暮的群山翦影與光影變幻最是憾人，每每按下快門線進行數秒鐘的曝光，知道這可能是一幀傑作時，肉眼看著眼前這麼雄渾又純粹的山的側影，漸層地墨化至完全消失於虹膜，我總覺得自己是當天台灣山林間最幸運最蒙福的人！而此刻默然愛著世人的造物主，看著這麼執著抑或其實是愚蠢的業餘攝影者與山林探索者的我，也靜靜地在一聲並不打擾的銹胸藍姬鶲的啼叫中，愛著我與我的認真吧！

年少時初初走進山林之中，以為僅僅是一波波綠色山稜曲線與樹叢光影，加上溪瀑於烏雲與烈日下均極美麗的召喚；有了一些年日之後，才漸

漸感受到上帝所造的大自然對自己的精細修補，以及每一次經歷時所填充的靈性營養，竟然這麼寶貴！不僅如此，大自然與人類生活的交界處，也是美極了：基隆河上游還幼稚小巧地以不足一公尺寬山澗的模樣，孩童般藏身於原生白背芒足踝，突然間銀白色水花跳過我走過的菁桐山城下方，此刻山腰上一幢赭紅磚房的臥房檯燈正巧被女主人點亮；淡水河在觀音山腳將要出海，我在超過一千米的大屯山頂枯樹旁，幾度於入夜時目睹了無價的海上漁船漁火與淡水市鎮眾家燈火雙層輝映著，都是大自然與人類共同無意卻精心地演繹著的靈動藝術，看似當天唾手可得卻實則珍貴無比！每每，我都是開心滿足地走出山林，而當天走進山林時的滿心沉重與諸多人間故事，就留在朱鸝、冠羽畫眉與酒紅朱雀的喳喳笑語不斷，還有鯝魚、馬口魚、爬岩鰍於林中山澗的勃勃生氣中了。經過了一次又一次的山林探訪，我深知且確信自己何其有幸，可以出生、成長在一個被山林懷抱著且隨時可以走進、親近的島上。

山林攝影時為了大塊山巒林相或溪流的最佳呈現，尤其在陰雨霧嵐的日子，須要小光圈與較長時間的曝光，我常扛著多年來屢屢使用的三腳架，故用右手大拇指按下的是快門線，當然，經年的訓練使得左手掌與手臂非常穩定的我，也常以左手持著並不輕巧的攝影器材，而用右手食指直接按下低速快門。不論快門線或快門，山林被停格成像的那一剎那，就是我這位攝影者決定畫面與藝術價值的誠實凝視，也正是期望呈現人文底蘊的內心對眼前景物的忠實觀點：這觀點已經在觀景窗中以幾秒鐘或一分鐘小心剪裁過，短時間內已經微觀了細節又巨觀了全景多次，也已經將原是陌生後來稍微熟悉的繡眼畫眉與灰喉山椒鳥的經年吵嘴，更將台灣纓口鰍與石賓魚的優雅迴游時所攪動的清新山風，都一同凝結創作了……

晚近，先是不得已，後來卻是喜歡上在滂沱雨中取景，雨中的景致被山中或溪畔潑墨水濂霧化之後，好像陌生了點，因此須要重新認識，又像大地剛剛換上了惑人的紗質春裝。而雨中攝影沒有任何祕訣，就是讓攝影器材在還沒有被完全淋壞濕透之前仍然可以發揮功能，而盡力撐著的傘具

又不可擋到鏡頭破壞了畫面，所以，身高一米七的我愚蠢地在雨中墊高了腳尖，為了架得高一些以取得心中最佳構圖的相機打傘，而自己淋著大雨，是我這幾年只要在雨中攝影就常會做的蠢事，若有讀者曾經在新北市 106 號縣道路旁，或是台 7 號道乙線上，看到這種可笑的畫面，可能就是我。有一次在北 114 號道架了腳架，超大雨中運鏡著當天非常不易構圖的東眼瀑布，一位可能也熱愛攝影的年長機車騎士很受鼓勵似地緩緩停下來，在我身旁靜靜看著，半晌之後才說：「這樣可以拍嗎？相機不會壞嗎？」「快一點就好，金屬機殼已經防潑水，家裡的乾燥箱靜置幾小時之後也可以除去濕氣的，不會壞。」看到我一直以肩頭調整著雨傘，數次用腳掌挪移腳架，希望拍進瀑布前寒風中的新葉春意，背脊早已經全濕了……，這位可能在後方不遠處有木里或車寮坑山區務農的斗笠雨衣老伯，實在好禮貌地很怕打擾我的春雷中創作，以極為認同的笑意說著祝我好運，二行程的引擎聲衰老野狼般噗噗遠去時，突然以台語盡力放大聲量地回頭喊著，明顯地擔心我在大雨中沒有聽見：「現在就是過去一年中，東眼瀑布最漂亮的時候……」

幾年過去了，我沒有再見過這位質樸可愛的長者。而我持續探索著大豹溪與五寮河匯流後的三峽河，匯入三峽河的幾條小支流，除了一條橫溪之外，其他都喚作三峽溪，新北市三峽區地土上，我所知的就至少有四條三峽溪，而我都走過，在春雨、秋風與冬凜中……。大豹溪則是三峽河的上游，匯入了熊空山、逐鹿山、雙溪山間的熊空溪、中坑溪與蝸仔溪後，古早以來竟以「大豹」為名，正如恩慈的人難免偶有耐性不足，我所見日常詳和的台灣山林美景，往往剎時間就風雲一變極其兇殘起來……，曾經多次因上游突降豪雨，而吞噬了以百為單位的溪床上戲水的寶貴人類靈魂的大豹溪，幾度我在盛夏颱風剛離去雨勢極為滂沱時去訪，水勢著實洶湧，猶如目睹了無數隻黑黝水紋大豹於溪中兇猛跳躍著呢！頻於探索山林時，近年來我也常常發現，山林雖然作為被我這個探索者不斷學習的主體，其實我也在悄然探尋我自己的心與想要成就的人生，或是，我也被已經經歷

了億萬年歲月的山林老者一再探索及問詢著……

　　有時，更像是我本來就是山林的一部份，是的，我總覺自己可以與林木、溪瀑，與雀鳥、魚族，以心對話，因此，獨自探索著山林時，就正是在探索著自己……

　　本書中唯美的作品當然不少，但我作為一個希望貼近真實也不太在意市場反應的攝影者，本不願作品完全唯美，而是要呈現深度並講述——或讓讀者自己閱讀到——圖像中未說出的故事……。本書中每張作品外框儘量「馬卡龍」(Macaron，源於義大利的多彩法式小圓餅) 化，目的在於讓即使是艷陽天也常陰鬱著的島上翁鬱山林活潑多彩一些。而許多鄰近村落不甚原始的台灣山林中，「嫌惡設施」其實不少：水管、電線桿與電線纜線、水泥護欄椿柱等等，曾經是我的風景寫真學習對象，幾位知名日籍攝影師，均統稱的嫌惡設施，於其作品中總是要避之唯恐不及，才是真正呈現了日本山林之美。然而嫌惡設施就是生活設施，就是山林周邊與其中的人們生活的一部份，雖然確實極可能傷及一幀被攝影者仔細構圖下的作品與其藝術價值，我的想法卻是：日常生活必要的「嫌惡設施」可以看起來不嫌惡嗎？可以恰好呈現在作品中且有藝術價值嗎？是否已將拍攝當天的場景裁剪具象之後，傳遞了某種感動給讀者？因此本書中我不迴避地拍攝了少許水管、長長的電線與並不美的電塔，甚至於古墳與山丘墳場，我還挺喜歡這幾幅作品，或許在山林攝影久了，景物的美醜與否，不僅在於攝影構圖的技巧，更是創作的觀點與欣賞的心境吧！

　　2016 年春末，我初次造訪平溪線鐵道旁的望古瀑布，也走過了不少嫌惡設施，瀑布前四下無人，不覺林間漸漸沉黑下來時，心中正與瀑布及前方水潭說著話：我已知道這條山澗溪瀑水流是基隆河上游水系眾多支流之一，在出發前幾天我學習並認識了這個水系，往往好像理解了水文的氣息，面對瀑布創作時就更容易掌握觀景窗中的自然美學……。台灣山林中的瀑布，形貌各自獨特不一，但都常像五歲孩童般調皮地從林中、谷中、原生樹種後促狹竄出，有時候帶著一點點稚氣，或者蒙昧幼童小小的怒氣。欣

賞、獨處也拍了望古瀑布約 40 分鐘，林間猛然下起了大雨，碩大的雨點飛躍且重重地落在我的眼前，約 30 秒後，這一天遲緩的我才蕭然發現，我這位偶爾忘了攜帶雨具就走進山林的攝影者並沒有淋濕，更趨空靈且視線極差的無人霧雨密林中，此刻應該要泛起一絲懼怕的我，卻大大享受著這份雨聲巨大中的恬靜反差之美，僅僅頗猶豫著何以如此？我怎麼會不淋濕呢？大雨為何都恰好只落在我的前方幾公分呢？幾分鐘之後仍然不解的我終於試著仰頭觀看，原來是我站在一塊極其巨大且外傾的岩塊山壁之下，嶙峋的岩壁石塊在我的正上方，給了我巧妙的遮蔽以及一位老友扶持著一般堅實的答案……。這麼有趣的山林經驗，於本書的作品逐一成像至今，少說，我累積了超過數十個不同卻都興味盎然的例子，都是與大自然的美好靈性交織成的故事，而這麼多精心的山林回憶，雖無法一一撰文與讀者分享，卻甚盼讀者此刻或未來能有自己的台灣山林經歷。

本書中的作品最早成像於 2004 年，最晚則是 2019，這是一本足足拍攝且醞釀了 15 年的書，而我現在已經成年的孩子們，於書中還只是兩個攜著手奔向溪頭竹廬的小寶貝！

山林之間還有許許多多可愛的人們，可以隨處暢意極其悠揚高歌著的，且耕作、採獵、健走、成長於山林之間的原住民朋友們，多年來我有幸認識了一些，有著一些真摯的互動與美好的回憶，偶會想起：我的鏡頭與我的心探索著的，這本書中呈現給讀者的一頁頁的景致，這些長年與大自然親近的山間人們，生來都是最佳的探索者，應該也都曾經深深探索過……

又或者，應該就是，我與這些生活於林間的原住民朋友，還有只要隨時願意走進山林用心探索的任何人——包括本書的讀者——探索著山林台灣的同時，也都被台灣山林悄悄探索著吧……

羅○年

2019/8/11
於台灣台北

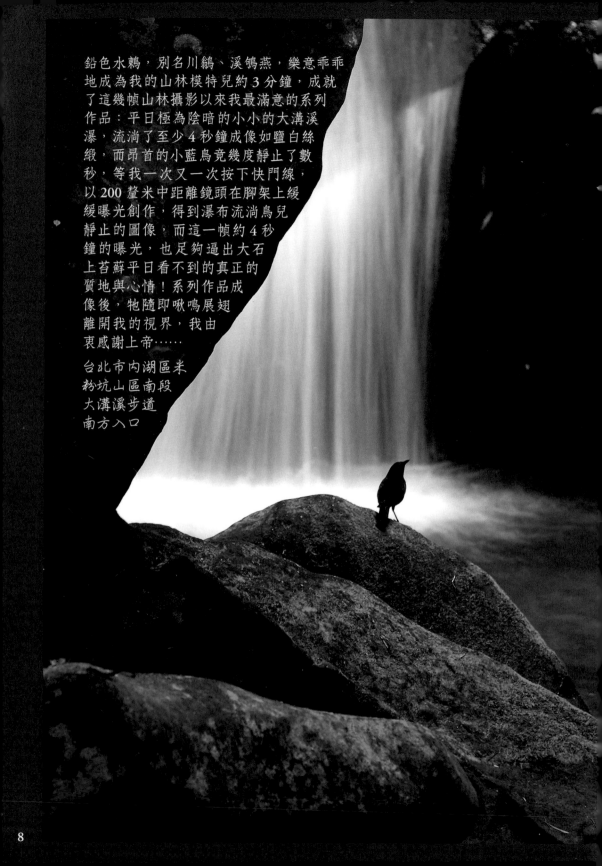

鉛色水鶇，別名川鶇、溪鴝燕，樂意乖乖
地成為我的山林模特兒約3分鐘，成就
了這幾幀山林攝影以來我最滿意的系列
作品：平日極為陰暗的小小的大溝溪
瀑，流淌了至少4秒鐘成像如鹽白絲
緞，而昂首的小藍鳥竟幾度靜止了數
秒，等我一次又一次按下快門線，
以200釐米中距離鏡頭在腳架上緩
緩曝光創作，得到瀑布流淌鳥兒
靜止的圖像，而這一幀約4秒
鐘的曝光，也足夠逼出大石
上苔蘚平日看不到的真正的
質地與心情！系列作品成
像後，牠隨即啾鳴展翅
離開我的視界，我由
衷感謝上帝……

台北市內湖區米
粉坑山區南段
大溝溪步道
南方入口

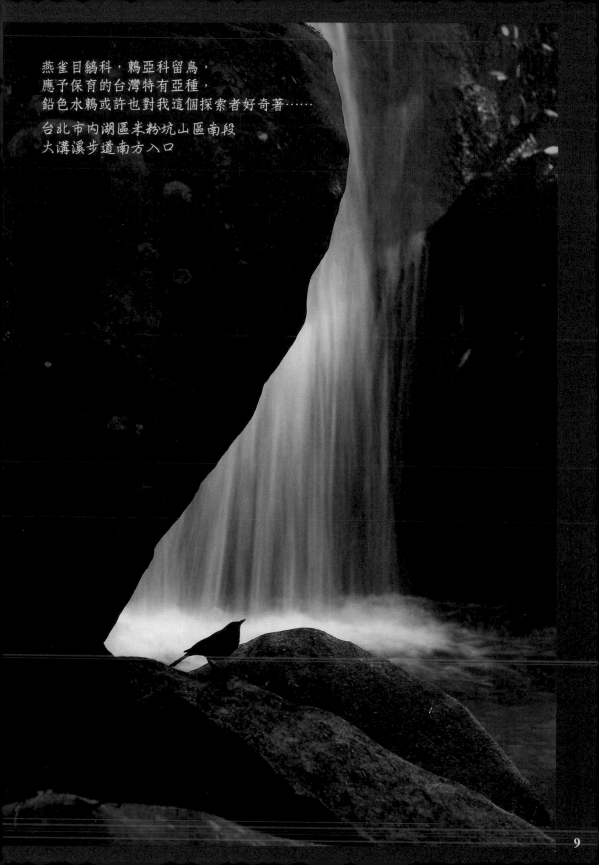

燕雀目鶲科，鶇亞科留鳥，
應予保育的台灣特有亞種，
鉛色水鶇或許也對我這個探索者好奇著……
台北市內湖區米粉坑山區南段
大溝溪步道南方入口

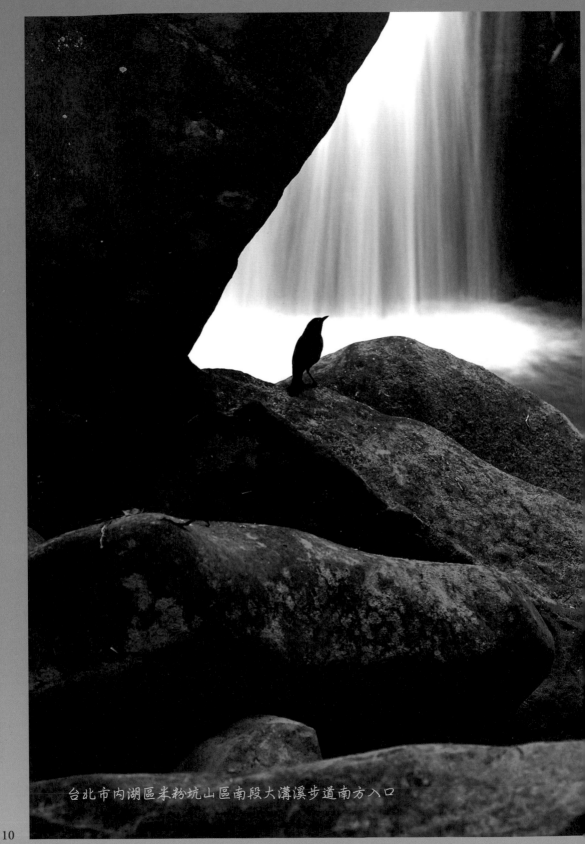

台北市內湖區米粉坑山區南段大溝溪步道南方入口

10

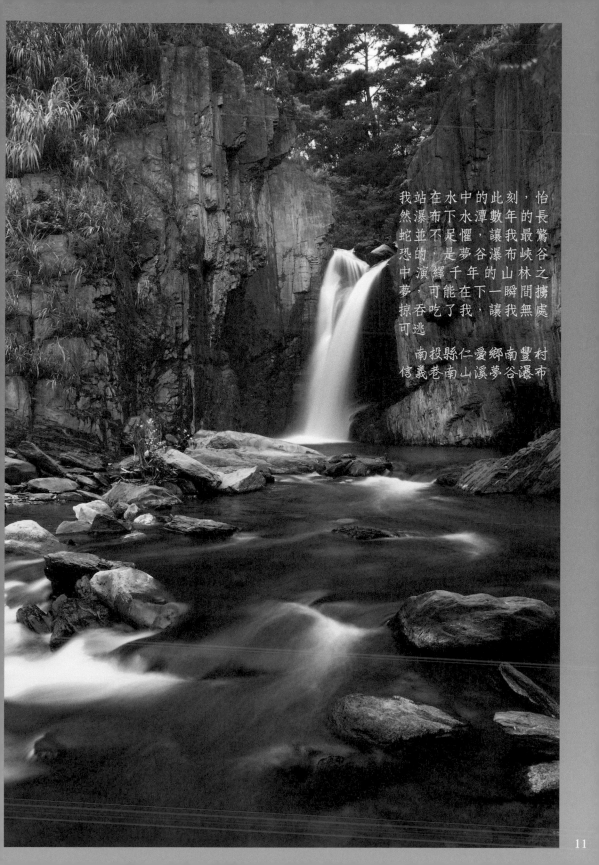

我站在水中的此刻，怡
然瀑布下水潭數年的長
蛇並不足懼，讓我最驚
恐的，是夢谷瀑布峽谷
中演繹千年的山林之
夢，可能在下一瞬間攘
掠吞吃了我，讓我無處
可逃

　南投縣仁愛鄉南豐村
信義巷南山溪夢谷瀑布

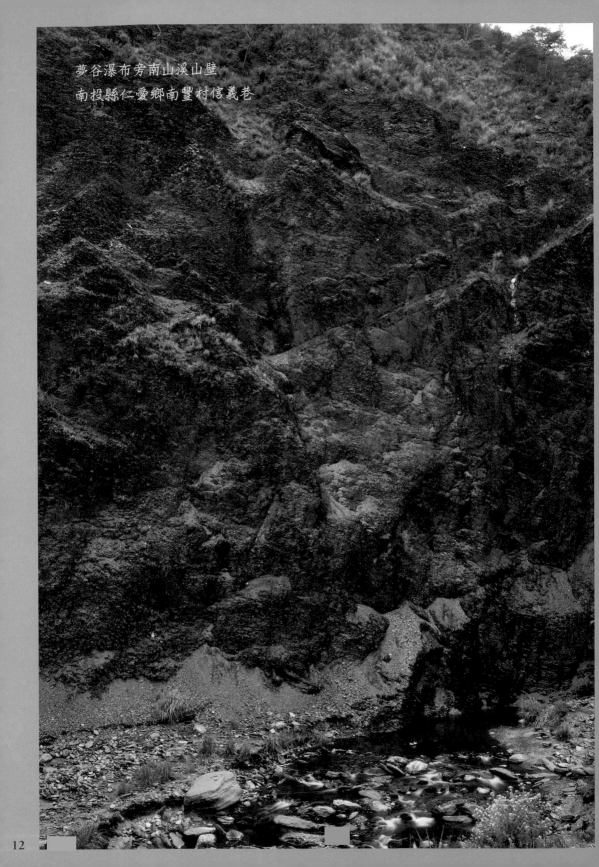

夢谷瀑布旁南山溪山壁
南投縣仁愛鄉南豐村信義巷

大度山落日
台中市龍井區

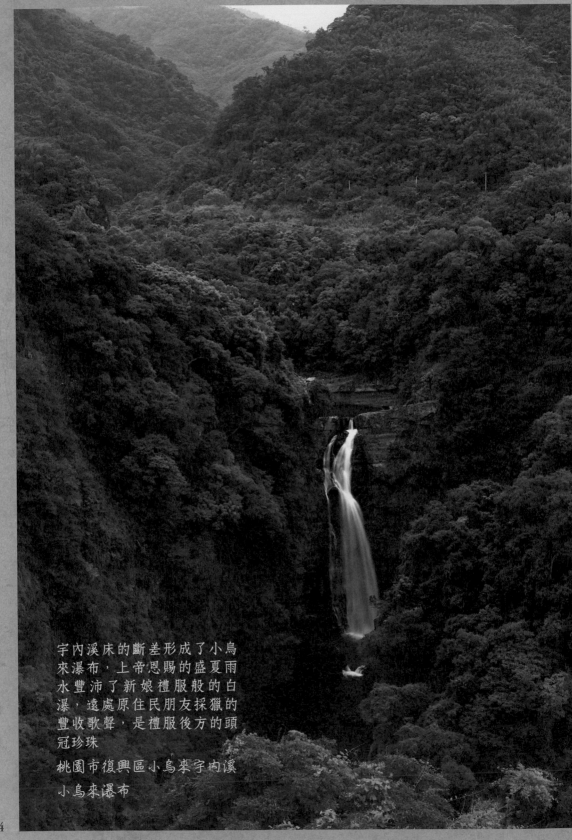

宇內溪床的斷差形成了小烏
來瀑布，上帝恩賜的盛夏雨
水豐沛了新娘禮服般的白
瀑，遠處原住民朋友採獵的
豐收歌聲，是禮服後方的頭
冠珍珠

桃園市復興區小烏來宇內溪
小烏來瀑布

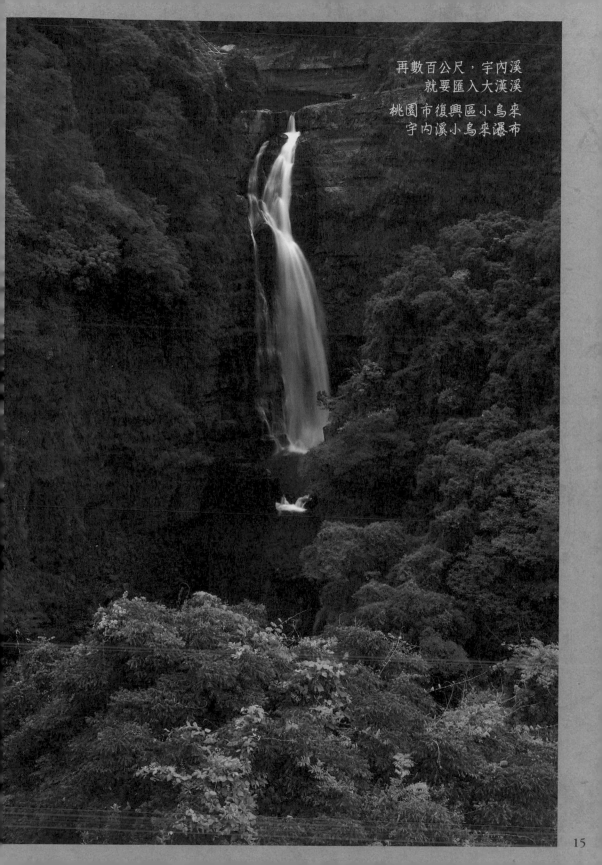

再數百公尺，宇內溪
就要匯入大漢溪

桃園市復興區小烏來
宇內溪小烏來瀑布

15

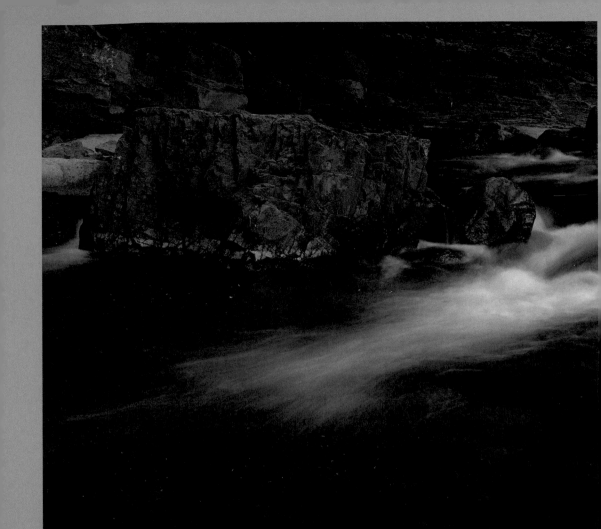

匯入大豹溪前，相較於暴烈噬人
的大豹溪谷，東方淺山區熊空山、
加九嶺山與逐鹿山西峰之間，熊
空溪顯得可親也柔美得多。火紅
巨石旁，特定的溪床質地與水文
條件下，這是我曾目睹與紀錄過
的最細緻的山林溪瀑，宛若蠶絲
吐在水面，即將成為山林之蛹……
新北市三峽區加九嶺山西北麓
火燒寮山區東北方，熊空溪谷

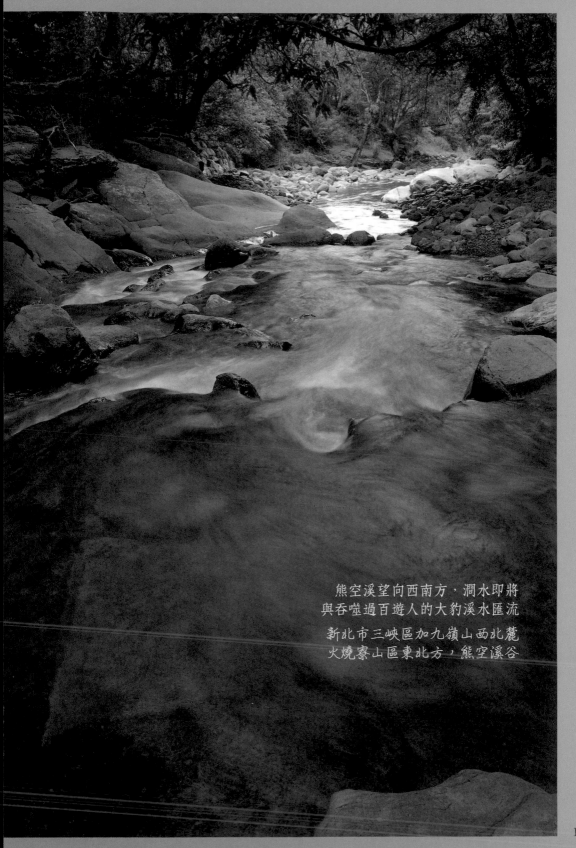

熊空溪望向西南方，澗水即將
與吞噬過百遊人的大豹溪水匯流

新北市三峽區加九嶺山西北麓
火燒寮山區東北方，熊空溪谷

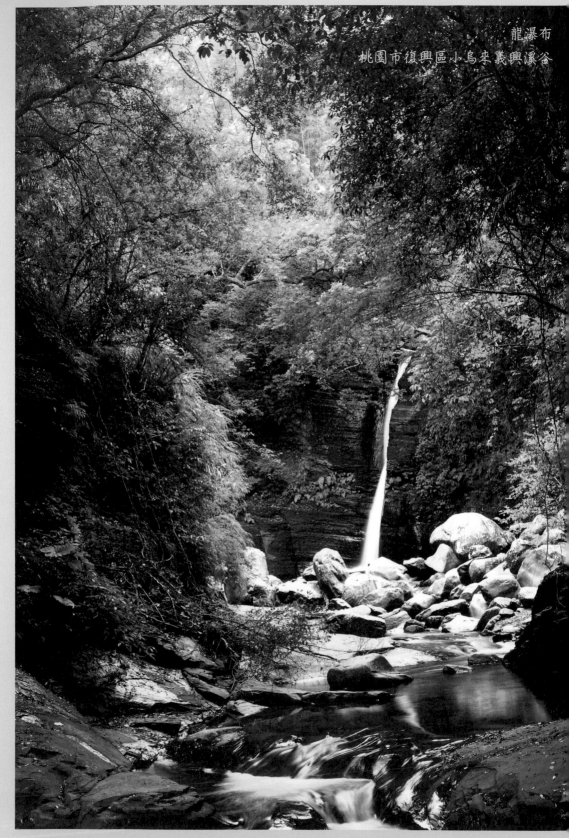

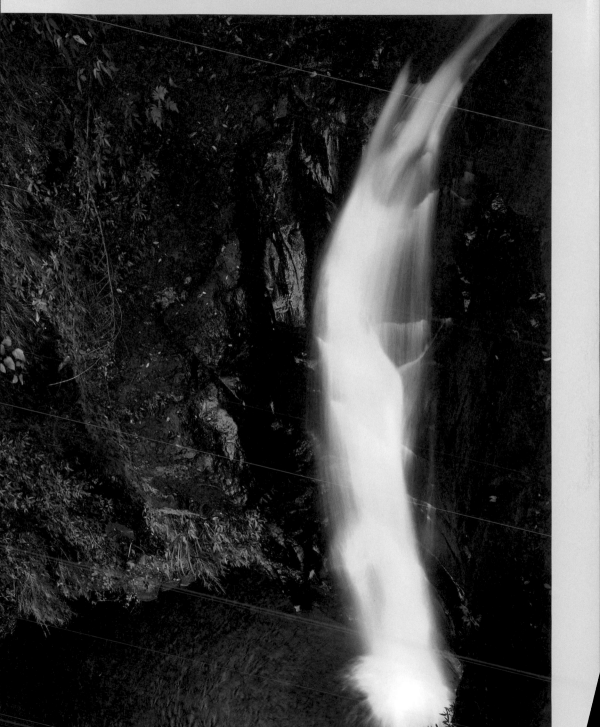

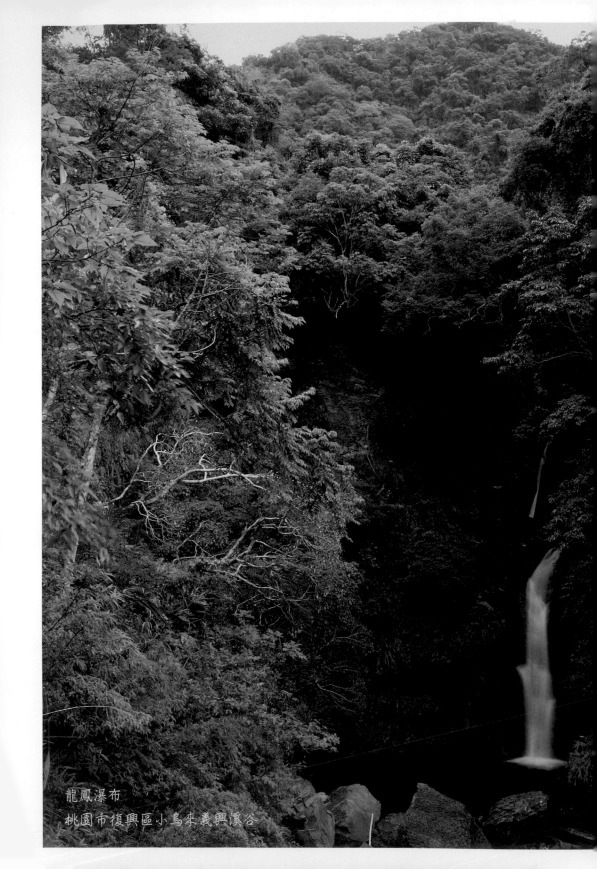

龍鳳瀑布

桃園市復興區小烏來義興溪谷

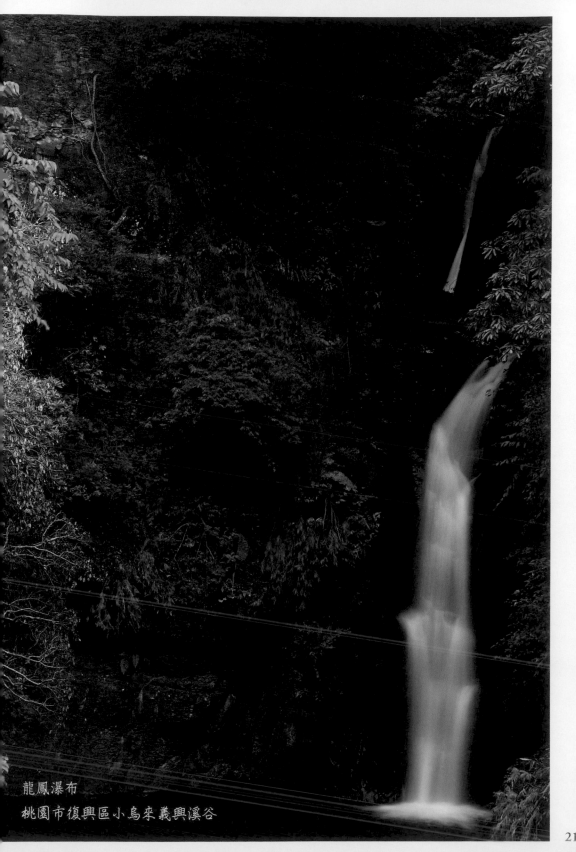

龍鳳瀑布
桃園市復興區小烏來義興溪谷

圖中央的木瓜溪匯入下方的花蓮溪，勾勒了大地上兩條被夕日餘暉感動著的巨大銀鍊，再一起奔向大海。我不知道有多少攝影者掌握了這一刻，但我很幸運也很堅持，這幅美景留在我的數位菲林與心中，至今已經 15 年了！身為作者，我仍然時常被此景感動……

花蓮縣壽豐鄉海岸山脈起點望向中央山脈北段連峰

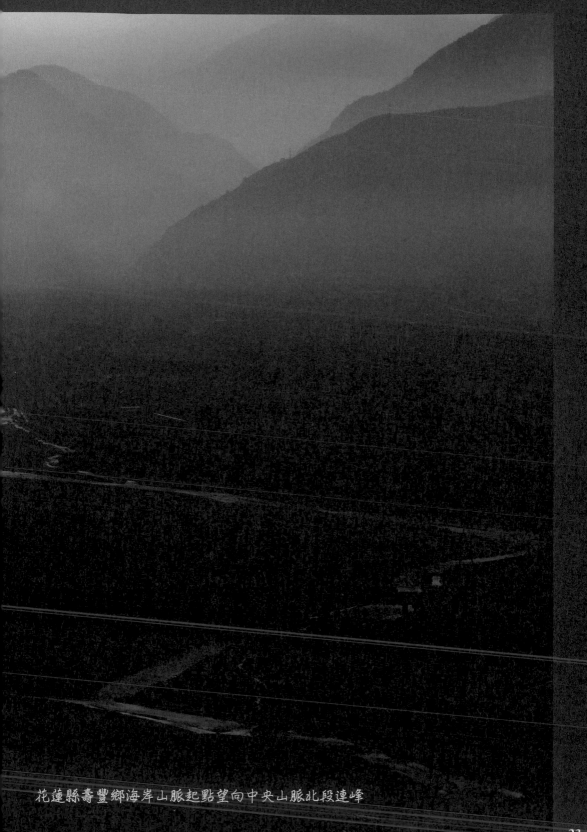

花蓮縣壽豐鄉海岸山脈起點望向中央山脈北段連峰

花蓮縣壽豐鄉海岸山脈起點望向中央山脈北段連峰

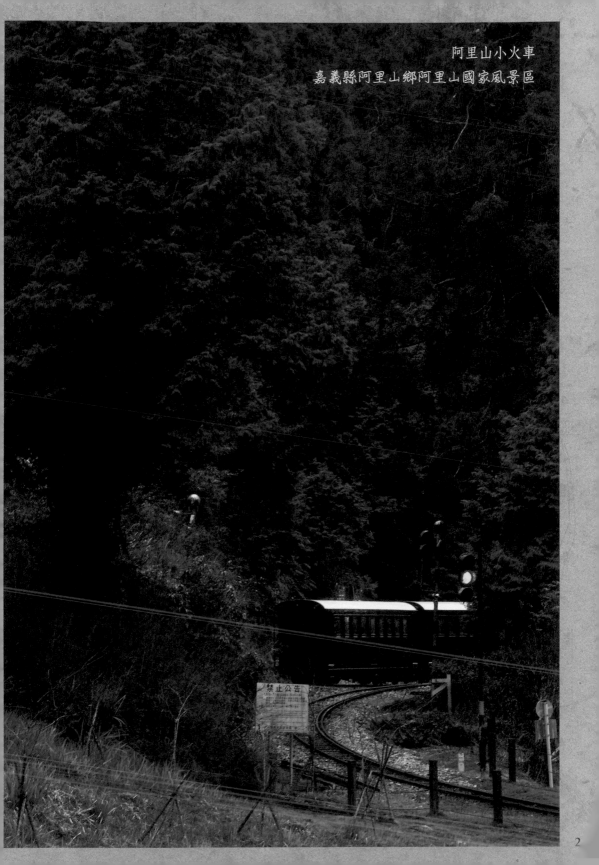

阿里山小火車
嘉義縣阿里山鄉阿里山國家風景區

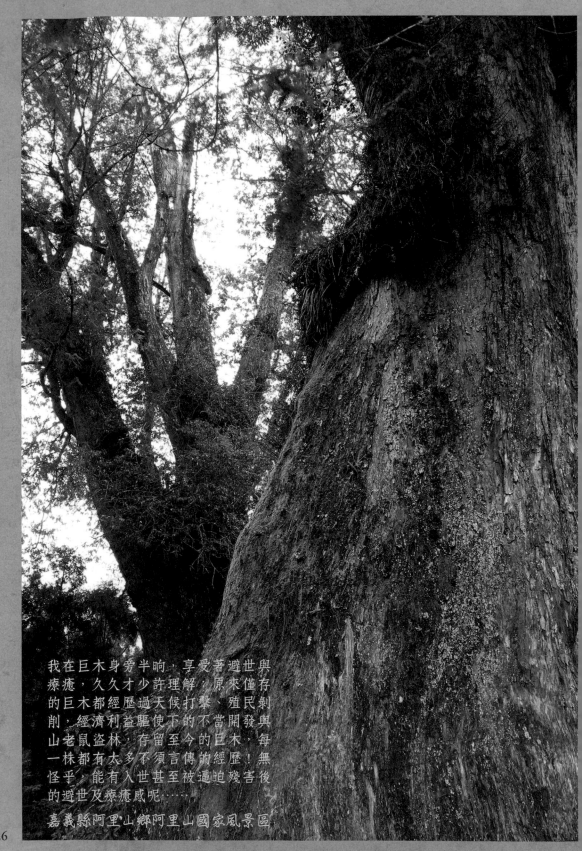

我在巨木身旁半晌，享受著避世與
療癒，久久才少許理解：原來僅存
的巨木都經歷過天候打擊、殖民剝
削，經濟利益驅使下的不當開發與
山老鼠盜林，存留至今的巨木，每
一株都有太多不須言傳的經歷！無
怪乎，能有入世甚至被逼迫殘害後
的避世及療癒感呢……

嘉義縣阿里山鄉阿里山國家風景區

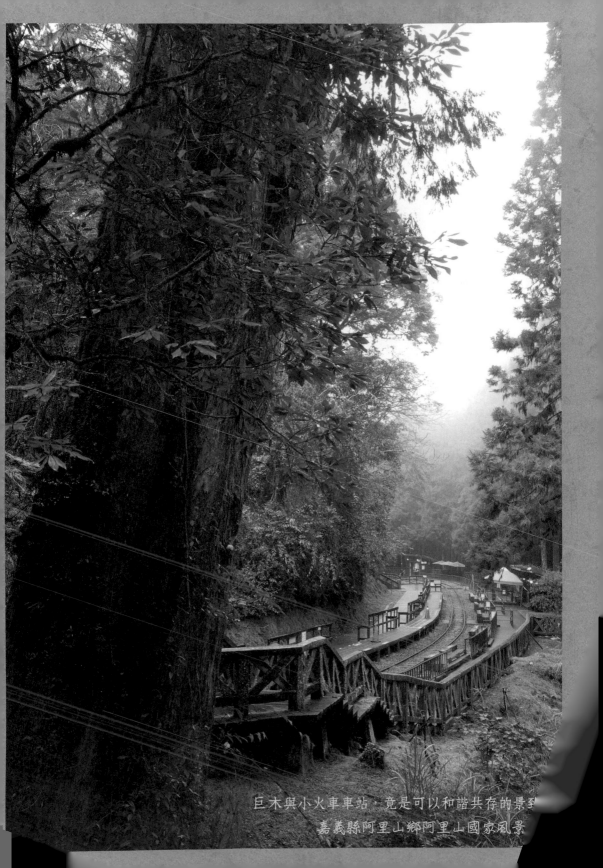

巨木與小火車車站，竟是可以和諧共存的景致
嘉義縣阿里山鄉阿里山國家風景

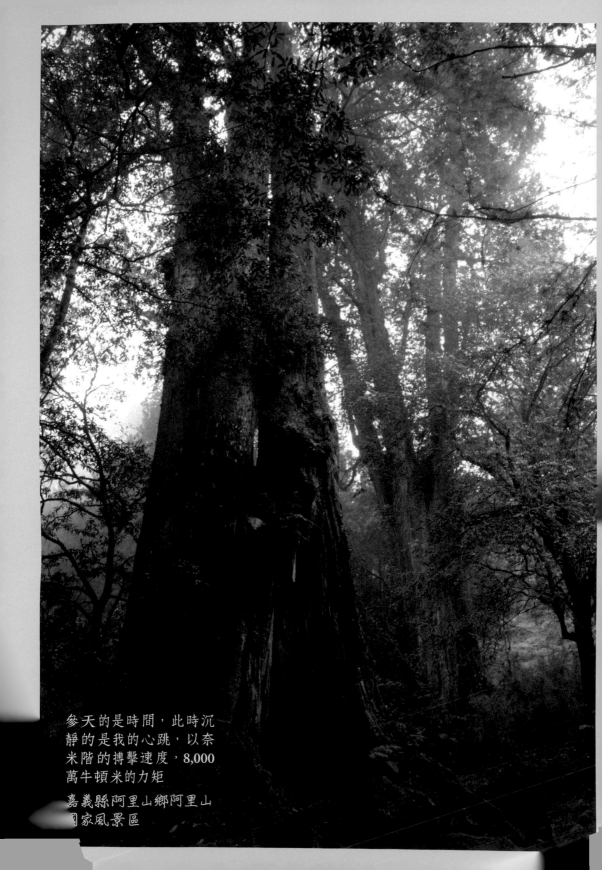

參天的是時間，此時沉
靜的是我的心跳，以奈
米階的搏擊速度，8,000
萬牛頓米的力矩

嘉義縣阿里山鄉阿里山
國家風景區

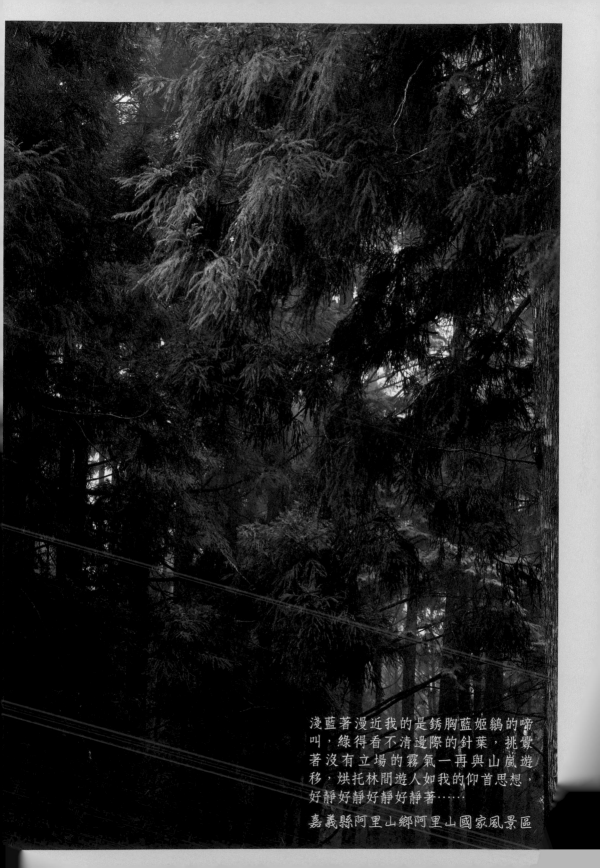

淺藍著漫近我的是銹胸藍姬鶲的啼
叫，綠得看不清邊際的針葉，挑釁
著沒有立場的霧氣一再與山嵐遊
移，烘托林間遊人如我的仰首思想，
好靜好靜好靜好靜著⋯⋯

嘉義縣阿里山鄉阿里山國家風景區

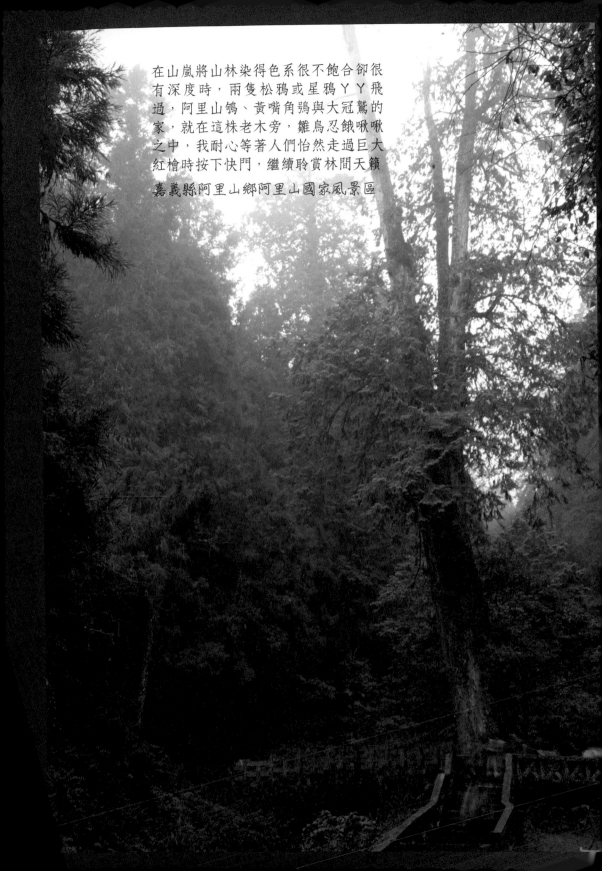

在山嵐將山林染得色系很不飽合卻很
有深度時，兩隻松鴉或星鴉ㄚㄚ飛
過，阿里山鴝、黃嘴角鴞與大冠鷲的
家，就在這株老木旁，雛鳥忍餓啾啾
之中，我耐心等著人們怡然走過巨大
紅檜時按下快門，繼續聆賞林間天籟

嘉義縣阿里山鄉阿里山國家風景區

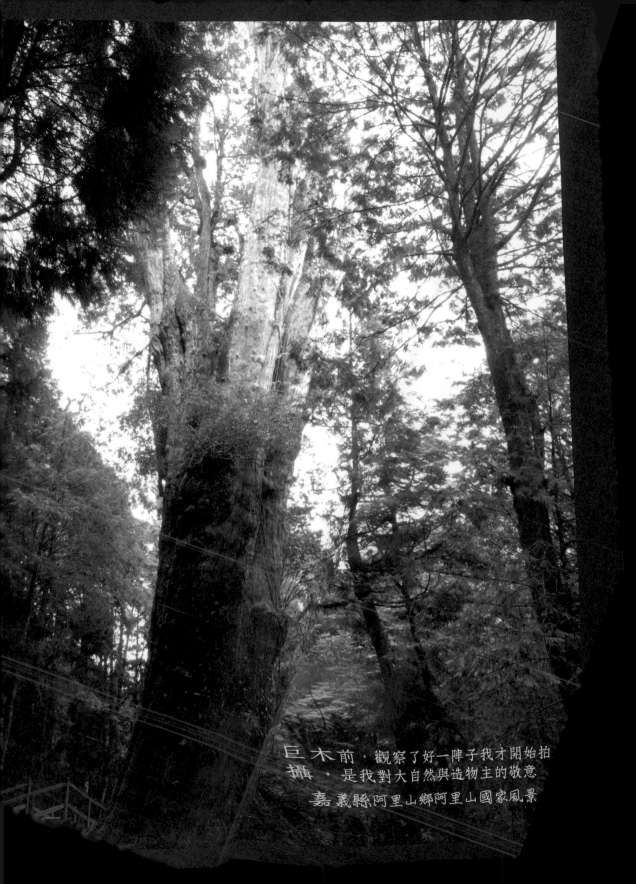

巨木前，觀察了好一陣子我才開始拍
攝。 是我對大自然與造物主的敬意
嘉義縣阿里山鄉阿里山國家風景

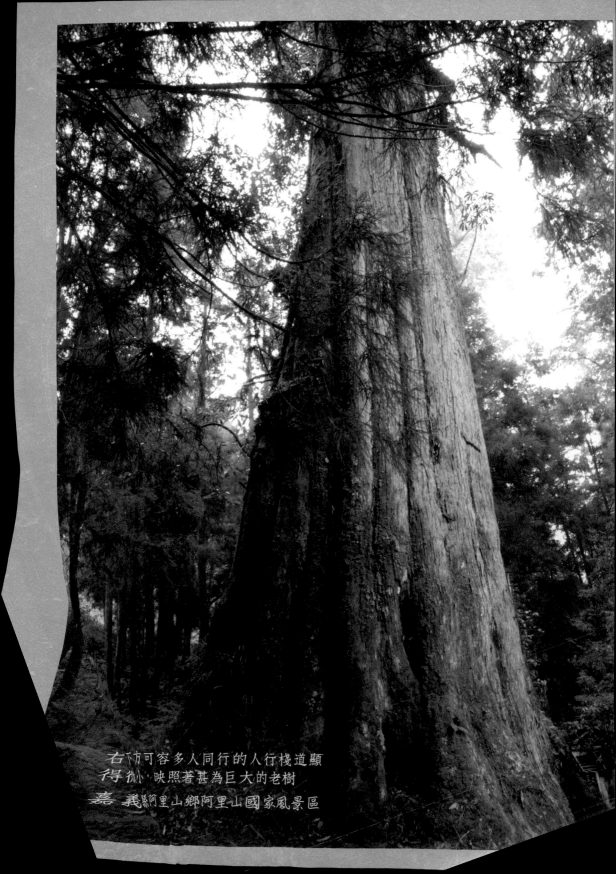

右下方可容多人同行的人行棧道顯
得微小，映照著甚為巨大的老樹

嘉 義縣阿里山鄉阿里山國家風景區

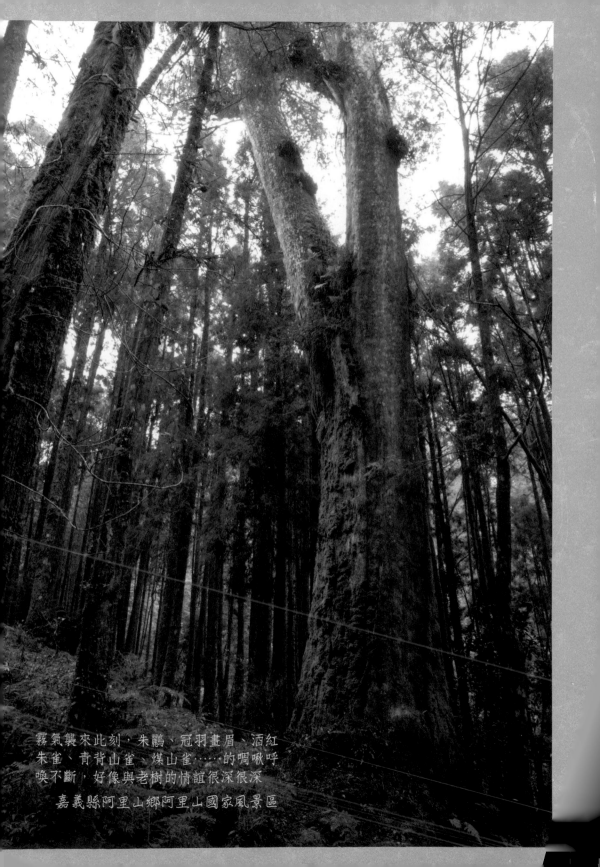

霧氣襲來此刻，朱鸝、冠羽畫眉、酒紅
朱雀、青背山雀、煤山雀⋯⋯的啁啾呼
喚不斷，好像與老樹的情誼很深很深

嘉義縣阿里山鄉阿里山國家風景區

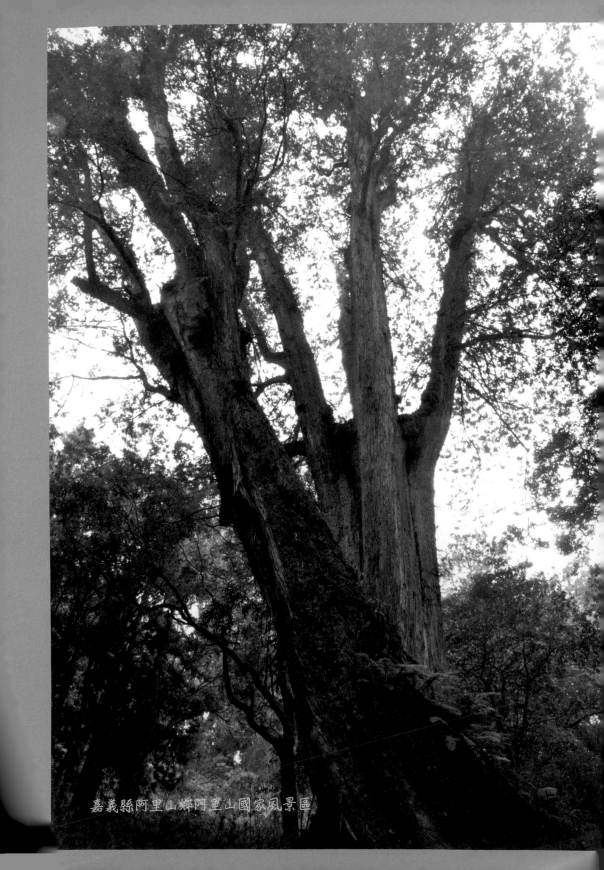
嘉義縣阿里山鄉阿里山國家風景區

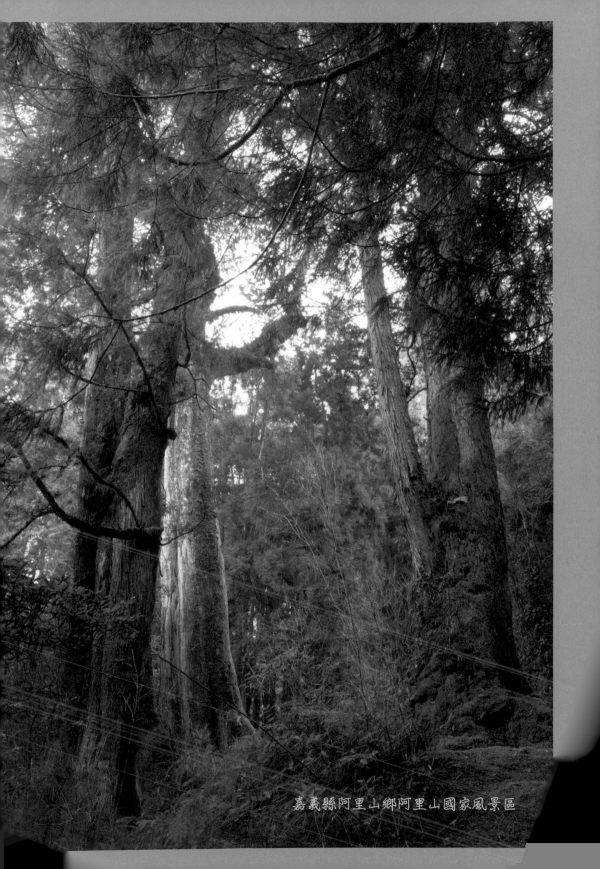

嘉義縣阿里山鄉阿里山國家風景區

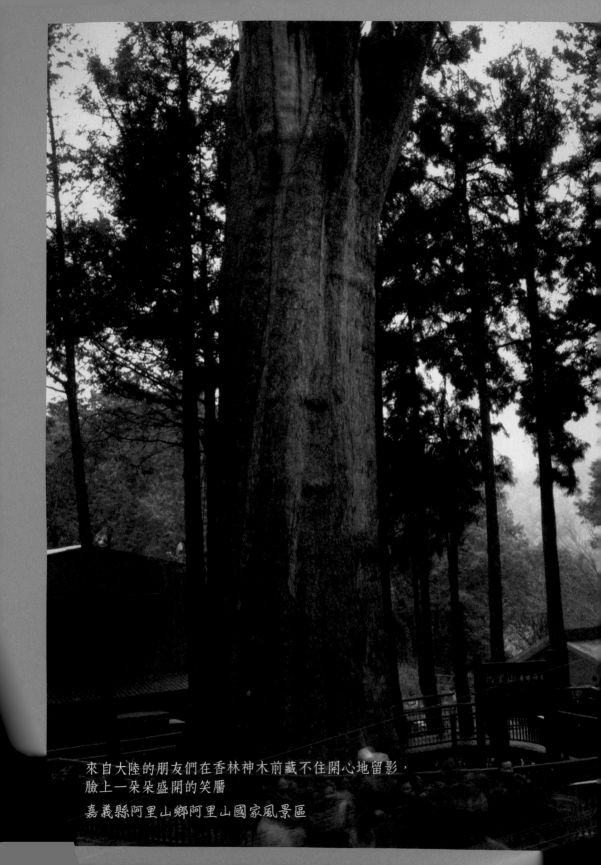

來自大陸的朋友們在香林神木前藏不住開心地留影，
臉上一朵朵盛開的笑靨
嘉義縣阿里山鄉阿里山國家風景區

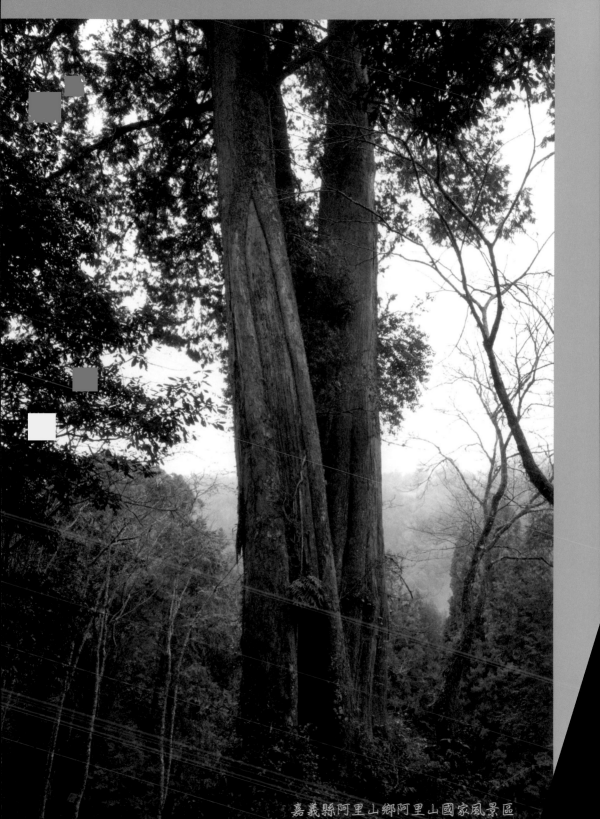

嘉義縣阿里山鄉阿里山國家風景區

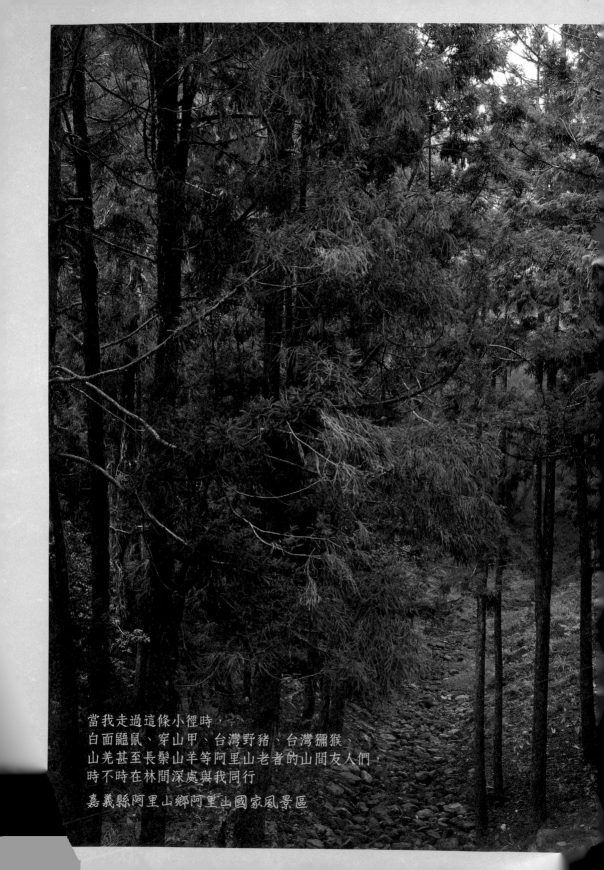

當我走過這條小徑時，
白面鼯鼠、穿山甲、台灣野豬、台灣獼猴、
山羌甚至長鬃山羊等阿里山老者的山間友人們，
時不時在林間深處與我同行

嘉義縣阿里山鄉阿里山國家風景區

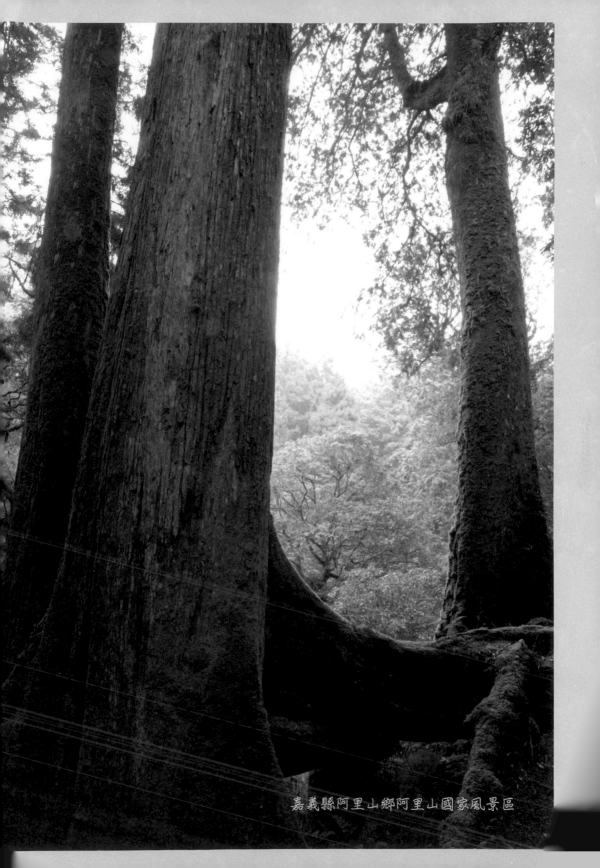

嘉義縣阿里山鄉阿里山國家風景區

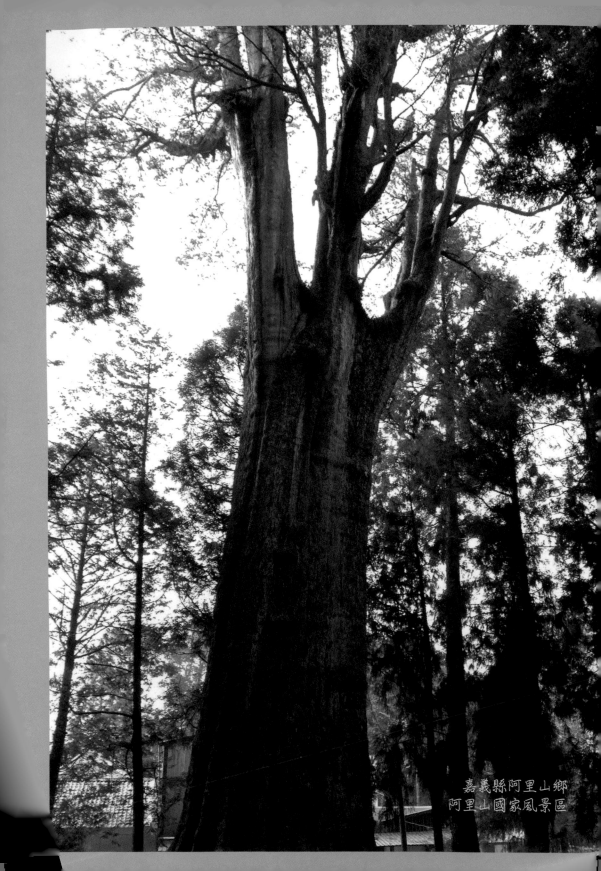

嘉義縣阿里山鄉
阿里山國家風景區

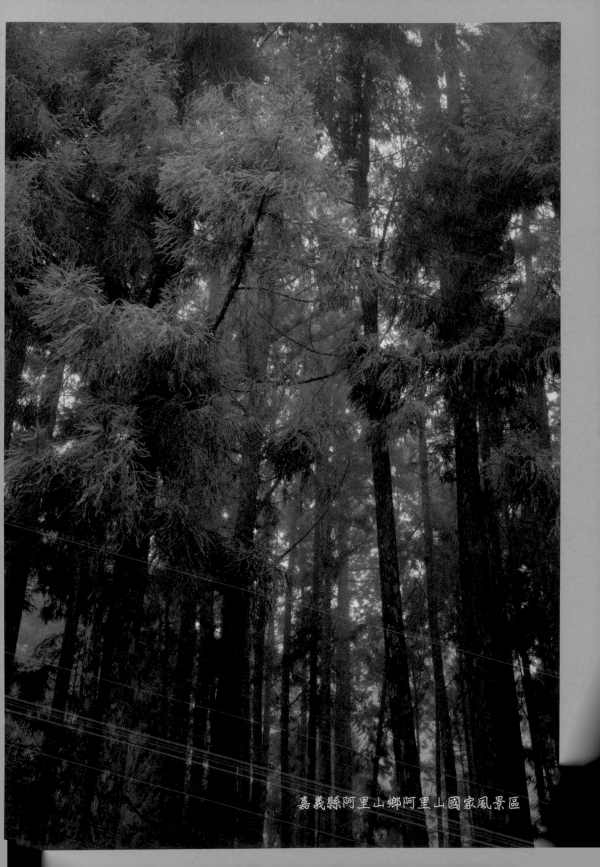

嘉義縣阿里山鄉阿里山國家風景區

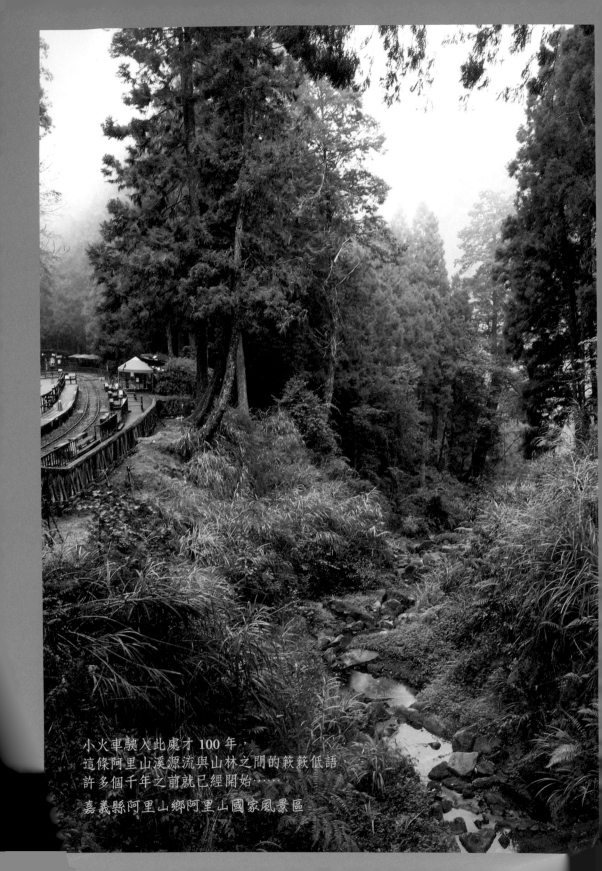

小火車駛入此處才 100 年，
這條阿里山溪源流與山林之間的簌簌低語，
許多個千年之前就已經開始⋯⋯
嘉義縣阿里山鄉阿里山國家風景區

宛若即將返回洪荒的山徑
嘉義縣阿里山鄉阿里山國家風景區

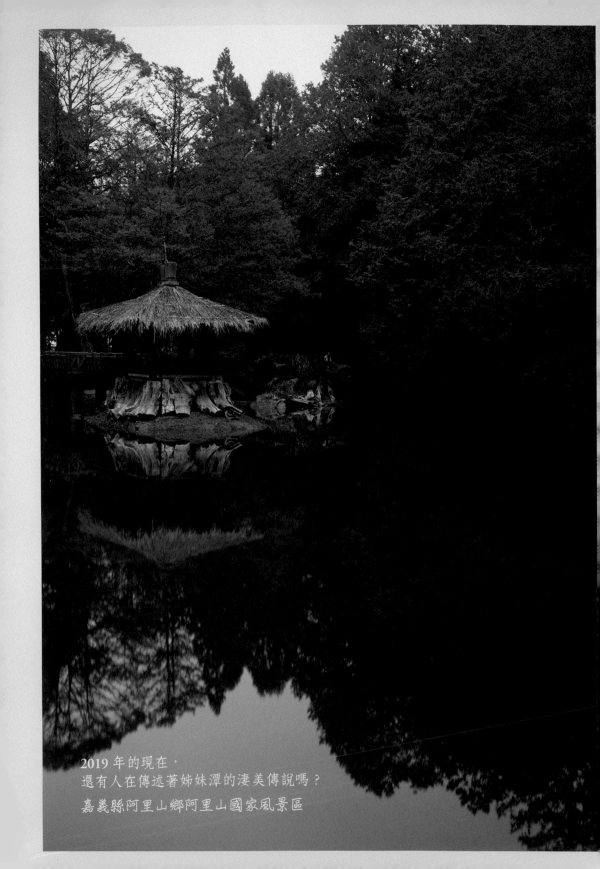

2019 年的現在，
還有人在傳述著姊妹潭的淒美傳說嗎？
嘉義縣阿里山鄉阿里山國家風景區

阿里山溪源頭已經可以看到高山魚
蝦如鯛魚、馬口魚、爬岩鰍、溪蝦
的活潑生氣
嘉義縣阿里山鄉阿里山國家風景區

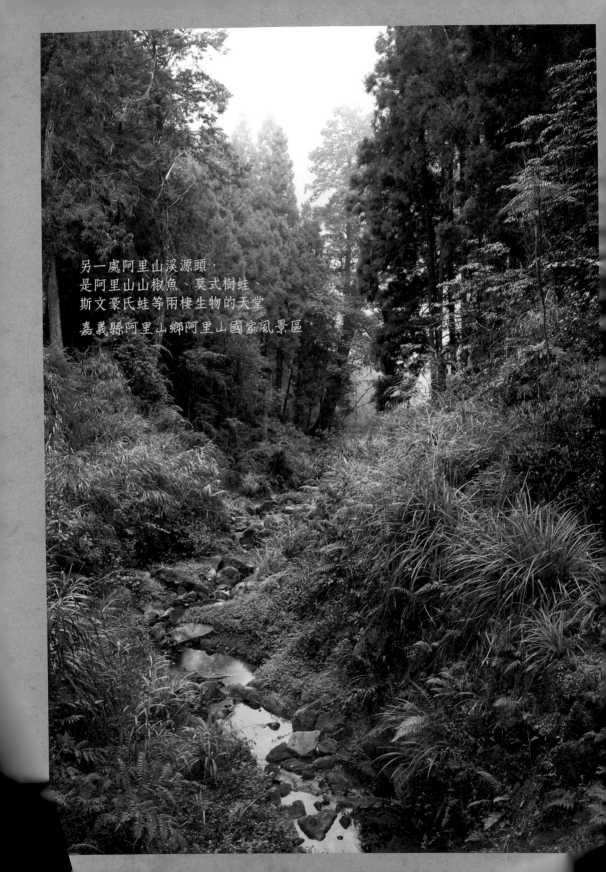

另一處阿里山溪源頭，
是阿里山山椒魚、莫式樹蛙、
斯文豪氏蛙等兩棲生物的天堂

嘉義縣阿里山鄉阿里山國家風景區

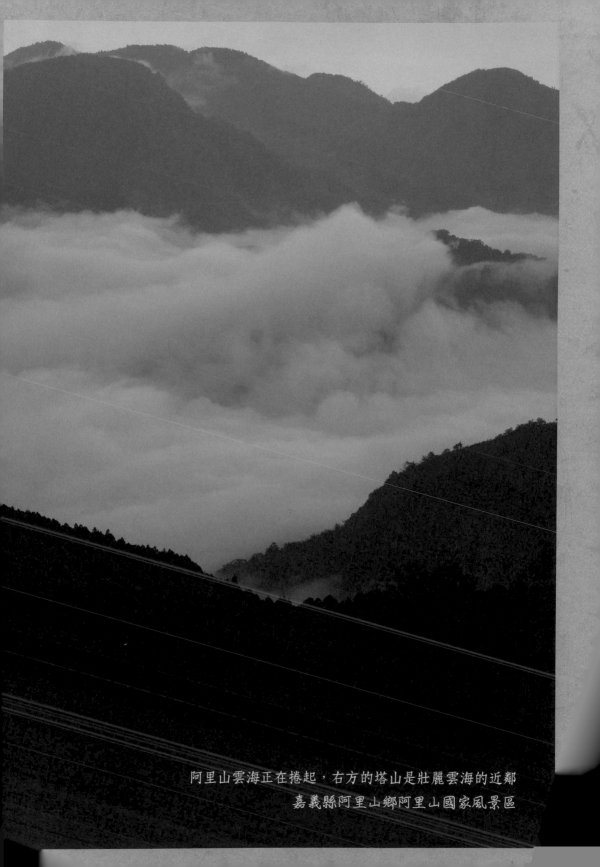

阿里山雲海正在捲起，右方的塔山是壯麗雲海的近鄰
嘉義縣阿里山鄉阿里山國家風景區

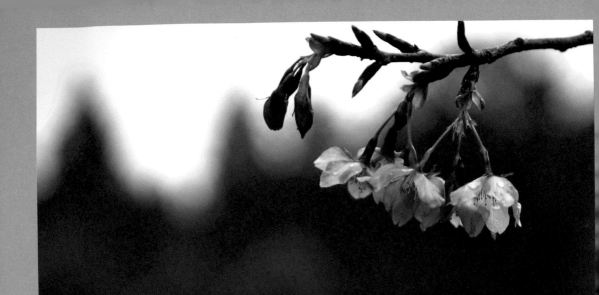

料峭的春寒中，阿里山林老者才剛
說孤單，櫻花小弟小妹們就熱鬧地
染紅了林中千年的古綠，用他們一
個個大張著的小紅嘴

嘉義縣阿里山鄉阿里山國家風景區

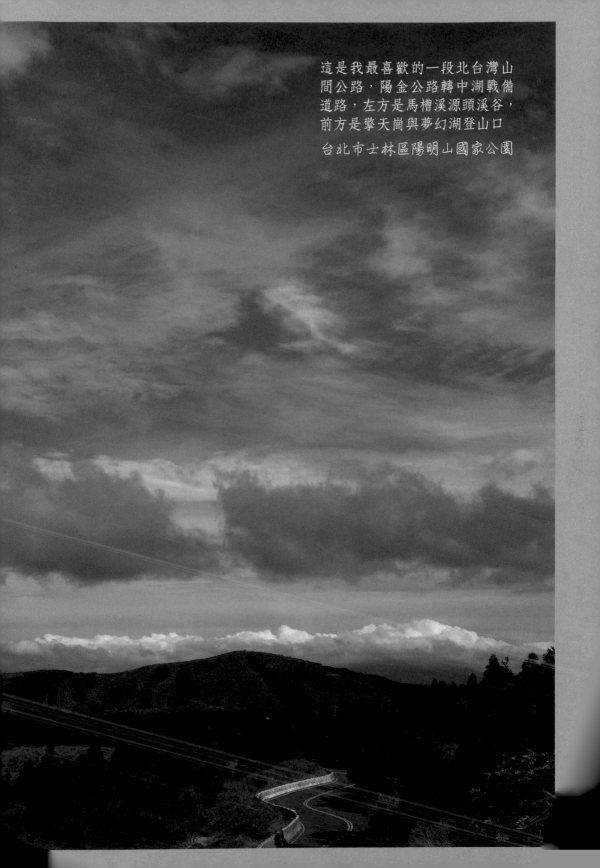

這是我最喜歡的一段北台灣山
間公路，陽金公路轉中湖戰備
道路，左方是馬槽溪源頭溪谷，
前方是擎天崗與夢幻湖登山口
台北市士林區陽明山國家公園

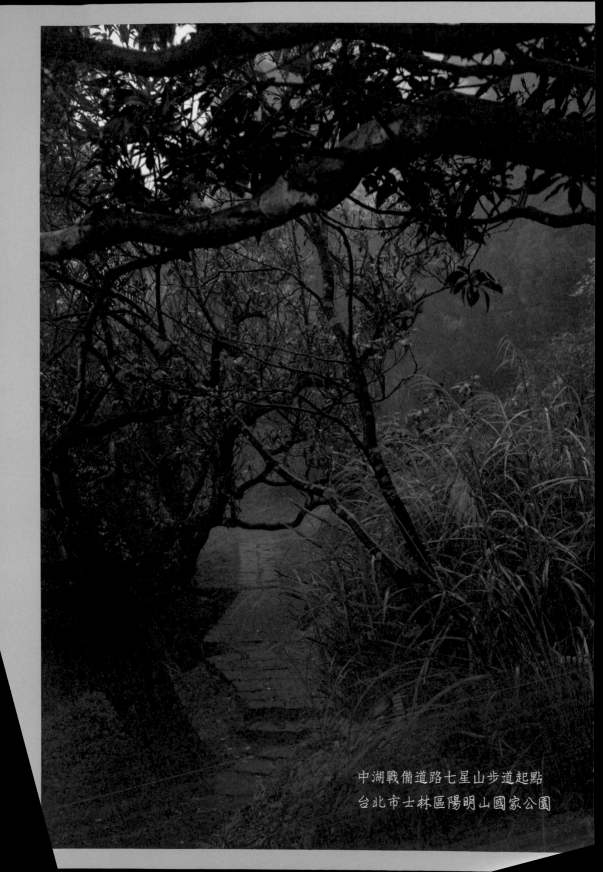

中湖戰備道路七星山步道起點
台北市士林區陽明山國家公園

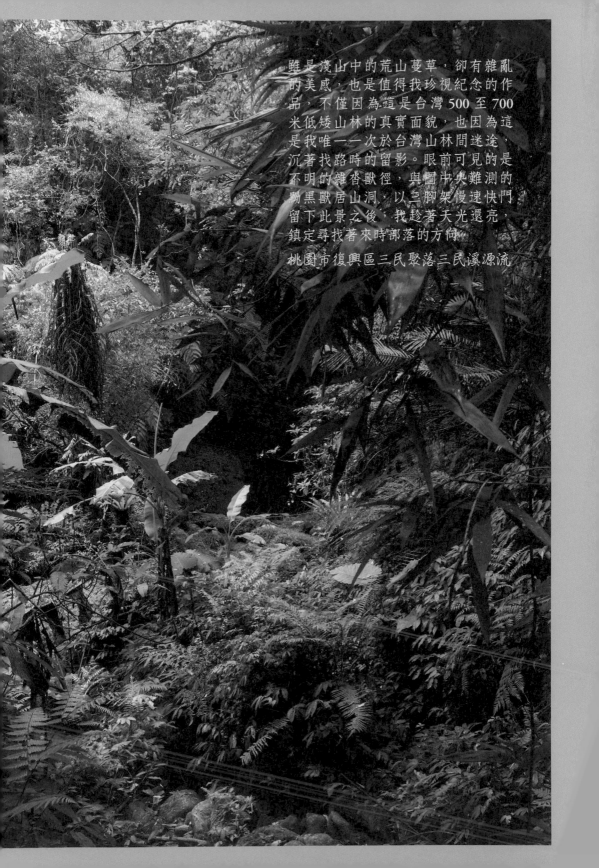

雖是淺山中的荒山蔓草，卻有雜亂
的美感，也是值得我珍視紀念的作
品，不僅因為這是台灣 500 至 700
米低矮山林的真實面貌，也因為這
是我唯一一次於台灣山林間迷途，
沉著找路時的留影。眼前可見的是
不明的雜沓獸徑，與圖中央難測的
黝黑獸居山洞，以三腳架慢速快門
留下此景之後，我趁著天光還亮，
鎮定尋找著來時部落的方向。
桃園市復興區三民聚落三民溪源流

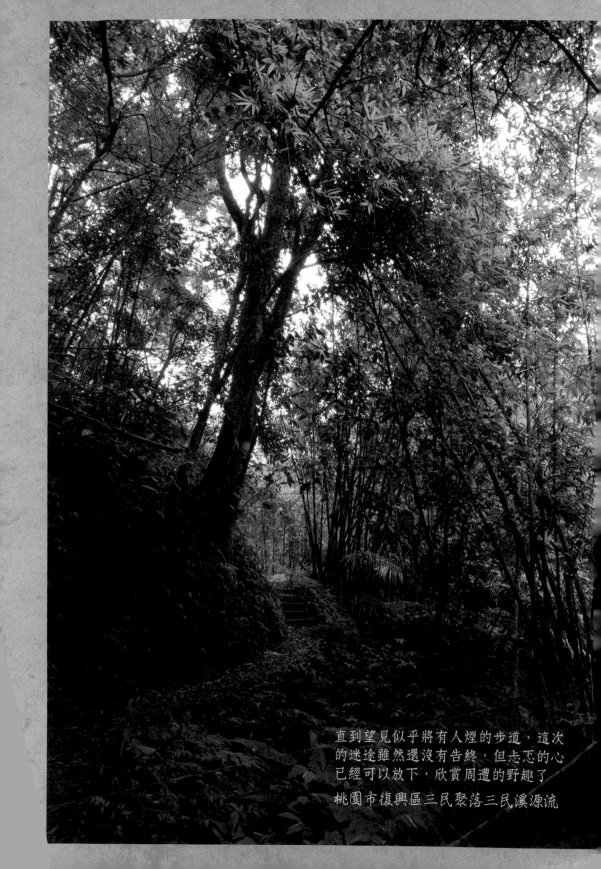

直到望見似乎將有人煙的步道，這次
的迷途雖然還沒有告終，但忐忑的心
已經可以放下，欣賞周遭的野趣了

桃園市復興區三民聚落三民溪源流

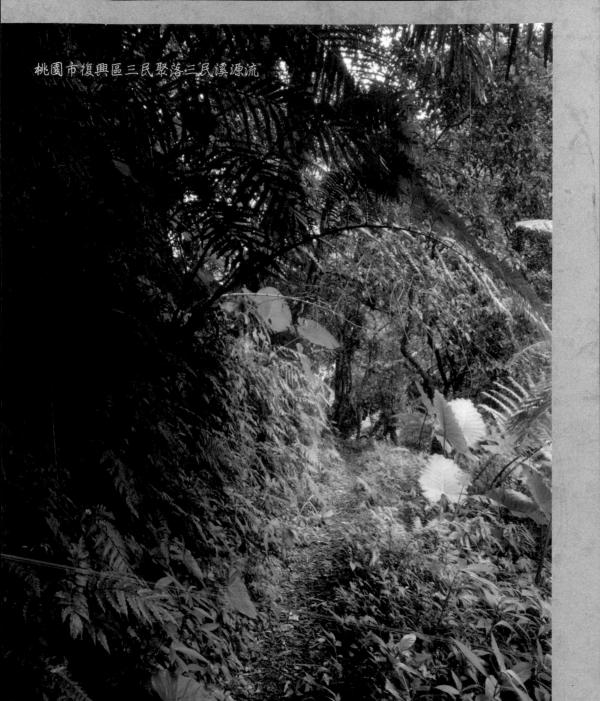
桃園市復興區三民聚落三民溪源流

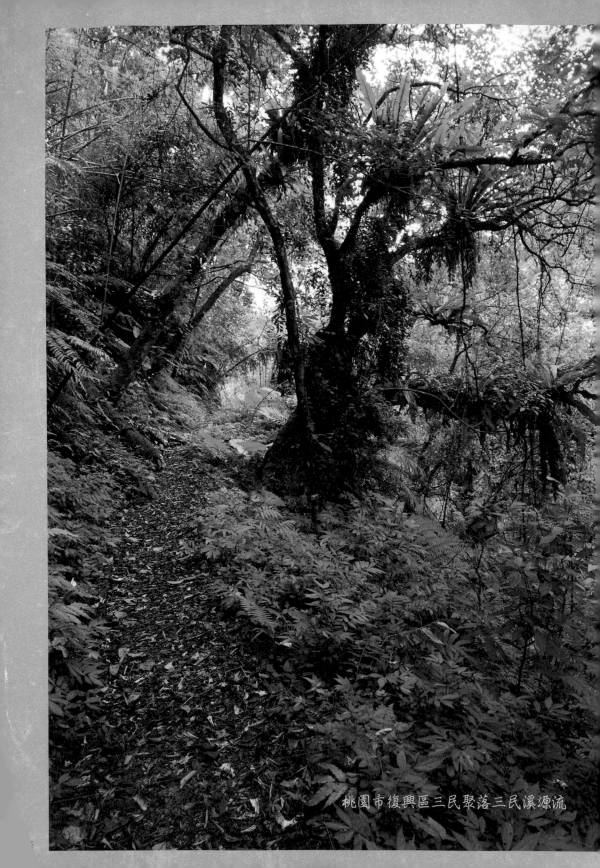
桃園市復興區三民聚落三民溪源流

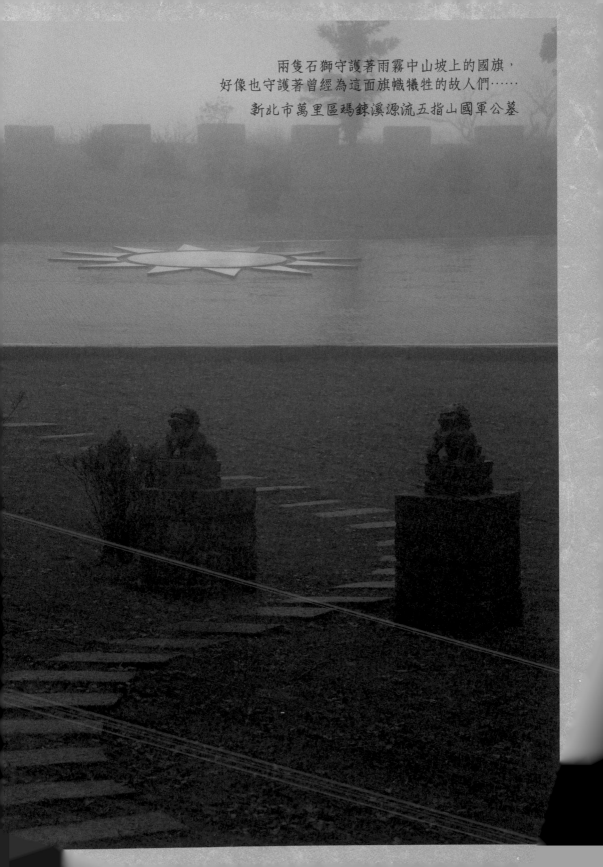

兩隻石獅守護著雨霧中山坡上的國旗，
好像也守護著曾經為這面旗幟犧牲的故人們……
新北市萬里區瑪鍊溪源流五指山國軍公墓

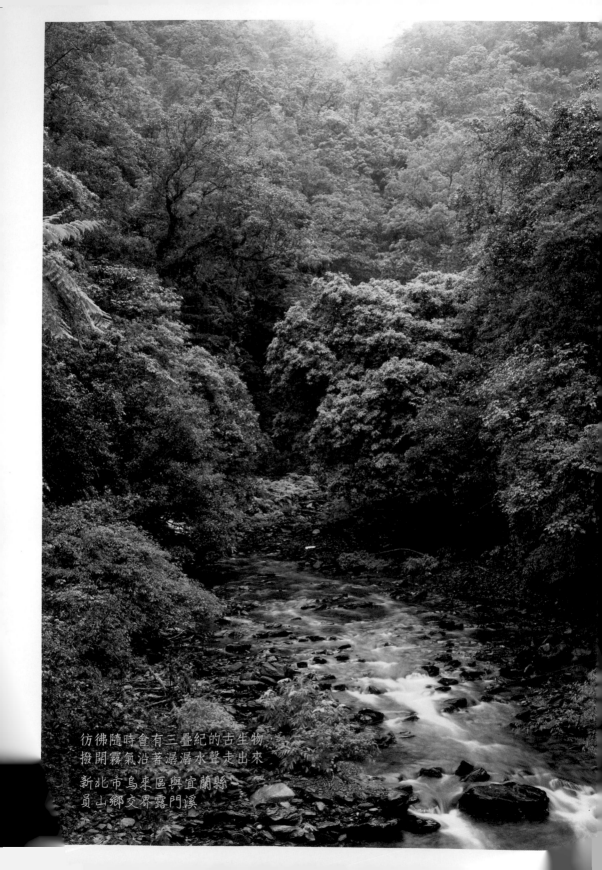

彷彿隨時會有三疊紀的古生物，
撥開霧氣沿著潺潺水聲走出來
新北市烏來區與宜蘭縣
員山鄉交界露門溪

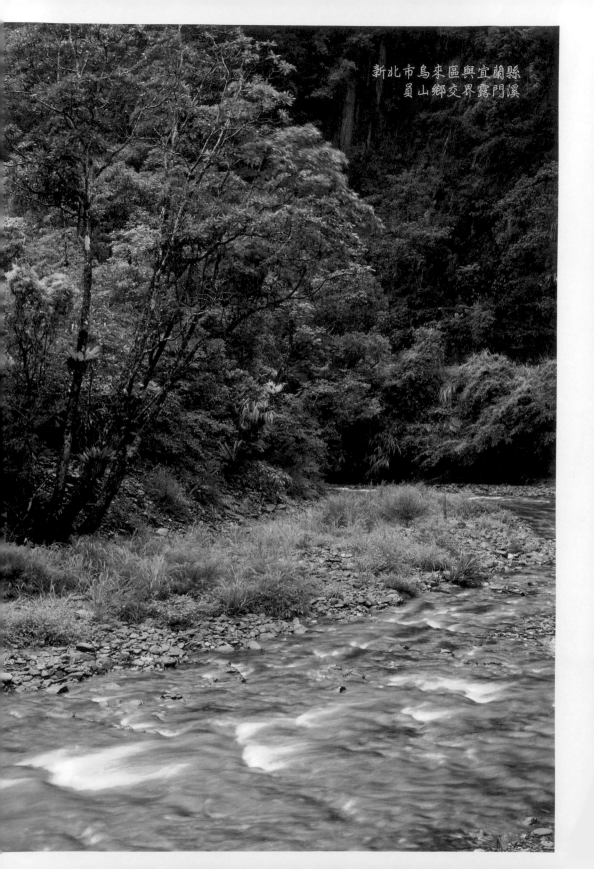

新北市烏來區與宜蘭縣
員山鄉交界露門溪

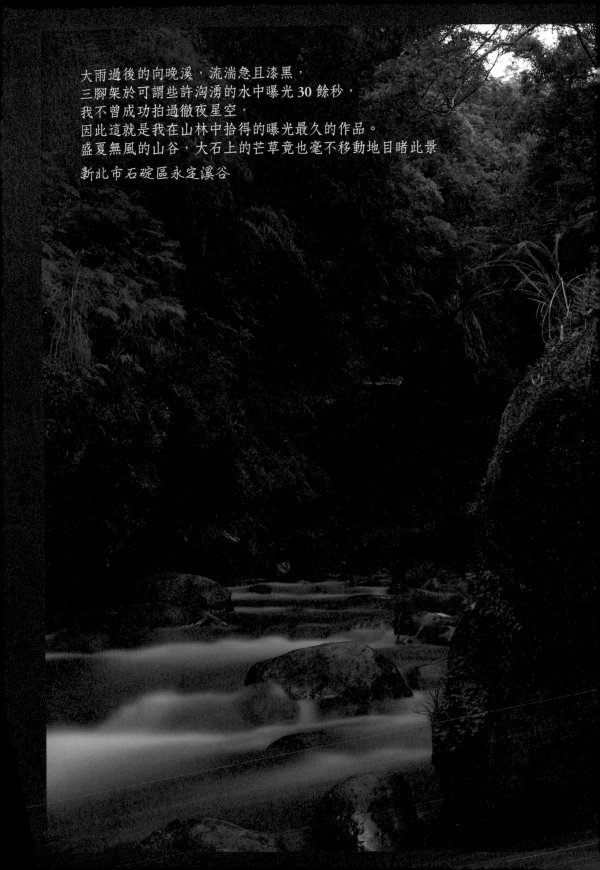

大雨過後的向晚溪，流湍急且漆黑，
三腳架於可謂些許洶湧的水中曝光 30 餘秒，
我不曾成功拍過徹夜星空，
因此這就是我在山林中拾得的曝光最久的作品。
盛夏無風的山谷，大石上的芒草竟也毫不移動地目睹此景

新北市石碇區永定溪谷

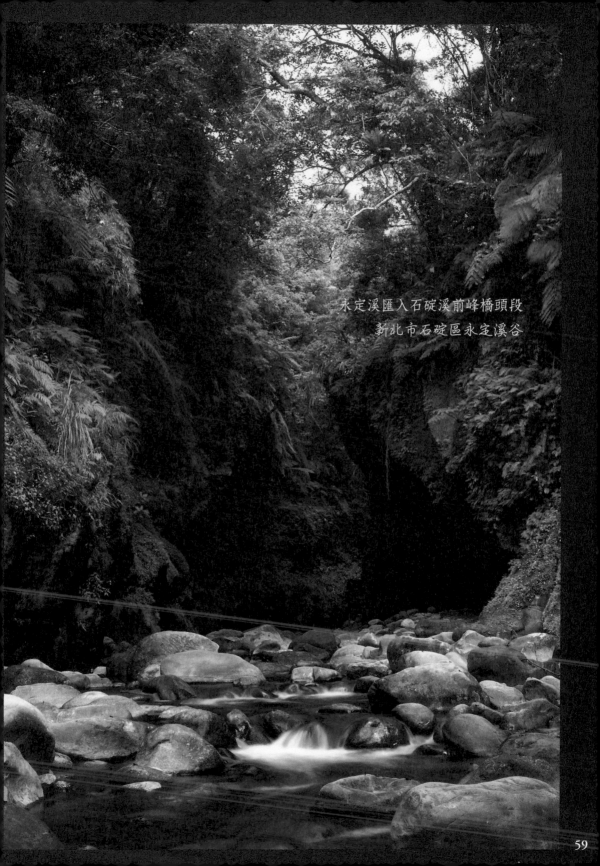

永定溪匯入石碇溪前峰橋頭段
新北市石碇區永定溪谷

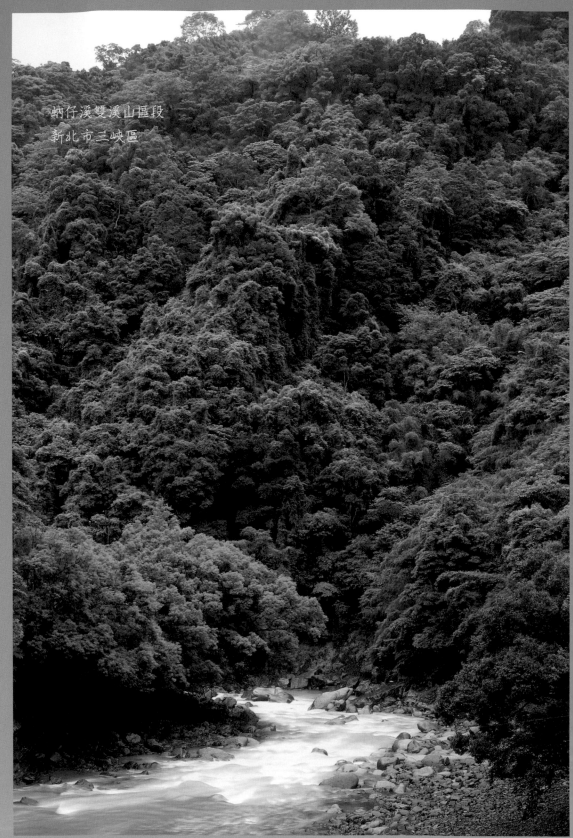

蚋仔溪雙溪山區段
新北市三峽區

60

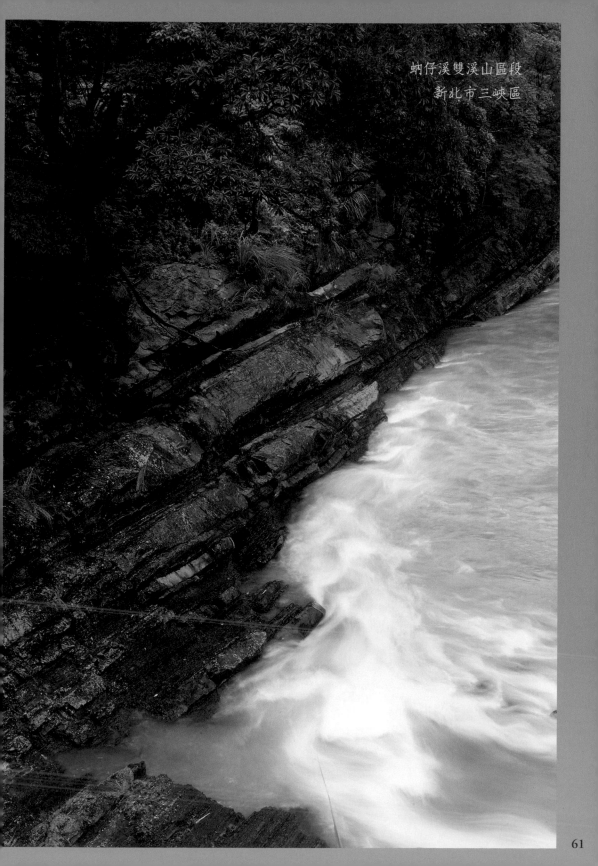

蚋仔溪雙溪山區段
新北市三峽區

61

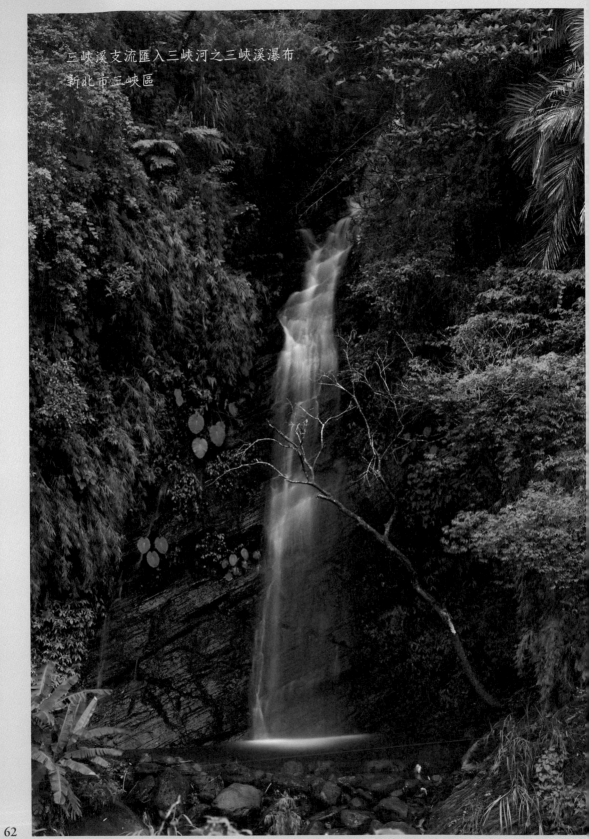

三峽溪支流匯入三峽河之三峽溪瀑布
新北市三峽區

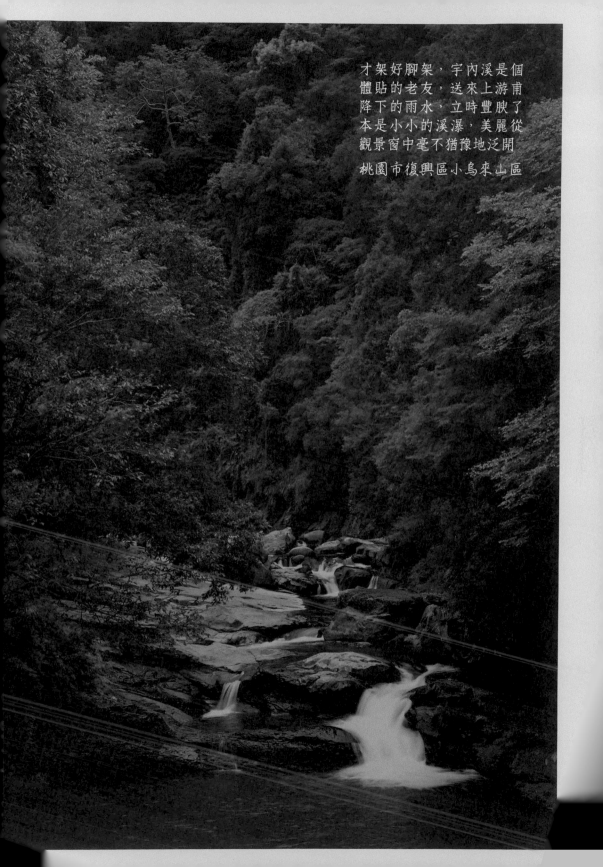

才架好腳架，宇內溪是個
體貼的老友，送來上游甫
降下的雨水，立時豐腴了
本是小小的溪瀑，美麗從
觀景窗中毫不猶豫地泛開

桃園市復興區小烏來山區

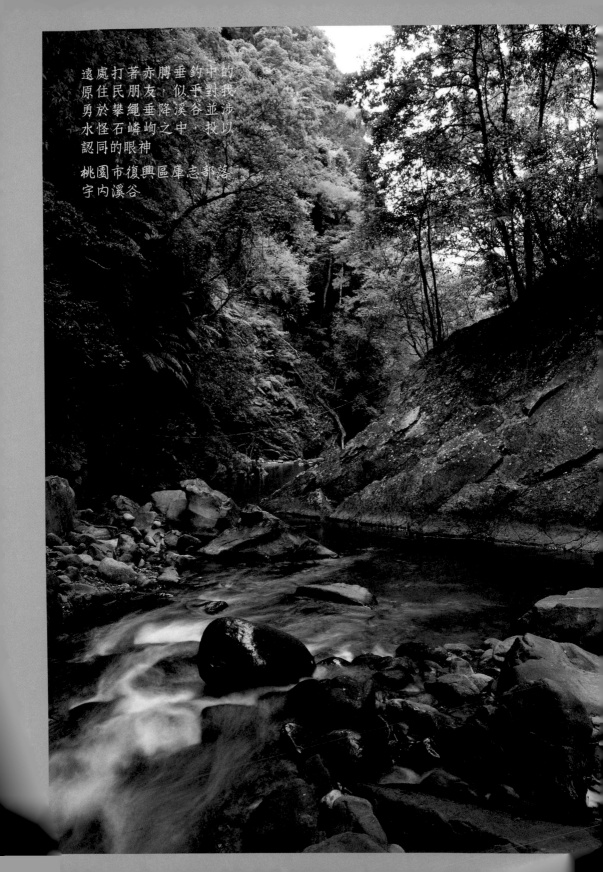

遠處打著赤膊垂釣中的
原住民朋友，似乎對我
勇於攀繩垂降溪谷並涉
水怪石嶙峋之中，投以
認同的眼神

桃園市復興區庫志部落
宇內溪谷

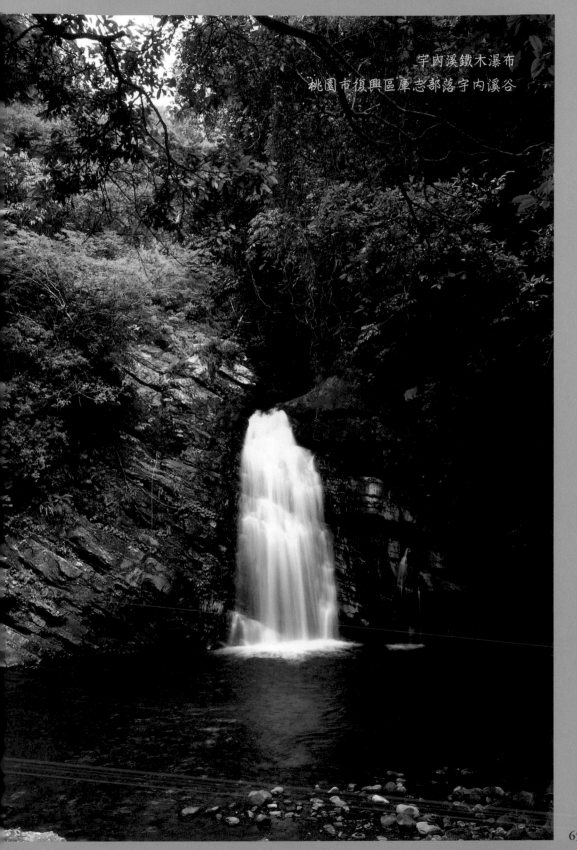

宇內溪鐵木瀑布
桃園市復興區庫志部落宇內溪谷

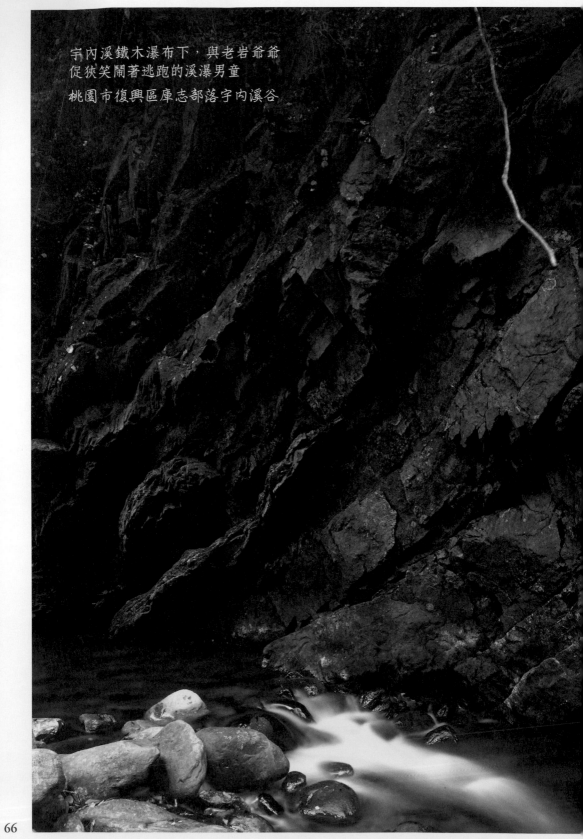

宇內溪鐵木瀑布下，與老岩爺爺
促狹笑鬧著逃跑的溪瀑男童
桃園市復興區庫志部落宇內溪谷

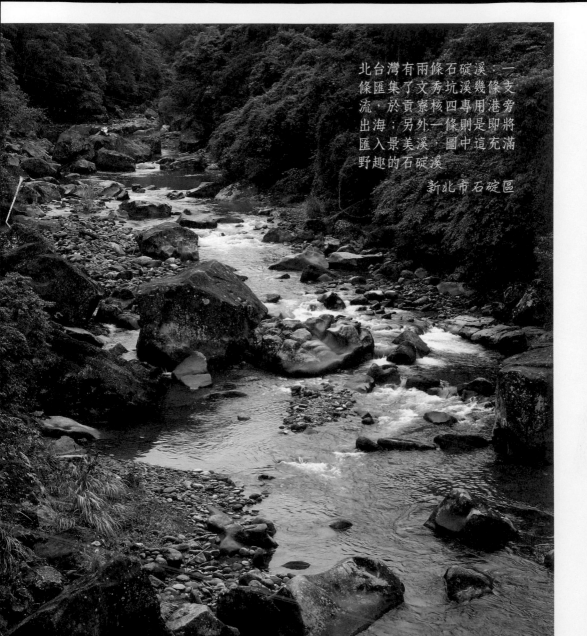

北台灣有兩條石碇溪：一
條匯集了文秀坑溪幾條支
流，於貢寮核四專用港旁
出海；另外一條則是即將
匯入景美溪，圖中這充滿
野趣的石碇溪

新北市石碇區

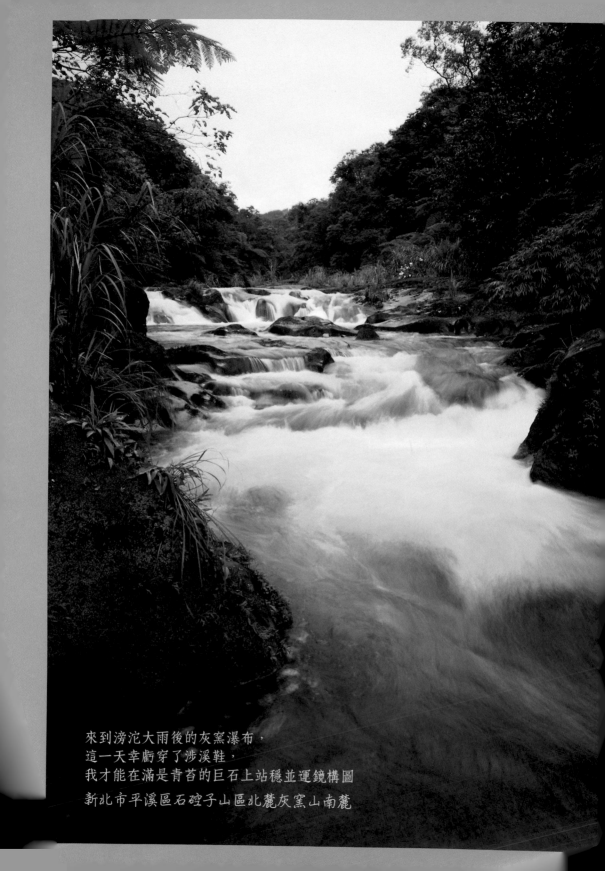

來到滂沱大雨後的灰窯瀑布，
這一天幸虧穿了涉溪鞋，
我才能在滿是青苔的巨石上站穩並運鏡構圖
新北市平溪區石硿子山區北麓灰窯山南麓

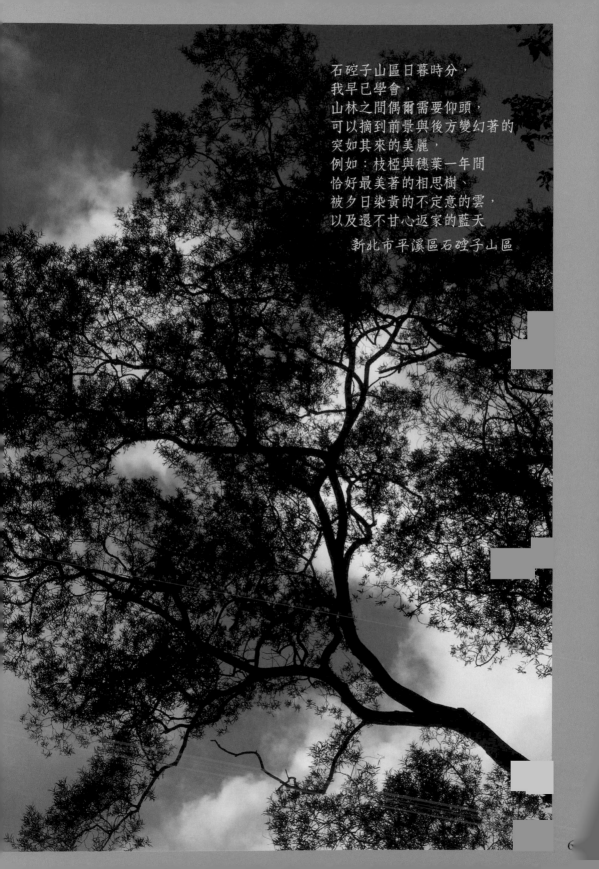

石碇子山區日暮時分，
我早已學會，
山林之間偶爾需要仰頭，
可以摘到前景與後方變幻著的
突如其來的美麗，
例如：枝椏與穗葉一年間
恰好最美著的相思樹、
被夕日染黃的不定意的雲，
以及還不甘心返家的藍天

新北市平溪區石碇子山區

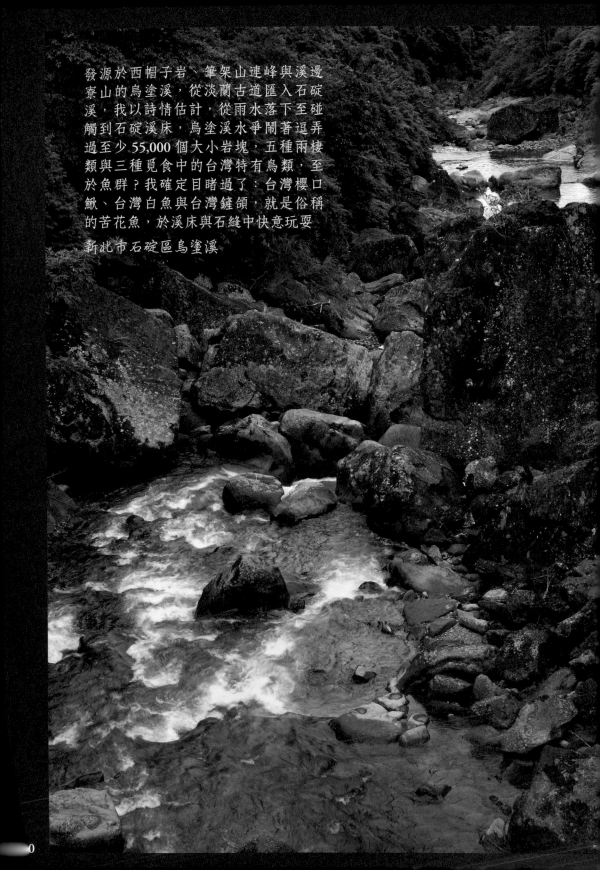

發源於西帽子岩、筆架山連峰與溪邊
寮山的烏塗溪，從淡蘭古道匯入石碇
溪，我以詩情估計，從雨水落下至碰
觸到石碇溪床，烏塗溪水爭鬧著逗弄
過至少 55,000 個大小岩塊；五種兩棲
類與三種覓食中的台灣特有鳥類，至
於魚群？我確定目睹過了：台灣櫻口
鰍、台灣白魚與台灣鏟頜，就是俗稱
的苦花魚，於溪床與石縫中快意玩耍

新北市石碇區烏塗溪

海拔 1,579 公尺的武令山，雖不是霧社與廬山附近的大山，
與萬大水庫相鄰的西側山壁卻有危崖聳立，
走進山林多年以來，我從不敢輕忽山林中潛藏的危險，
今天傍晚遠觀此景，已甚美好，就美好到此⋯⋯

南投縣仁愛鄉霧社

我並不確定這是不是
2,682 公尺廬山六寶之
首尾上山的山稜側影，
附近也無識途山友可
詢，享受這一刻約三分
鐘，不知從哪裡突襲而
出的雲霧與夜幕，連袂
悄悄地接近我⋯⋯
南投縣仁愛鄉霧社

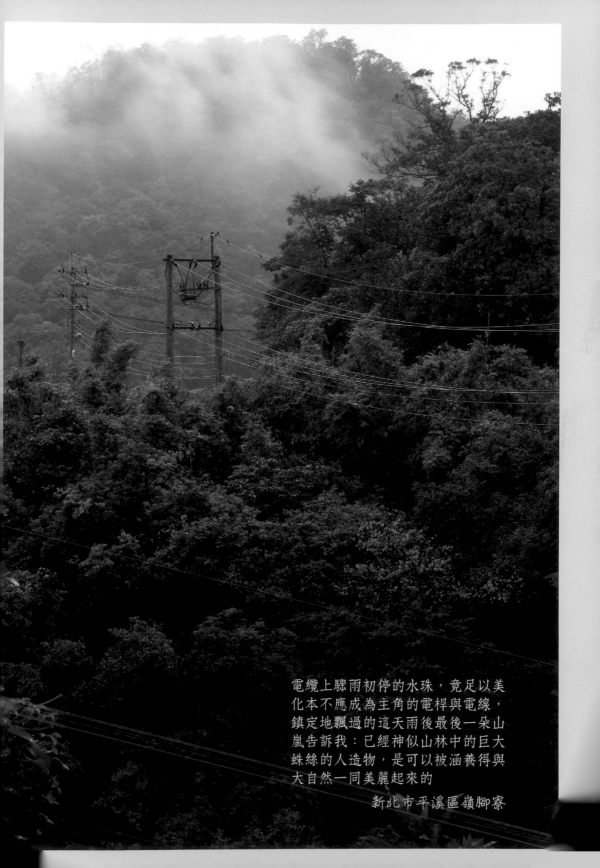

電纜上驟雨初停的水珠，竟足以美
化本不應成為主角的電桿與電線，
鎮定地飄過的這天雨後最後一朵山
嵐告訴我：已經神似山林中的巨大
蛛絲的人造物，是可以被涵養得與
大自然一同美麗起來的

新北市平溪區嶺腳寮

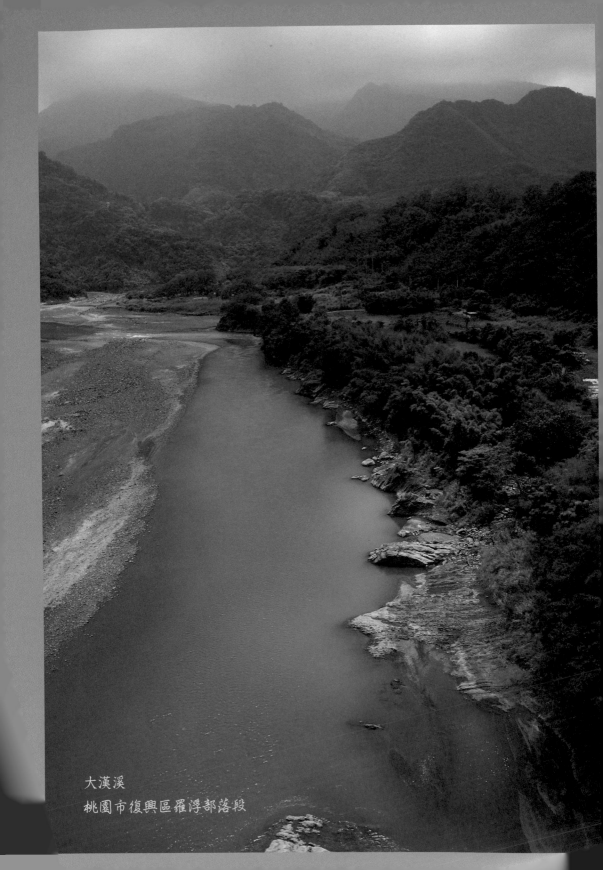

大漢溪
桃園市復興區羅浮部落段

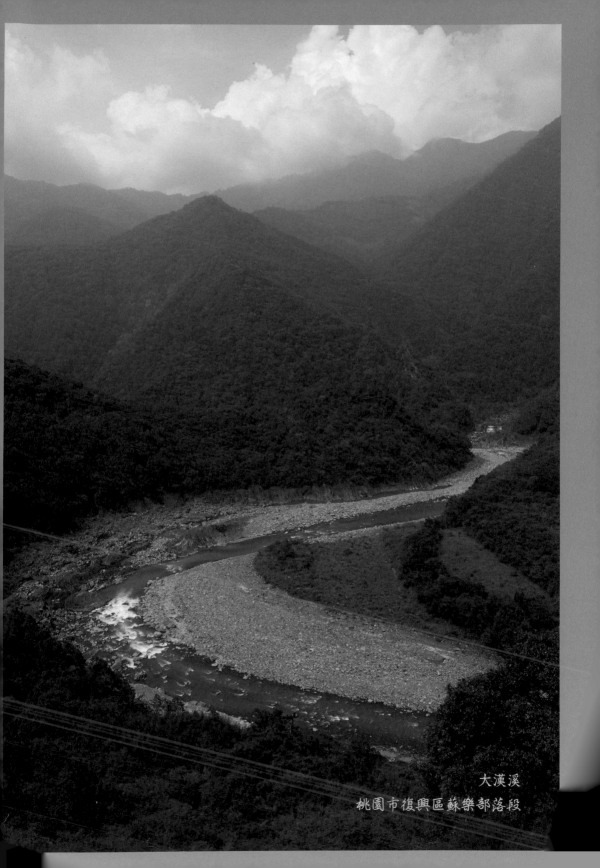

大漢溪
桃園市復興區蘇樂部落段

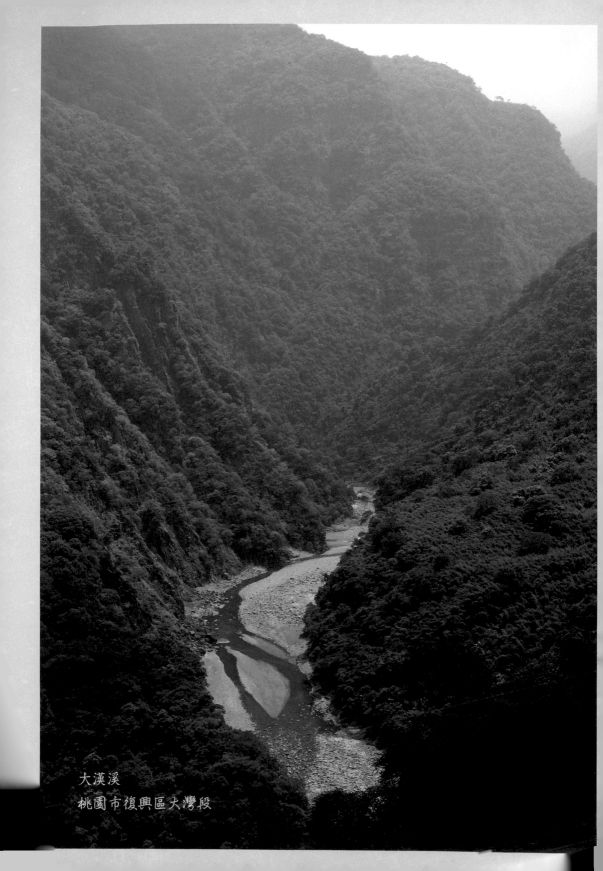

大漢溪
桃園市復興區大灣段

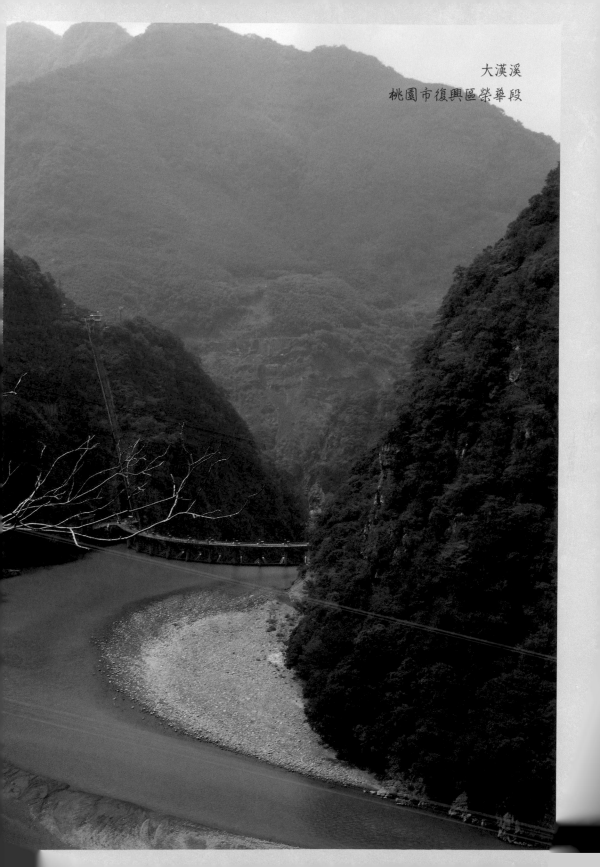

大漢溪
桃園市復興區榮華段

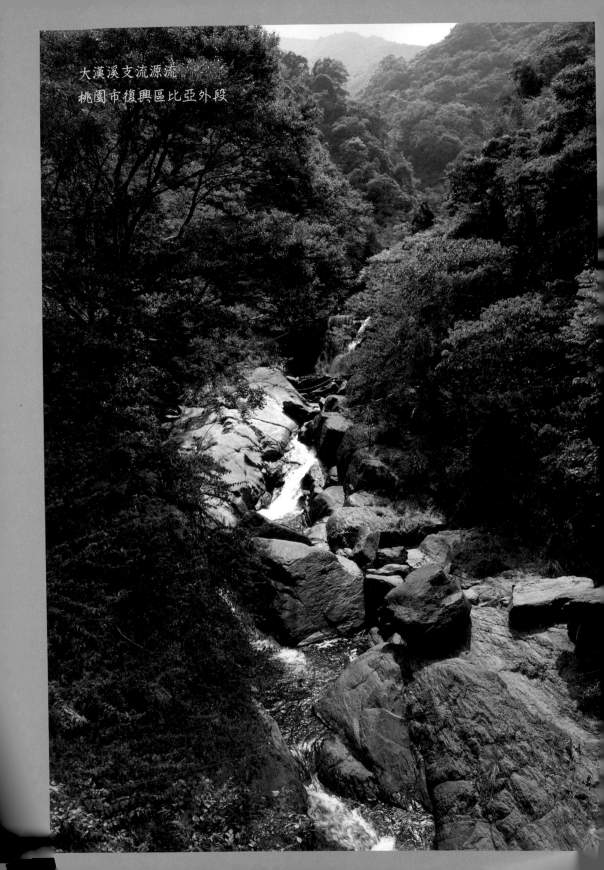

大漢溪支流源流
桃園市復興區比亞外段

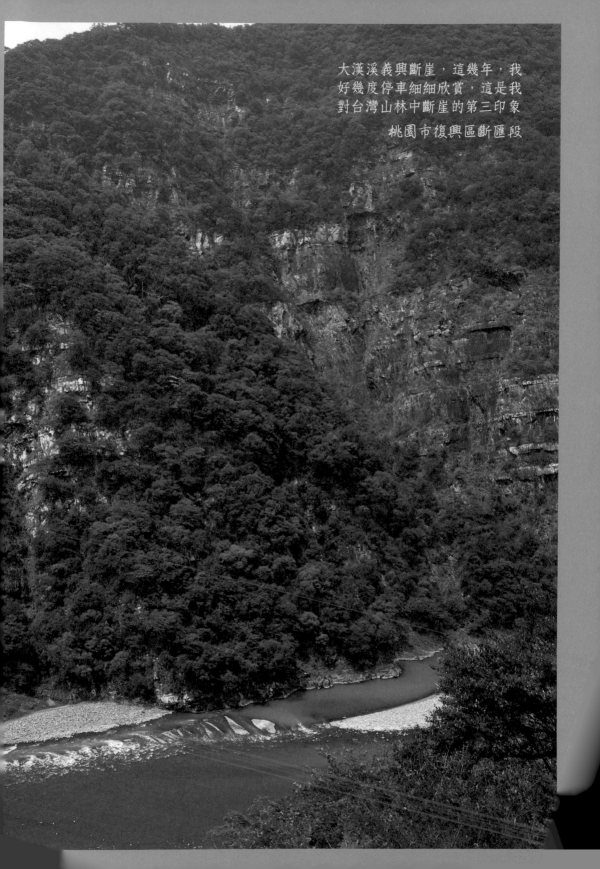

大漢溪義興斷崖，這幾年，我
好幾度停車細細欣賞，這是我
對台灣山林中斷崖的第三印象

　　　　桃園市復興區斷匯段

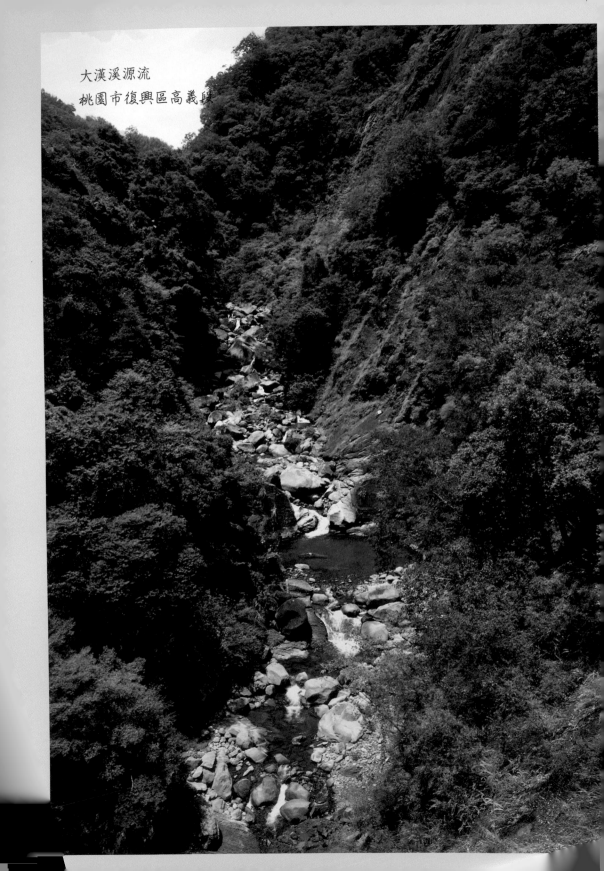

大漢溪源流
桃園市復興區高義段

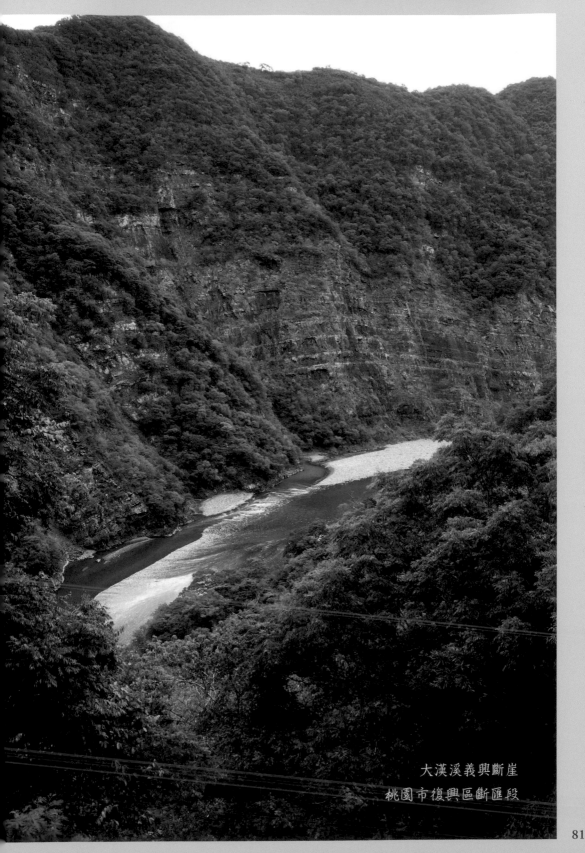

大漢溪義興斷崖
桃園市復興區斷匯段

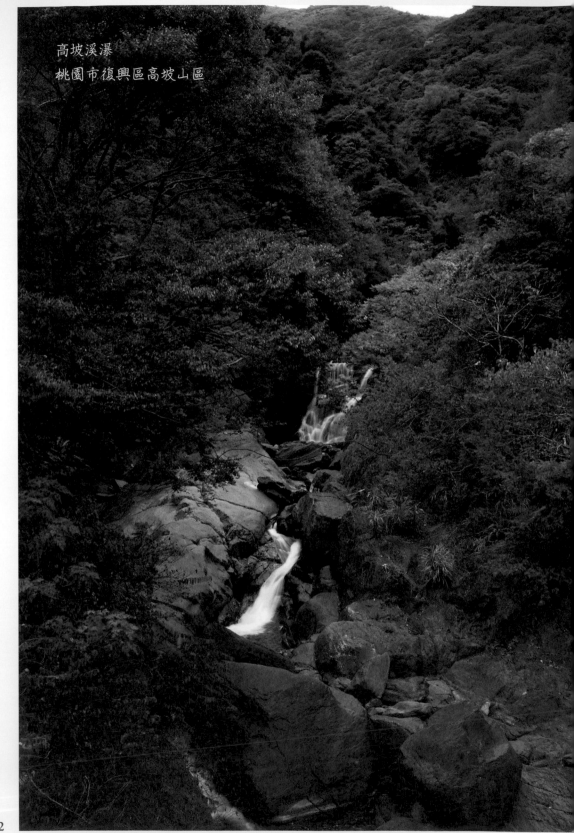

高坡溪瀑
桃園市復興區高坡山區

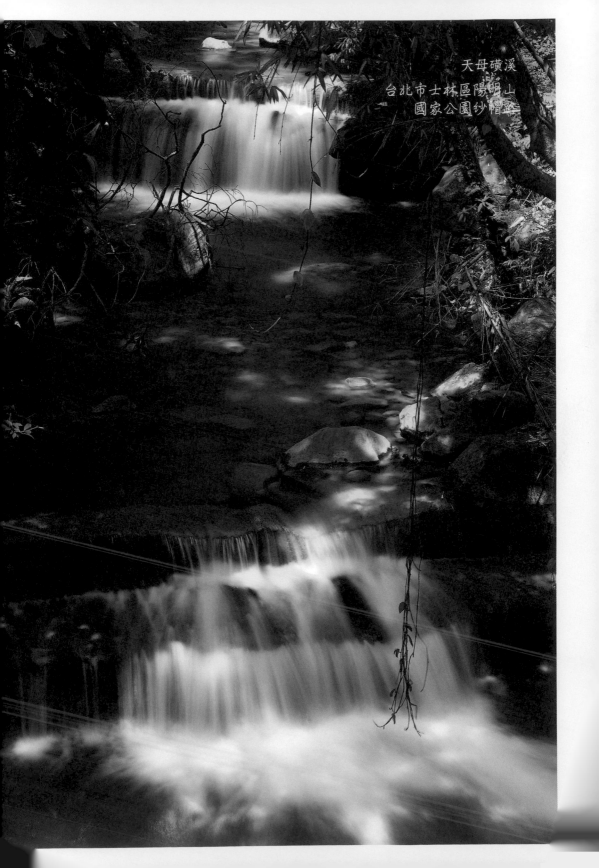

天母礦溪
台北市士林區陽明山
國家公園紗帽路

榮華大壩攔住了大漢溪水，卻攔不住上帝造物的壯闊
桃園市復興區雪霧鬧部落雪霧鬧橋上往南遠眺

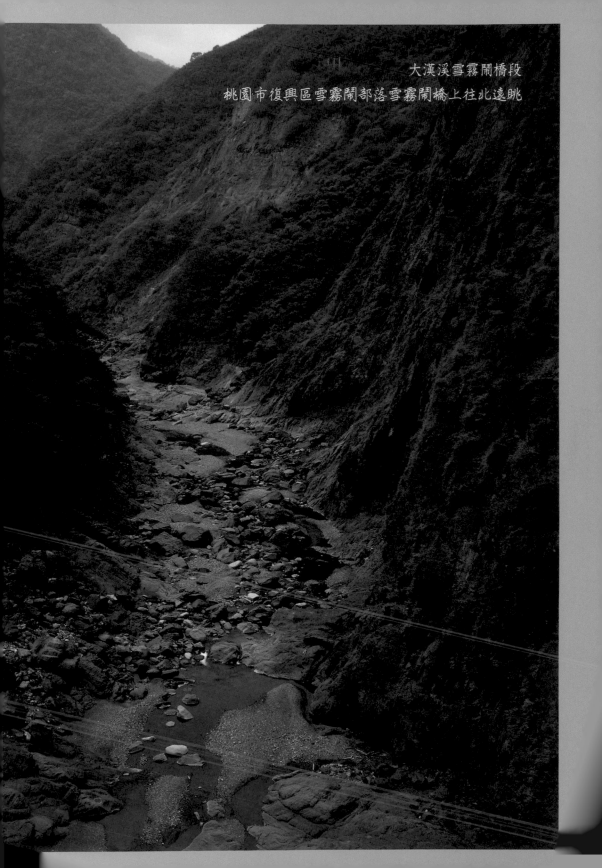

大漢溪雪霧鬧橋段
桃園市復興區雪霧鬧部落雪霧鬧橋上往北遠眺

南勢溪瀑
新北市烏來區信賢部落

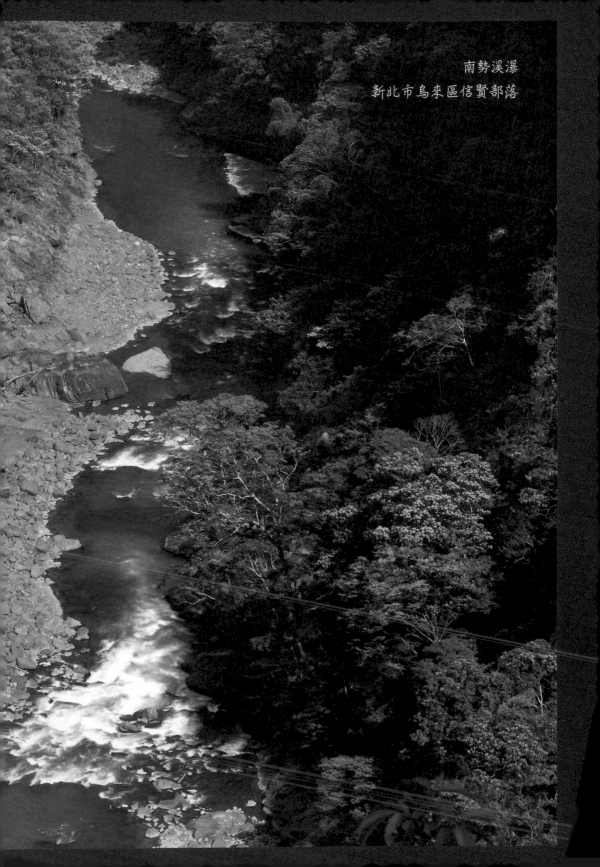

南勢溪瀑
新北市烏來區信賢部落

深秋蘭吼
新北市烏來區信賢部落安坑溪蘭吼瀑布

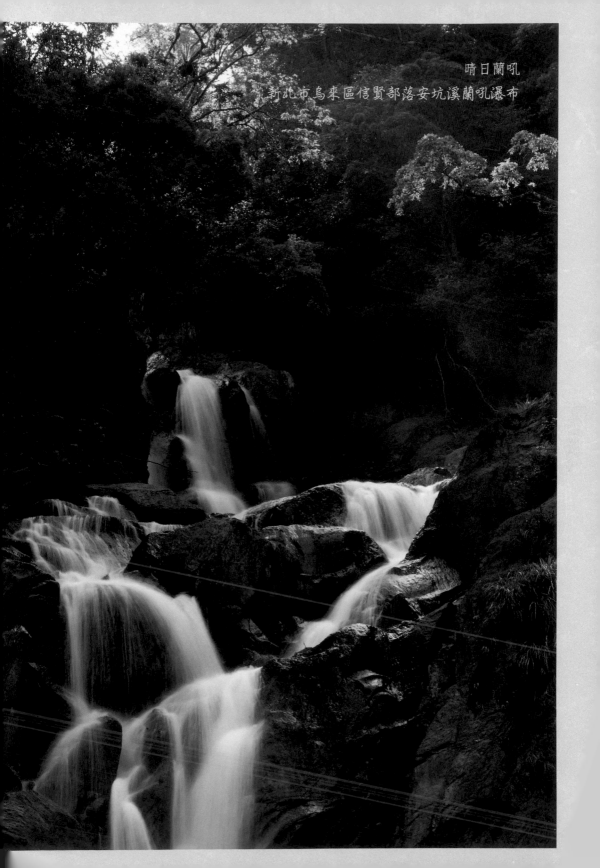

晴日蘭吼
新北市烏來區信賢部落安坑溪蘭吼瀑布

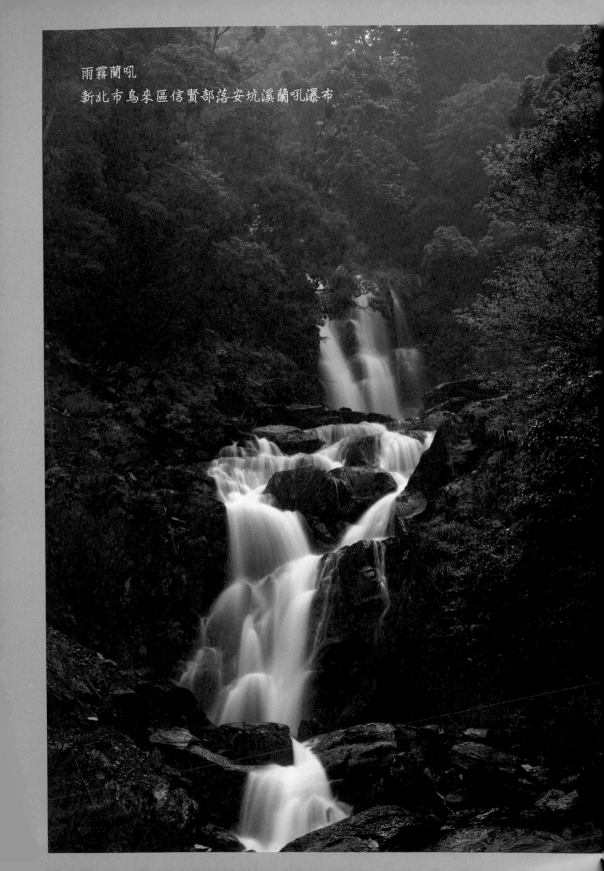

雨霧蘭吼
新北市烏來區信賢部落安坑溪蘭吼瀑布

筆直的山壁上，撐開罅隙嚐嚐甘霖
新北市烏來區信賢部落往福山農場路上
望向南勢溪源流跨山時雨瀑布

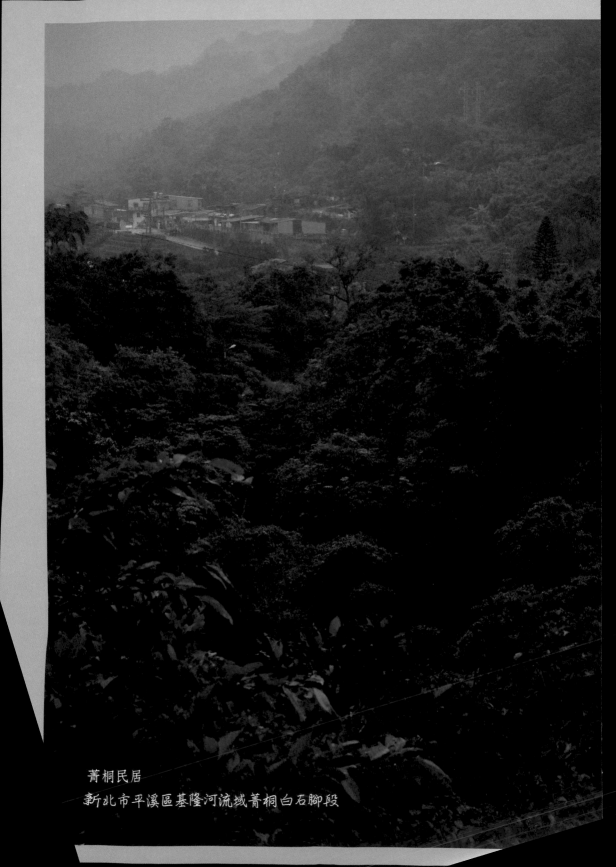

菁桐民居
新北市平溪區基隆河流域菁桐白石腳段

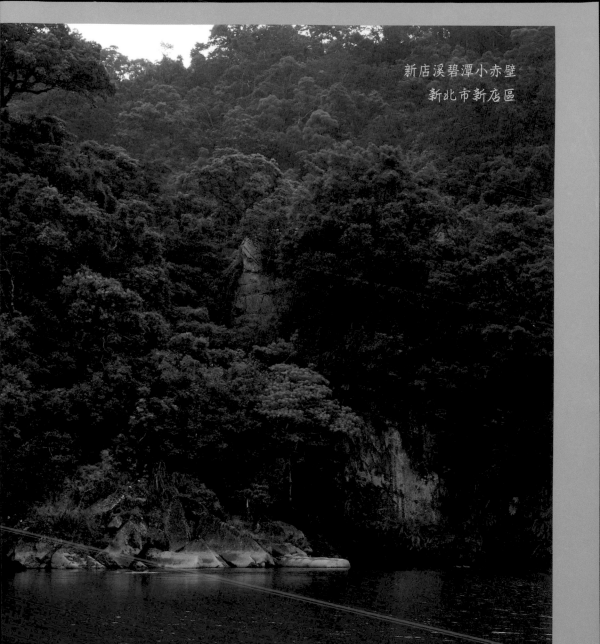

新店溪碧潭小赤壁
新北市新店區

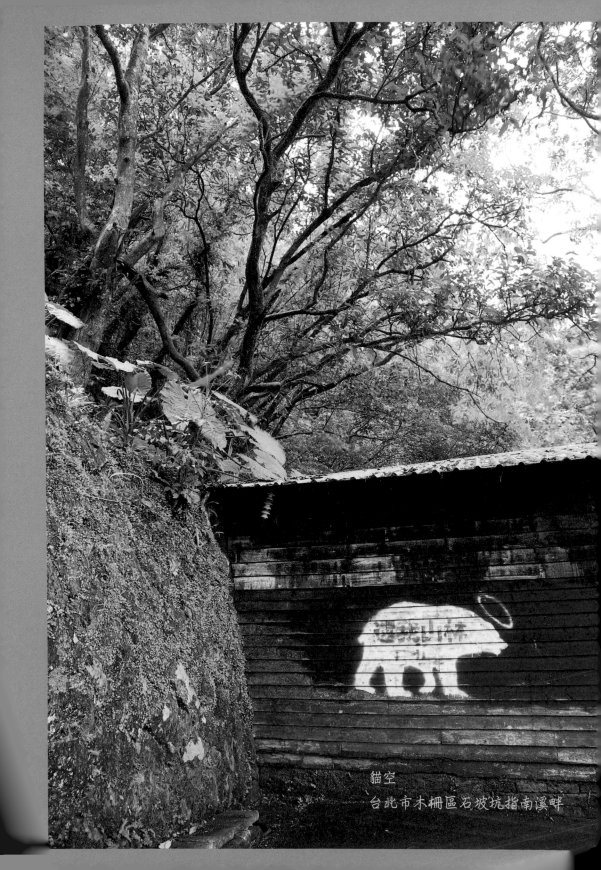

貓空
台北市木柵區石坡坑指南溪畔

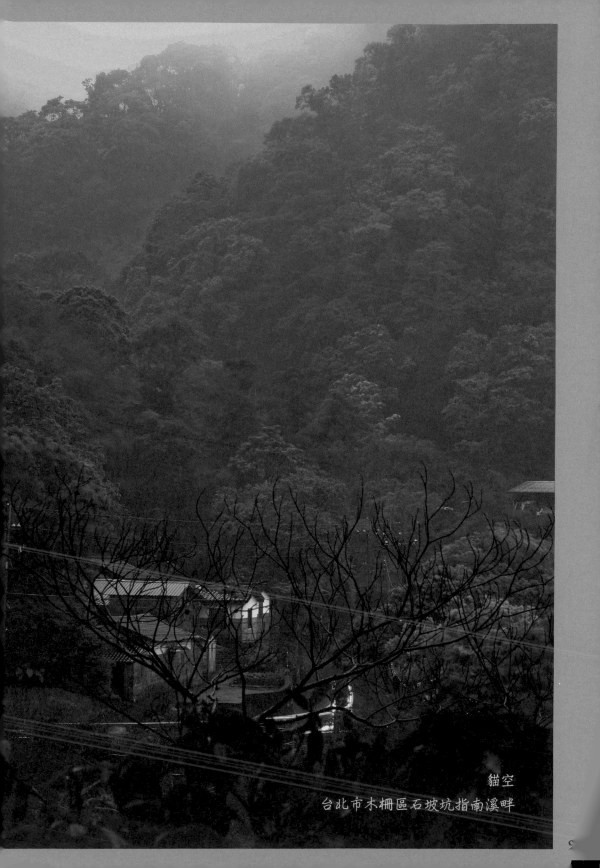

貓空
台北市木柵區石坡坑指南溪畔

貓空
台北市木柵區石坡坑指南溪畔

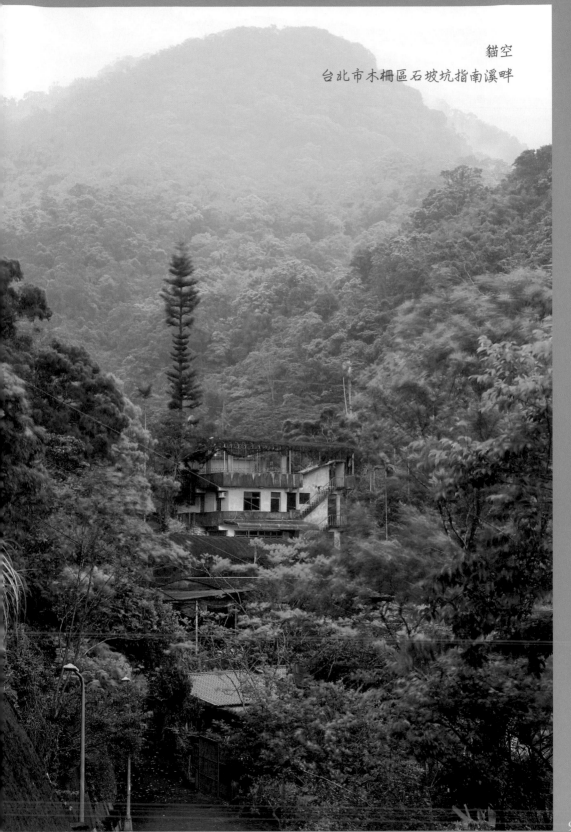

貓空
台北市木柵區石坡坑指南溪畔

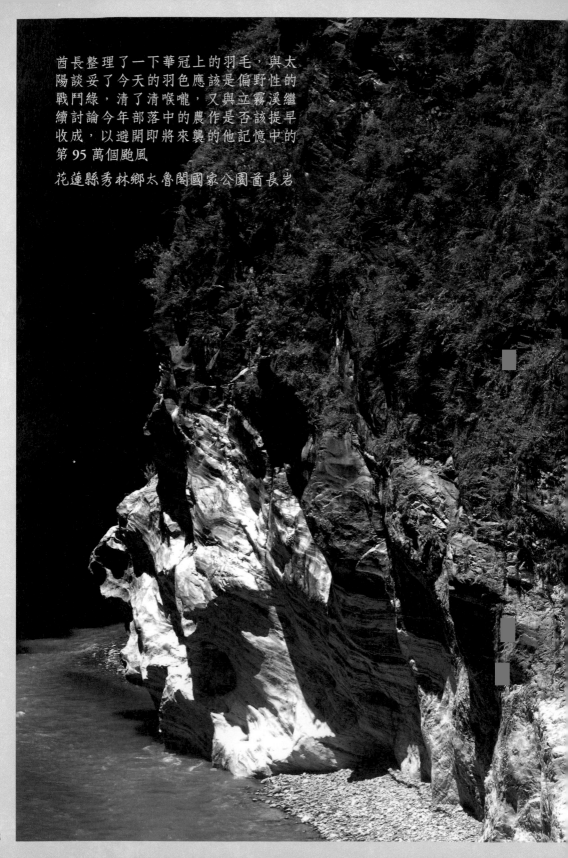

酋長整理了一下華冠上的羽毛，與太陽談妥了今天的羽色應該是偏野性的戰鬥綠，清了清喉嚨，又與立霧溪繼續討論今年部落中的農作是否該提早收成，以避開即將來襲的他記憶中的第 95 萬個颱風

花蓮縣秀林鄉太魯閣國家公園酋長岩

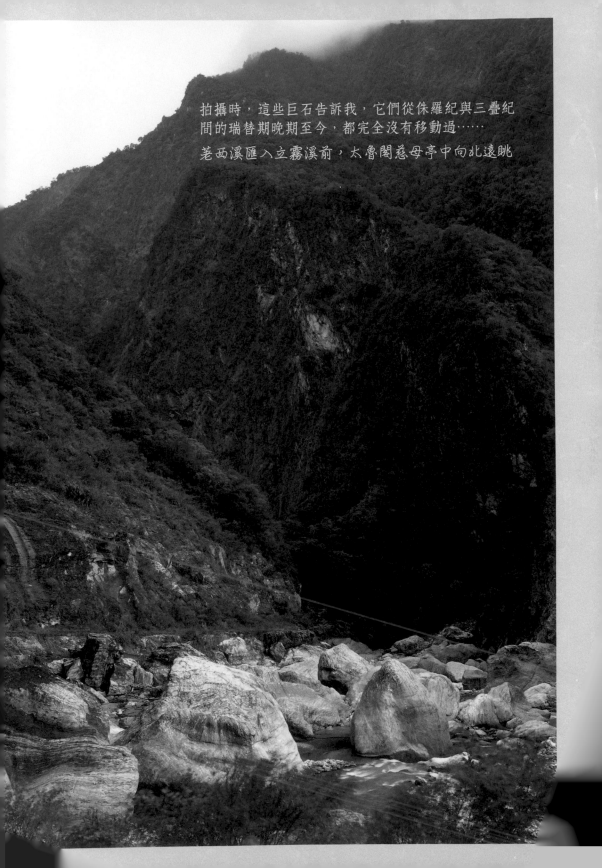

拍攝時，這些巨石告訴我，它們從侏羅紀與三疊紀
間的瑞替期晚期至今，都完全沒有移動過……

荖西溪匯入立霧溪前，太魯閣慈母亭中向北遠眺

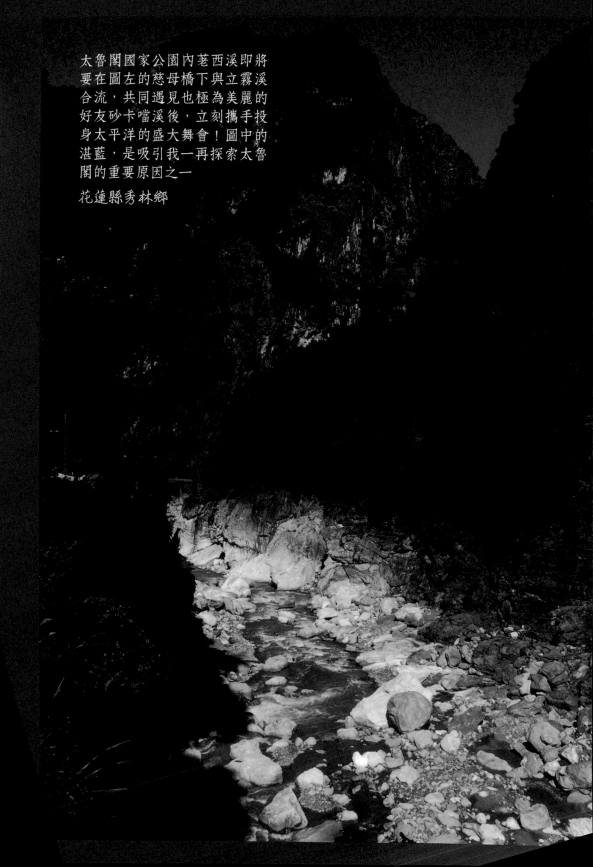

太魯閣國家公園內荖西溪即將
要在圖左的慈母橋下與立霧溪
合流，共同遇見也極為美麗的
好友砂卡礑溪後，立刻攜手投
身太平洋的盛大舞會！圖中的
湛藍，是吸引我一再探索太魯
閣的重要原因之一

花蓮縣秀林鄉

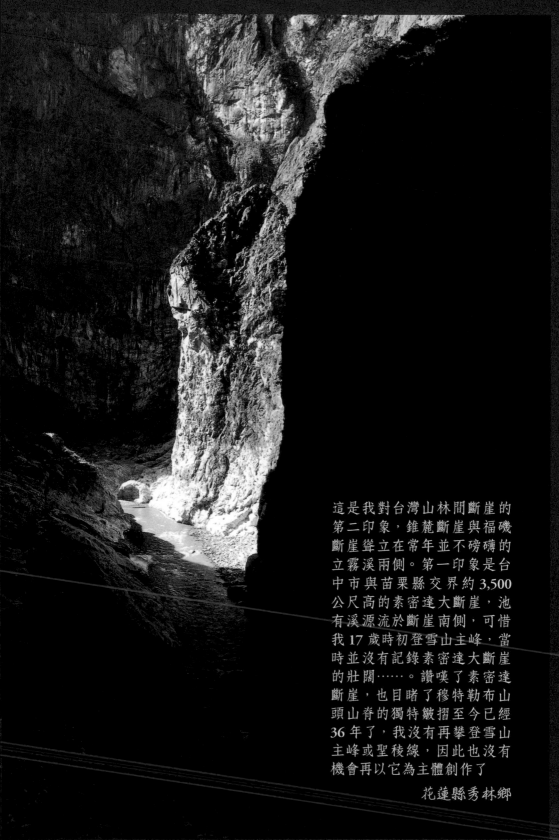

這是我對台灣山林間斷崖的
第二印象，錐麓斷崖與福磯
斷崖聳立在常年並不磅礴的
立霧溪兩側。第一印象是台
中市與苗栗縣交界約 3,500
公尺高的素密達大斷崖，池
有溪源流於斷崖南側，可惜
我 17 歲時初登雪山主峰，當
時並沒有記錄素密達大斷崖
的壯闊……。讚嘆了素密達
斷崖，也目睹了穆特勒布山
頭山脊的獨特皺摺至今已經
36 年了，我沒有再攀登雪山
主峰或聖稜線，因此也沒有
機會再以它為主體創作了

花蓮縣秀林鄉

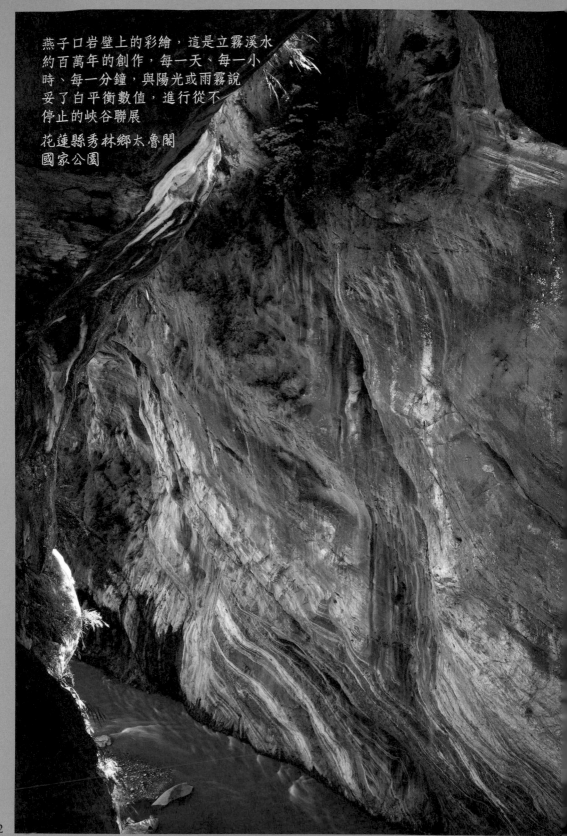

燕子口岩壁上的彩繪，這是立霧溪水
約百萬年的創作，每一天、每一小
時、每一分鐘，與陽光或雨霧說
妥了白平衡數值，進行從不
停止的峽谷聯展

花蓮縣秀林鄉太魯閣
國家公園

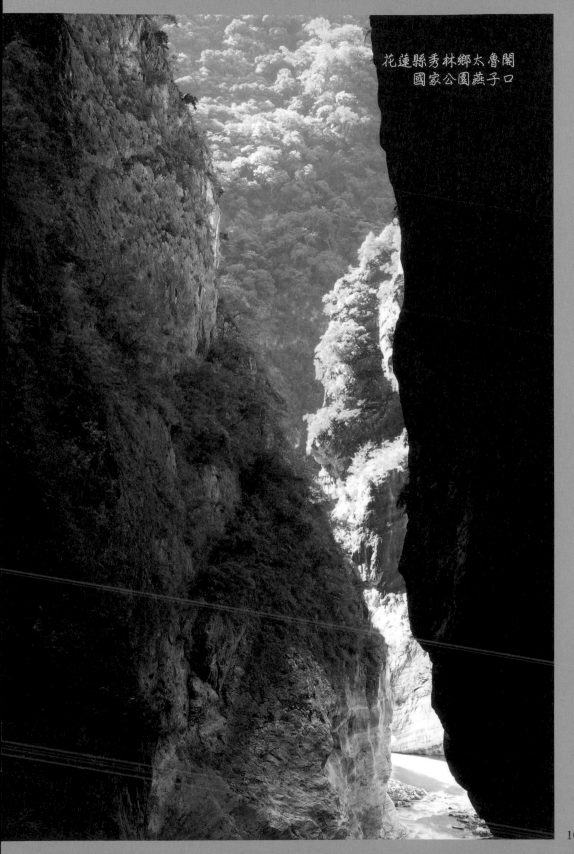

花蓮縣秀林鄉太魯閣
國家公園燕子口

103

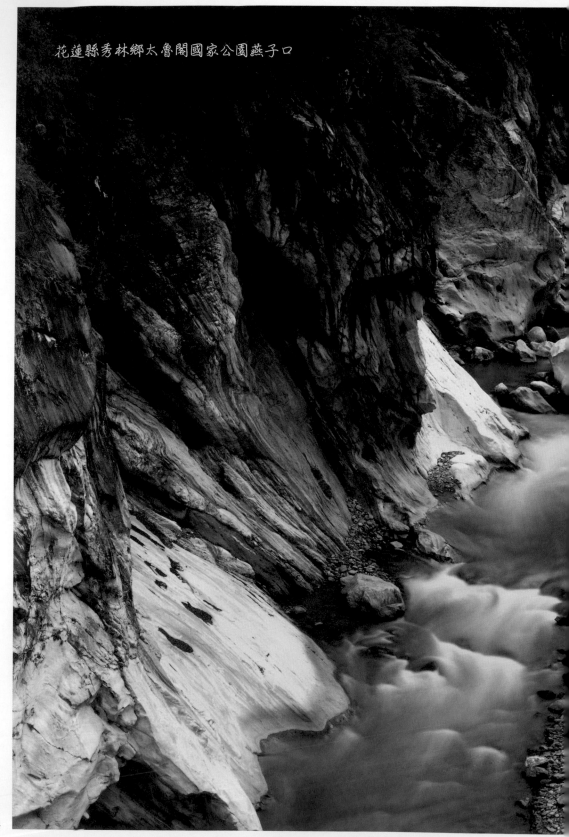

花蓮縣秀林鄉太魯閣國家公園燕子口

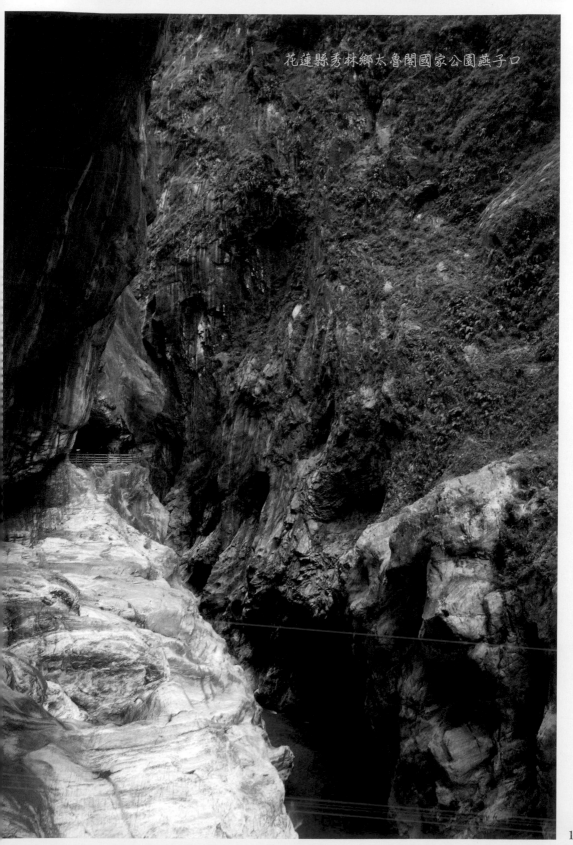

花蓮縣秀林鄉太魯閣國家公園燕子口

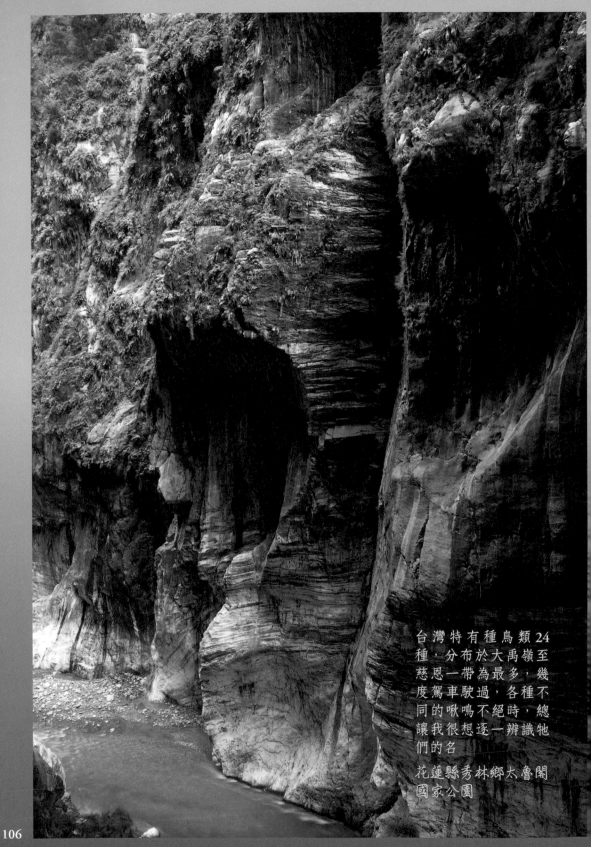

台灣特有種鳥類24
種，分布於大禹嶺至
慈恩一帶為最多，幾
度駕車駛過，各種不
同的啾鳴不絕時，總
讓我很想逐一辨識牠
們的名

花蓮縣秀林鄉太魯閣
國家公園

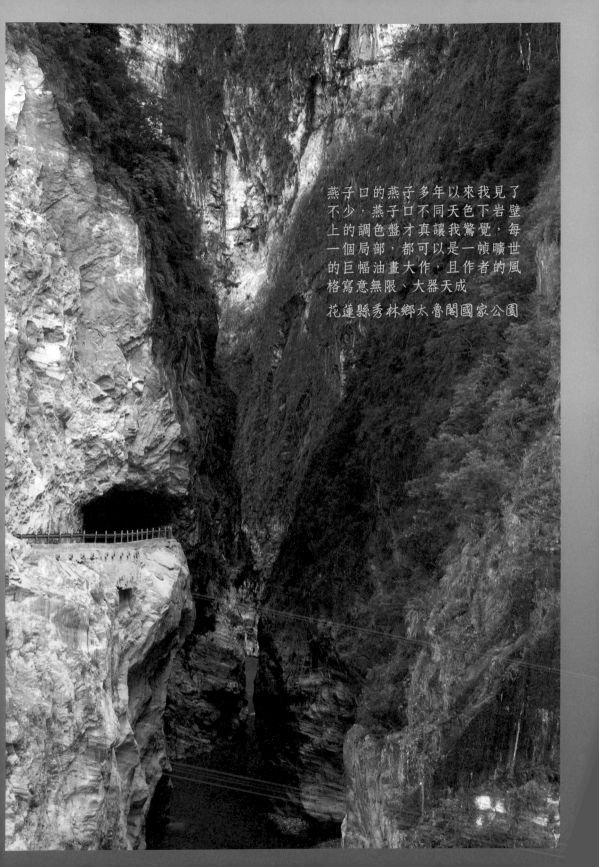

燕子口的燕子多年以來我見了
不少，燕子口不同天色下岩壁
上的調色盤才真讓我驚覺，每
一個局部，都可以是一幀曠世
的巨幅油畫大作，且作者的風
格寫意無限、大器天成
花蓮縣秀林鄉太魯閣國家公園

想要呈現長春祠興建之初在於紀念
為了修築中部橫貫公路所犧牲的人
們的原意，我幾度思考后以這張
2007 年的舊作，它的後方斷崖、
建築本體與瀑布的反差，以及黑白
成像貞靜的意境，作為經常來去山
林之間的我，對逝者的追念與謝意

花蓮縣秀林鄉

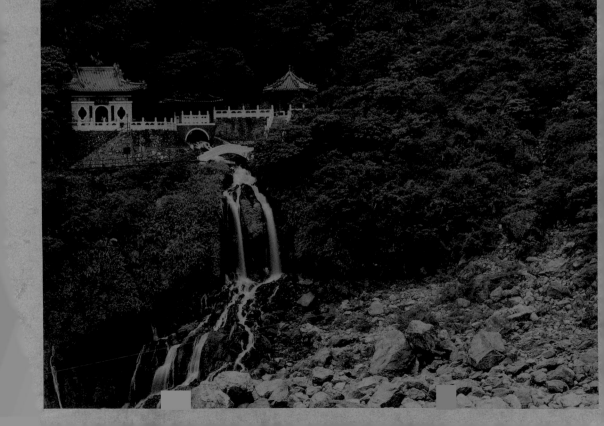

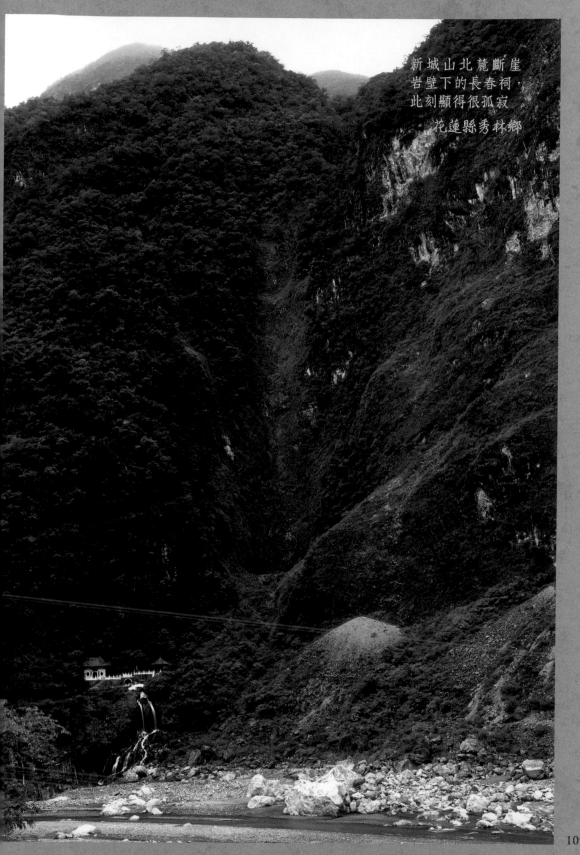

新城山北麓斷崖
岩壁下的長春祠，
此刻顯得很孤寂

花蓮縣秀林鄉

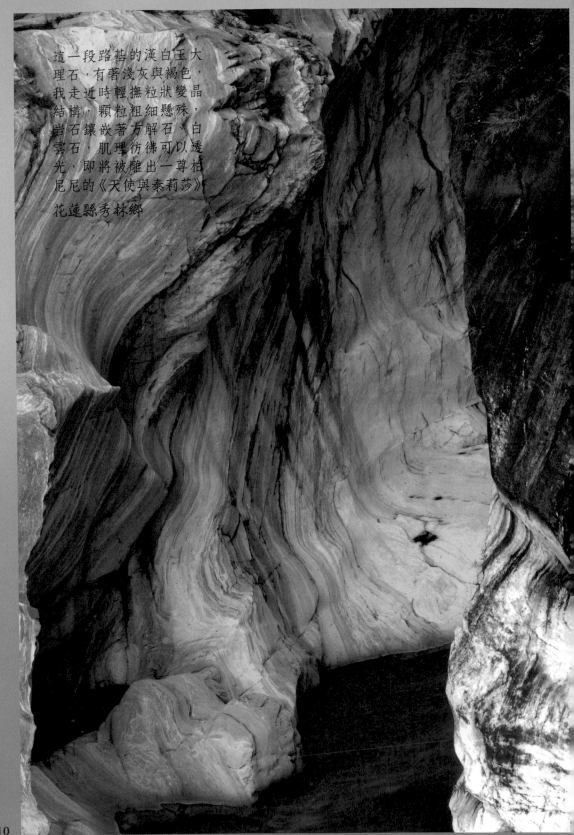

這一段路基的漢白玉大
理石，有著淺灰與褐色，
我走近時輕撫粒狀變晶
結構，顆粒粗細懸殊，
岩石鑲嵌著方解石、白
雲石，肌理彷彿可以透
光，即將被雕出一尊柏
尼尼的《天使與泰莉莎》

花蓮縣秀林鄉

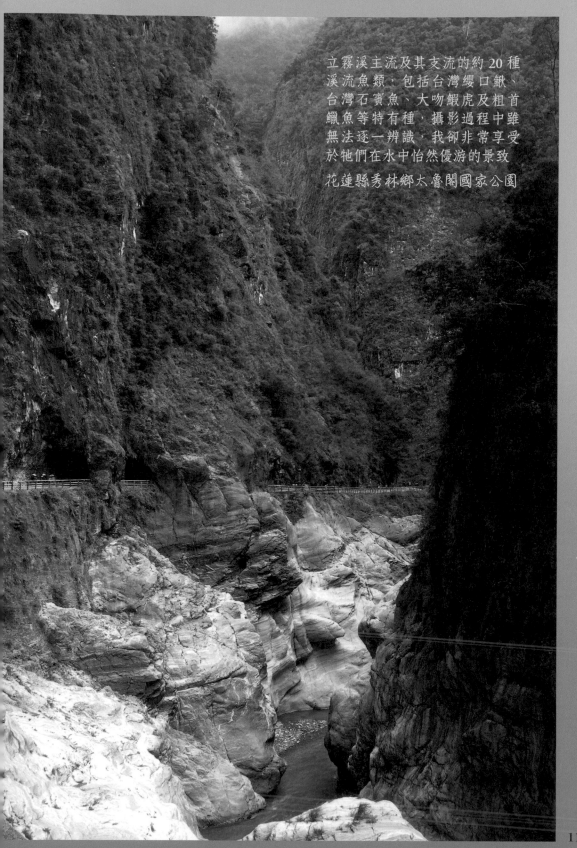

立霧溪主流及其支流的約 20 種
溪流魚類，包括台灣纓口鰍、
台灣石賓魚、大吻鰕虎及粗首
鱲魚等特有種，攝影過程中雖
無法逐一辨識，我卻非常享受
於牠們在水中怡然優游的景致
花蓮縣秀林鄉太魯閣國家公園

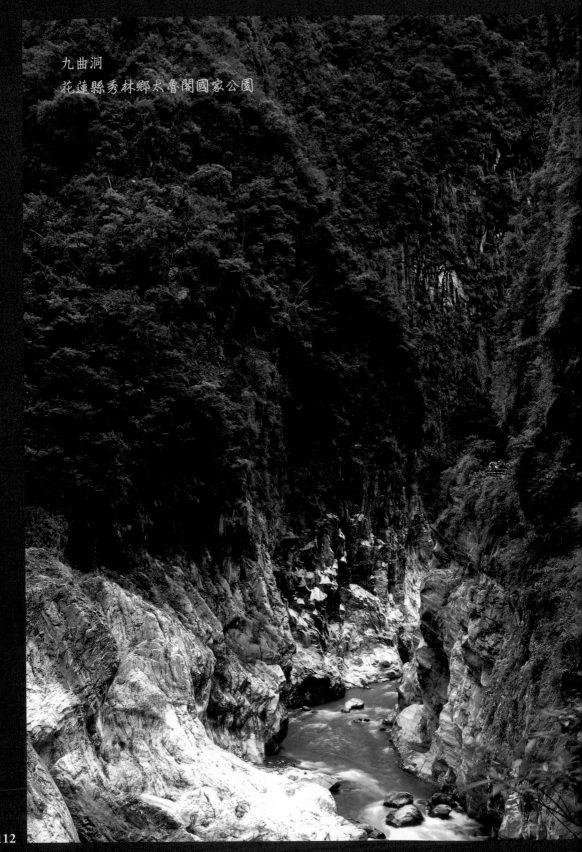

九曲洞
花蓮縣秀林鄉太魯閣國家公園

112

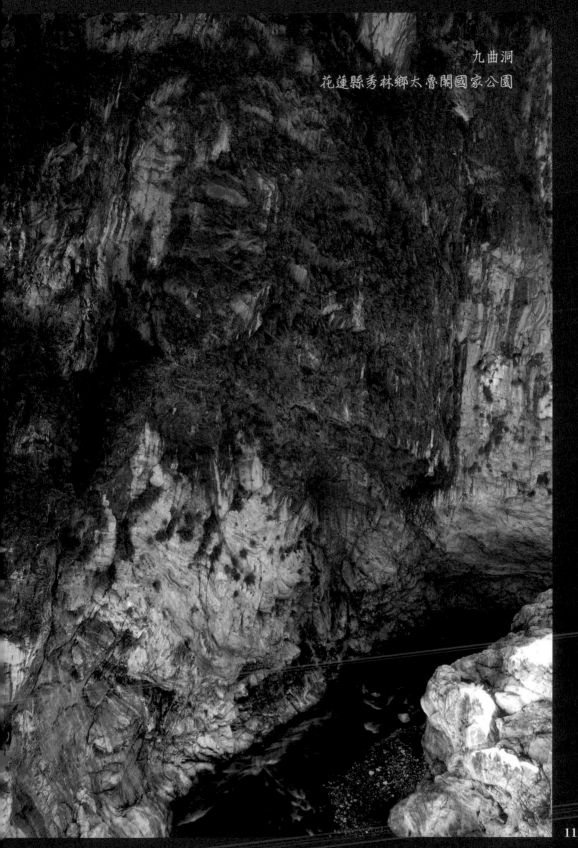

九曲洞
花蓮縣秀林鄉太魯閣國家公園

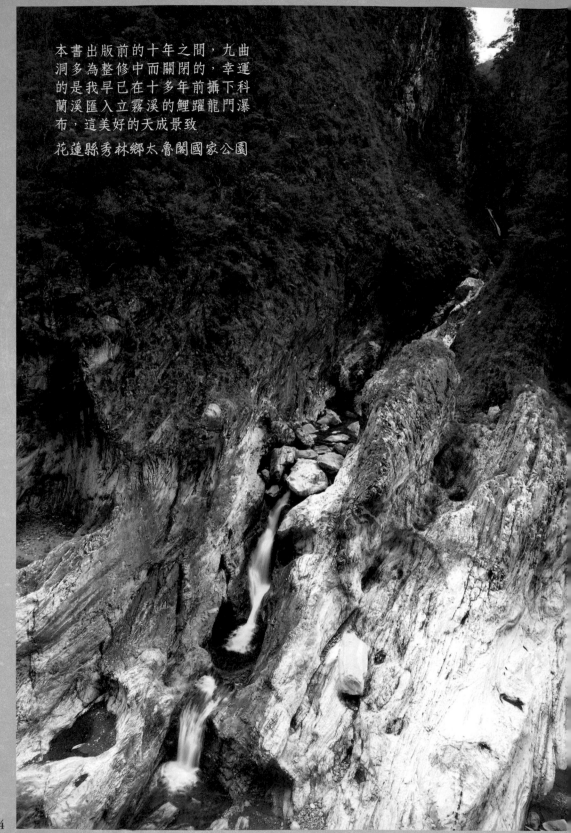

本書出版前的十年之間，九曲
洞多為整修中而關閉的，幸運
的是我早已在十多年前攝下科
蘭溪匯入立霧溪的鯉躍龍門瀑
布，這美好的天成景致
花蓮縣秀林鄉太魯閣國家公園

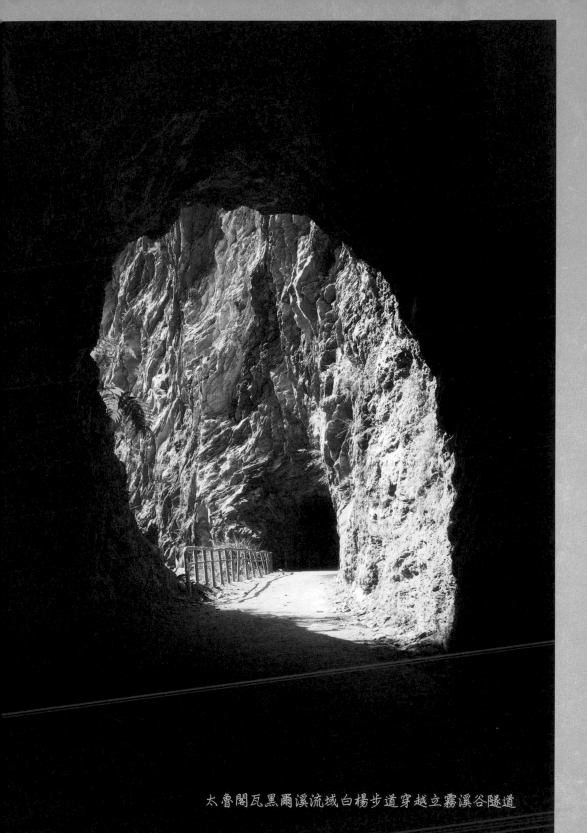

太魯閣瓦黑爾溪流域白楊步道穿越立霧溪谷隧道

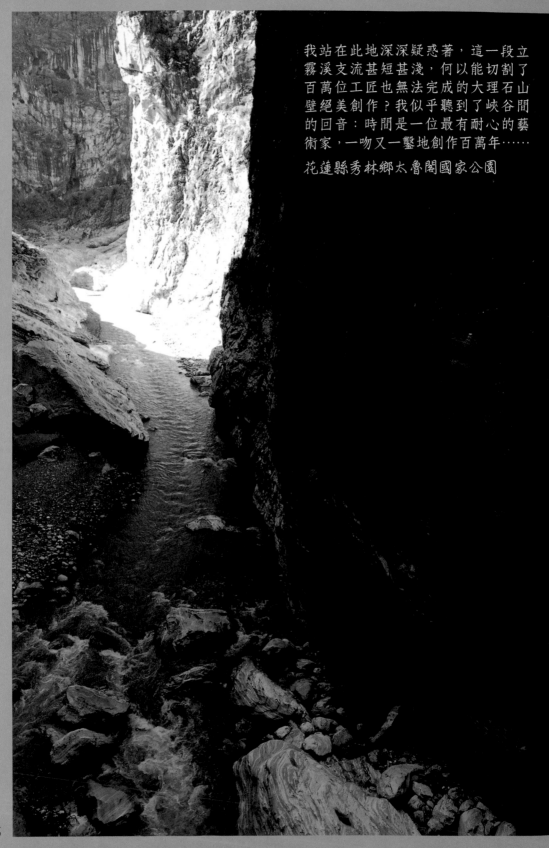

我站在此地深深疑惑著，這一段立
霧溪支流甚短甚淺，何以能切割了
百萬位工匠也無法完成的大理石山
壁絕美創作？我似乎聽到了峽谷間
的回音：時間是一位最有耐心的藝
術家，一吻又一鑿地創作百萬年……
花蓮縣秀林鄉太魯閣國家公園

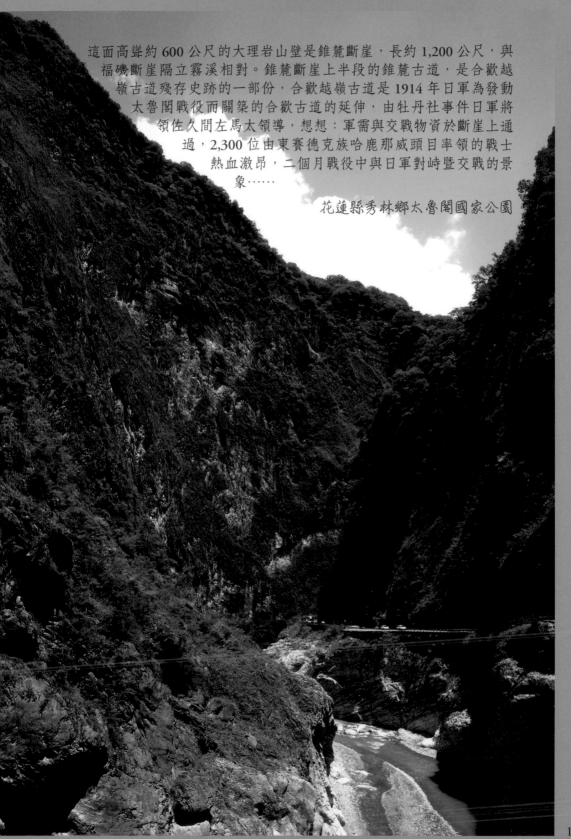

這面高聳約 600 公尺的大理岩山壁是錐麓斷崖，長約 1,200 公尺，與
福磯斷崖隔立霧溪相對。錐麓斷崖上半段的錐麓古道，是合歡越
嶺古道殘存史跡的一部份，合歡越嶺古道是 1914 年日軍為發動
太魯閣戰役而闢築的合歡古道的延伸，由牡丹社事件日軍將
領佐久間左馬太領導，想想：軍需與交戰物資於斷崖上通
過，2,300 位由東賽德克族哈鹿那威頭目率領的戰士
熱血激昂，二個月戰役中與日軍對峙暨交戰的景
象……

花蓮縣秀林鄉太魯閣國家公園

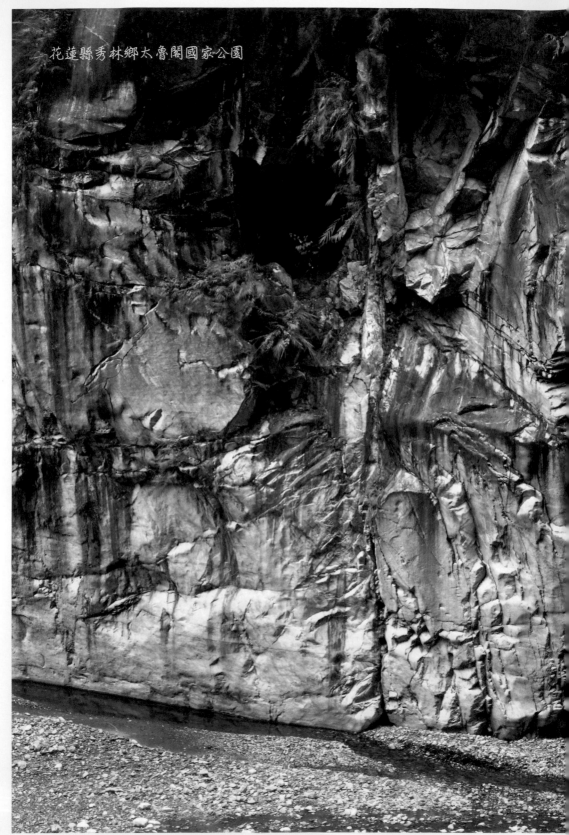

花蓮縣秀林鄉太魯閣國家公園

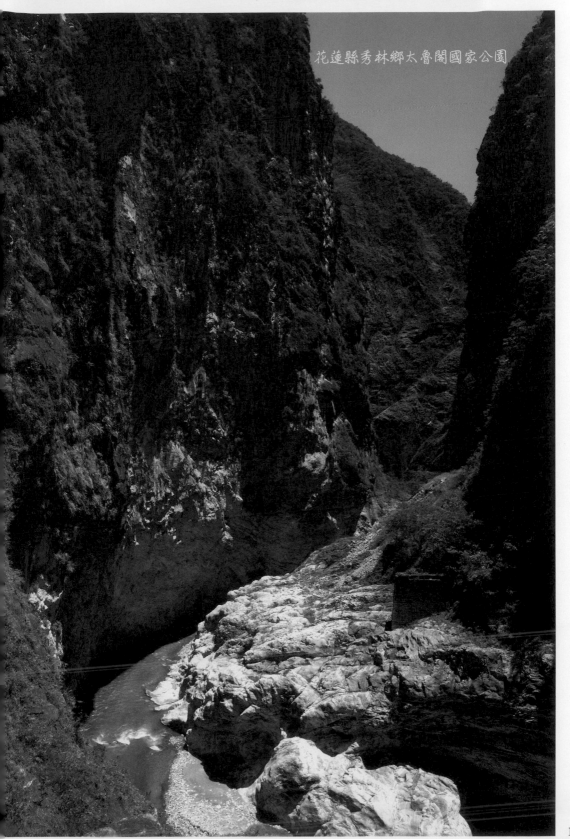

花蓮縣秀林鄉太魯閣國家公園

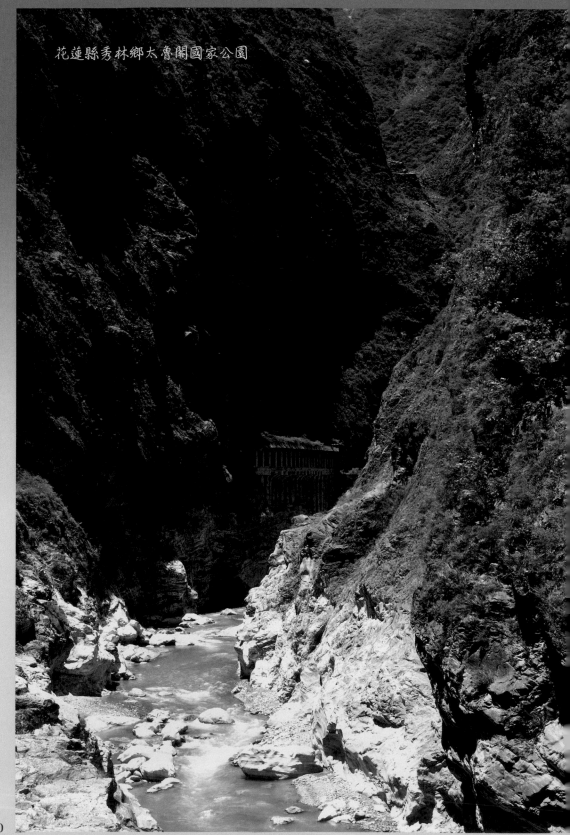

花蓮縣秀林鄉太魯閣國家公園

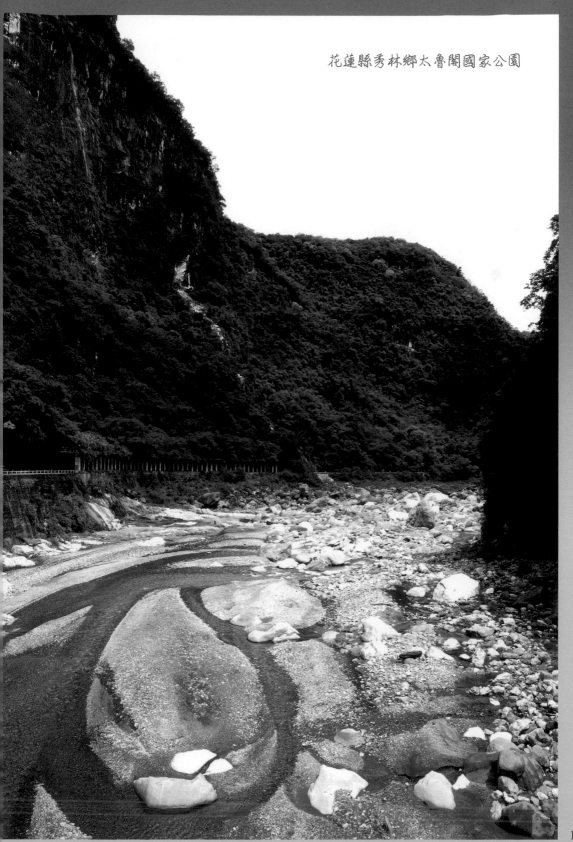

花蓮縣秀林鄉太魯閣國家公園

不同年度、不同季節、不同天候，
以及一天當中的不同時間，
我都造訪過太魯閣，我被峽谷、綠意、陰霾與向晚，
湛藍及反差吸引了好些年，
感謝上帝讓我曾經這麼貼近這些壯闊、
優美與陰鬱……

花蓮縣秀林鄉太魯閣國家公園

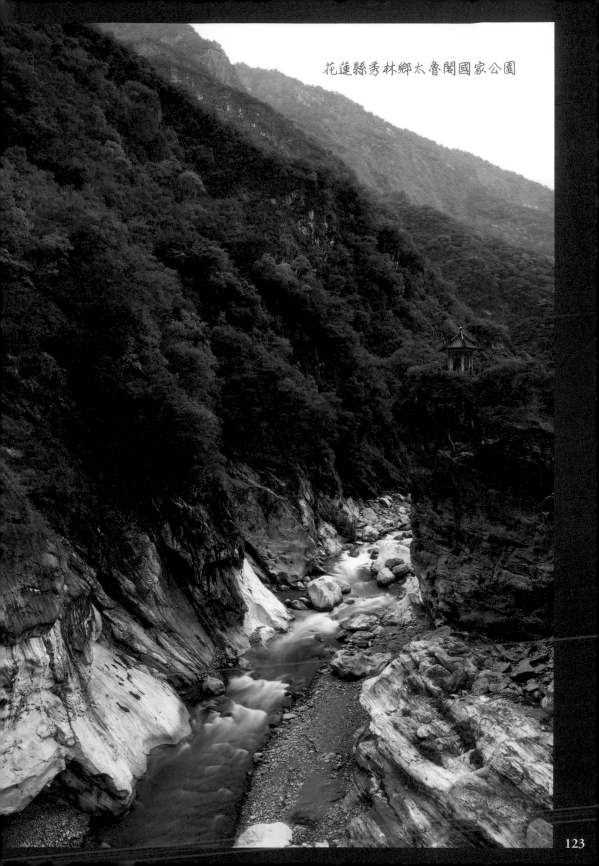
花蓮縣秀林鄉太魯閣國家公園

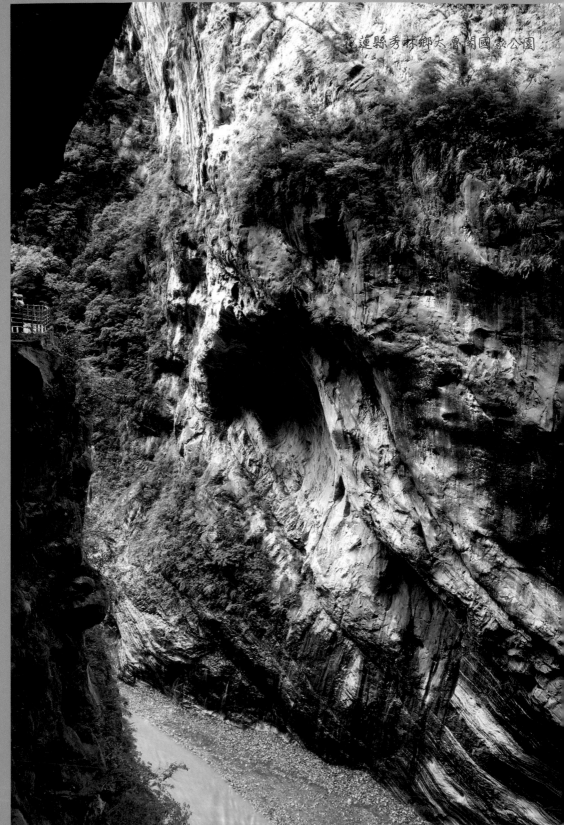
花蓮縣秀林鄉太魯閣國家公園

124

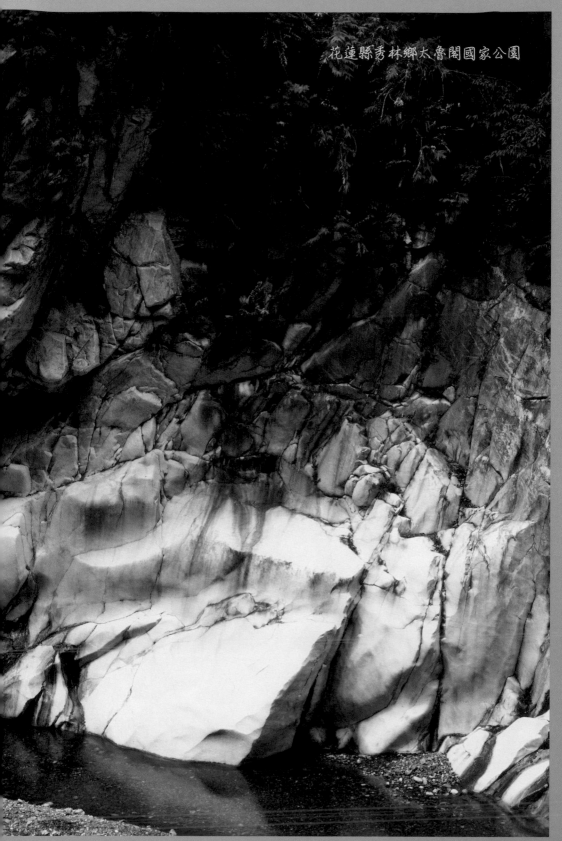

花蓮縣秀林鄉太魯閣國家公園

125

花蓮縣秀林鄉布洛灣遊憩區

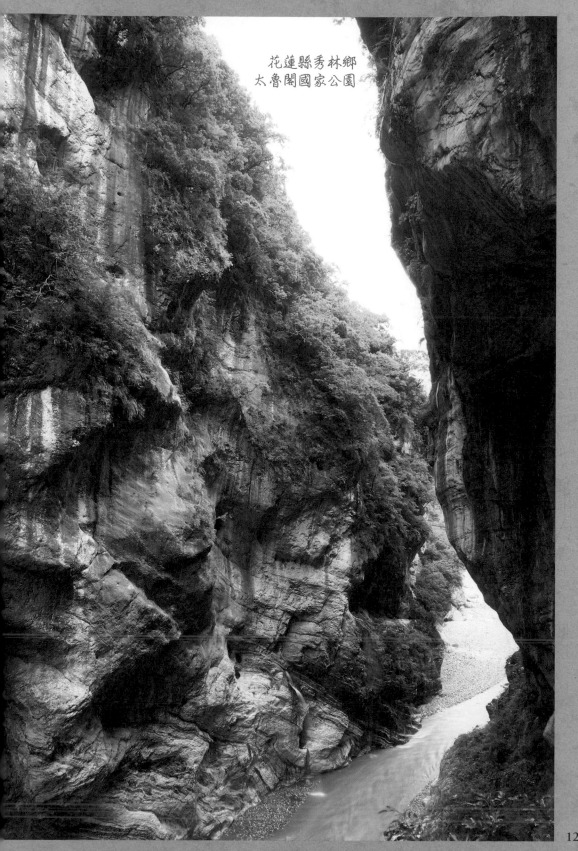

花蓮縣秀林鄉
太魯閣國家公園

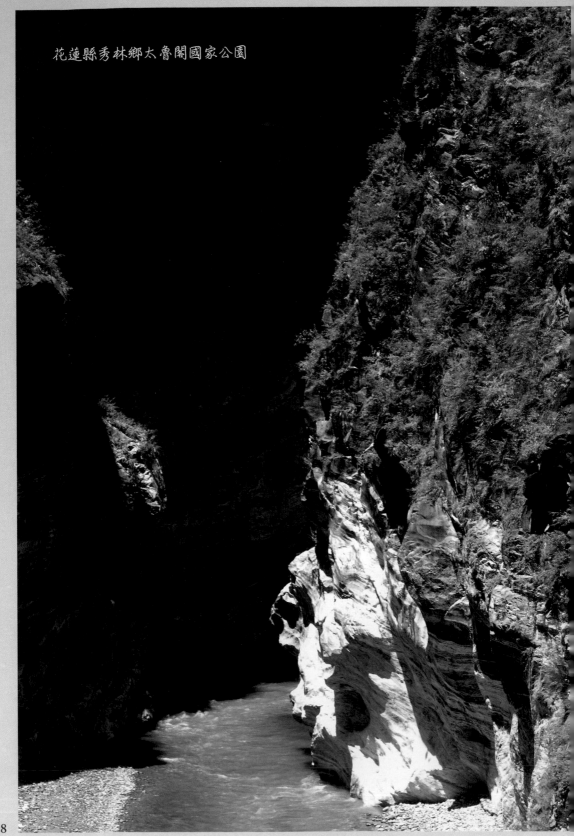

花蓮縣秀林鄉太魯閣國家公園

128

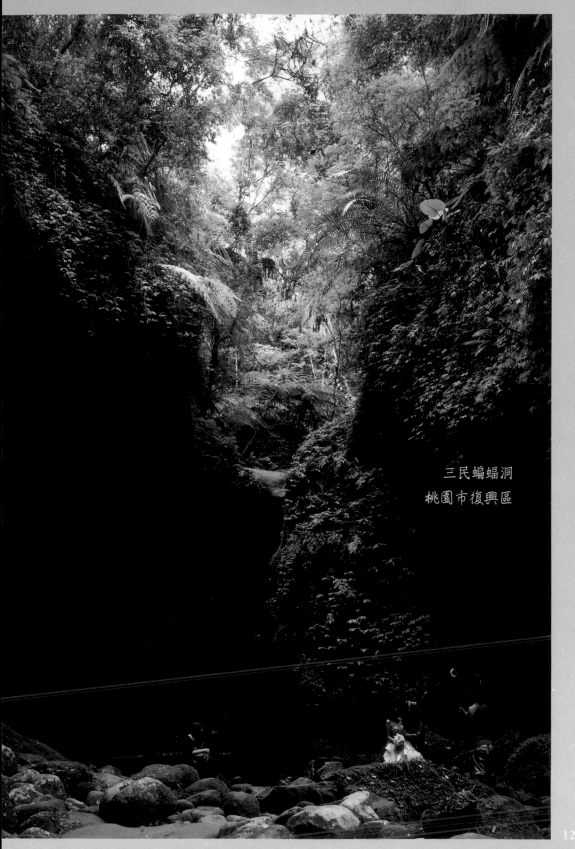

三民蝙蝠洞
桃園市復興區

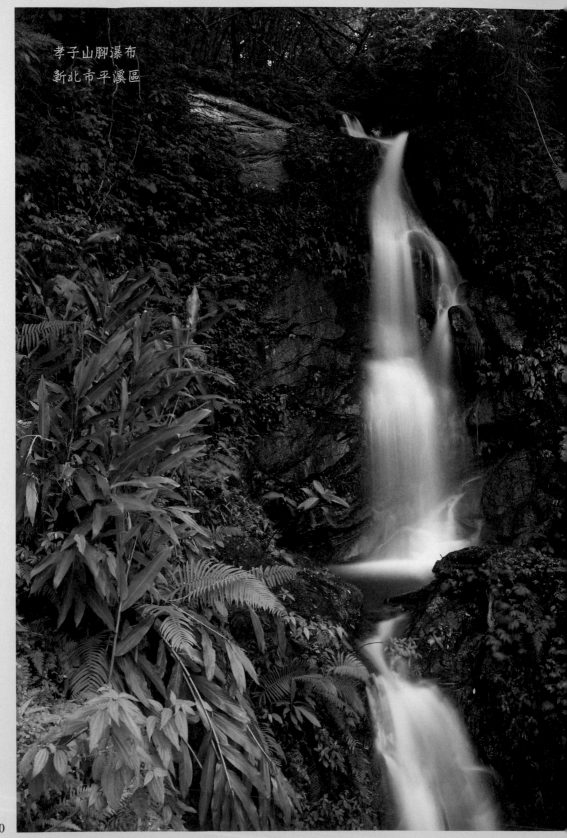

孝子山腳瀑布
新北市平溪區

130

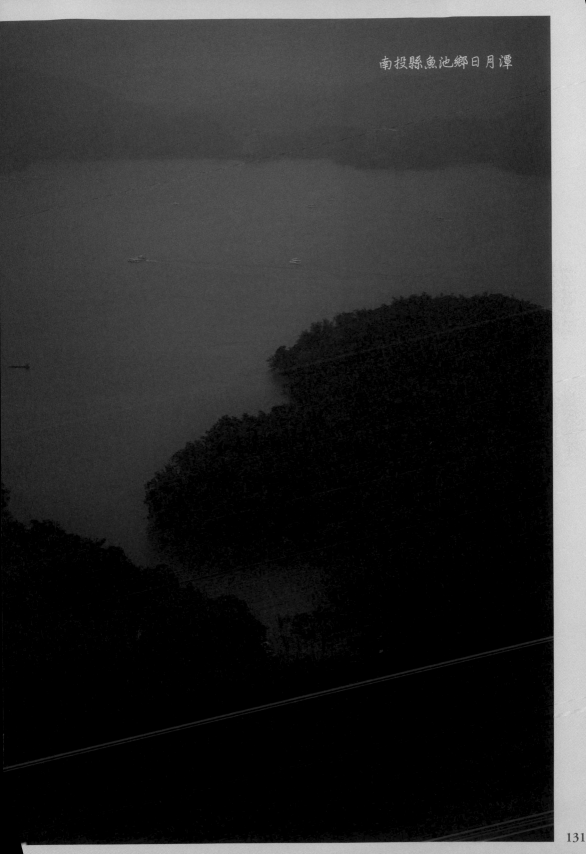

南投縣魚池鄉日月潭

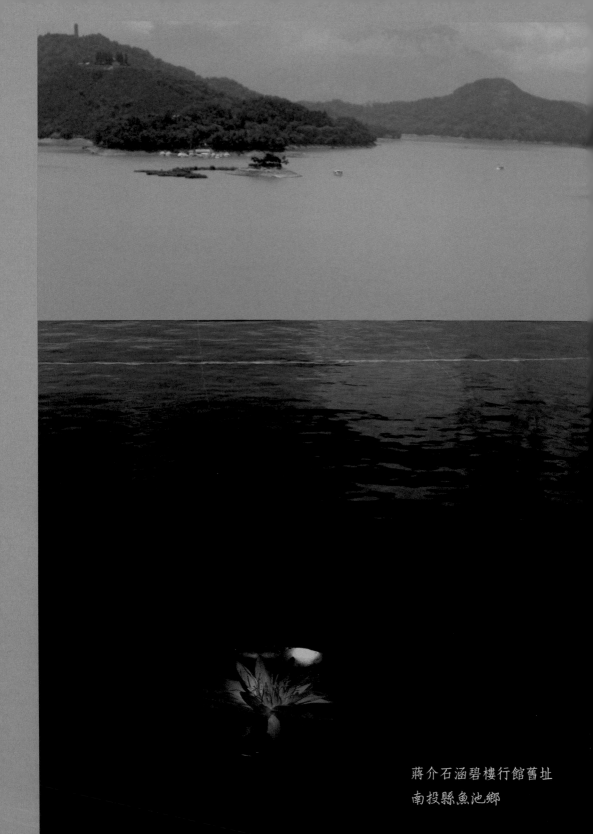

蔣介石涵碧樓行館舊址
南投縣魚池鄉

蔣介石涵碧樓行館舊址

南投縣魚池鄉

暴雨初降，夕陽竟單手撐開了天幕，千萬
年前基隆河在此 U-Turn，今天造物主仍
在照拂此地

新北市平溪區三坑溪流域石筍尖山、
薯榔尖山、石筍尖與平溪鳥嘴尖山連峰

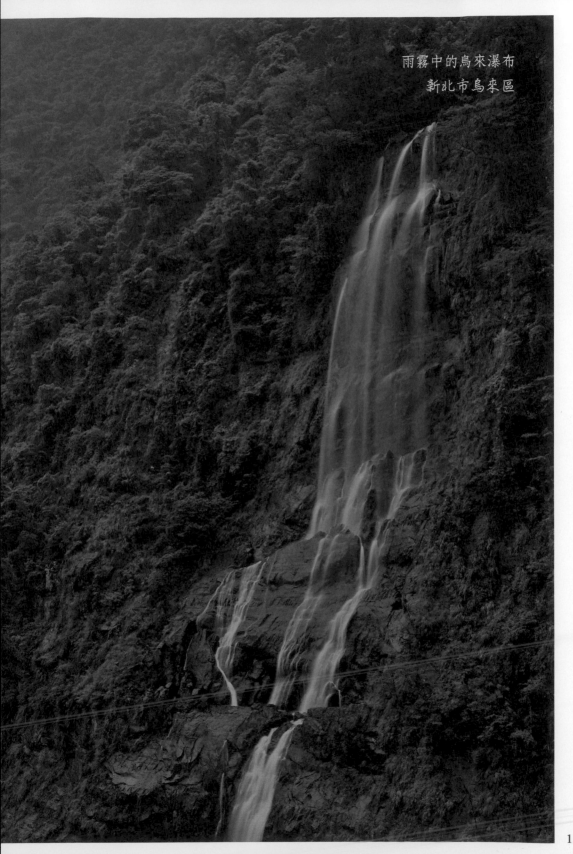

雨霧中的烏來瀑布
新北市烏來區

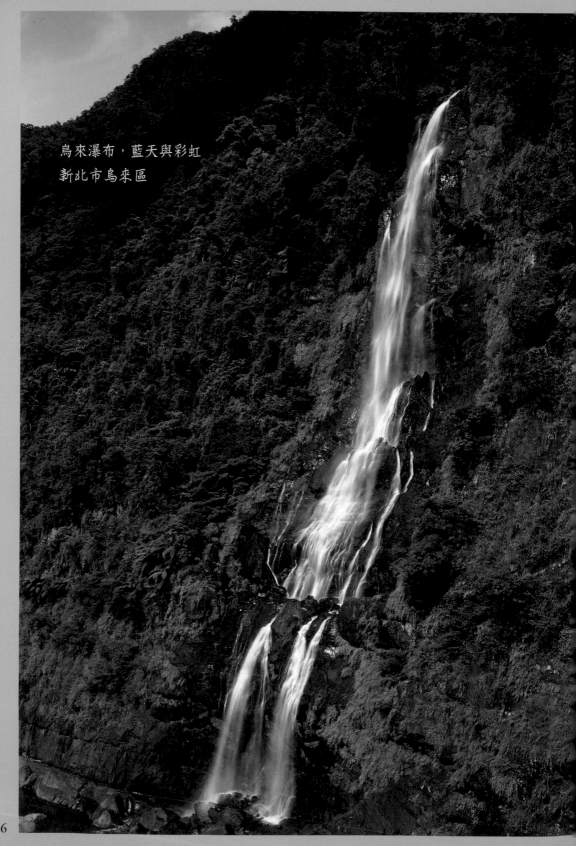

烏來瀑布，藍天與彩虹
新北市烏來區

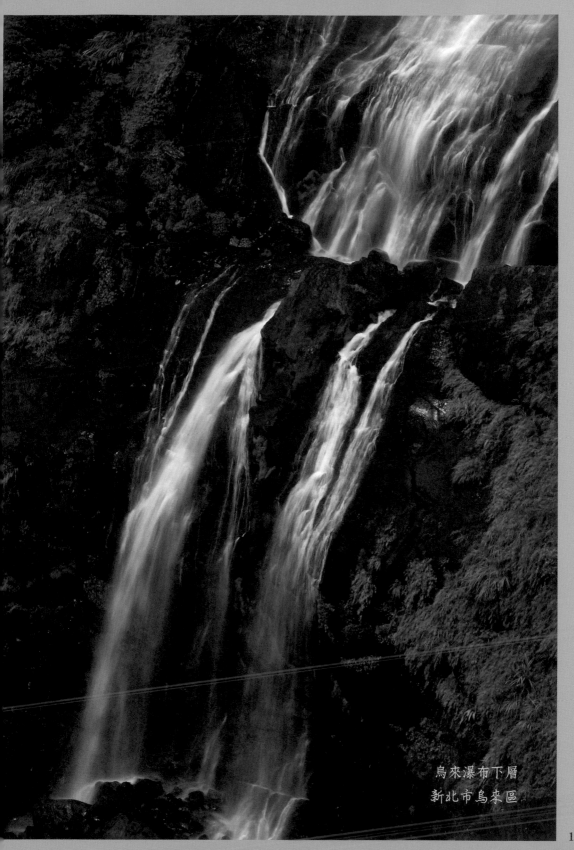

烏來瀑布下層
新北市烏來區

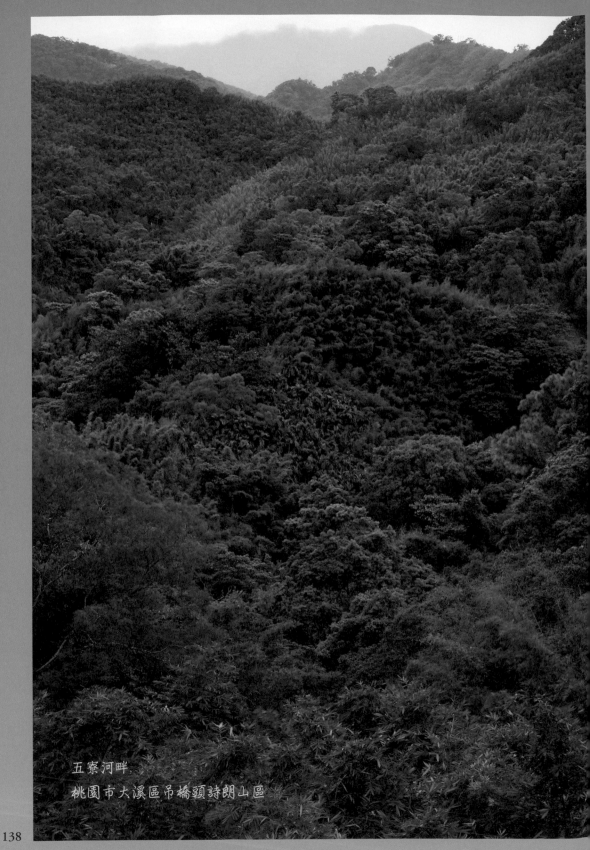

五寮河畔
桃園市大溪區吊橋頭詩朗山區

138

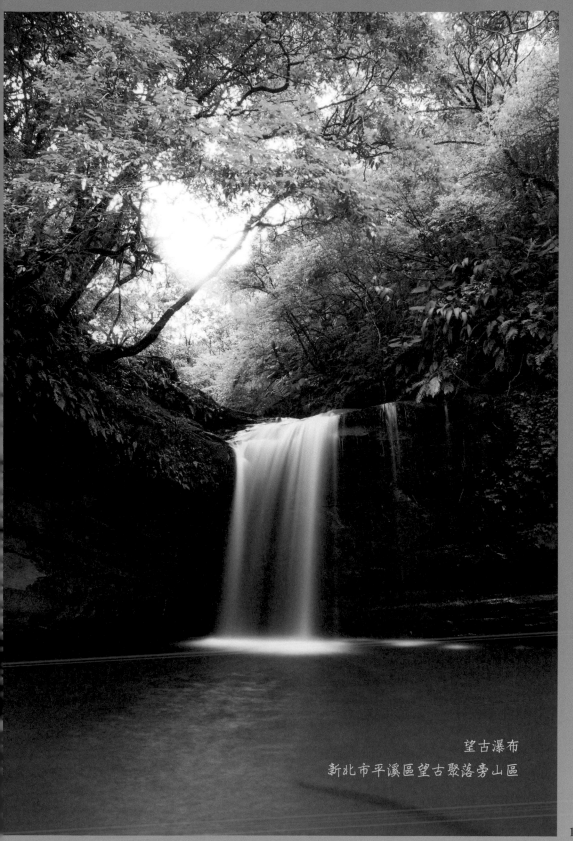

望古瀑布
新北市平溪區望古聚落旁山區

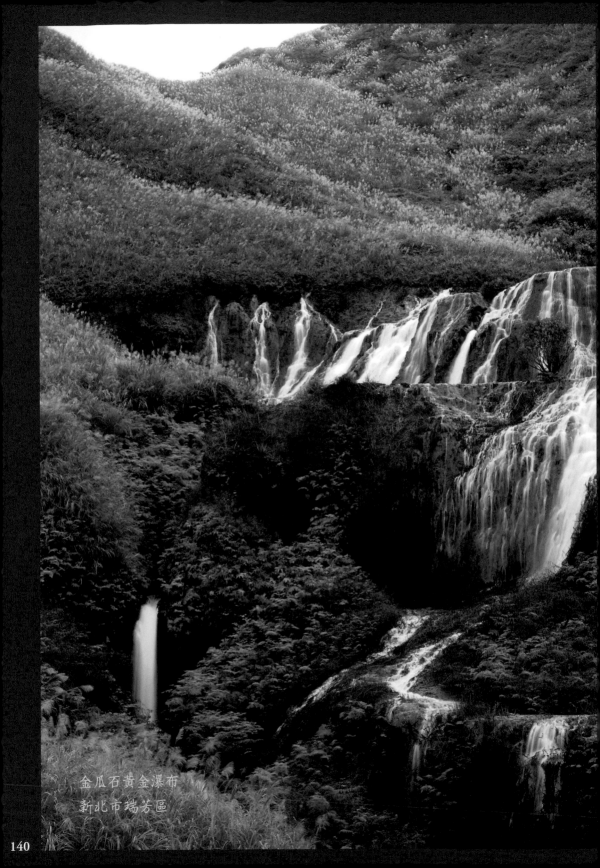

金瓜石黃金瀑布
新北市瑞芳區

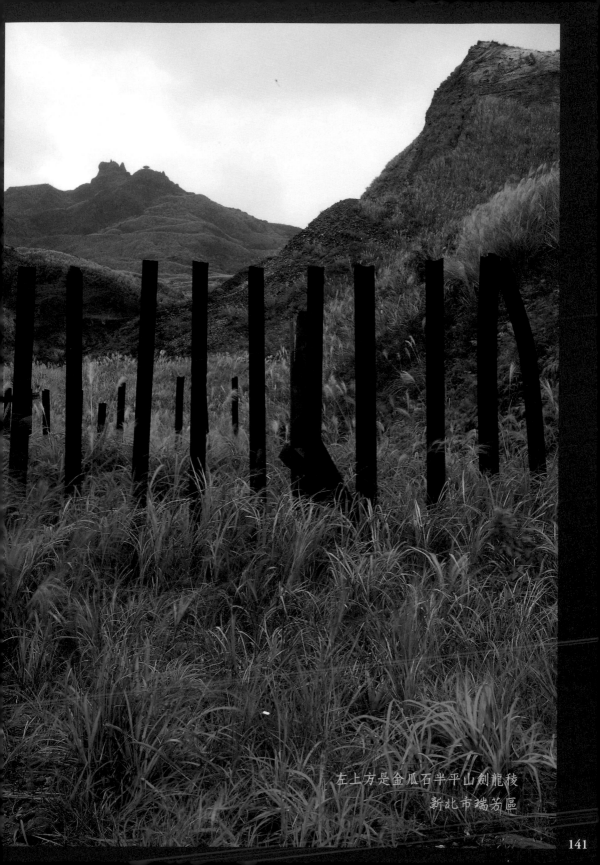

左上方是金瓜石半平山劍龍稜

新北市瑞芳區

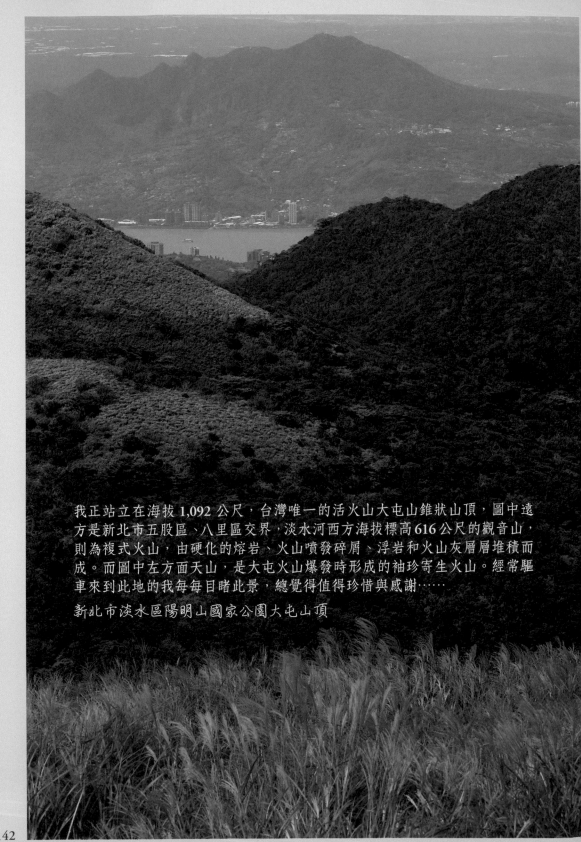

我正站立在海拔 1,092 公尺，台灣唯一的活火山大屯山錐狀山頂，圖中遠方是新北市五股區、八里區交界，淡水河西方海拔標高 616 公尺的觀音山，則為複式火山，由硬化的熔岩、火山噴發碎屑、浮岩和火山灰層層堆積而成。而圖中左方面天山，是大屯火山爆發時形成的袖珍寄生火山。經常驅車來到此地的我每每目睹此景，總覺得值得珍惜與感謝……

新北市淡水區陽明山國家公園大屯山頂

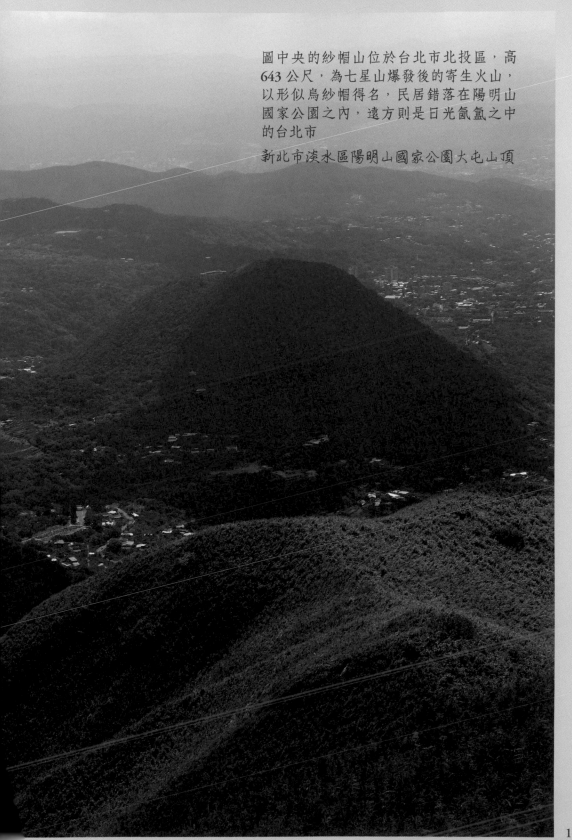

圖中央的紗帽山位於台北市北投區，高
643 公尺，為七星山爆發後的寄生火山，
以形似烏紗帽得名，民居錯落在陽明山
國家公園之內，遠方則是日光氤氳之中
的台北市

新北市淡水區陽明山國家公園大屯山頂

143

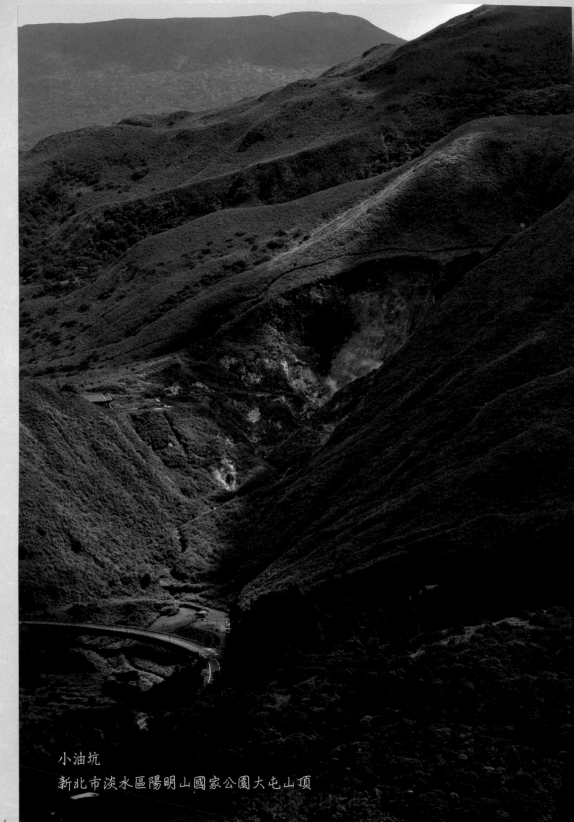

小油坑
新北市淡水區陽明山國家公園大屯山頂

144

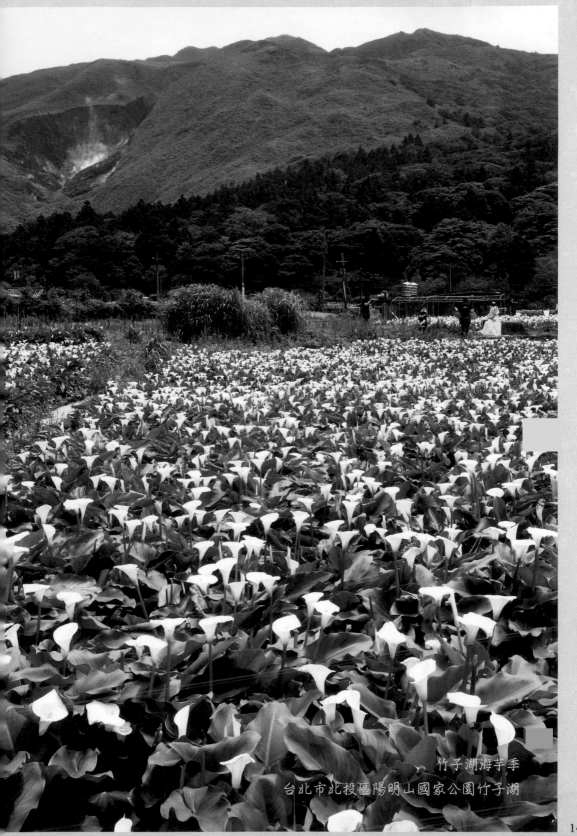

竹子湖海芋季
台北市北投區陽明山國家公園竹子湖

145

遠方是台灣北方東海上的點點漁火，
今夜北台灣的漁民已經辛勤出海了，
近處則是一盞盞入夜後民家團聚的燈火
台北市北投區與新北市淡水區交界處大屯山區

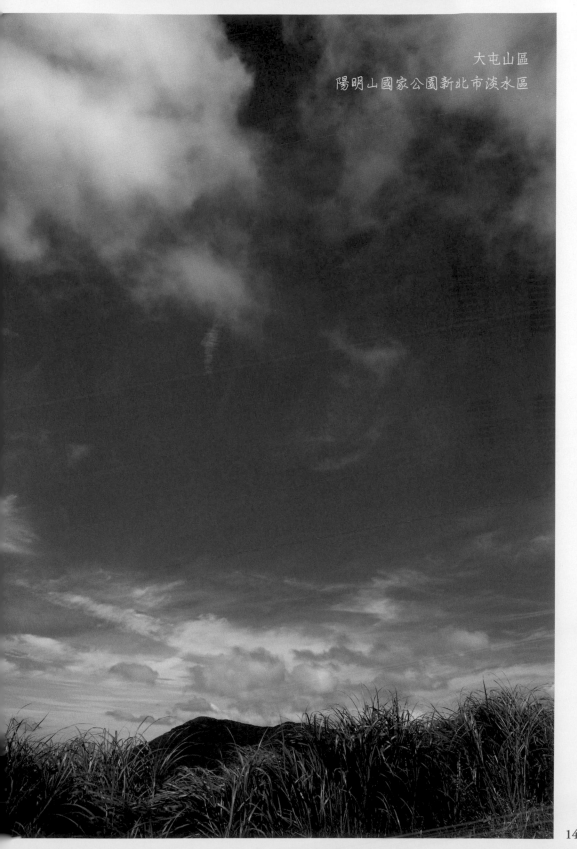

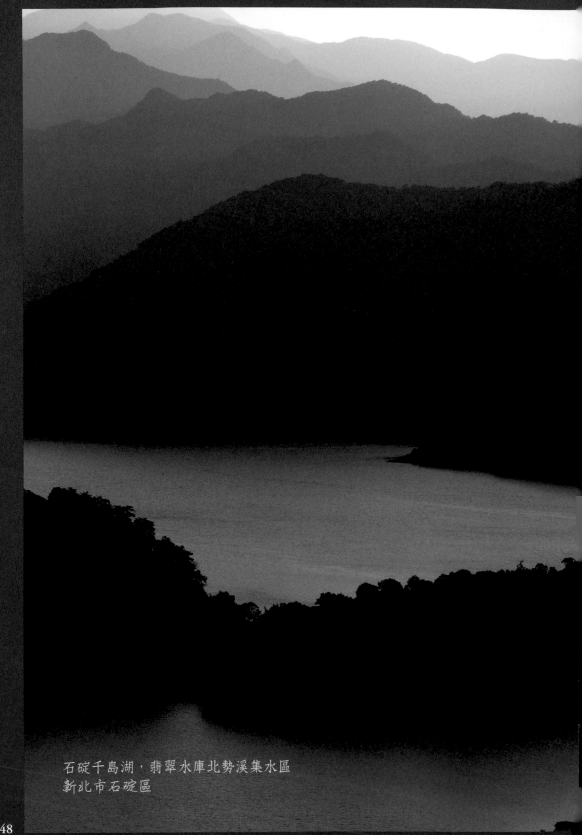

石碇千島湖，翡翠水庫北勢溪集水區
新北市石碇區

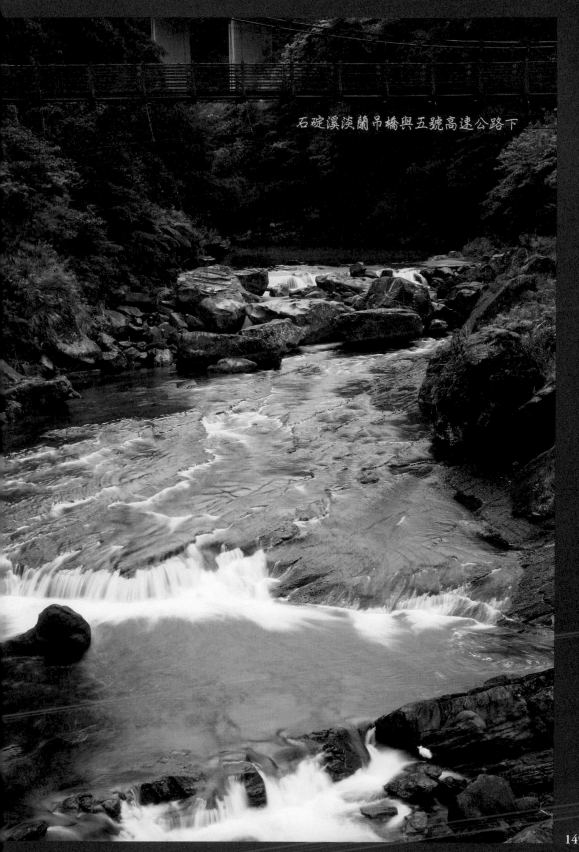

石碇溪淡蘭吊橋與五號高速公路下

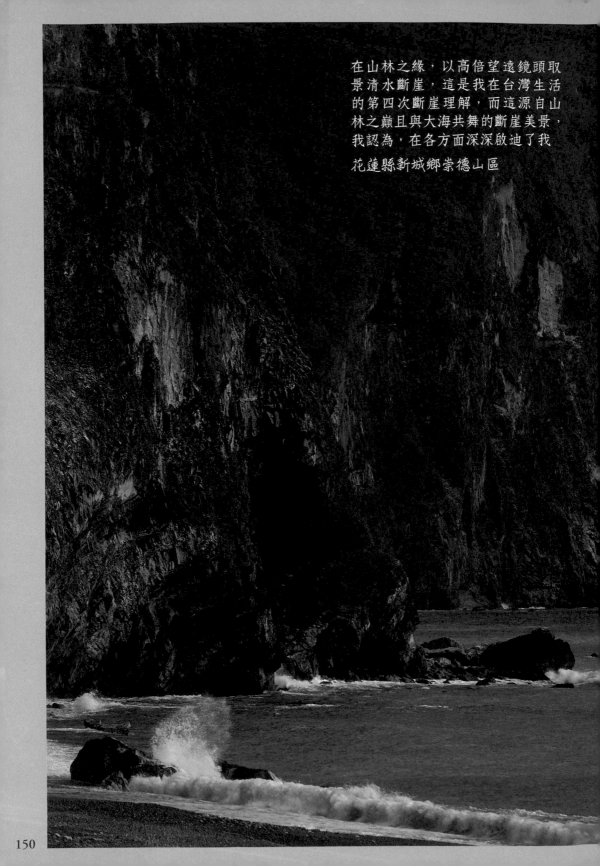

在山林之緣，以高倍望遠鏡頭取
景清水斷崖，這是我在台灣生活
的第四次斷崖理解，而這源自山
林之巔且與大海共舞的斷崖美景，
我認為，在各方面深深啟迪了我

花蓮縣新城鄉崇德山區

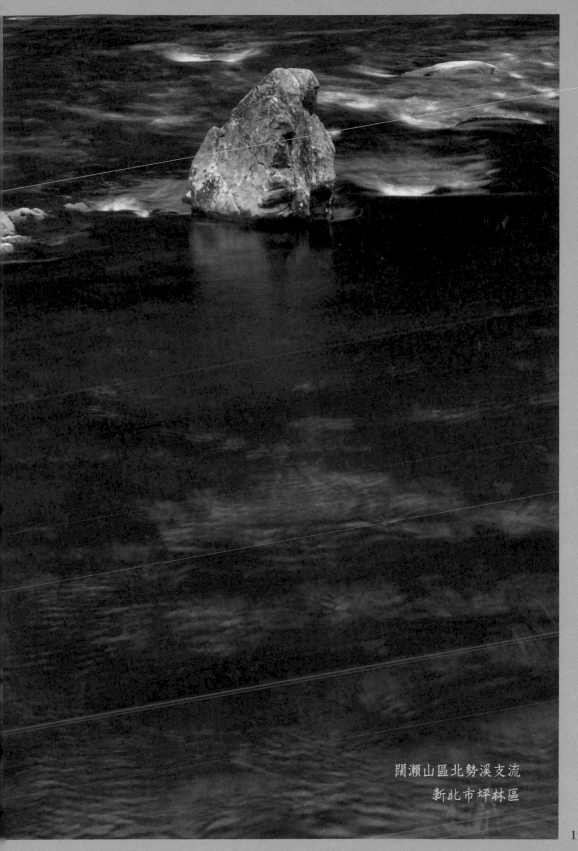

闊瀨山區北勢溪支流
新北市坪林區

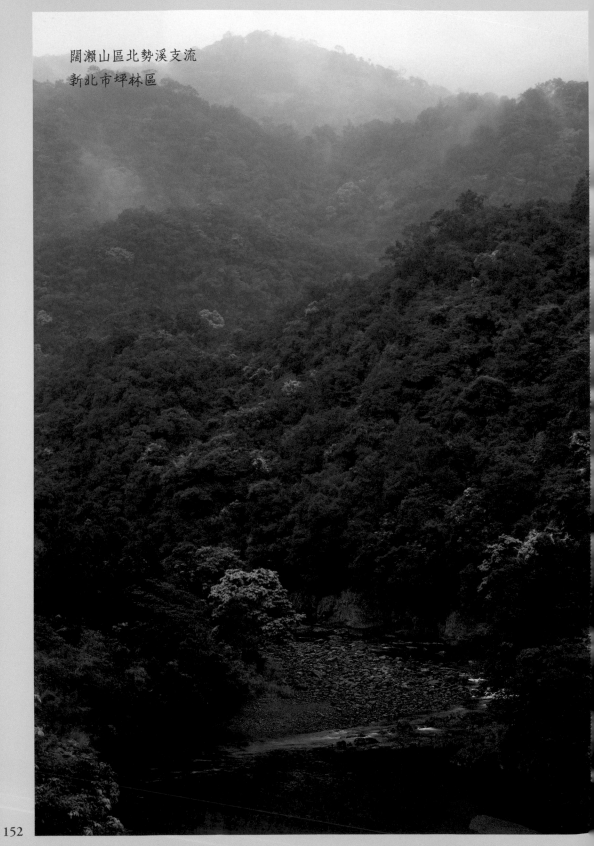

闊瀨山區北勢溪支流
新北市坪林區

152

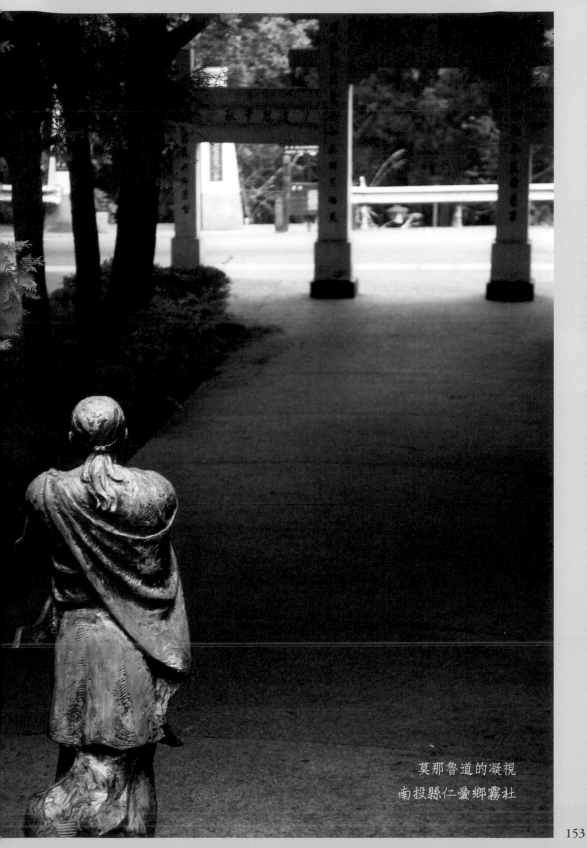

莫那魯道的凝視
南投縣仁愛鄉霧社

153

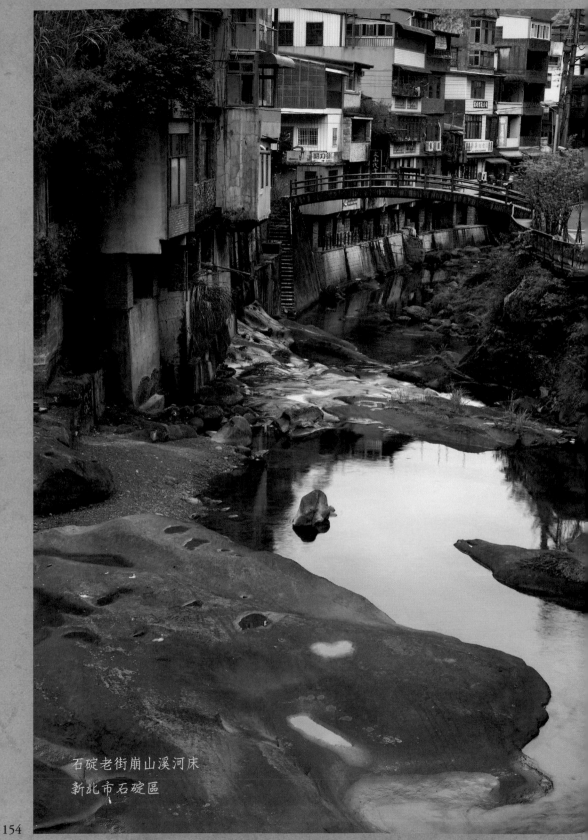

石碇老街崩山溪河床
新北市石碇區

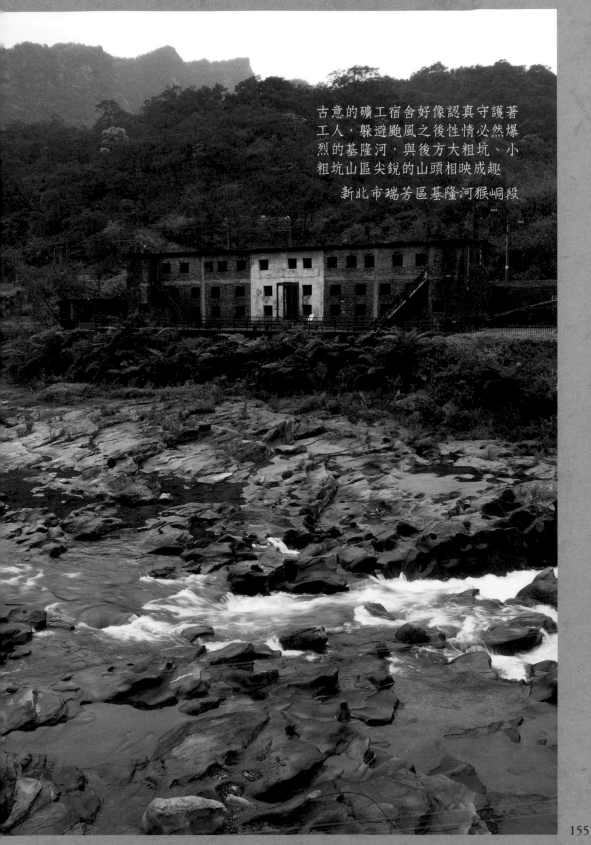

古意的礦工宿舍好像認真守護著
工人，躲避颱風之後性情必然爆
烈的基隆河，與後方大粗坑、小
粗坑山區尖銳的山頭相映成趣

新北市瑞芳區基隆河猴硐段

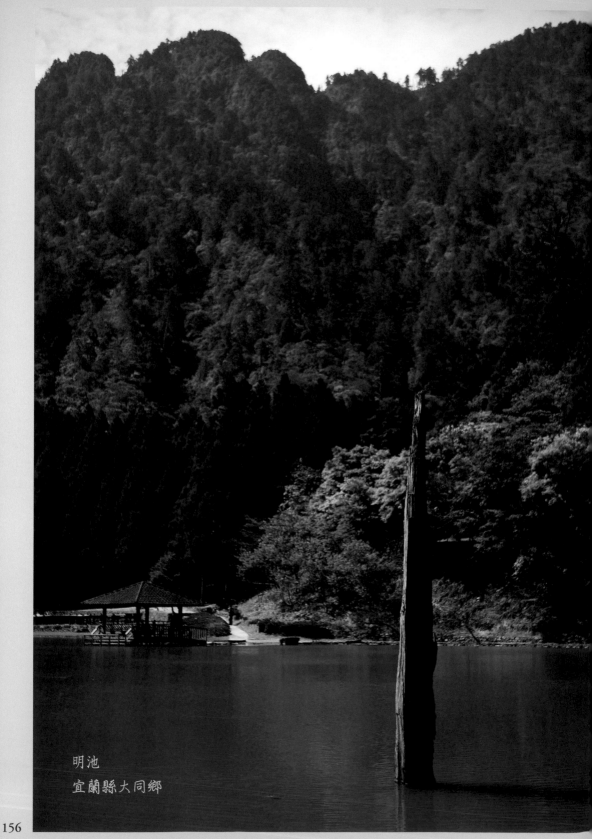

明池
宜蘭縣大同鄉

156

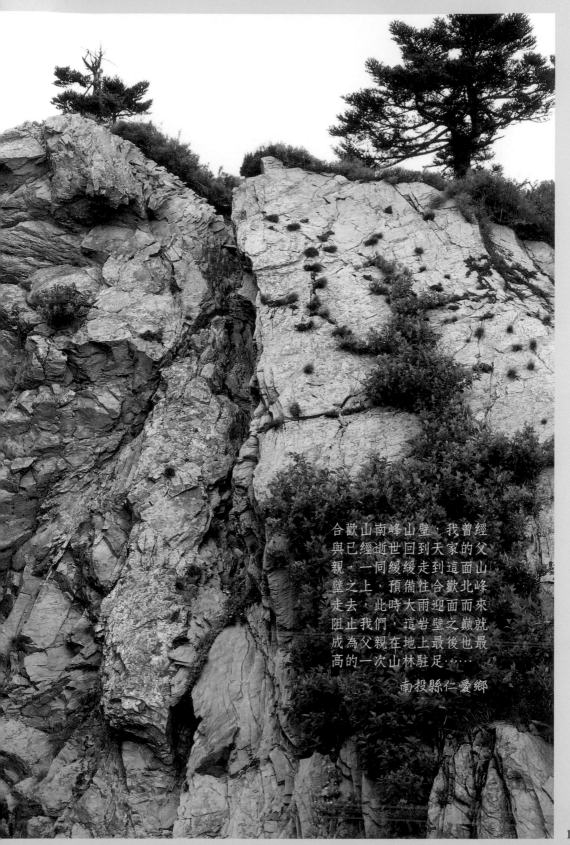

合歡山南峰山壁，我曾經
與已經逝世回到天家的父
親，一同緩緩走到這面山
壁之上，預備往合歡北峰
走去，此時大雨迎面而來
阻止我們，這岩壁之巔就
成為父親在地上最後也最
高的一次山林駐足……

南投縣仁愛鄉

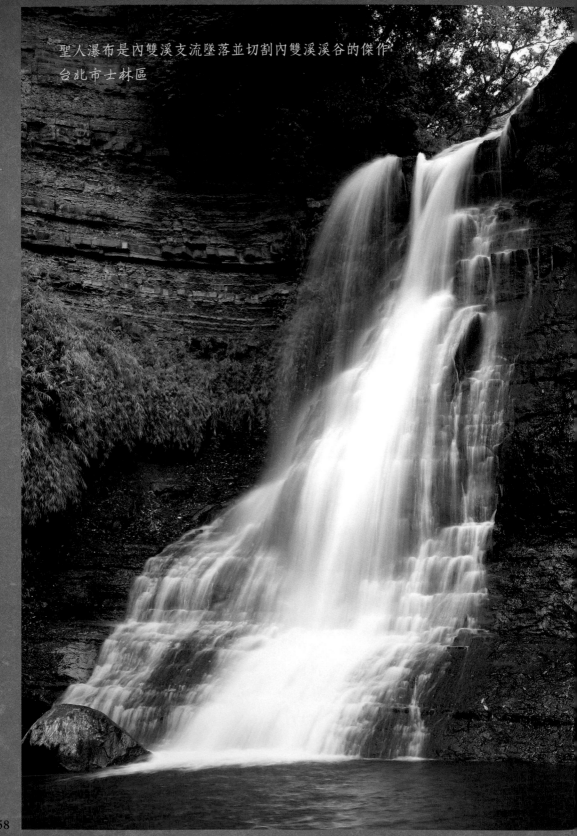

聖人瀑布是內雙溪支流墜落並切割內雙溪溪谷的傑作
台北市士林區

158

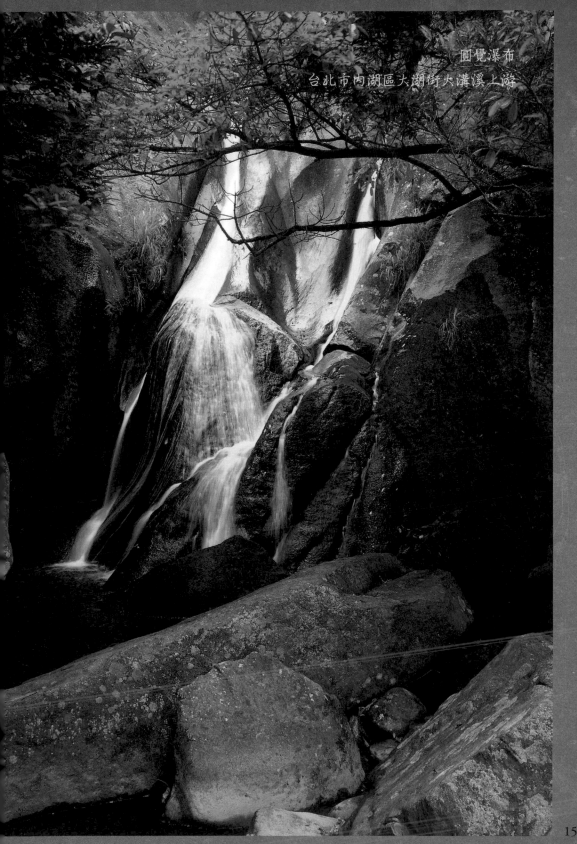

圓覺瀑布
台北市內湖區大湖街大溝溪上游

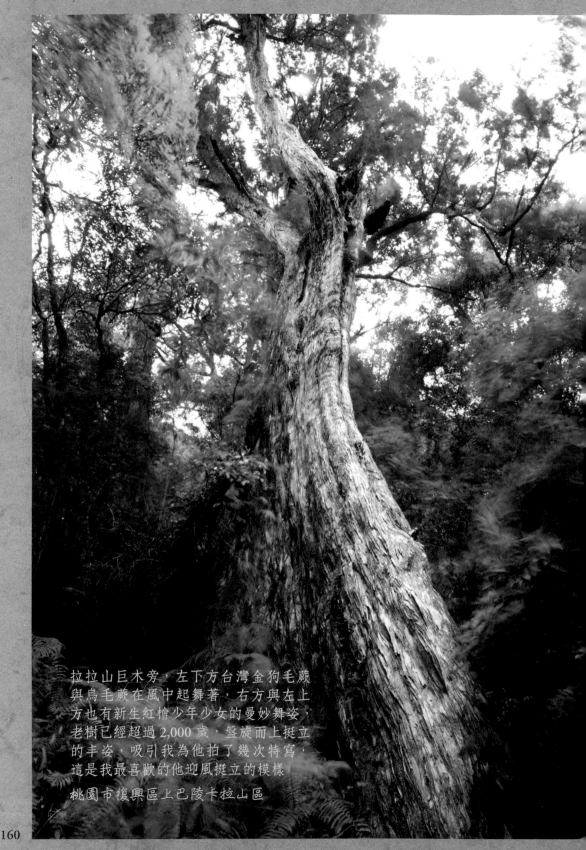

拉拉山巨木旁，左下方台灣金狗毛蕨
與烏毛蕨在風中起舞著，右方與左上
方也有新生紅檜少年少女的曼妙舞姿；
老樹已經超過 2,000 歲，盤旋而上挺立
的丰姿，吸引我為他拍了幾次特寫，
這是我最喜歡的他迎風挺立的模樣

桃園市復興區上巴陵卡拉山區

160

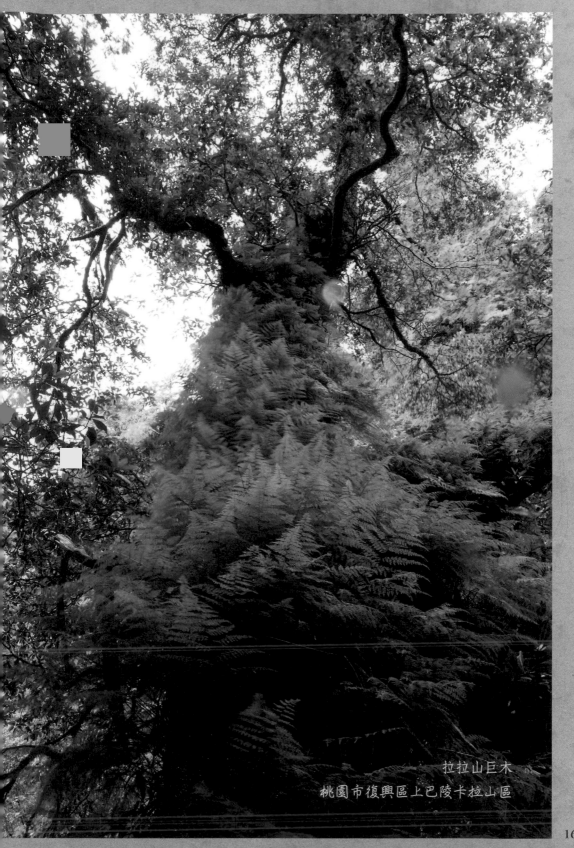

拉拉山巨木
桃園市復興區上巴陵卡拉山區

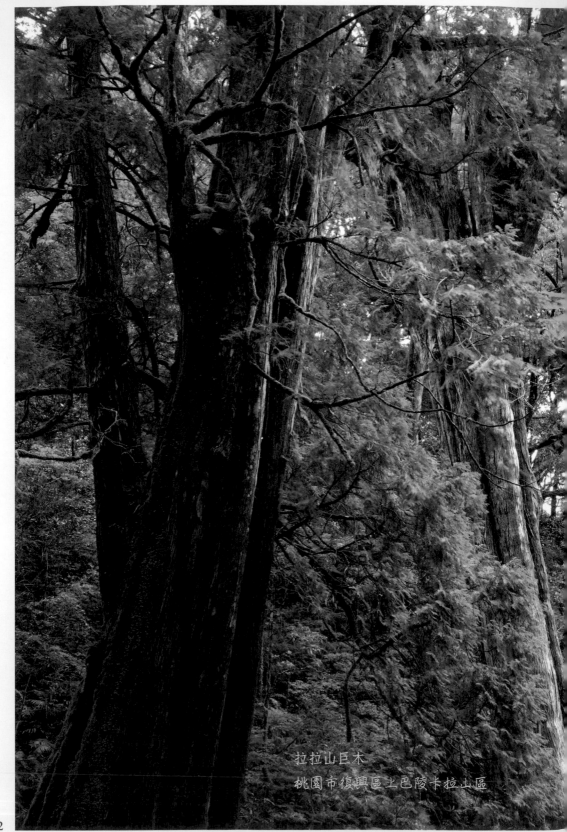

拉拉山巨木
桃園市復興區上巴陵卡拉山區

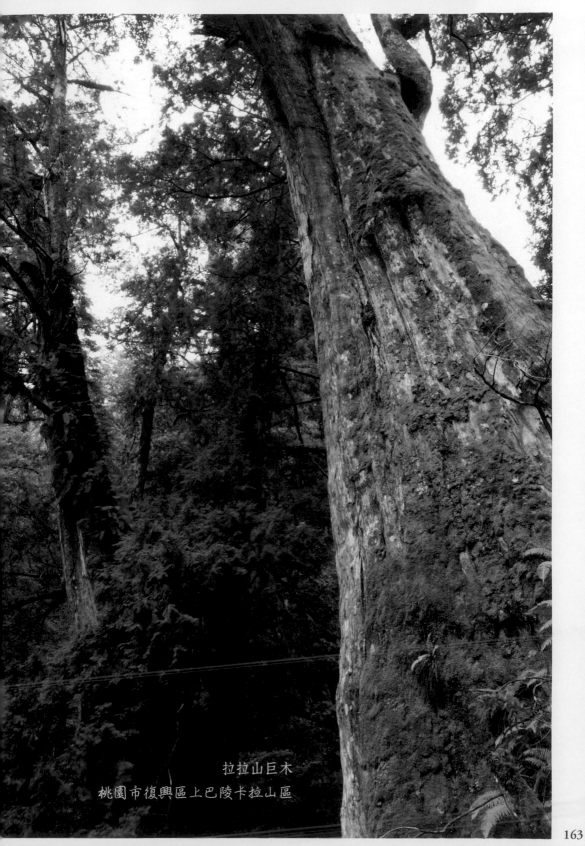

拉拉山巨木
桃園市復興區上巴陵卡拉山區

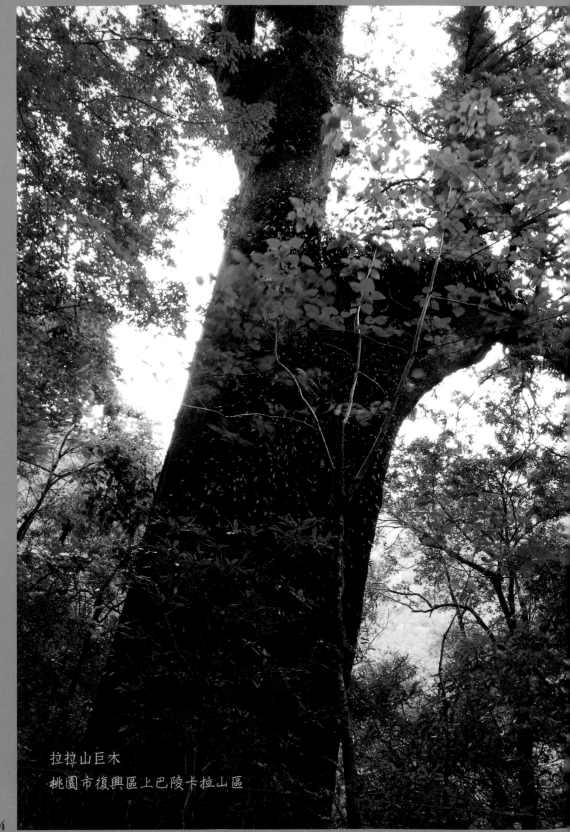

拉拉山巨木
桃園市復興區上巴陵卡拉山區

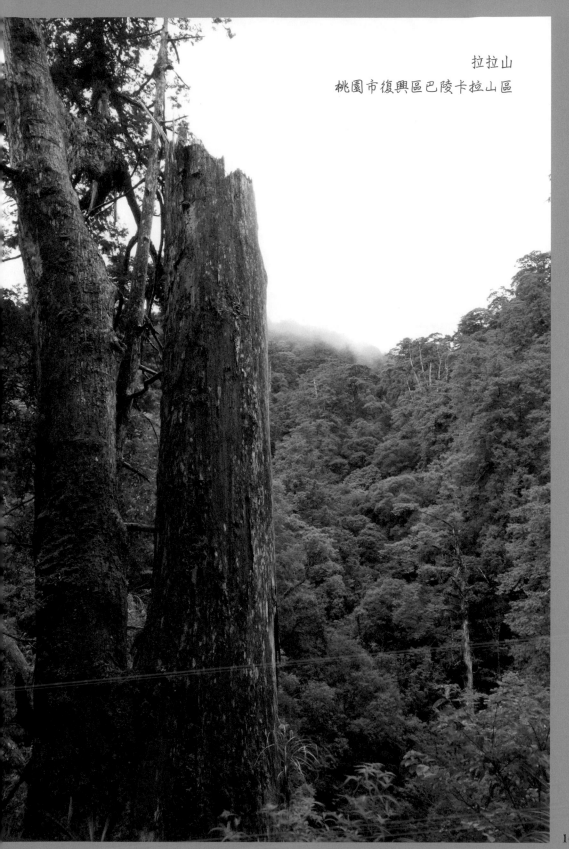

拉拉山
桃園市復興區巴陵卡拉山區

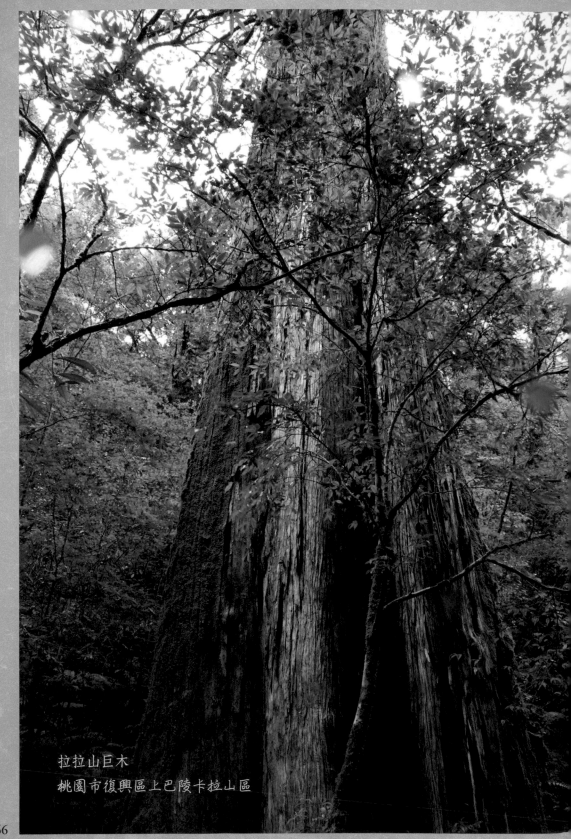

拉拉山巨木
桃園市復興區上巴陵卡拉山區

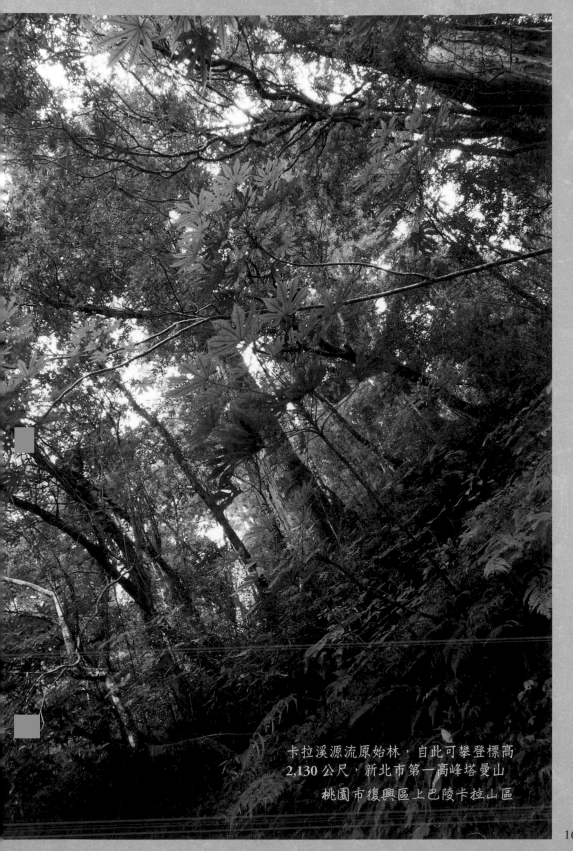

卡拉溪源流原始林，自此可攀登標高
2,130公尺，新北市第一高峰塔曼山

桃園市復興區上巴陵卡拉山區

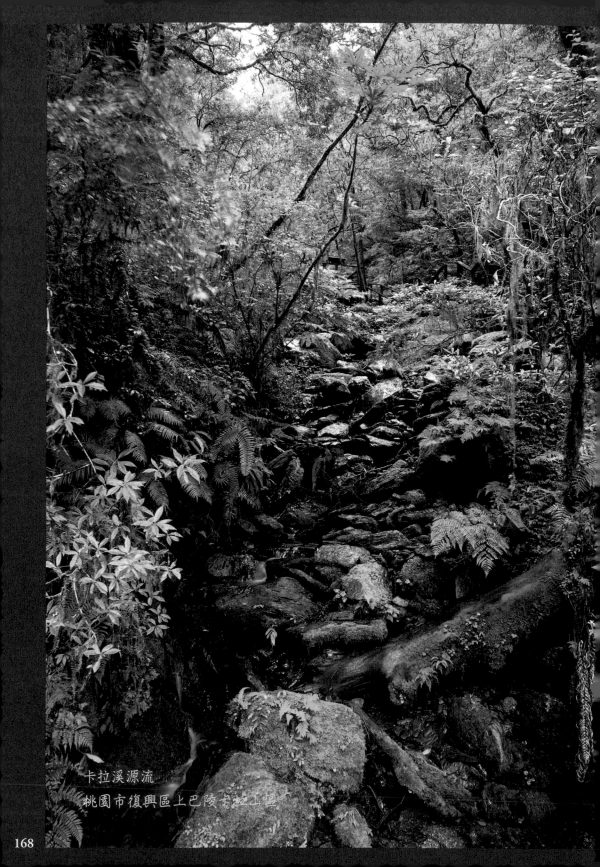

卡拉溪源流
桃園市復興區上巴陵卡拉山區

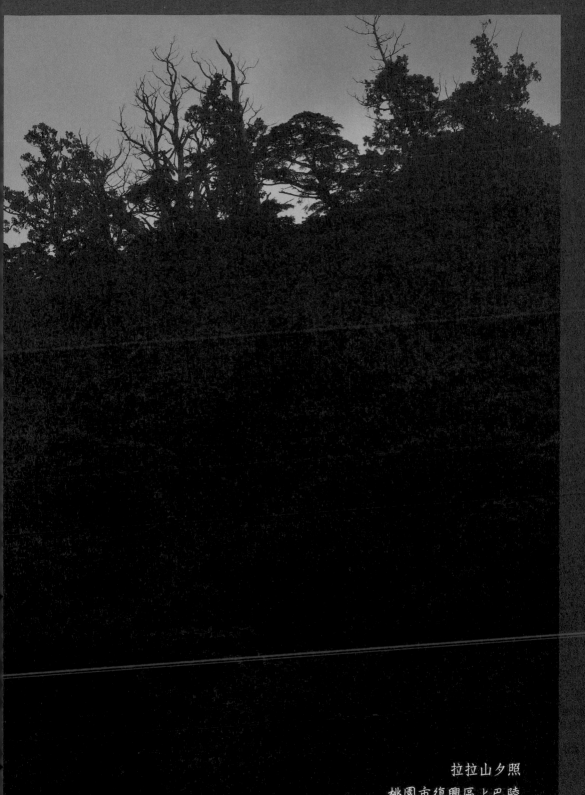

拉拉山夕照
桃園市復興區上巴陵

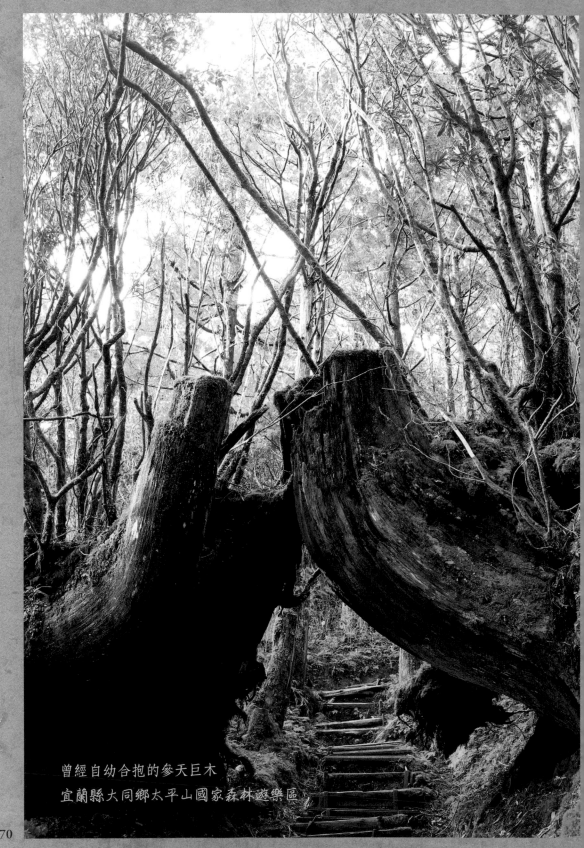

曾經自幼合抱的參天巨木
宜蘭縣大同鄉太平山國家森林遊樂區

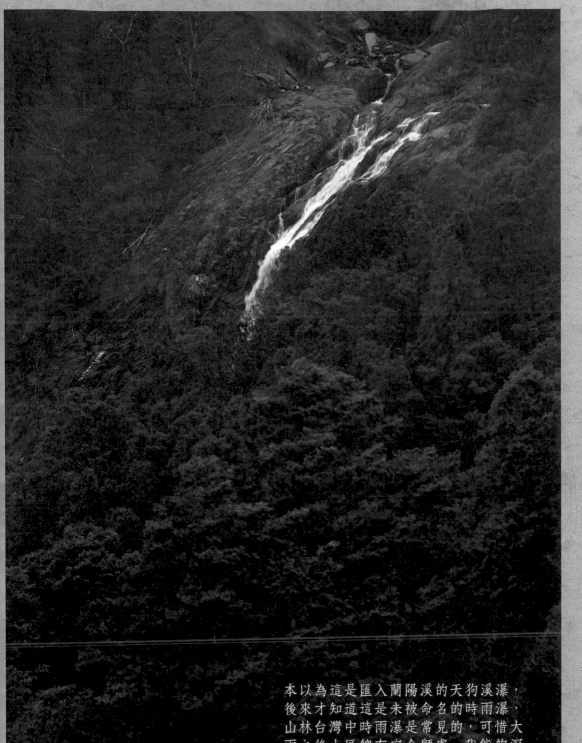

本以為這是匯入蘭陽溪的天狗溪瀑，
後來才知道這是未被命名的時雨瀑，
山林台灣中時雨瀑是常見的，可惜大
雨之後山區總有安全顧慮，我能夠深
入探索的還太少

宜蘭縣大同鄉太平山國家森林遊樂區

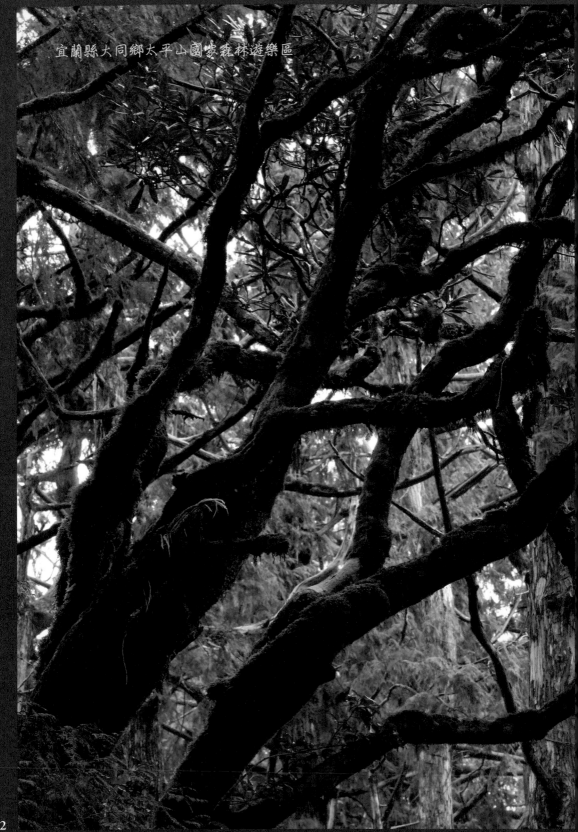

宜蘭縣大同鄉太平山國家森林遊樂區

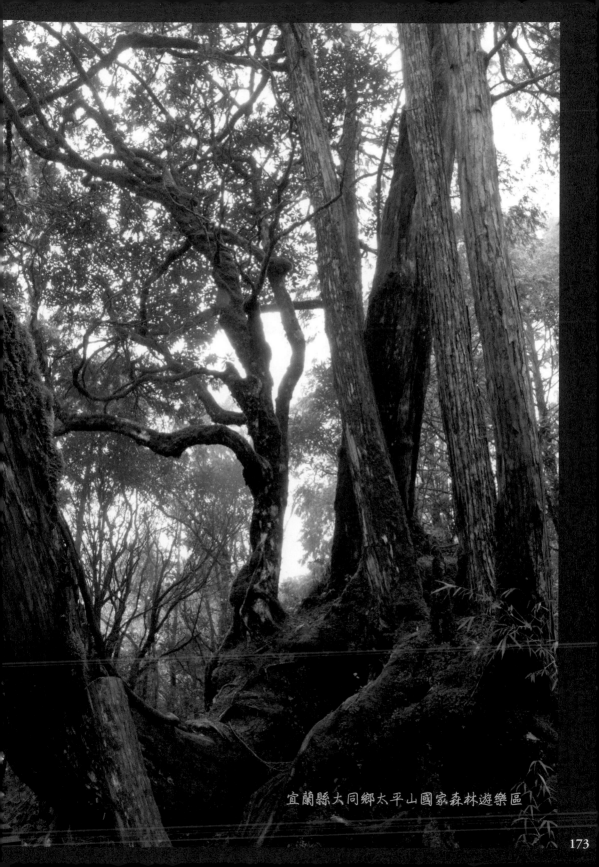

宜蘭縣大同鄉太平山國家森林遊樂區

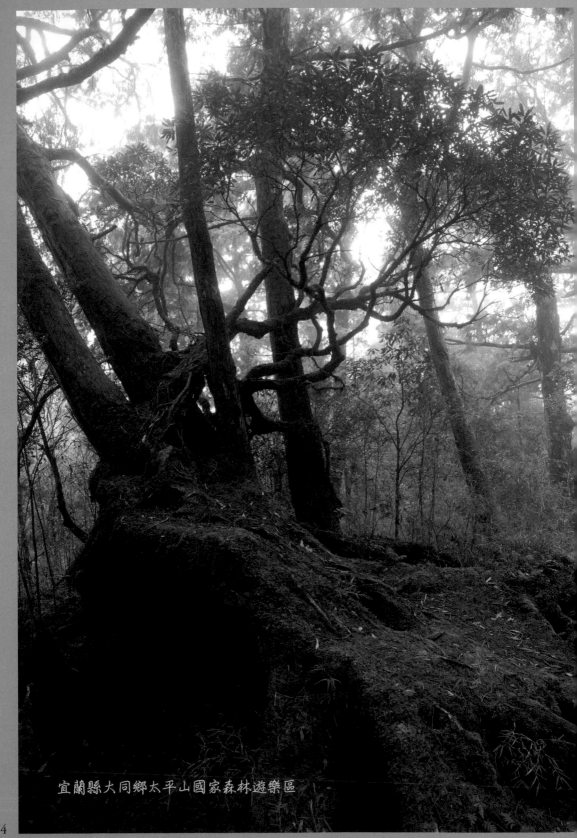

宜蘭縣大同鄉太平山國家森林遊樂區

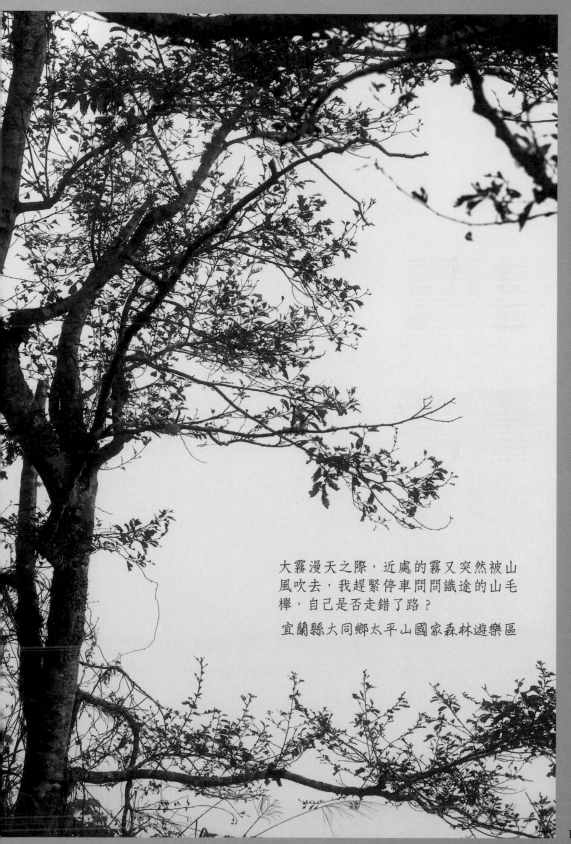

大霧漫天之際，近處的霧又突然被山
風吹去，我趕緊停車問問識途的山毛
櫸，自己是否走錯了路？

宜蘭縣大同鄉太平山國家森林遊樂區

175

台 7 號道上，梵梵溪與蘭陽溪支流之間
宜蘭縣大同鄉

176

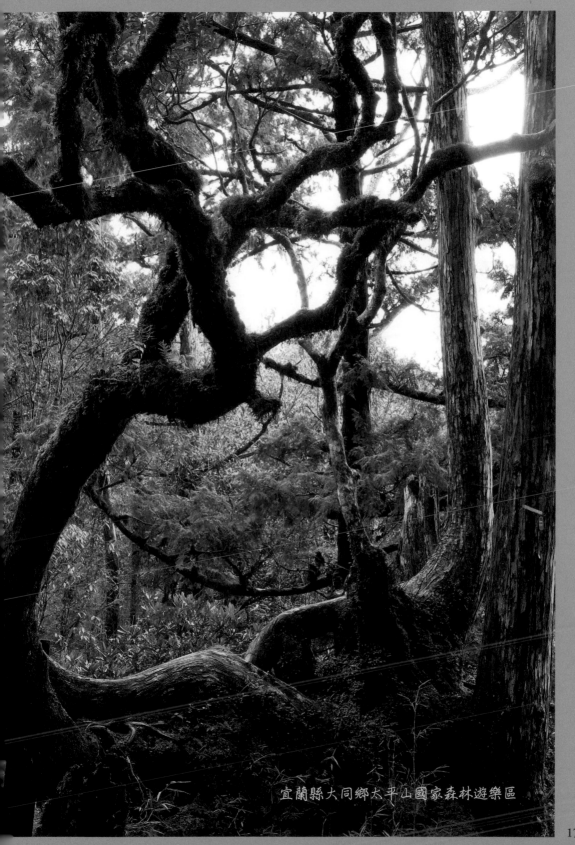

宜蘭縣大同鄉太平山國家森林遊樂區

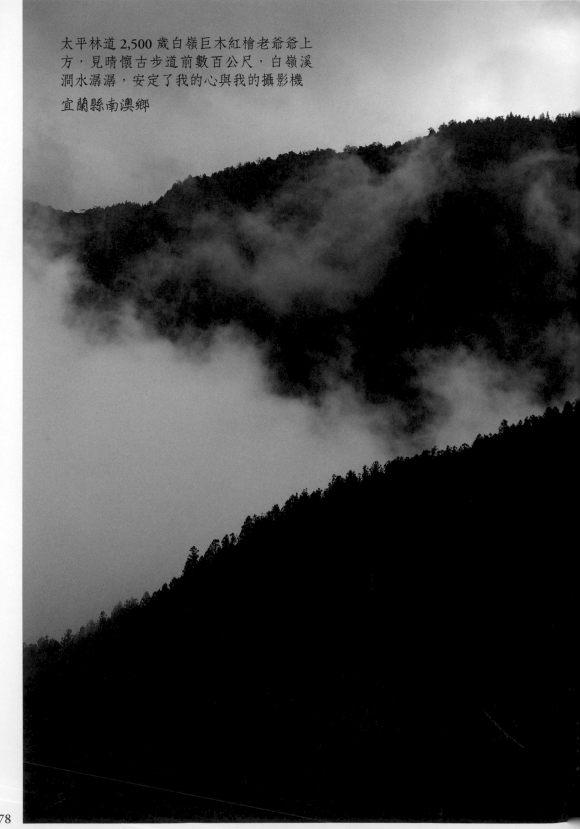

太平林道 2,500 歲白嶺巨木紅檜老爺爺上
方，見晴懷古步道前數百公尺，白嶺溪
澗水潺潺，安定了我的心與我的攝影機

宜蘭縣南澳鄉

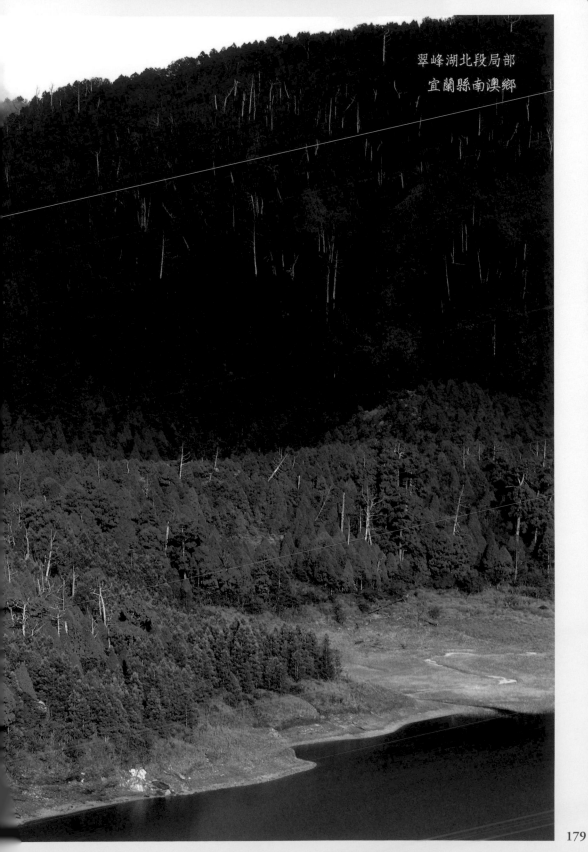

翠峰湖北段局部
宜蘭縣南澳鄉

179

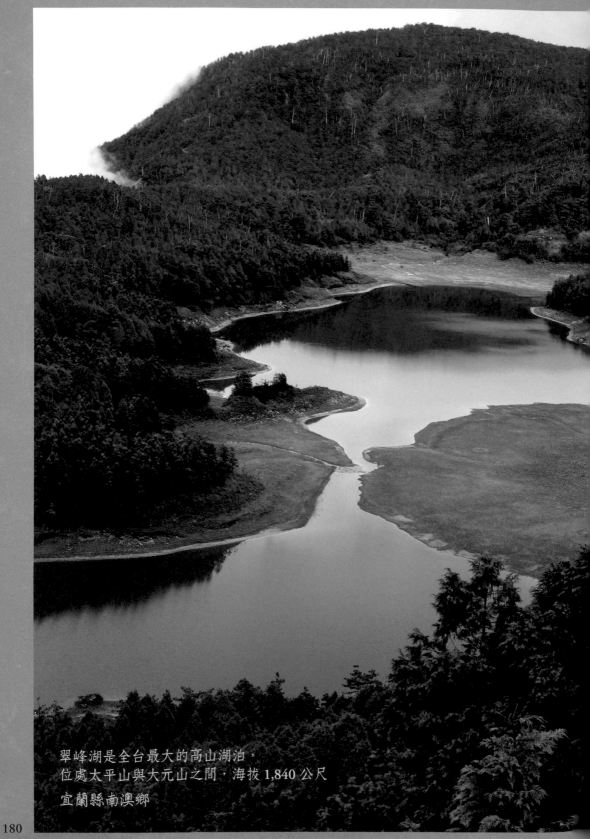

翠峰湖是全台最大的高山湖泊，
位處太平山與大元山之間，海拔 1,840 公尺
宜蘭縣南澳鄉

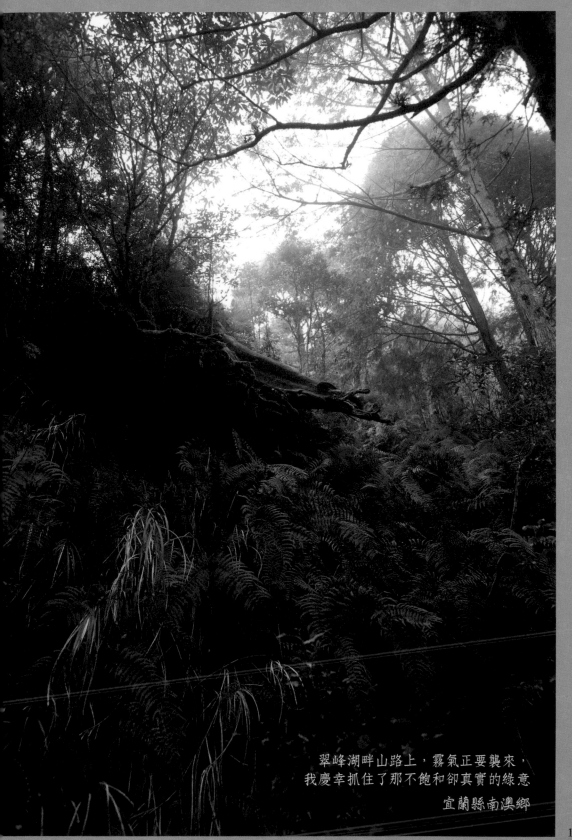

翠峰湖畔山路上，霧氣正要襲來，
我慶幸抓住了那不飽和卻真實的綠意

宜蘭縣南澳鄉

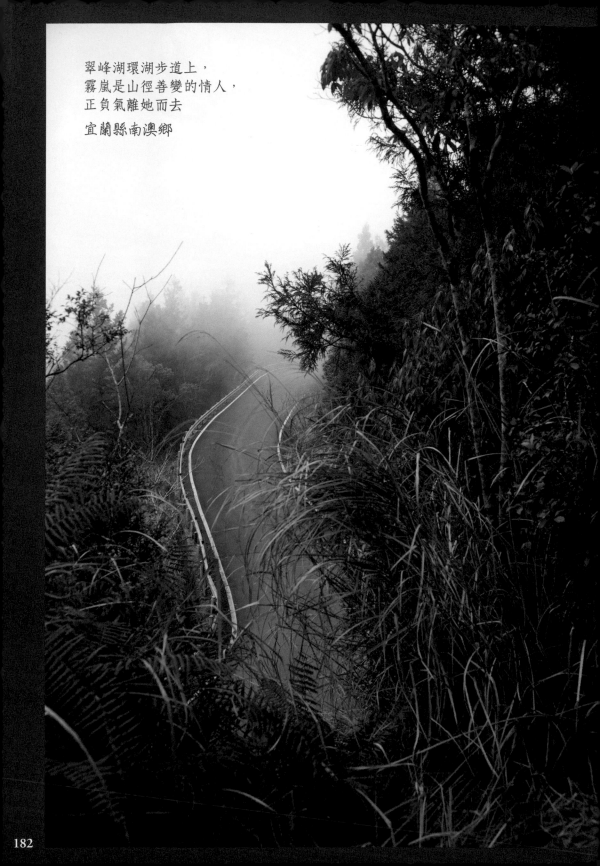

翠峰湖環湖步道上，
霧嵐是山徑善變的情人，
正負氣離她而去
宜蘭縣南澳鄉

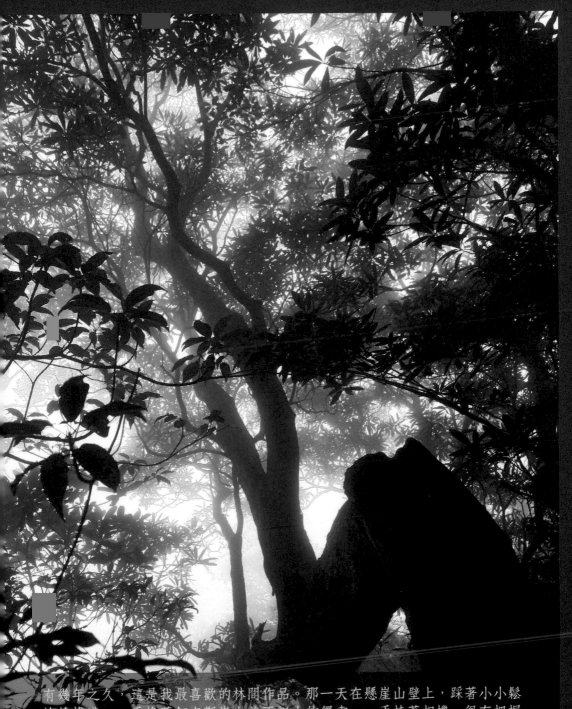

有幾年之久，這是我最喜歡的林間作品。那一天在懸崖山壁上，踩著小小鬆
垮的棧道，一手挽著釘在斷崖上並不粗大的繩索，一手持著相機，很有把握
也少有地，直接選擇黑白模式取景拍攝……。超過 50 年且堅韌的樹，可能在
40 年前的一場雷殛中樹幹斷過了一次；於是往下長，20 年前又折斷一次，最
近十餘年的枝幹又往上竄高……，意境與藝術價值？請讀者們自己詮釋吧

新竹縣尖石鄉新樂村北得拉曼山

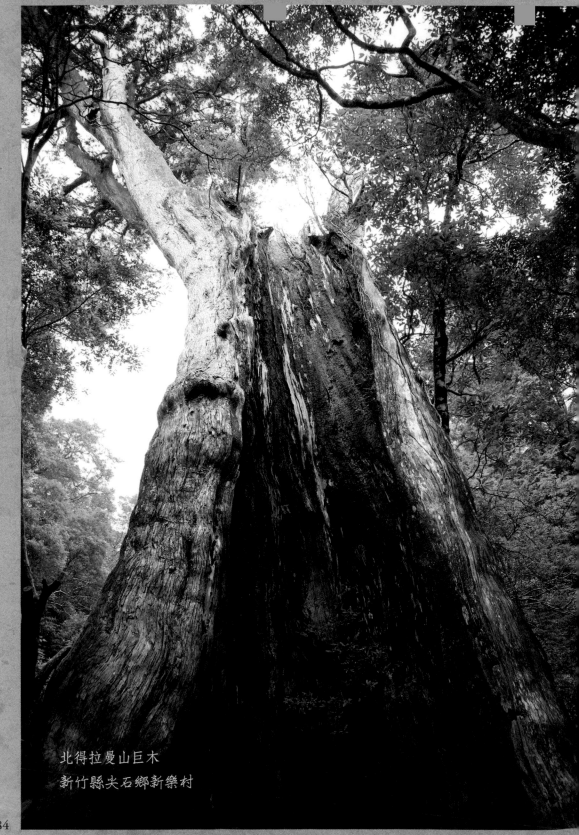

北得拉曼山巨木
新竹縣尖石鄉新樂村

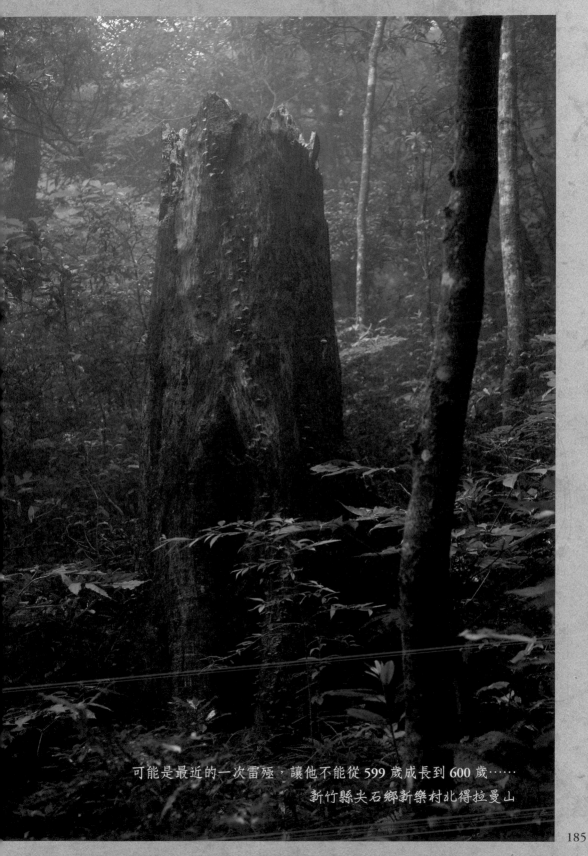

可能是最近的一次雷殛，讓他不能從 599 歲成長到 600 歲……

新竹縣尖石鄉新樂村北得拉曼山

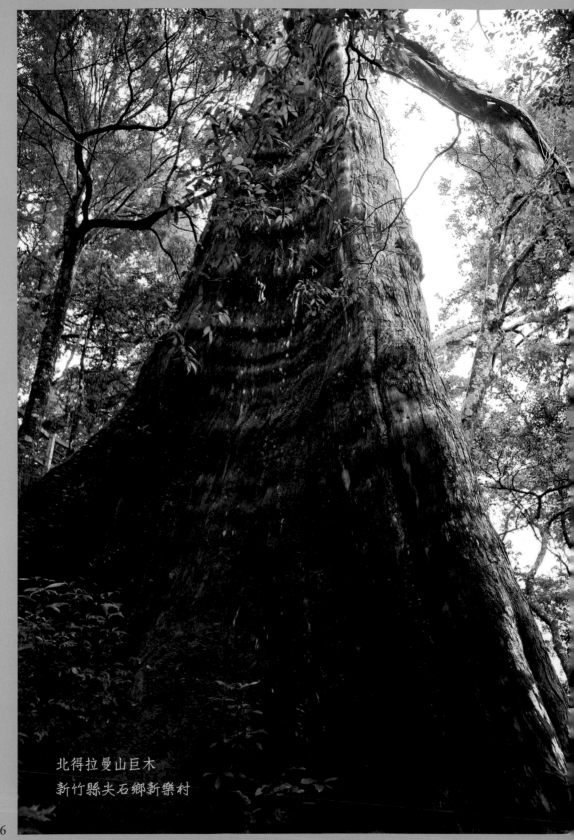

北得拉曼山巨木
新竹縣尖石鄉新樂村

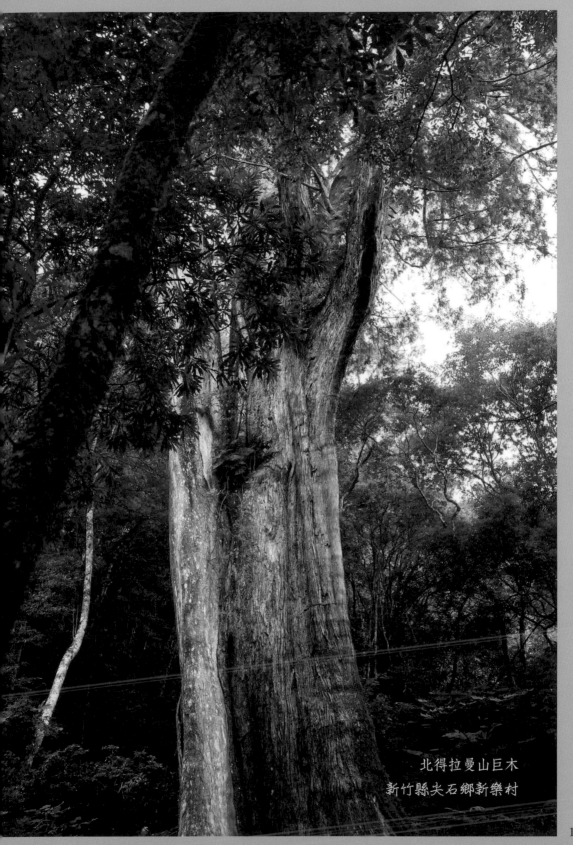

北得拉曼山巨木
新竹縣尖石鄉新樂村

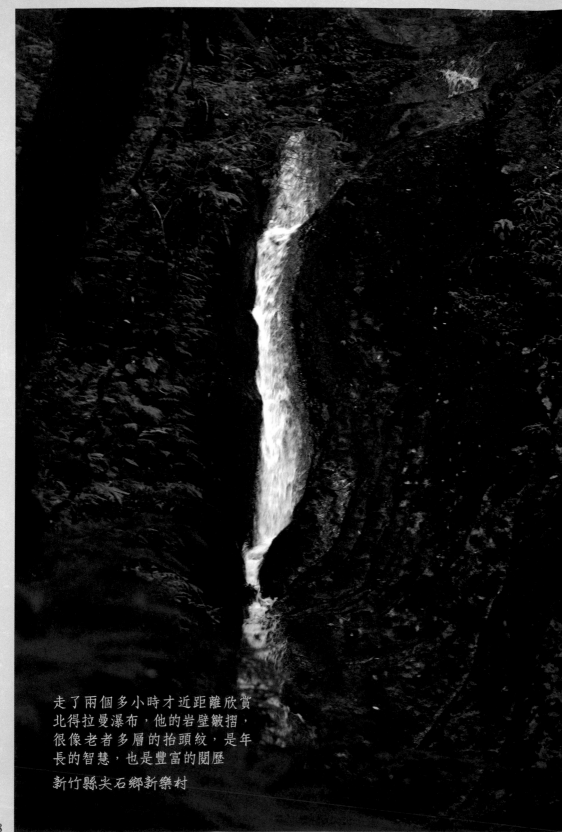

走了兩個多小時才近距離欣賞
北得拉曼瀑布，他的岩壁皺摺，
很像老者多層的抬頭紋，是年
長的智慧，也是豐富的閱歷

新竹縣尖石鄉新樂村

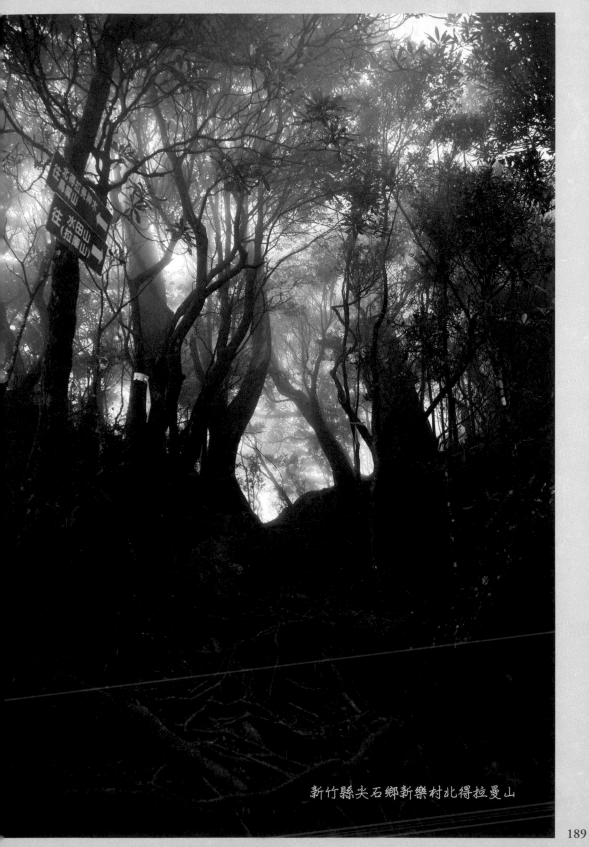

新竹縣尖石鄉新樂村北得拉曼山

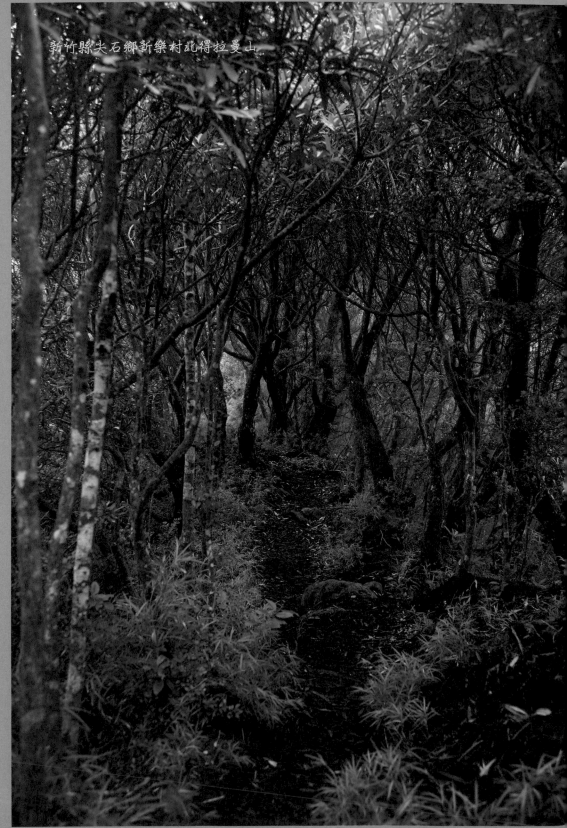

新竹縣尖石鄉新樂村北得拉曼山

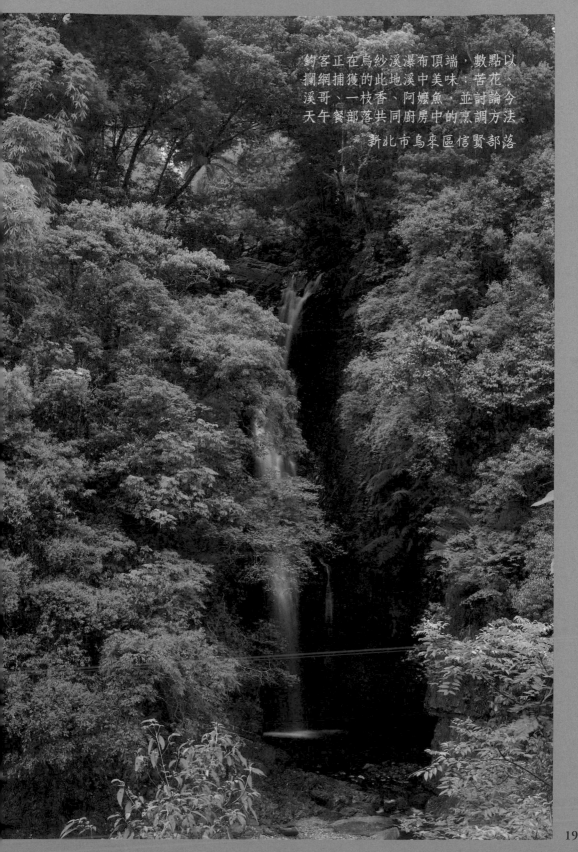

釣客正在烏紗溪瀑布頂端，數點以
攔網捕獲的此地溪中美味：苦花、
溪哥、一枝香、阿嬤魚，並討論今
天午餐部落共同廚房中的烹調方法

新北市烏來區信賢部落

191

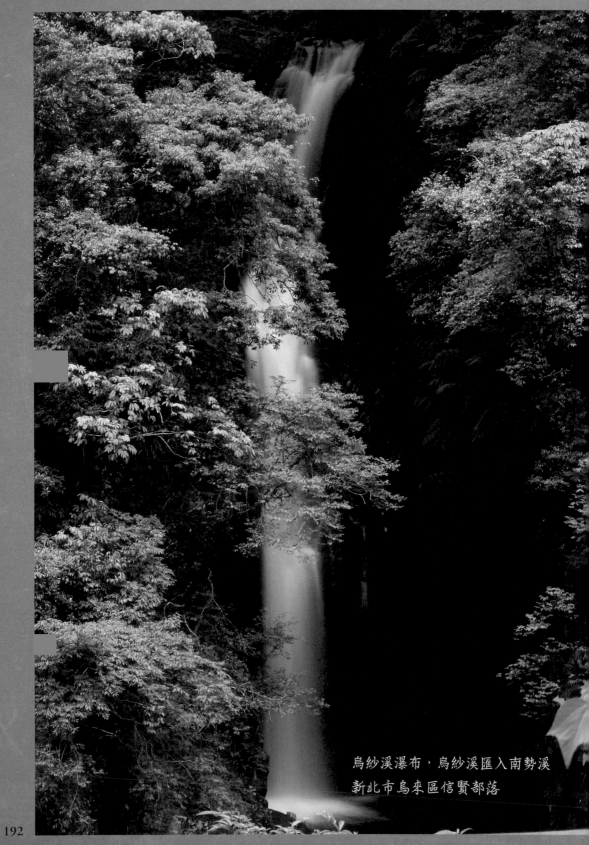

烏紗溪瀑布，烏紗溪匯入南勢溪
新北市烏來區信賢部落

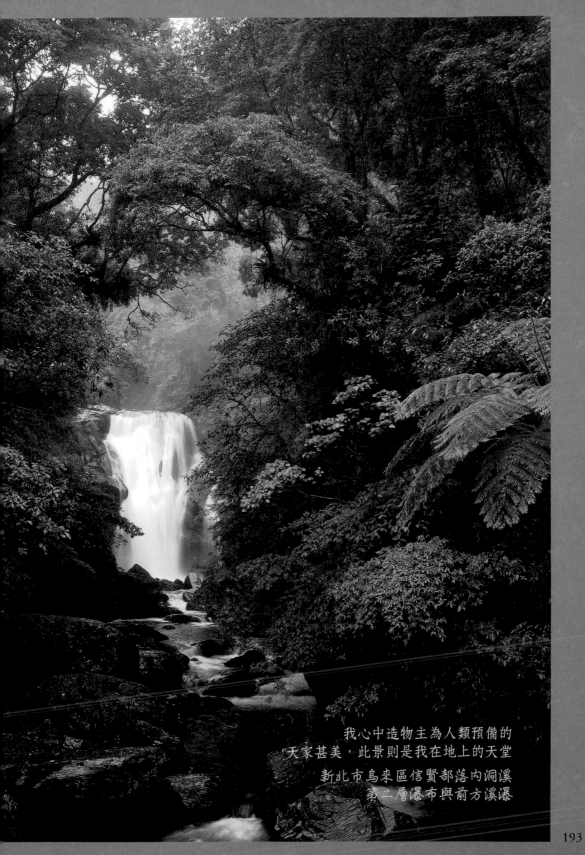

我心中造物主為人類預備的
天家甚美，此景則是我在地上的天堂
新北市烏來區信賢部落内洞溪
第二層瀑布與前方溪瀑

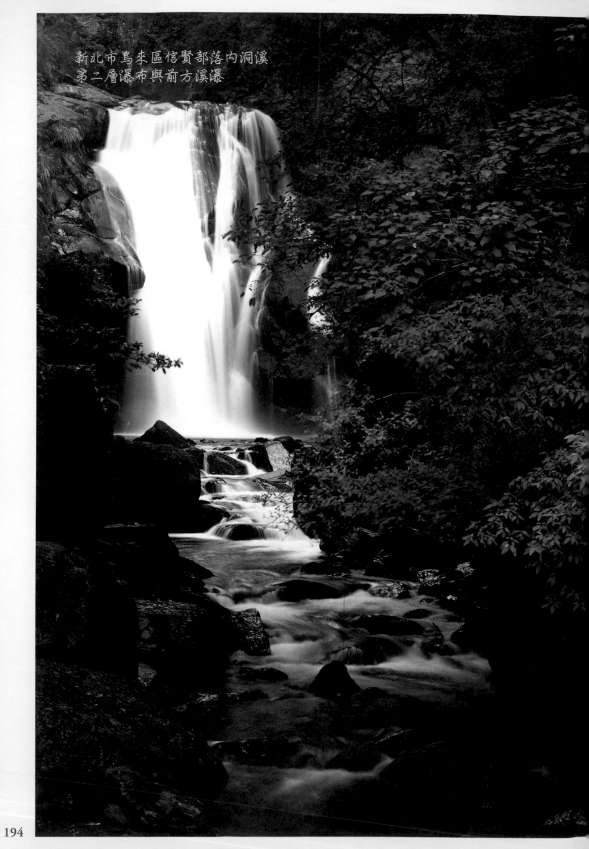

新北市烏來區信賢部落內洞溪
第二層瀑布與前方溪瀑

194

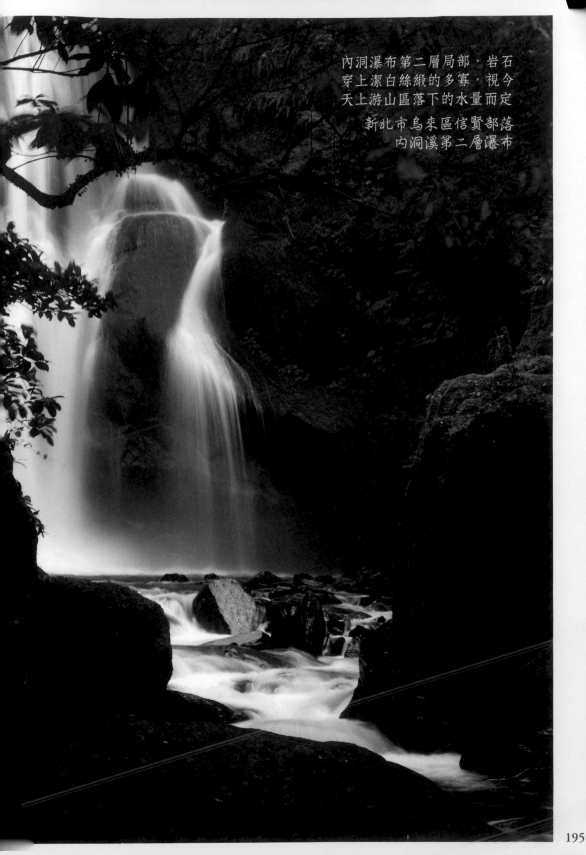

內洞瀑布第二層局部，岩石
穿上潔白絲緞的多寡，視今
天上游山區落下的水量而定

新北市烏來區信賢部落
內洞溪第二層瀑布

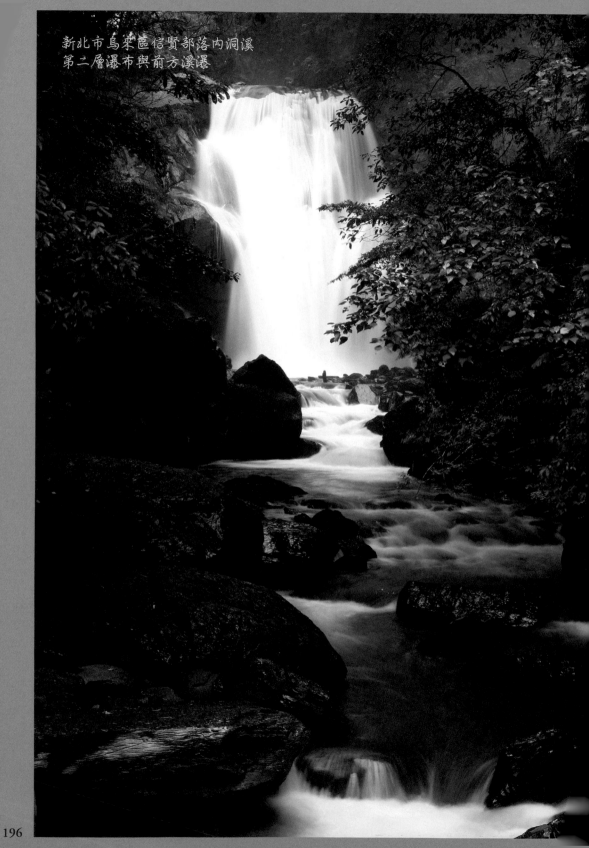

新北市烏來區信賢部落內洞溪
第二層瀑布與前方溪瀑

196

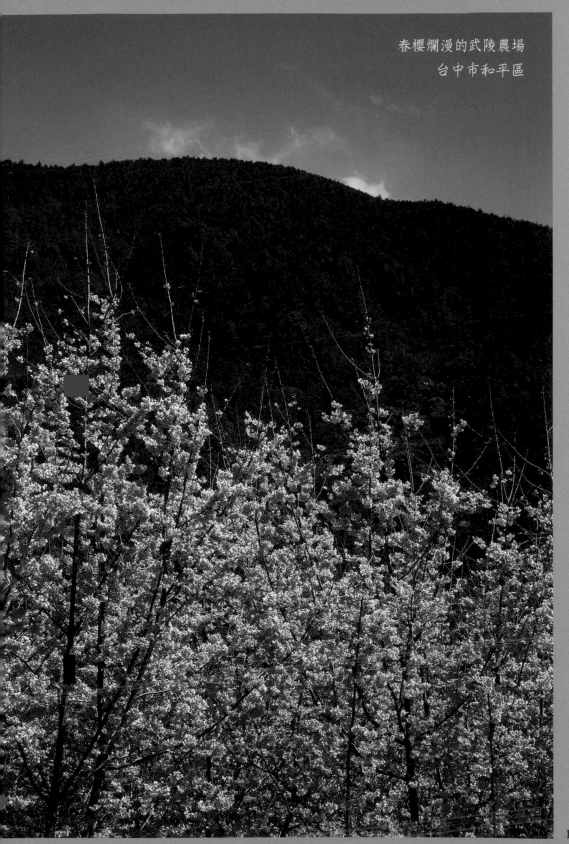

春櫻爛漫的武陵農場
台中市和平區

197

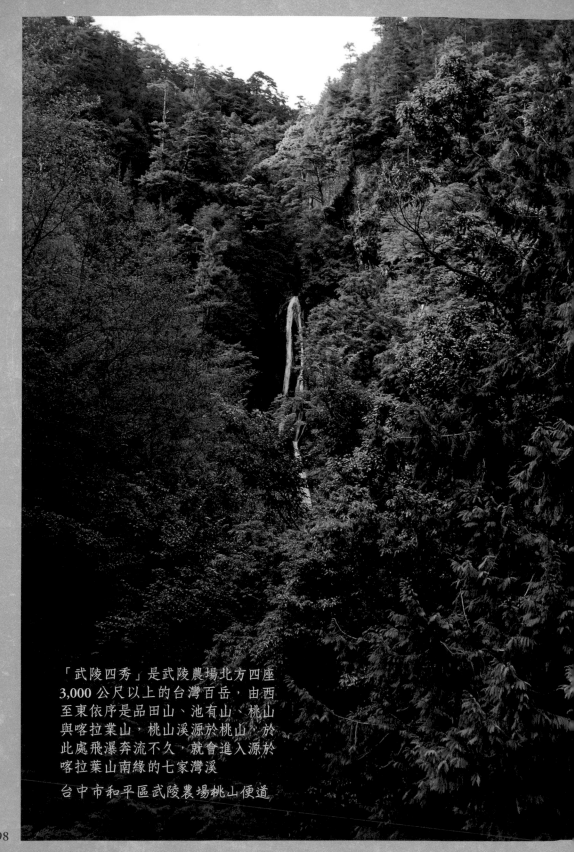

「武陵四秀」是武陵農場北方四座
3,000 公尺以上的台灣百岳,由西
至東依序是品田山、池有山、桃山
與喀拉業山,桃山溪源於桃山,於
此處飛瀑奔流不久,就會進入源於
喀拉葉山南緣的七家灣溪

台中市和平區武陵農場桃山便道

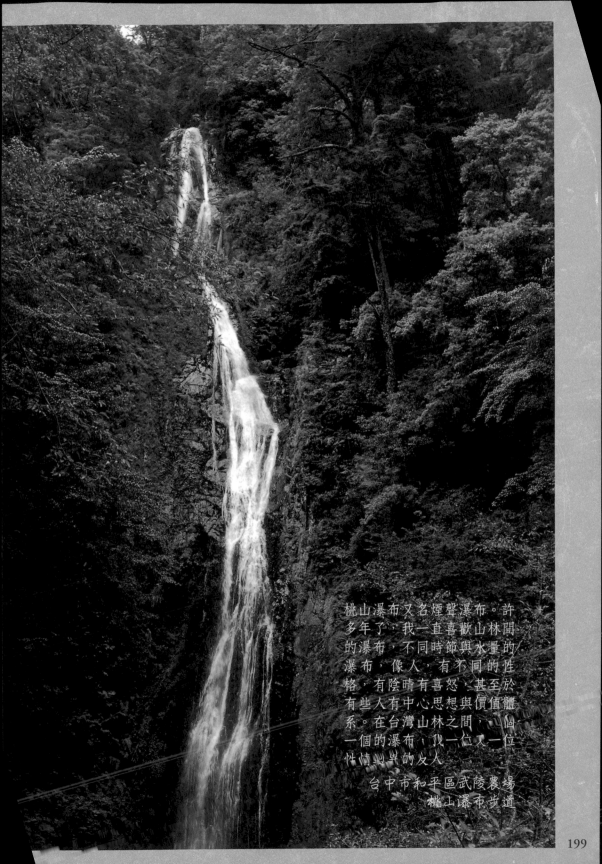

桃山瀑布又名煙聲瀑布。許
多年了，我一直喜歡山林間
的瀑布，不同時節與水量的
瀑布，像人，有不同的性
格，有陰晴有喜怒，甚至於
有些人有中心思想與價值體
系。在台灣山林之間，一回
一個的瀑布，找一位又一位
性情迴異的友人

台中市和平區武陵農場
桃山瀑布步道

199

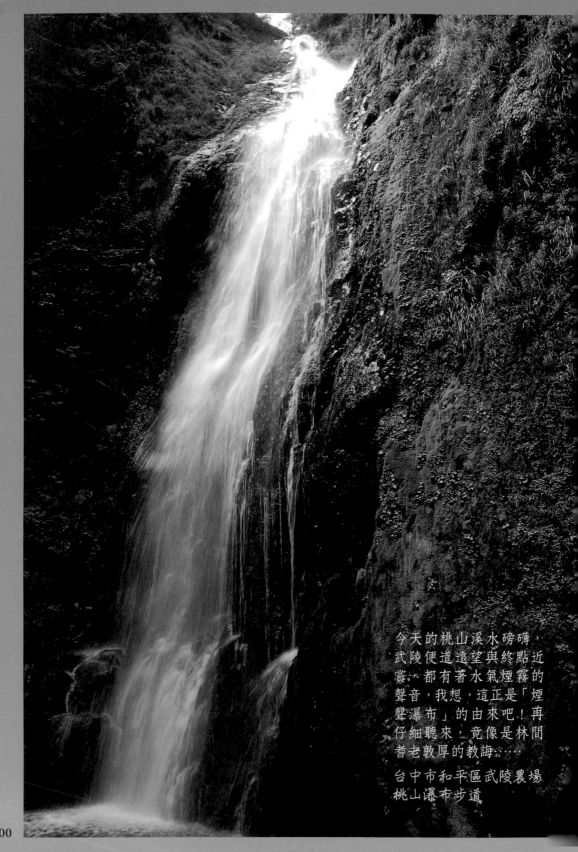

今天的桃山溪水磅礴，
武陵便道遠望與終點近
賞，都有著水氣煙霧的
聲音，我想，這正是「煙
聲瀑布」的由來吧！再
仔細聽來，竟像是林間
耆老敦厚的教誨……

台中市和平區武陵農場
桃山瀑布步道

200

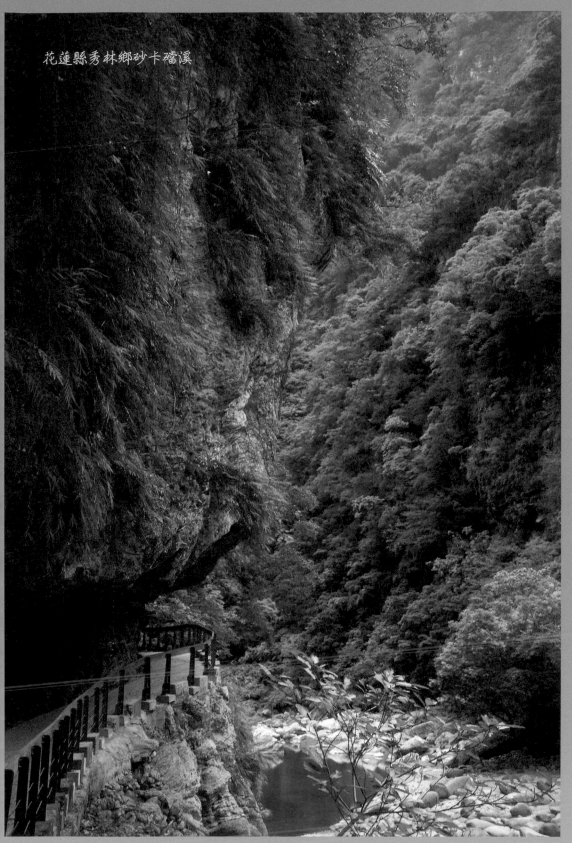

花蓮縣秀林鄉砂卡礑溪

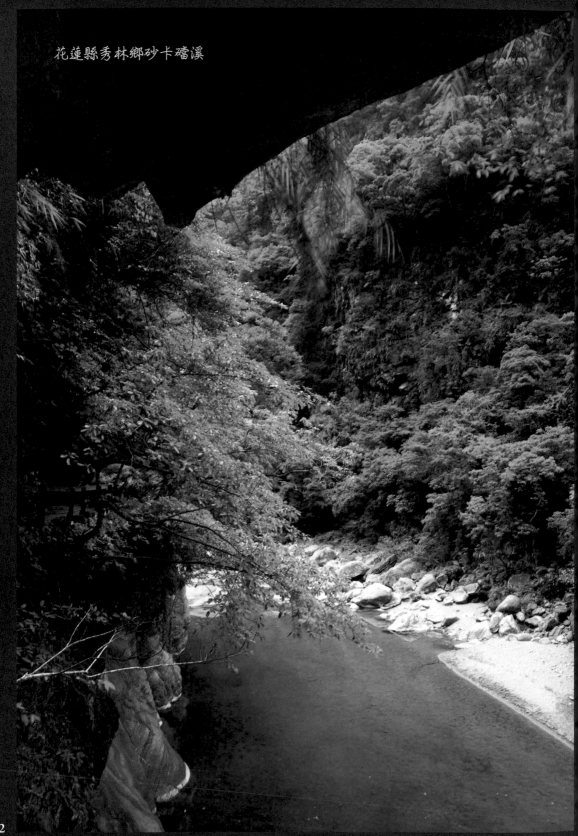

花蓮縣秀林鄉砂卡礑溪

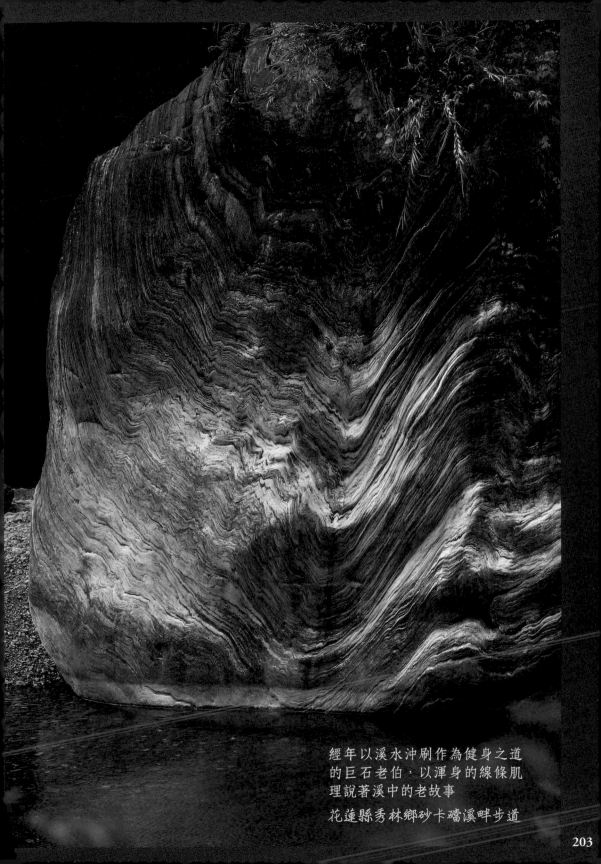

經年以溪水沖刷作為健身之道
的巨石老伯，以渾身的線條肌
理說著溪中的老故事
花蓮縣秀林鄉砂卡礑溪畔步道

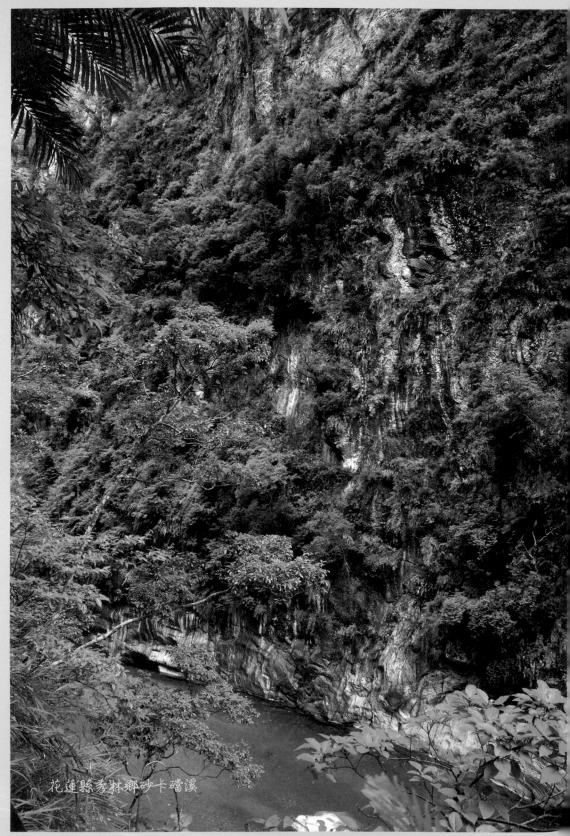

花蓮縣秀林鄉砂卡礑溪

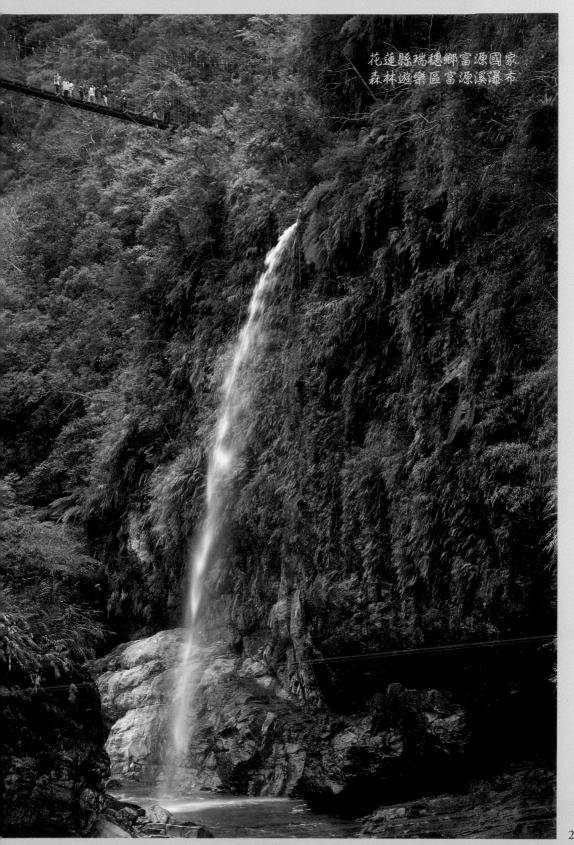

花蓮縣瑞穗鄉富源國家
森林遊樂區富源溪瀑布

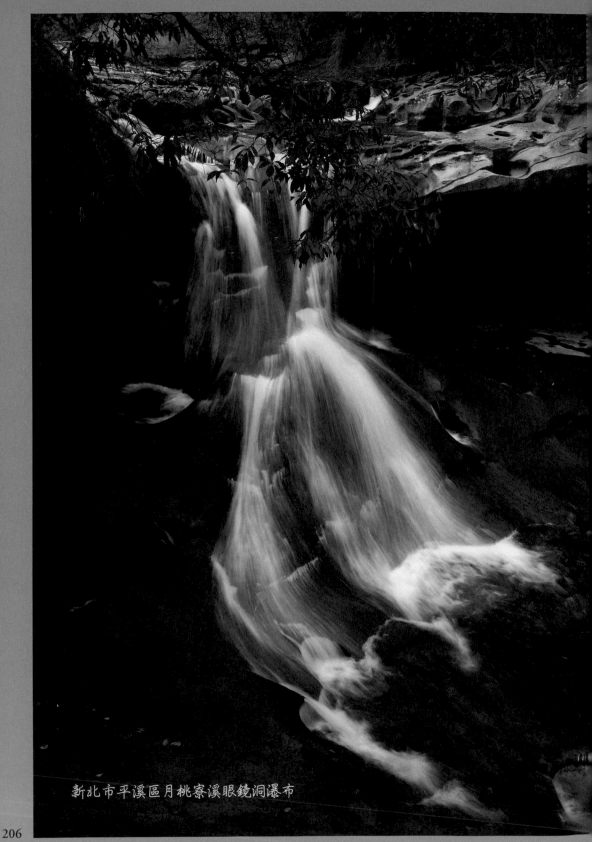

新北市平溪區月桃寮溪眼鏡洞瀑布

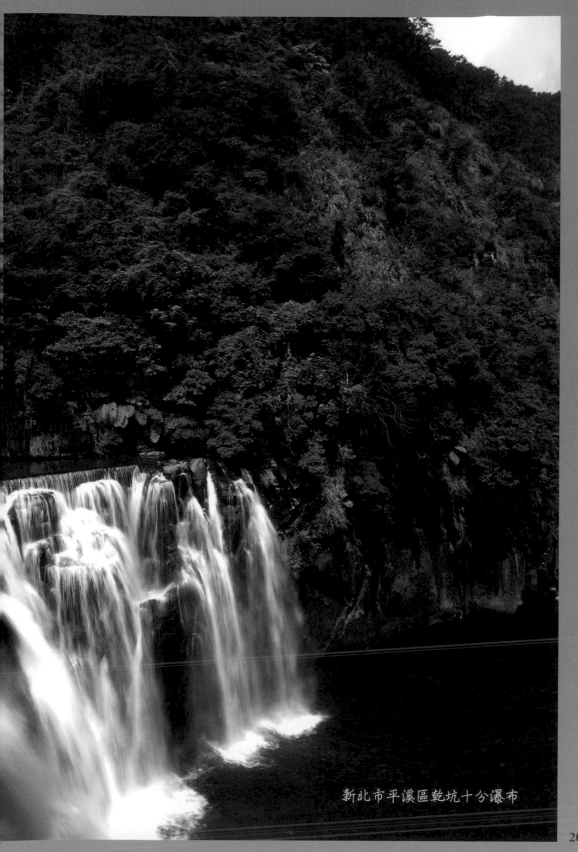

新北市平溪區乾坑十分瀑布

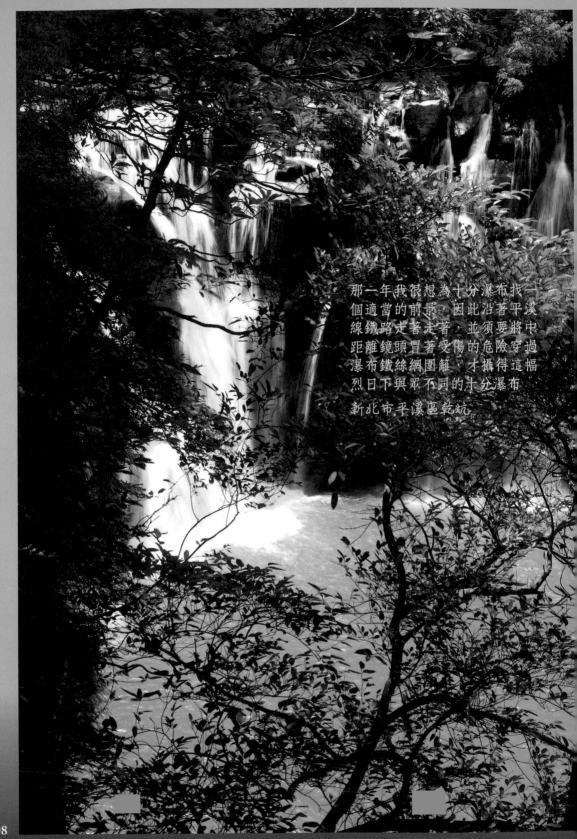

那一年我很想為十分瀑布找一
個適當的前景，因此沿著平溪
線鐵路走著走著，並須要將中
距離鏡頭冒著受傷的危險穿過
瀑布鐵絲網圍籬，才攝得這幅
烈日下與眾不同的十分瀑布

新北市平溪區乾坑

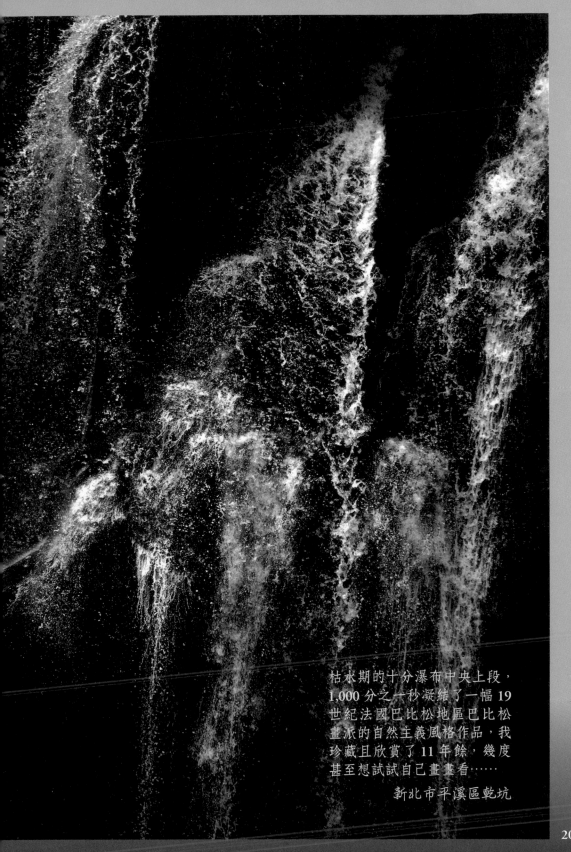

枯水期的十分瀑布中央上段，
1,000 分之一秒凝結了一幅 19
世紀法國巴比松地區巴比松
畫派的自然主義風格作品，我
珍藏且欣賞了 11 年餘，幾度
甚至想試試自己畫畫看……

新北市平溪區乾坑

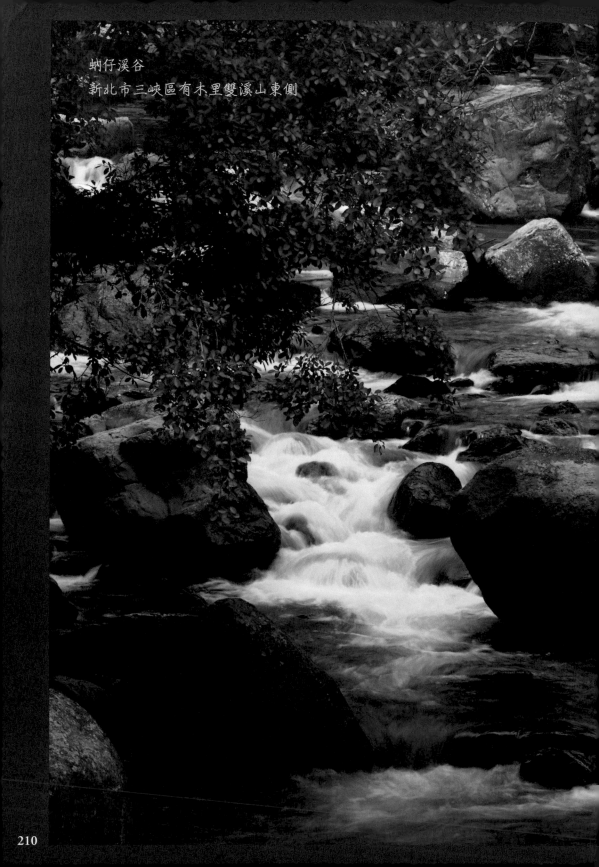

蚋仔溪谷
新北市三峽區有木里雙溪山東側

210

嘉惠人群
新北市三峽區有木里民居

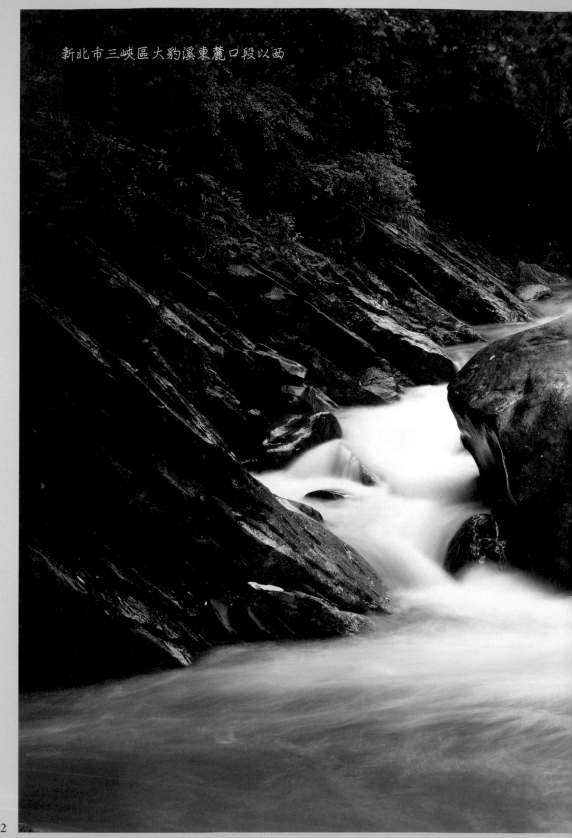

新北市三峽區大豹溪東麓口段以西

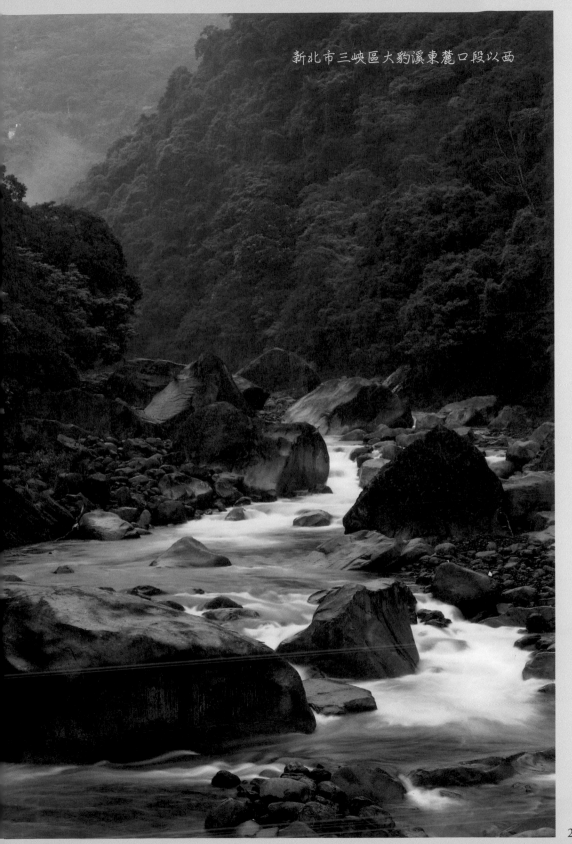
新北市三峽區大豹溪東麓口段以西

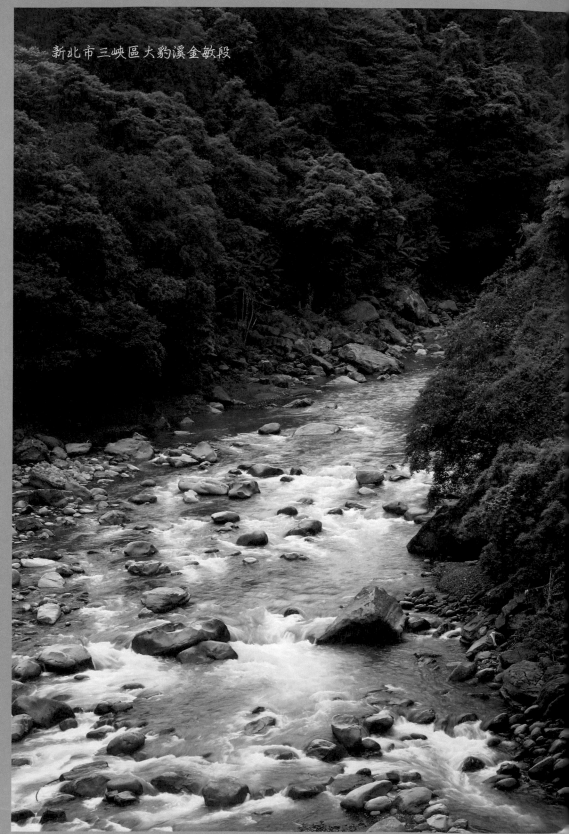
新北市三峽區大豹溪金敏段

214

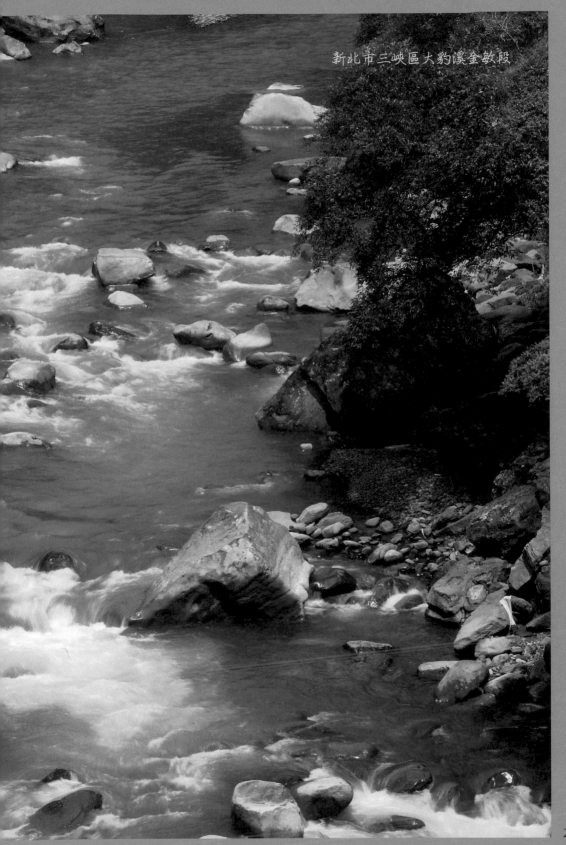

新北市三峽區大豹溪金敏段

215

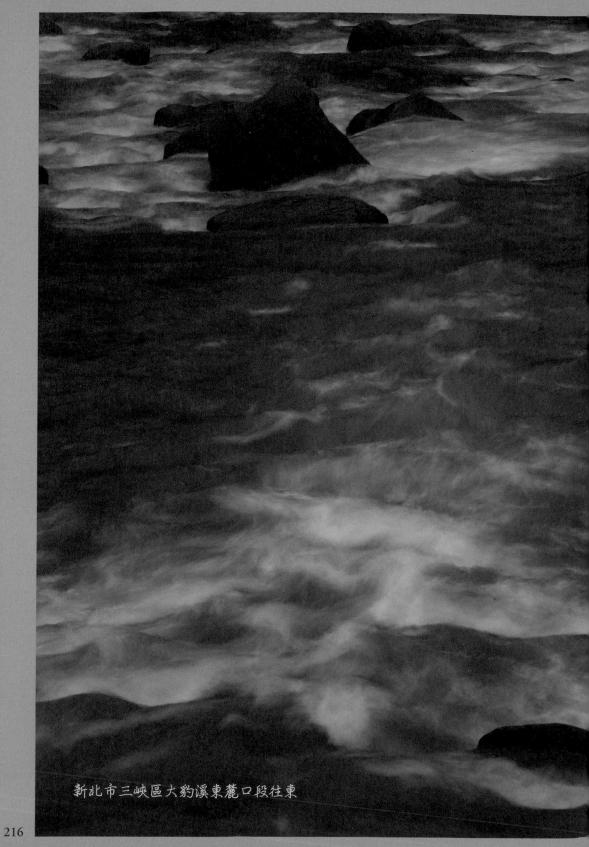

新北市三峽區大豹溪東麓口段往東

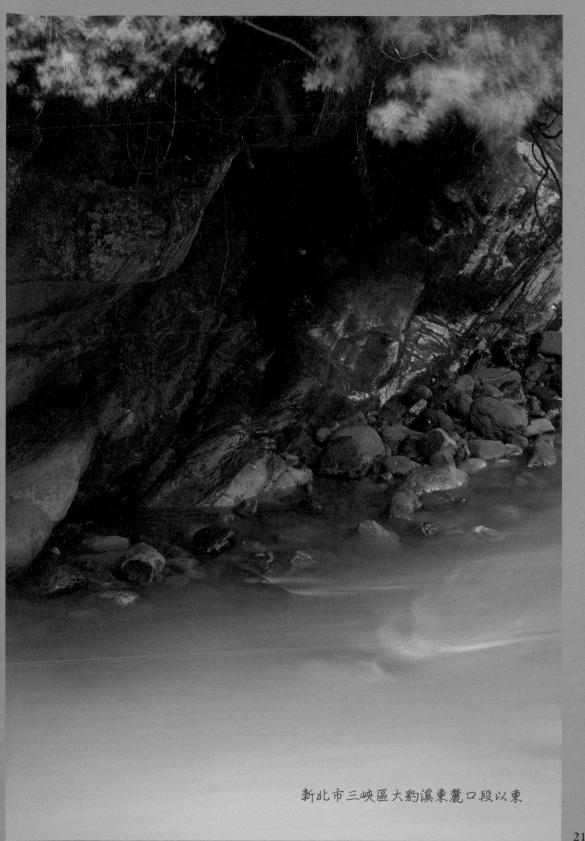

新北市三峽區大豹溪東麓口段以東

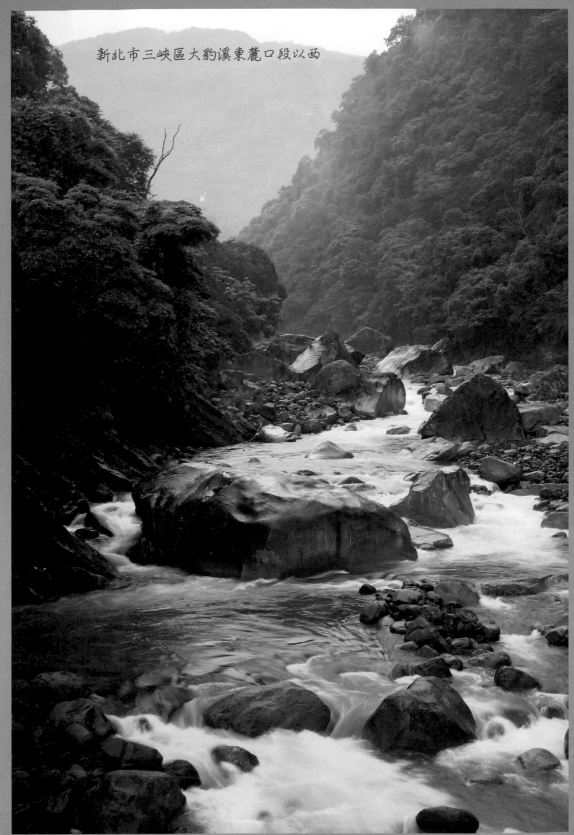

新北市三峽區大豹溪東麓口段以西

218

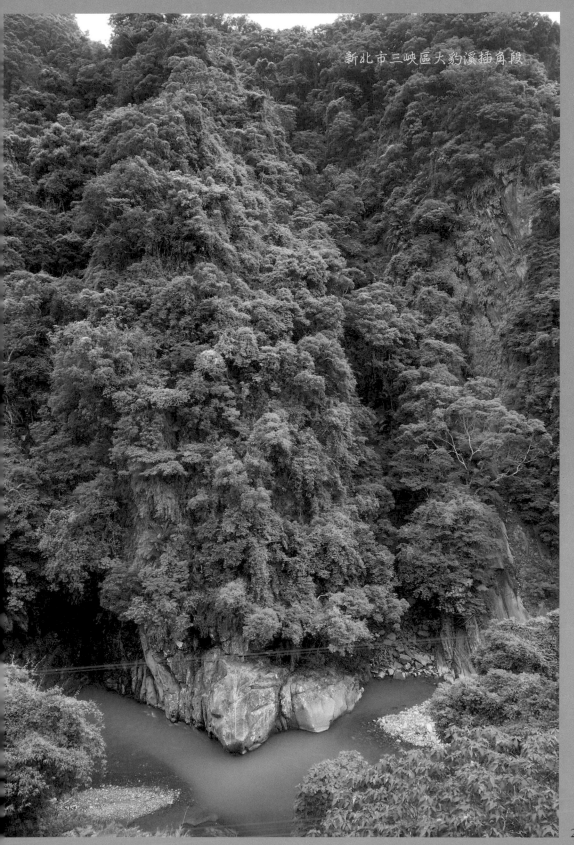

新北市三峽區大豹溪插角段

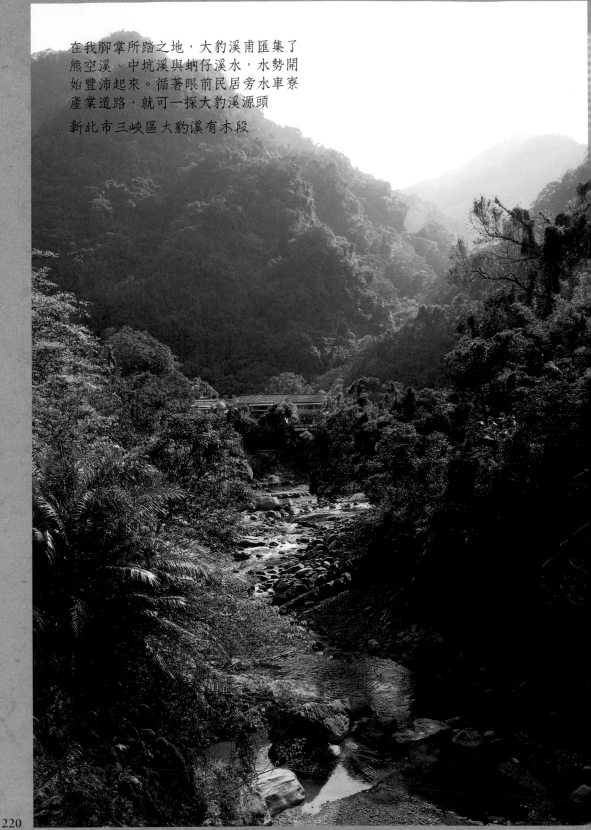

在我腳掌所踏之地，大豹溪甫匯集了
熊空溪、中坑溪與蚋仔溪水，水勢開
始豐沛起來。循著眼前民居旁水車寮
產業道路，就可一探大豹溪源頭

新北市三峽區大豹溪有木段

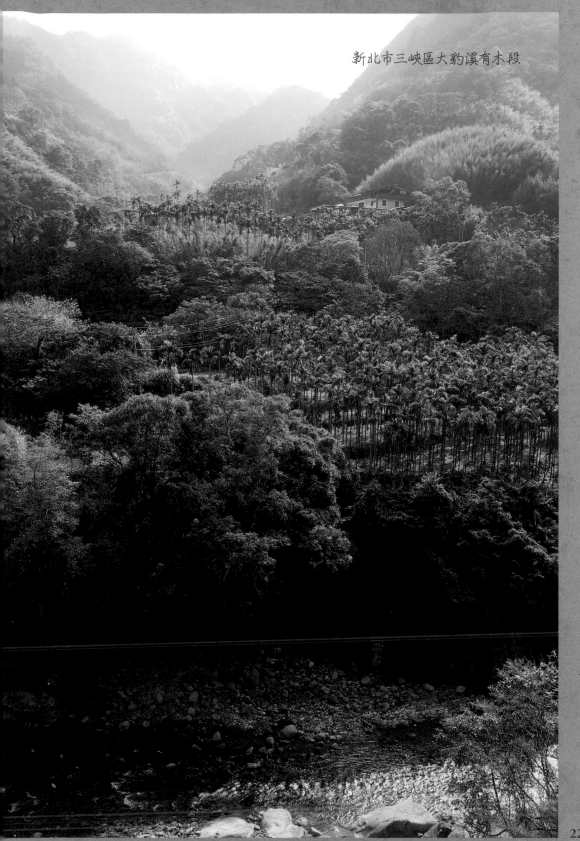

新北市三峽區大豹溪有木段

排谷溪流域林森溪山區清早
宜蘭縣大同鄉北部橫貫公路棲蘭段

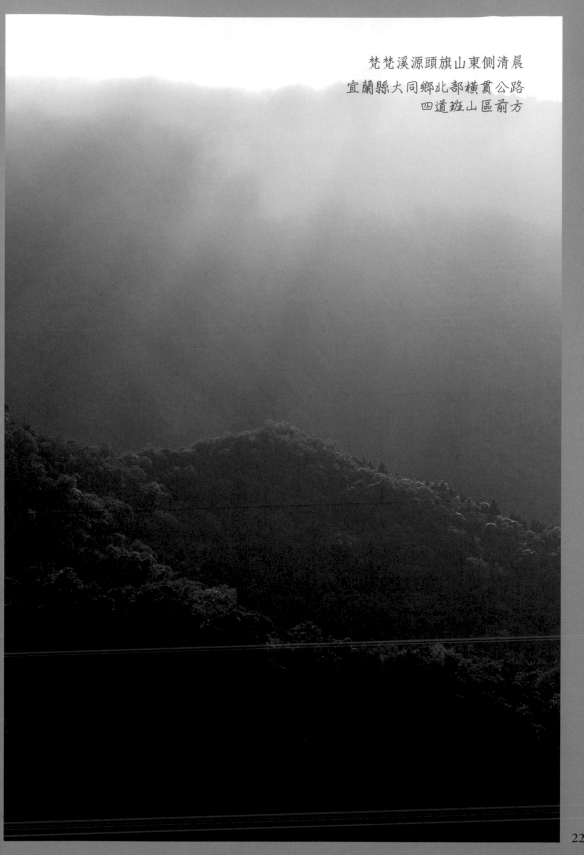

梵梵溪源頭旗山東側清晨
宜蘭縣大同鄉北部橫貫公路
四道班山區前方

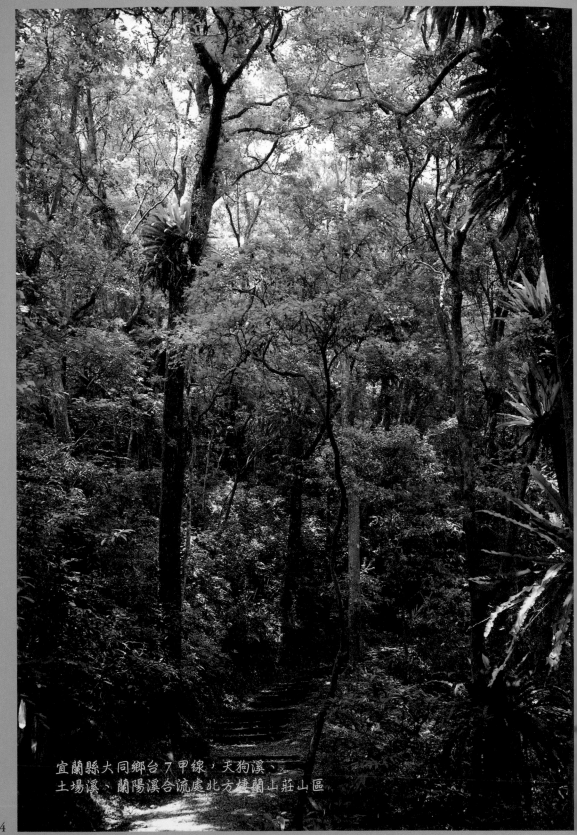

宜蘭縣大同鄉台7甲線，天狗溪、
土場溪、蘭陽溪合流處北方棲蘭山莊山區

224

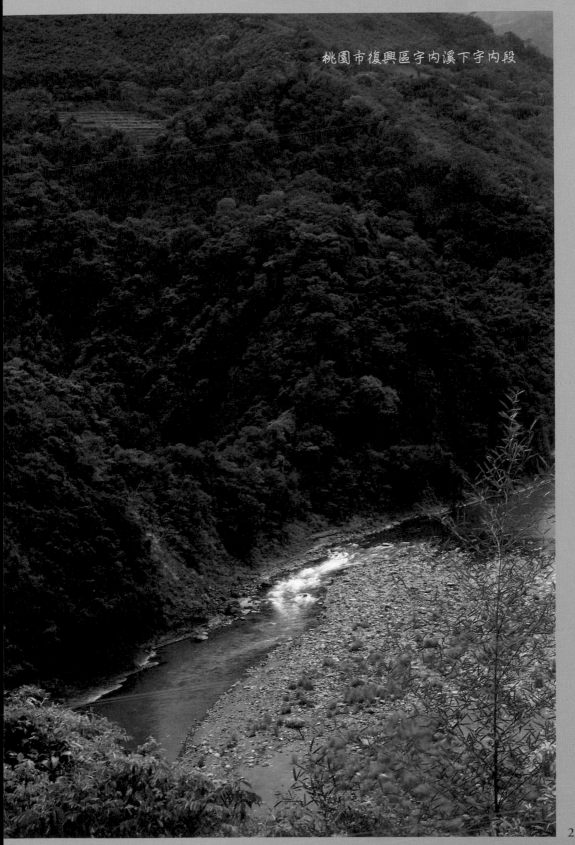

桃園市復興區宇內溪下宇內段

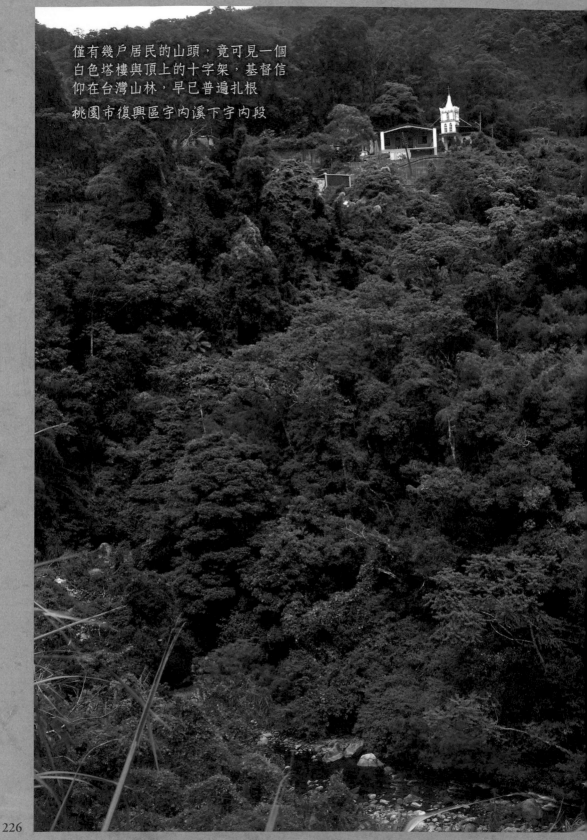

僅有幾戶居民的山頭，竟可見一個
白色塔樓與頂上的十字架，基督信
仰在台灣山林，早已普遍扎根

桃園市復興區字內溪下字內段

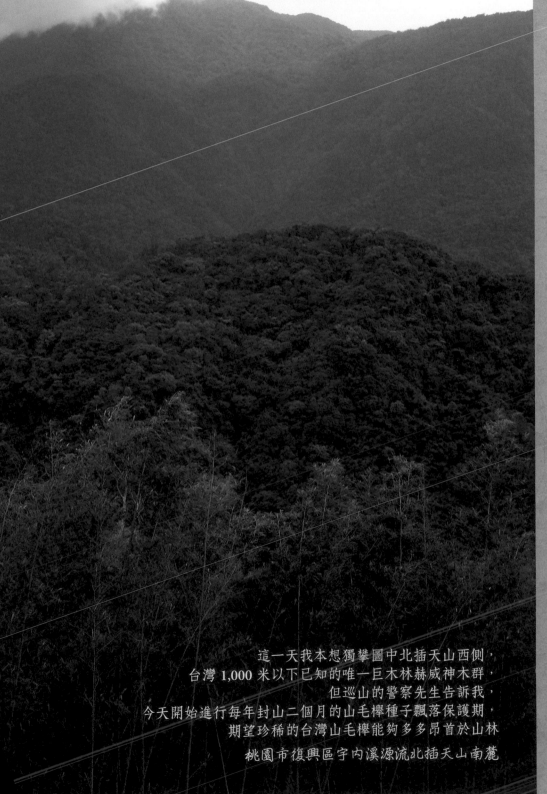

這一天我本想獨攀圖中北插天山西側，
台灣 1,000 米以下已知的唯一巨木林赫威神木群，
但巡山的警察先生告訴我，
今天開始進行每年封山二個月的山毛櫸種子飄落保護期，
期望珍稀的台灣山毛櫸能夠多多昂首於山林
桃園市復興區宇內溪源流北插天山南麓

幾戶民居暢意於宇內溪上游
桃園市復興區宇內溪源流北插天山南麓

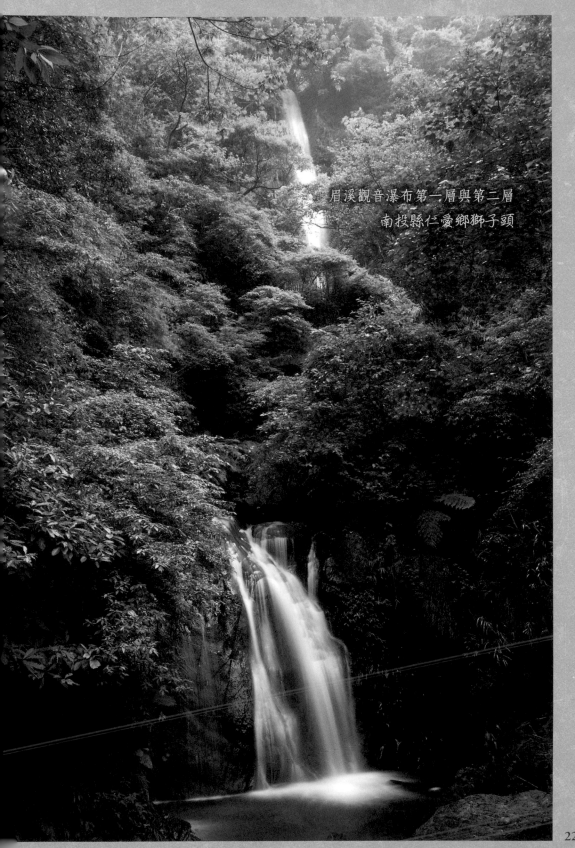

眉溪觀音瀑布第一層與第二層
南投縣仁愛鄉獅子頭

229

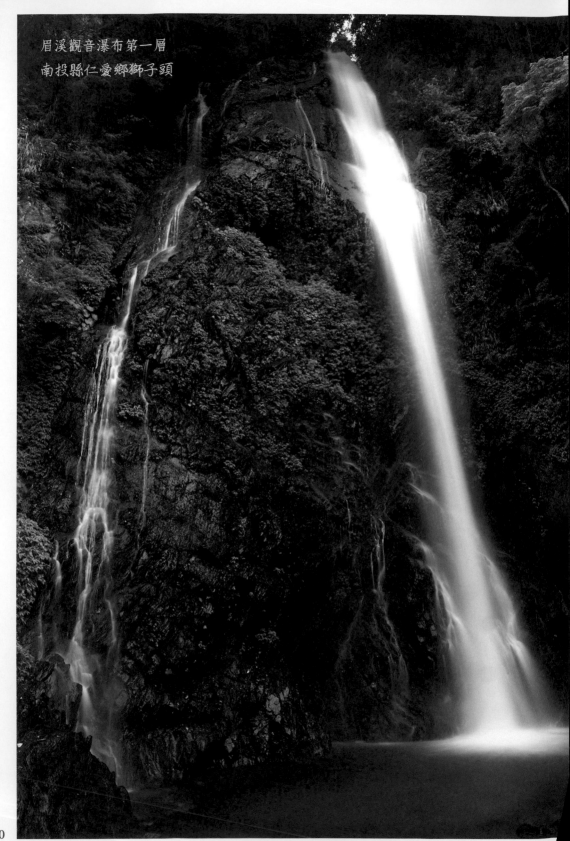

眉溪觀音瀑布第一層
南投縣仁愛鄉獅子頭

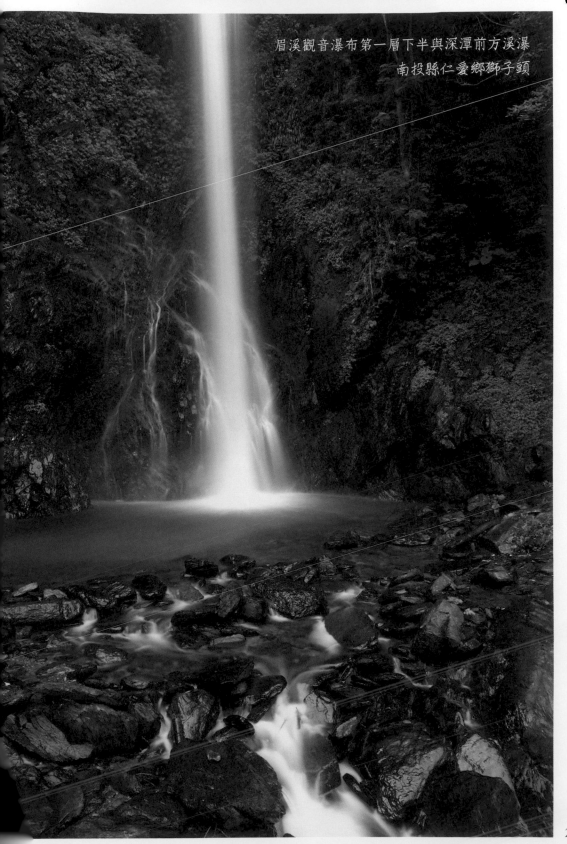

眉溪觀音瀑布第一層下半與深潭前方溪瀑
南投縣仁愛鄉獅子頭

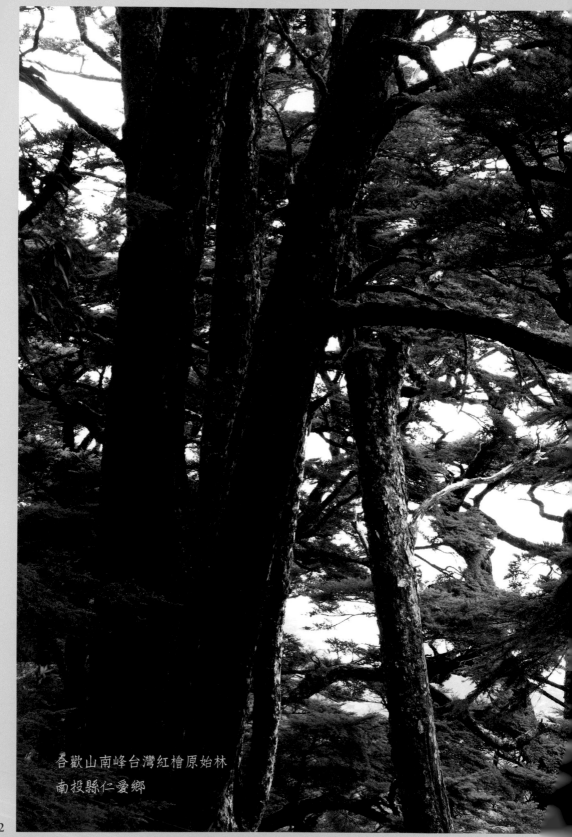

合歡山南峰台灣紅檜原始林
南投縣仁愛鄉

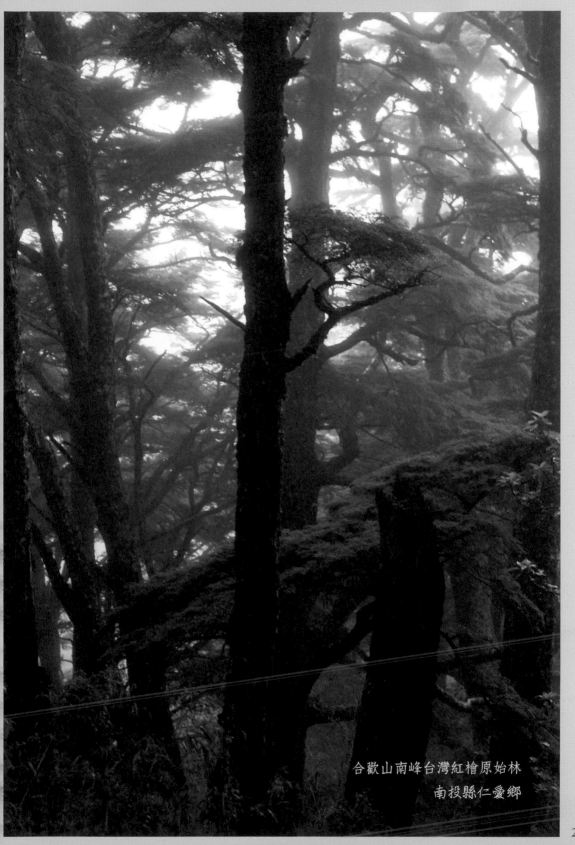

合歡山南峰台灣紅檜原始林
南投縣仁愛鄉

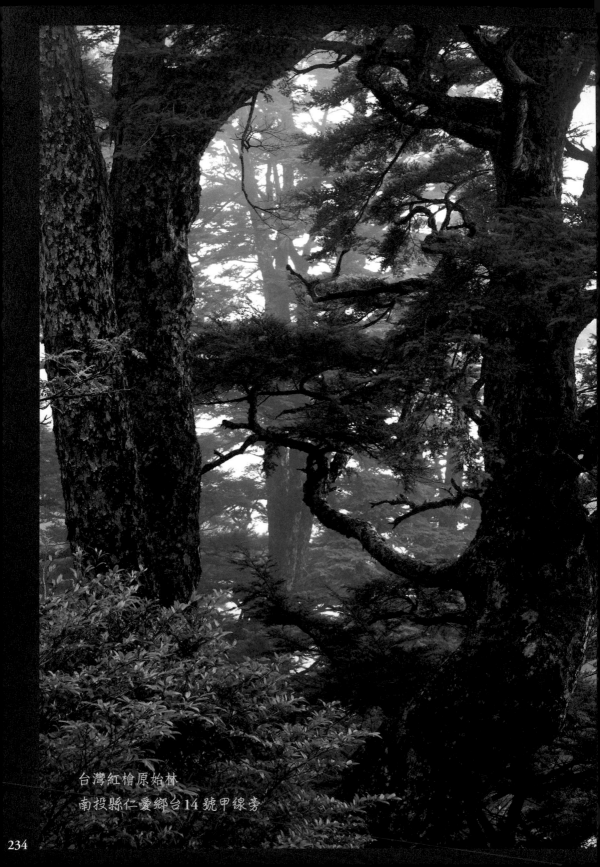

台灣紅檜原始林
南投縣仁愛鄉台14號甲線旁

234

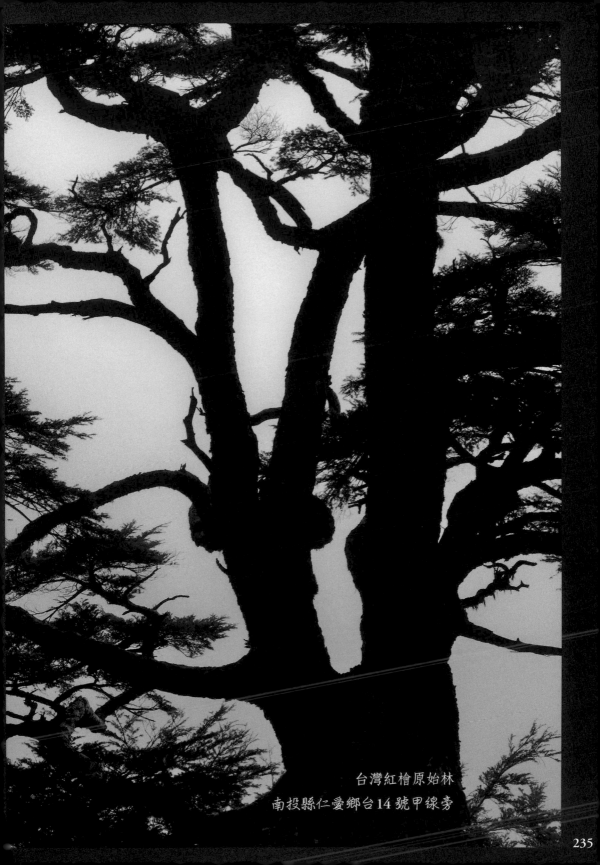

台灣紅檜原始林
南投縣仁愛鄉台14號甲線旁

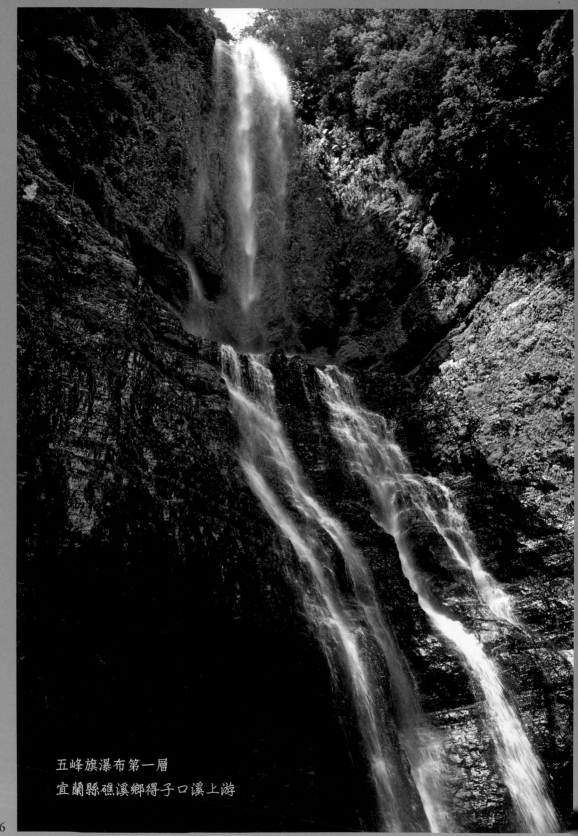

五峰旗瀑布第一層
宜蘭縣礁溪鄉得子口溪上游

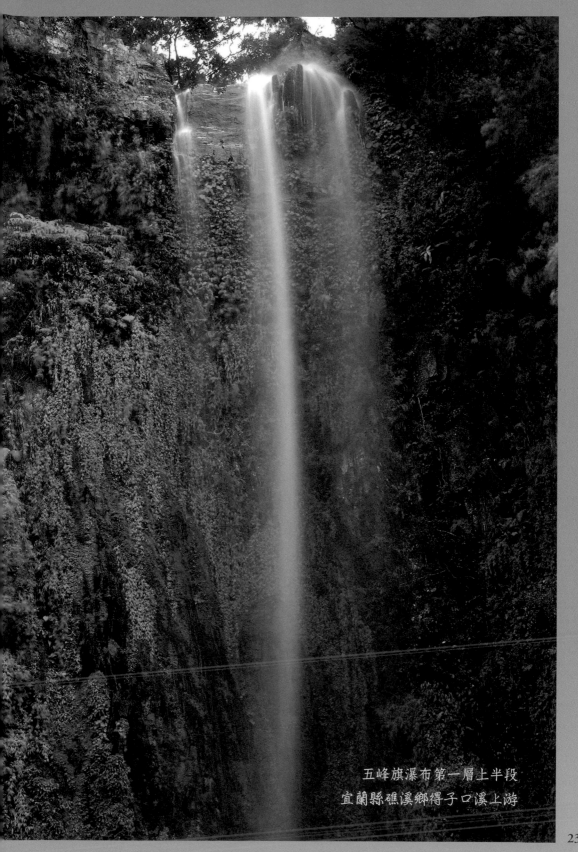

五峰旗瀑布第一層上半段
宜蘭縣礁溪鄉得子口溪上游

五峰旗瀑布第一層下半段
宜蘭縣礁溪鄉得子口溪上游

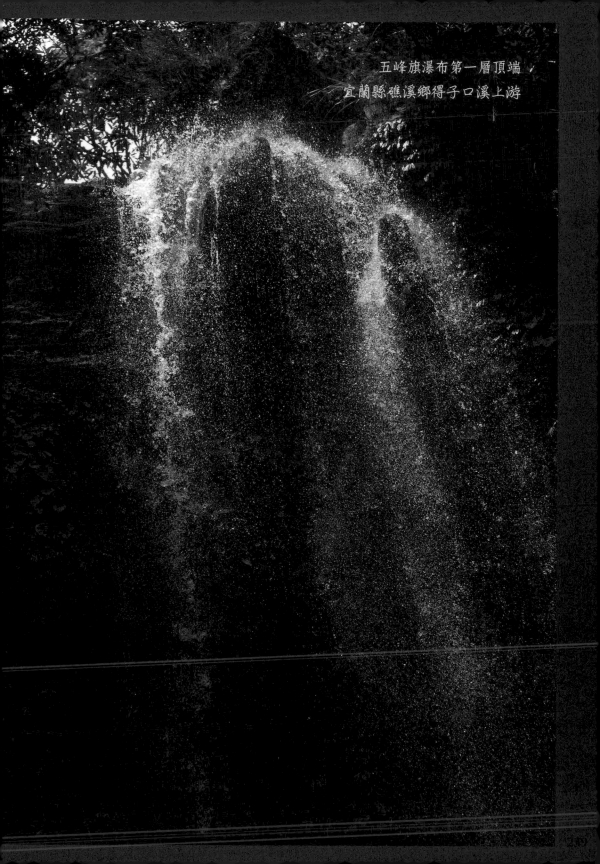

五峰旗瀑布第一層頂端
宜蘭縣礁溪鄉得子口溪上游

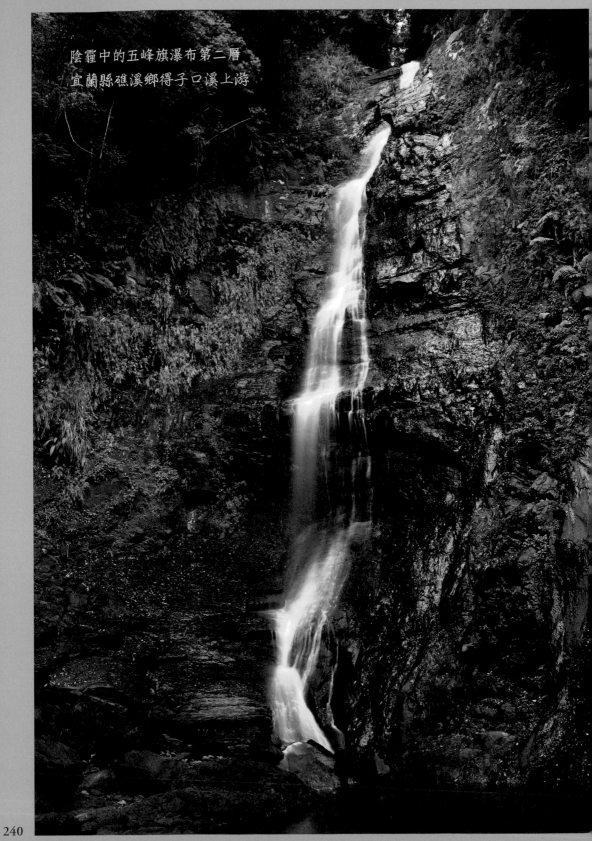

陰霾中的五峰旗瀑布第二層
宜蘭縣礁溪鄉得子口溪上游

240

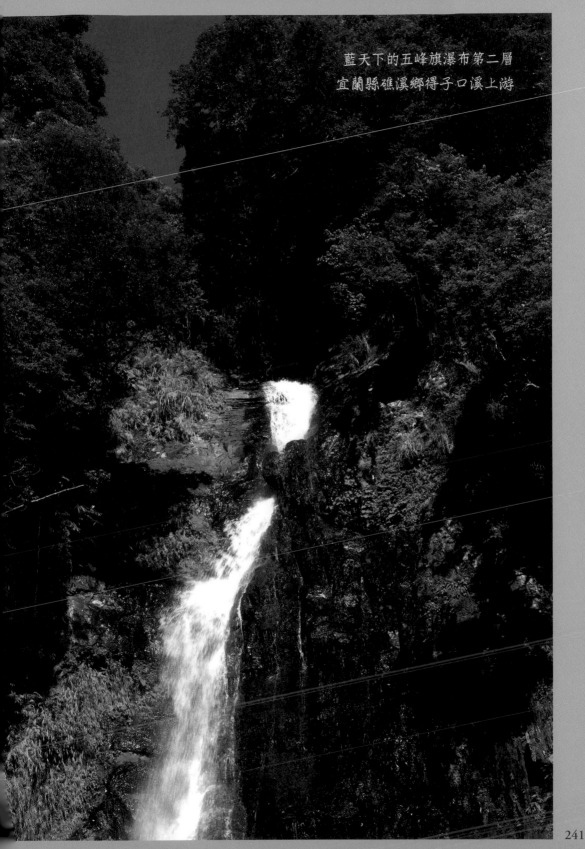

藍天下的五峰旗瀑布第二層
宜蘭縣礁溪鄉得子口溪上游

241

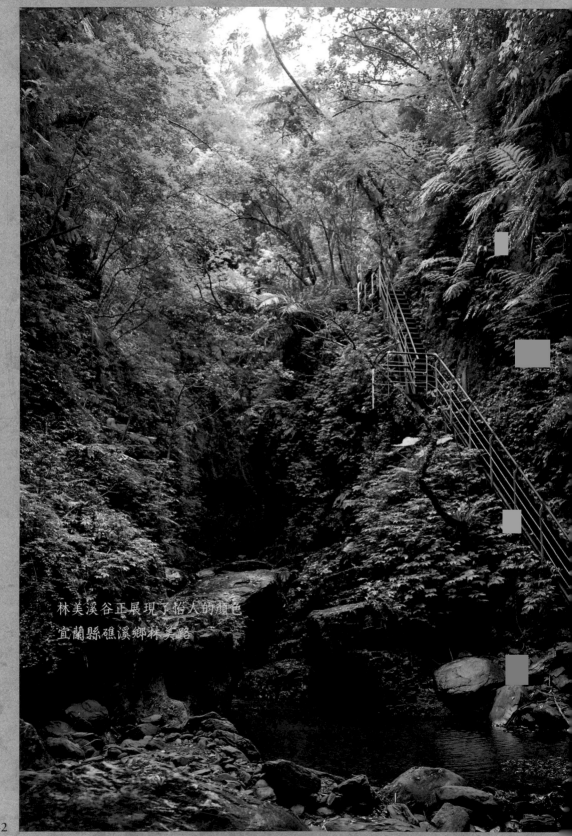

林美溪谷正展現了怡人的顏色
宜蘭縣礁溪鄉林美路

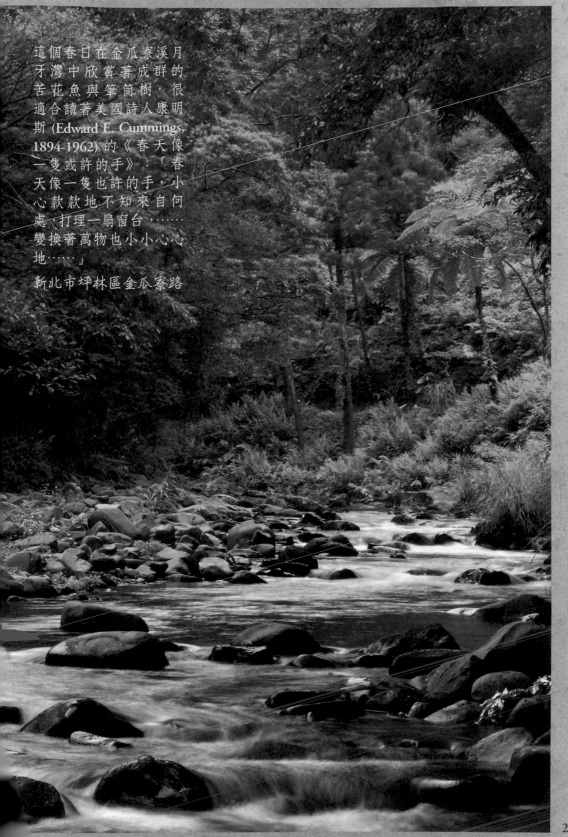

這個春日在金瓜寮溪月牙灣中欣賞著成群的苦花魚與筆筒樹，很適合讀著美國詩人康明斯 (Edward E. Cummings, 1894-1962) 的《春天像一隻或許的手》：「春天像一隻也許的手，小心款款地不知來自何處，打理一扇窗台……變換著萬物也小小心心地……」

新北市坪林區金瓜寮路

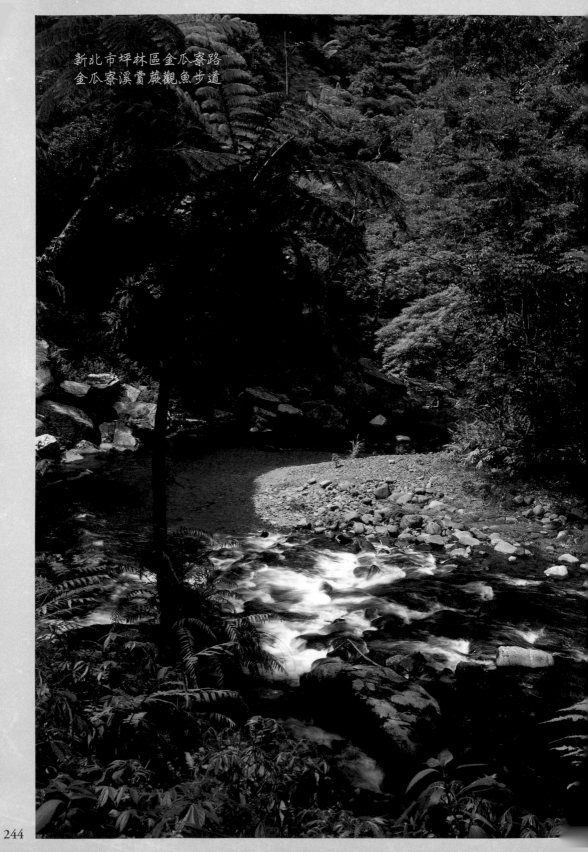

新北市坪林區金瓜寮路
金瓜寮溪賞蕨觀魚步道

244

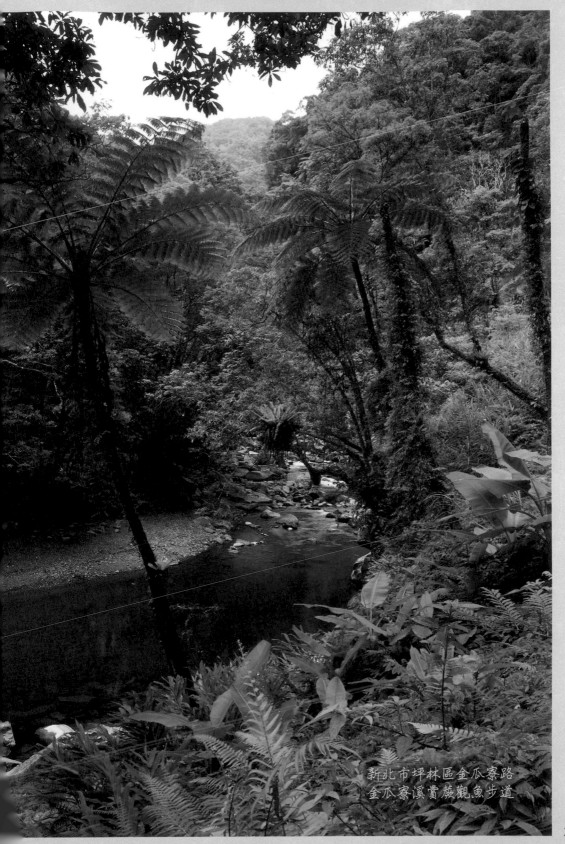

新北市坪林區金瓜寮路
金瓜寮溪賞蕨觀魚步道

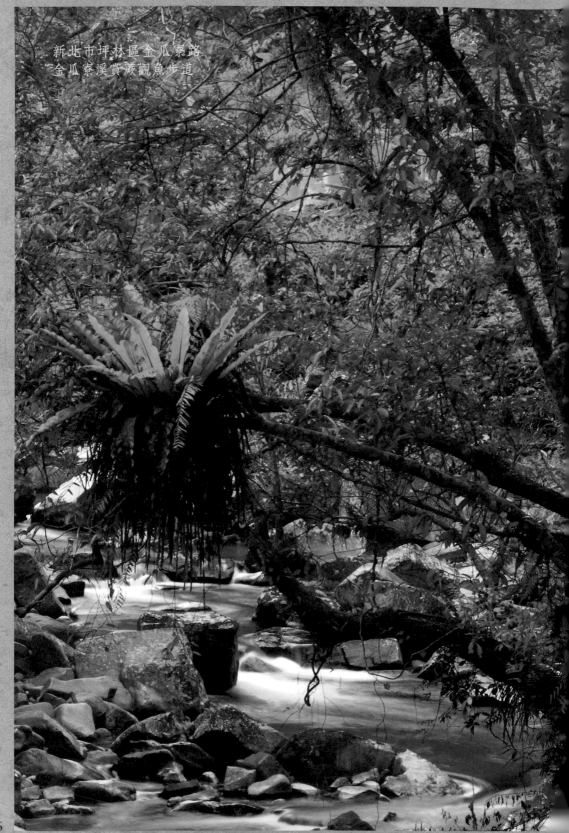

新北市坪林區金瓜寮路
金瓜寮溪賞蕨觀魚步道

246

新北市坪林區金瓜寮路金瓜寮溪中小島

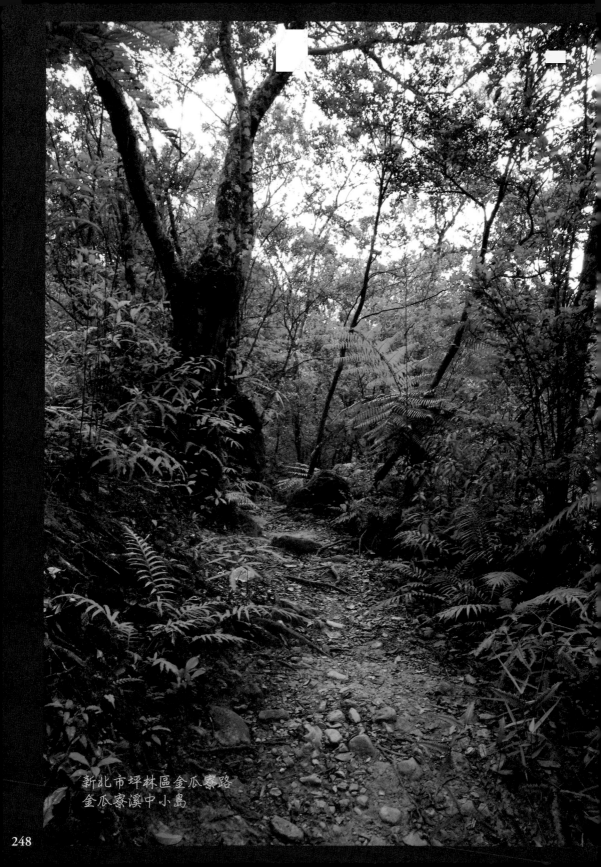

新北市坪林區金瓜寮路
金瓜寮溪中小島

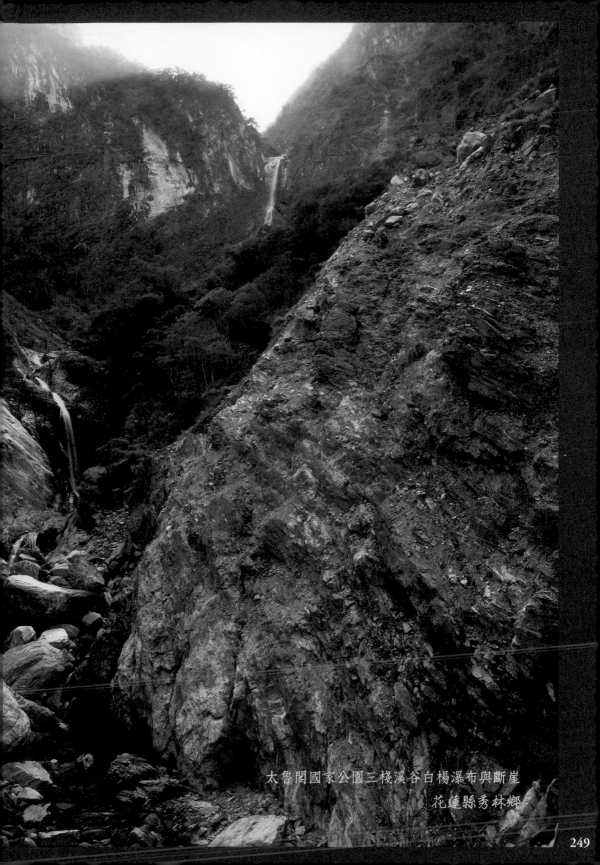

太魯閣國家公園三棧溪谷白楊瀑布與斷崖
花蓮縣秀林鄉

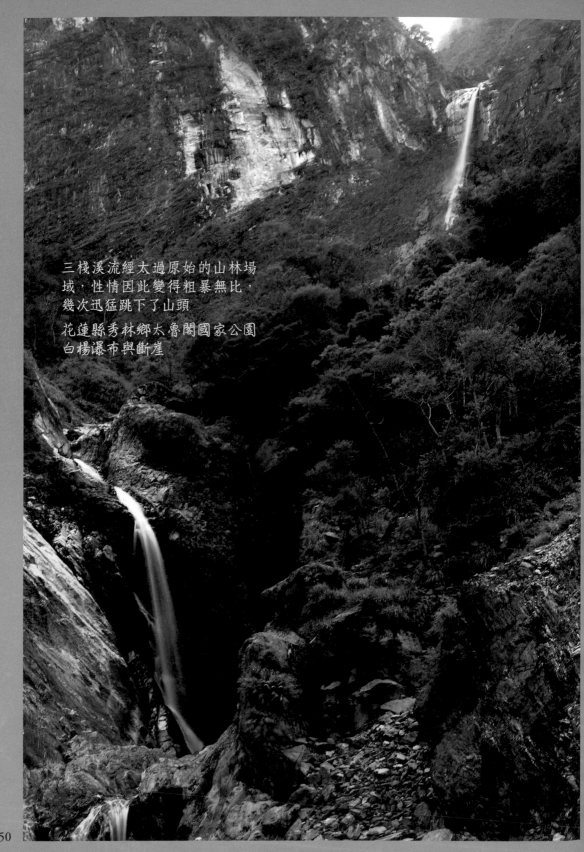

三棧溪流經太過原始的山林場
域，性情因此變得粗暴無比，
幾次迅猛跳下了山頭

花蓮縣秀林鄉太魯閣國家公園
白楊瀑布與斷崖

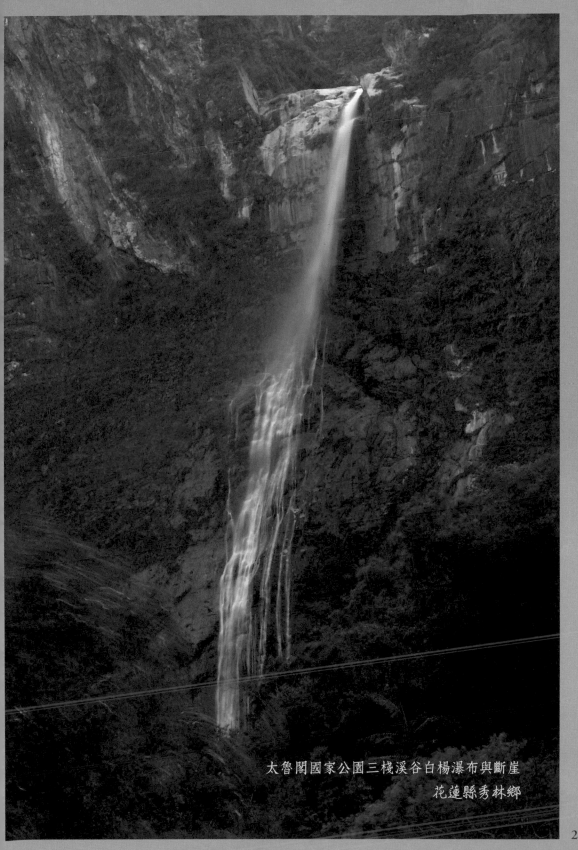

太魯閣國家公園三棧溪谷白楊瀑布與斷崖

花蓮縣秀林鄉

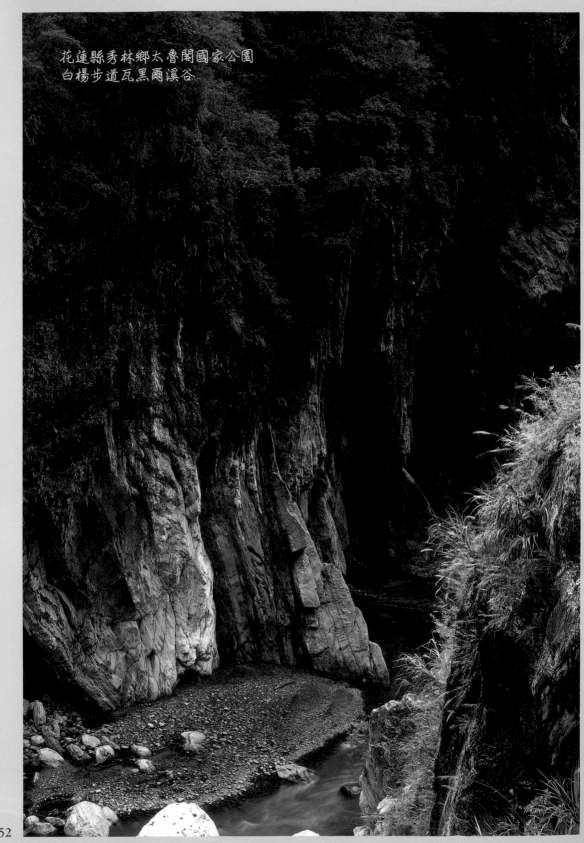

花蓮縣秀林鄉太魯閣國家公園
白楊步道瓦黑爾溪谷

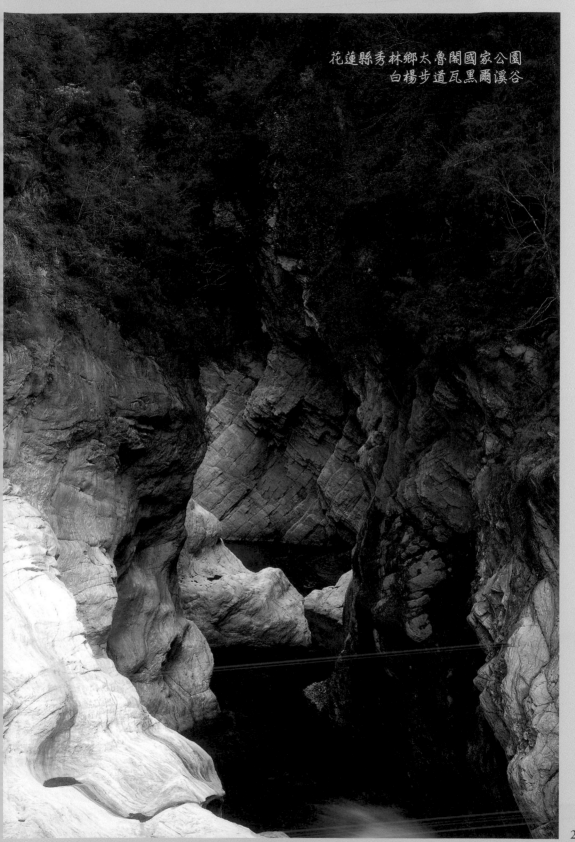

花蓮縣秀林鄉太魯閣國家公園
白楊步道瓦黑爾溪谷

253

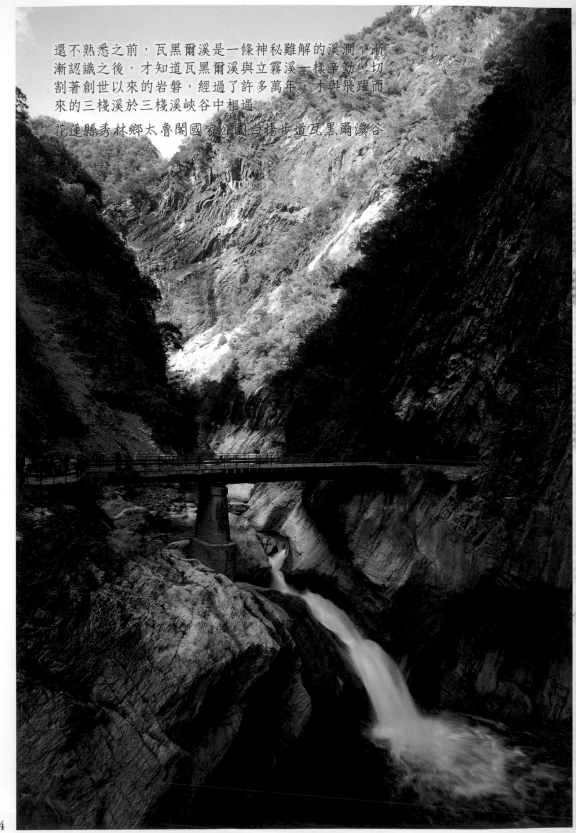

還不熟悉之前，瓦黑爾溪是一條神秘難解的溪澗，漸漸認識之後，才知道瓦黑爾溪與立霧溪一樣辛勤，切割著創世以來的岩磐，經過了許多萬年，才與飛躍而來的三棧溪於三棧溪峽谷中相遇

花蓮縣秀林鄉太魯閣國家公園白楊步道瓦黑爾溪谷

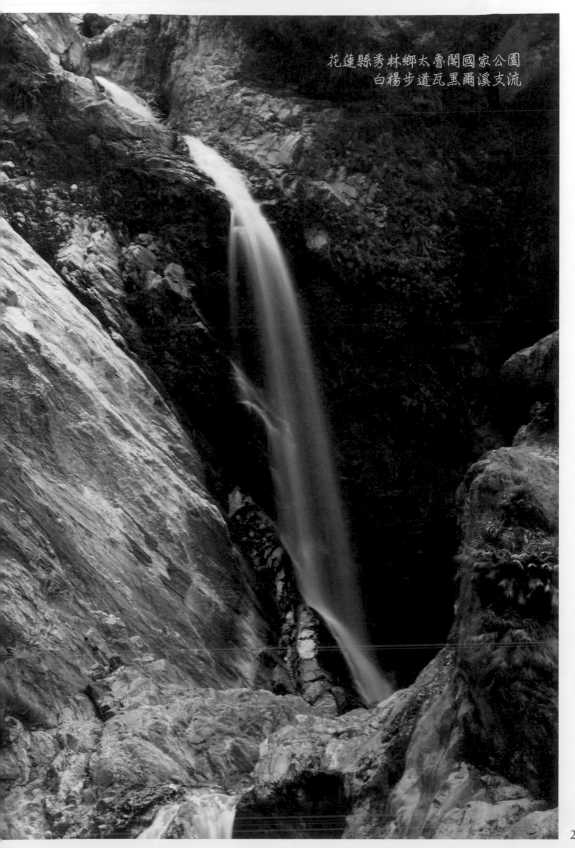

花蓮縣秀林鄉太魯閣國家公園
白楊步道瓦黑爾溪支流

255

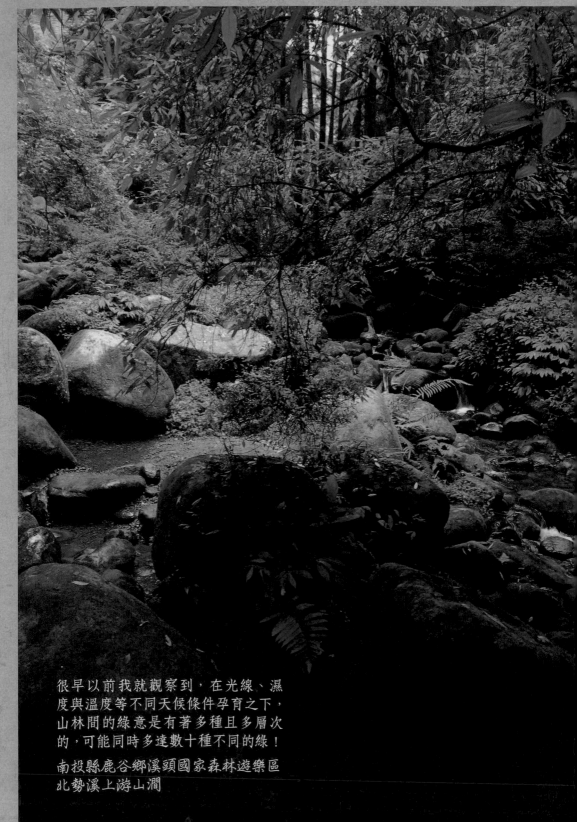

很早以前我就觀察到，在光線、濕
度與溫度等不同天候條件孕育之下，
山林間的綠意是有著多種且多層次
的，可能同時多達數十種不同的綠！
南投縣鹿谷鄉溪頭國家森林遊樂區
北勢溪上游山澗

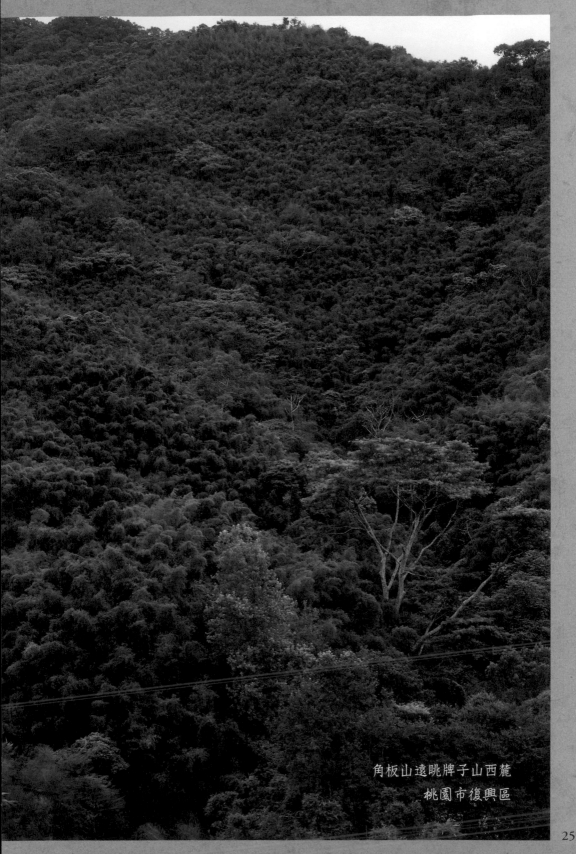

角板山遠眺牌子山西麓
桃園市復興區

257

角板山遠眺牌子山西麓
桃園市復興區

角板山遠眺牌子山西麓
桃園市復興區

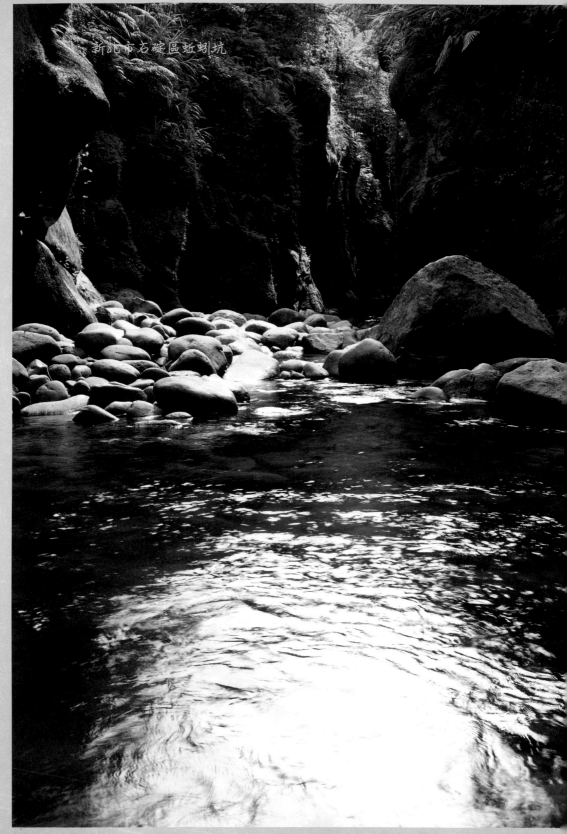

新北市石碇區班蚋坑

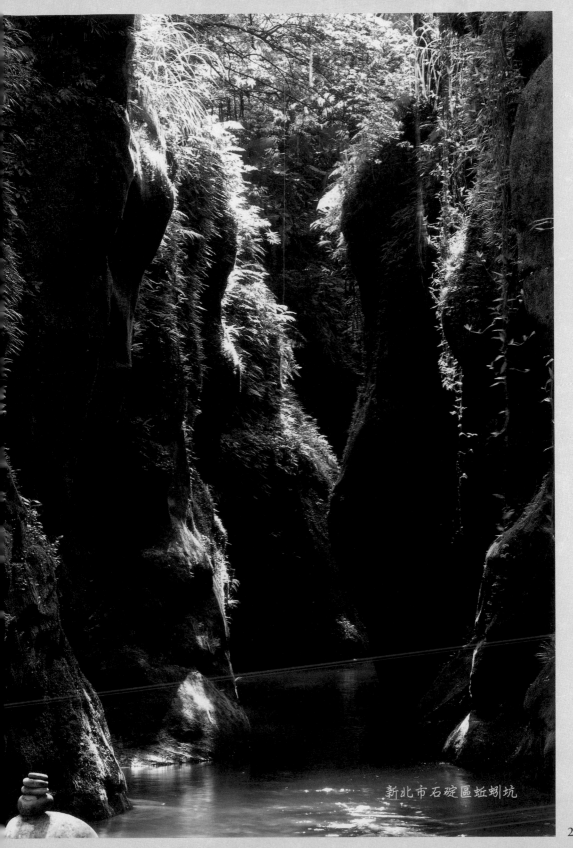

新北市石碇區蚯蚓坑

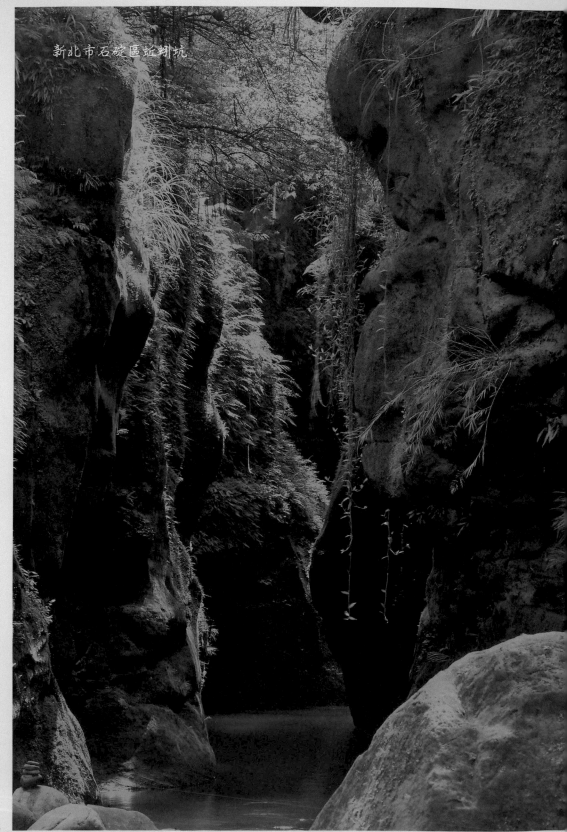

新北市石碇區蚯蚓坑

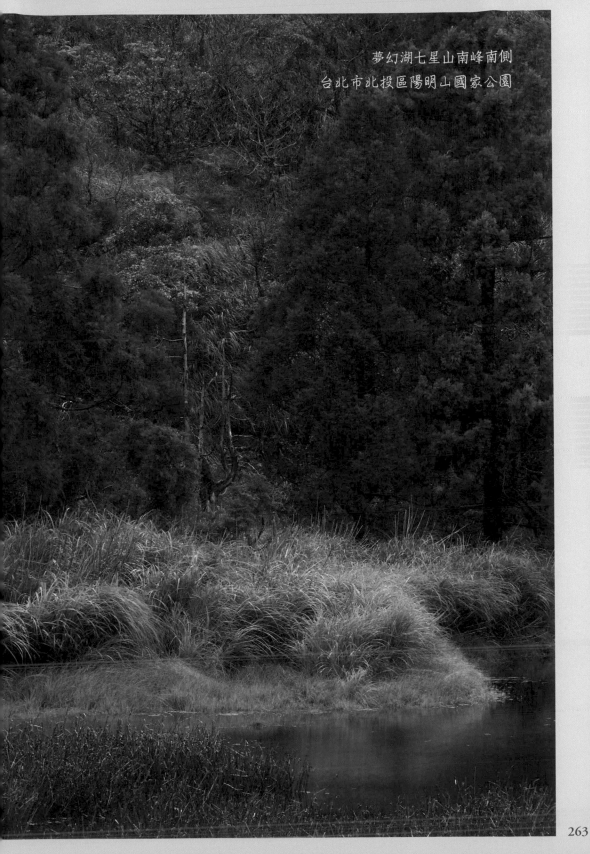

夢幻湖七星山南峰南側
台北市北投區陽明山國家公園

263

夢幻湖七星山東峰南麓
台北市北投區陽明山國家公園

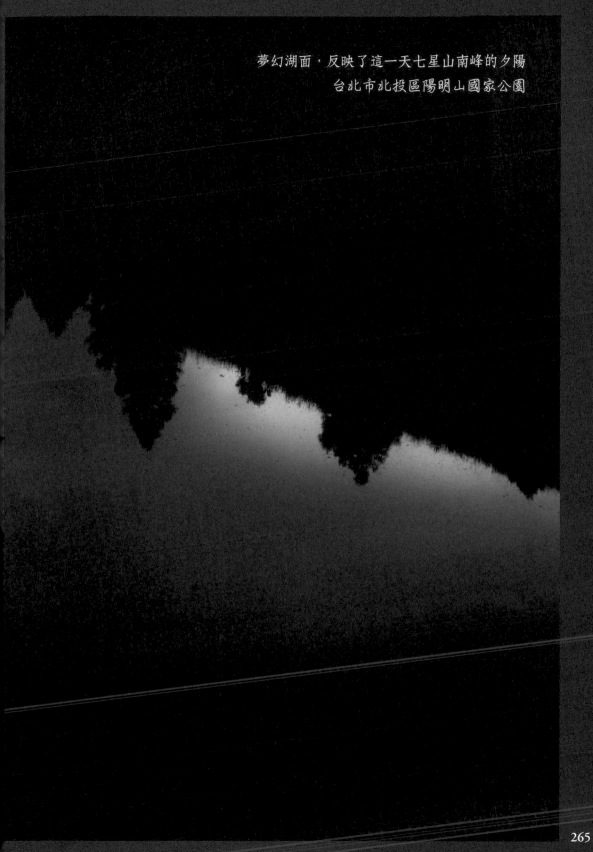

夢幻湖面，反映了這一天七星山南峰的夕陽
台北市北投區陽明山國家公園

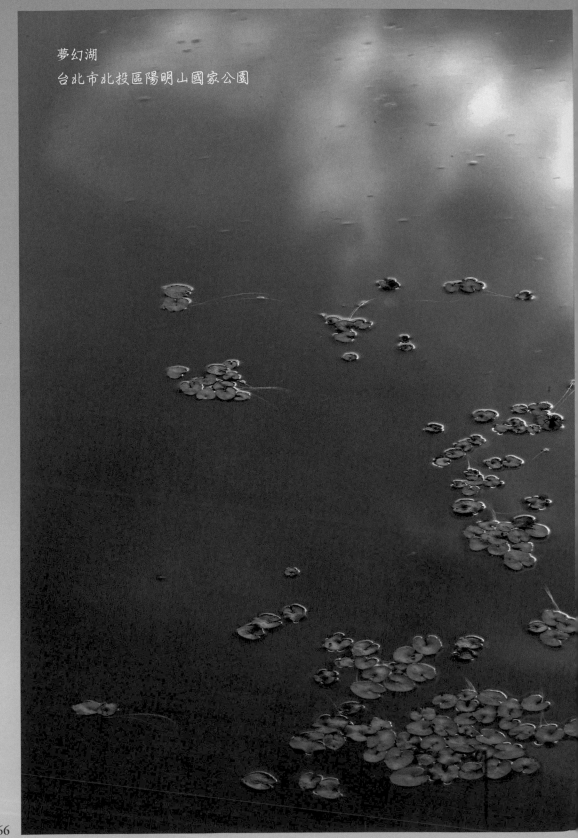

夢幻湖
台北市北投區陽明山國家公園

新北市三芝區陽明山大屯自然公園

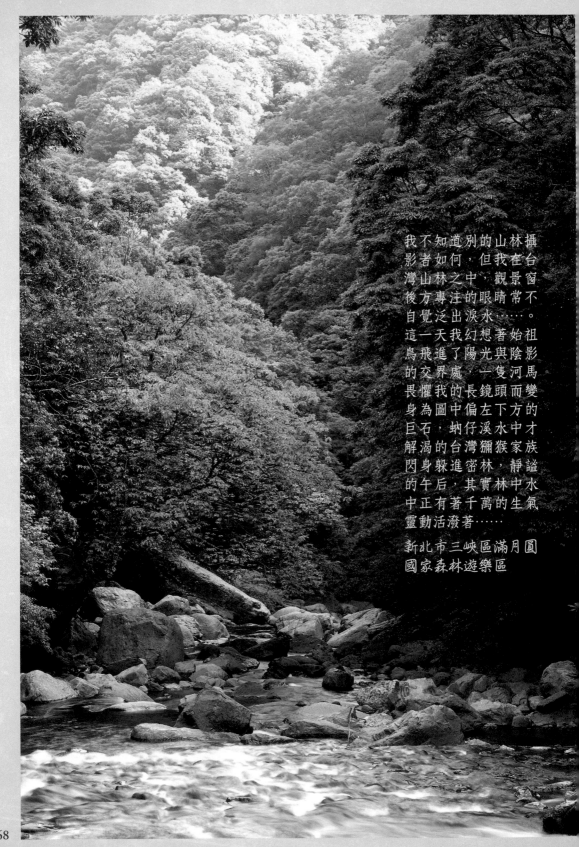

我不知道別的山林攝影者如何，但我在台灣山林之中，觀景窗後方專注的眼睛常不自覺泛出淚水……。這一天我幻想著始祖鳥飛進了陽光與陰影的交界處，一隻河馬畏懼我的長鏡頭而變身為圖中偏左下方的巨石，蚋仔溪水中才解渴的台灣獼猴家族閃身躲進密林，靜謐的午后，其實林中水中正有著千萬的生氣靈動活潑著……

新北市三峽區滿月圓國家森林遊樂區

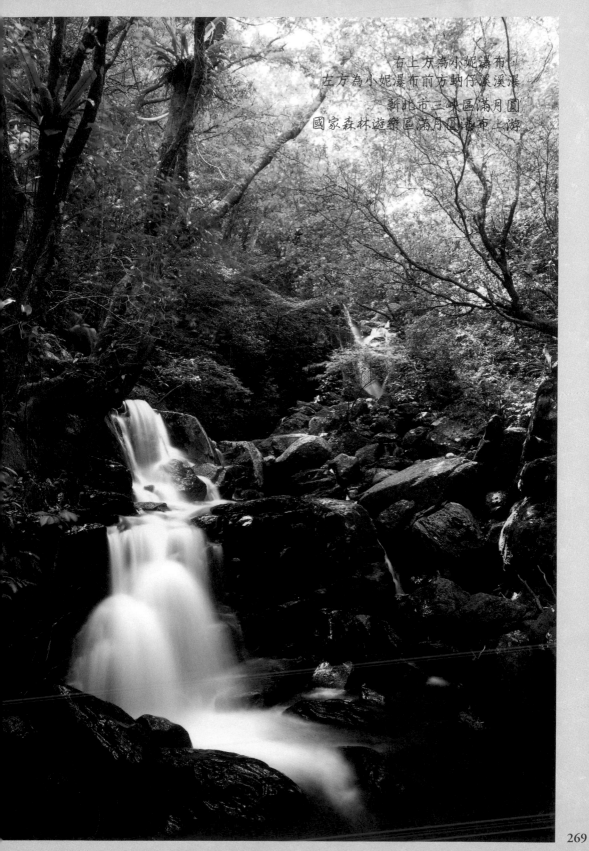

右上方為小妮瀑布
左方為小妮瀑布前方蚵仔溪溪瀑

新北市三峽區滿月圓
國家森林遊樂區滿月圓瀑布上游

269

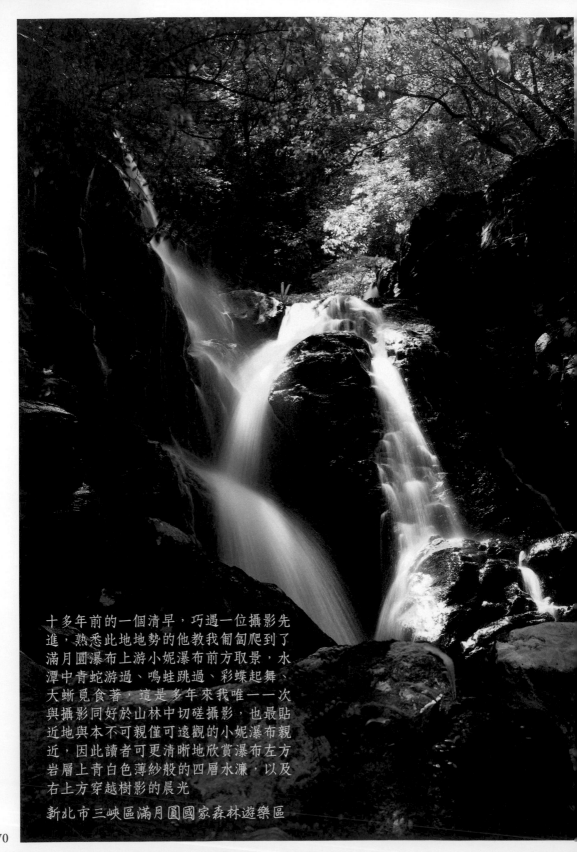

十多年前的一個清早，巧遇一位攝影先進，熟悉此地地勢的他教我匍匐爬到了滿月圓瀑布上游小妮瀑布前方取景，水潭中青蛇游過、鳴蛙跳過、彩蝶起舞、大蜥覓食著，這是多年來我唯一一次與攝影同好於山林中切磋攝影，也最貼近地與本不可親僅可遠觀的小妮瀑布親近，因此讀者可更清晰地欣賞瀑布左方岩層上青白色薄紗般的四層水濂，以及右上方穿越樹影的晨光

新北市三峽區滿月圓國家森林遊樂區

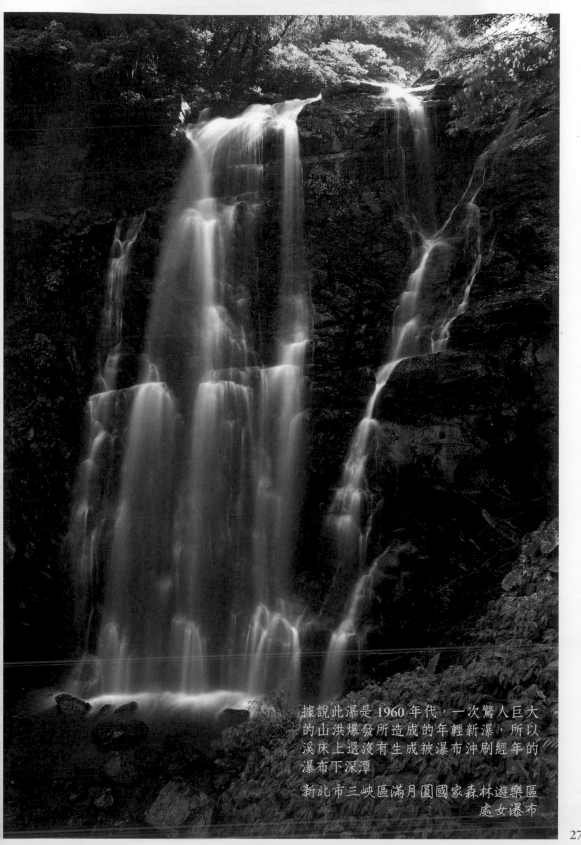

據說此瀑是 1960 年代，一次驚人巨大
的山洪爆發所造成的年輕新瀑，所以
溪床上還沒有生成被瀑布沖刷經年的
瀑布下深潭

新北市三峽區滿月圓國家森林遊樂區
處女瀑布

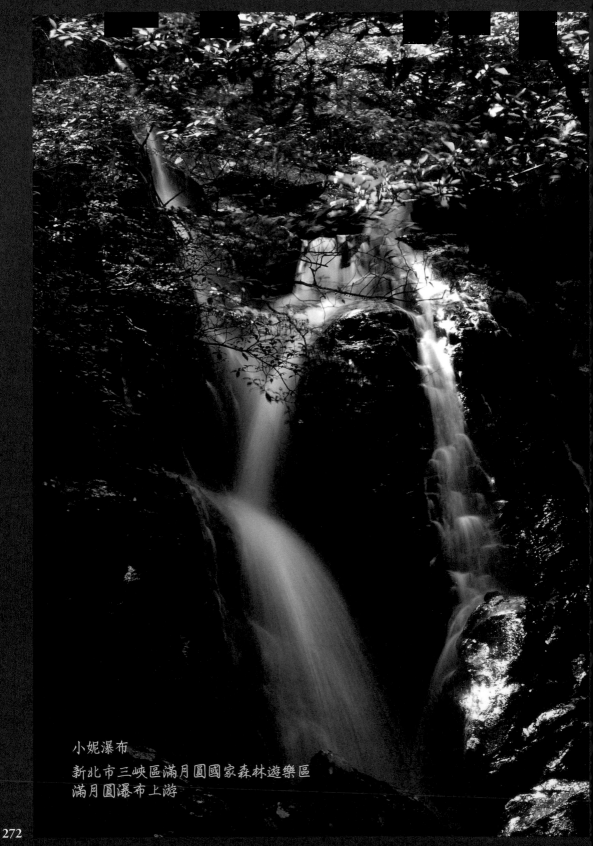

小妮瀑布
新北市三峽區滿月圓國家森林遊樂區
滿月圓瀑布上游

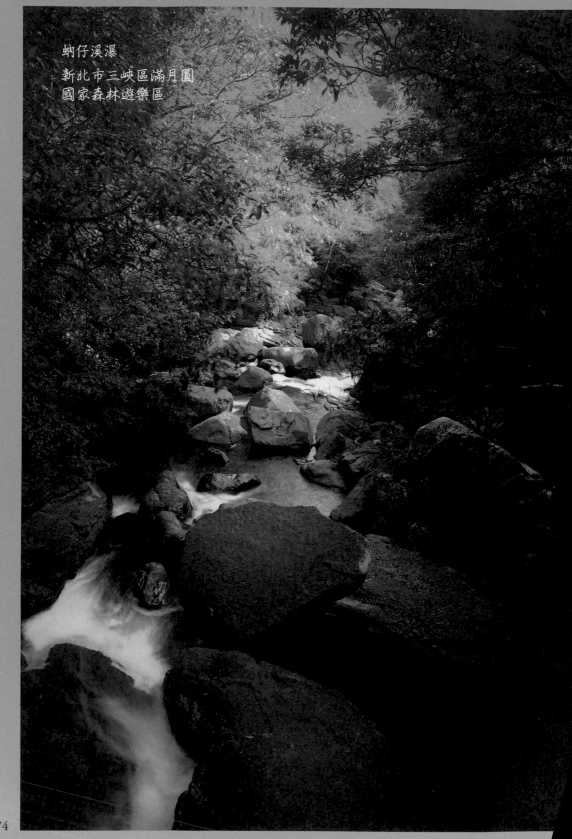

蚋仔溪瀑
新北市三峽區滿月圓
國家森林遊樂區

274

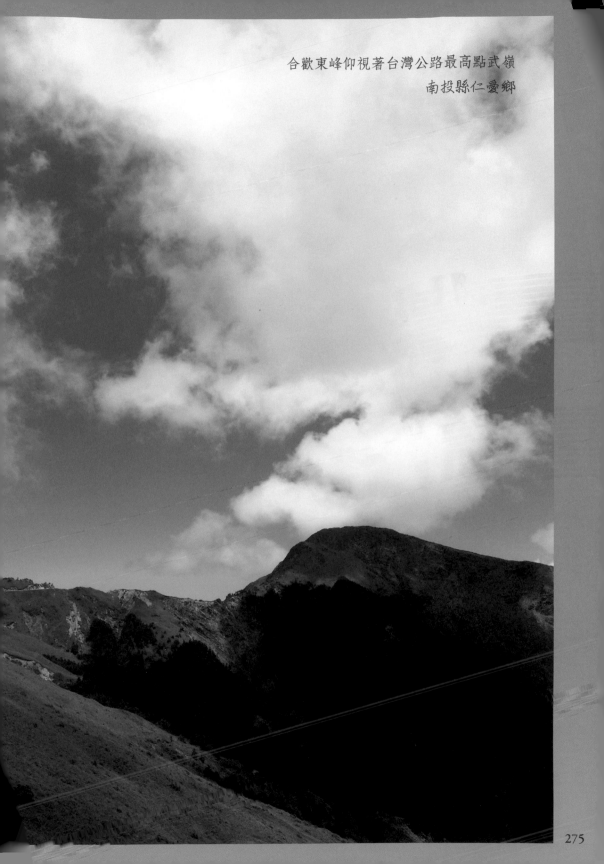

合歡東峰仰視著台灣公路最高點武嶺

南投縣仁愛鄉

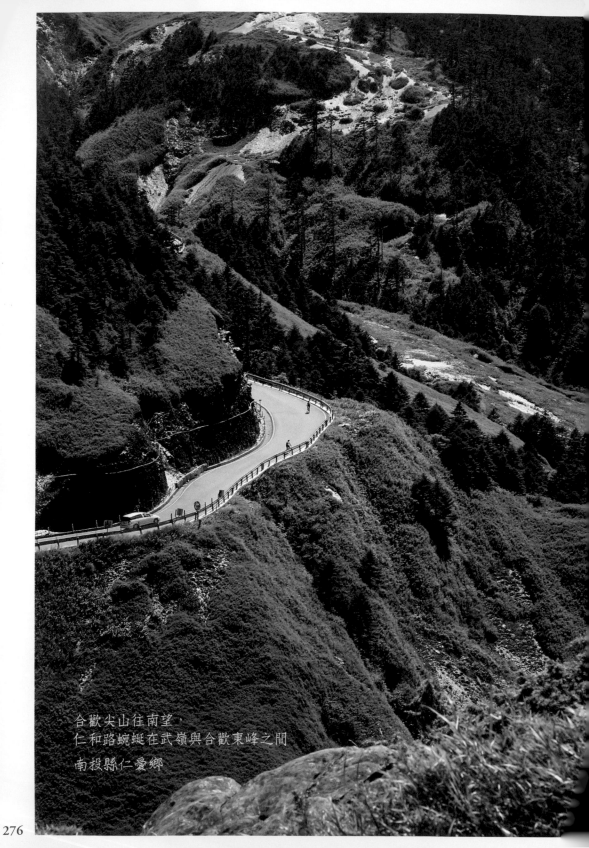

合歡尖山往南望，
仁和路蜿蜒在武嶺與合歡東峰之間

南投縣仁愛鄉

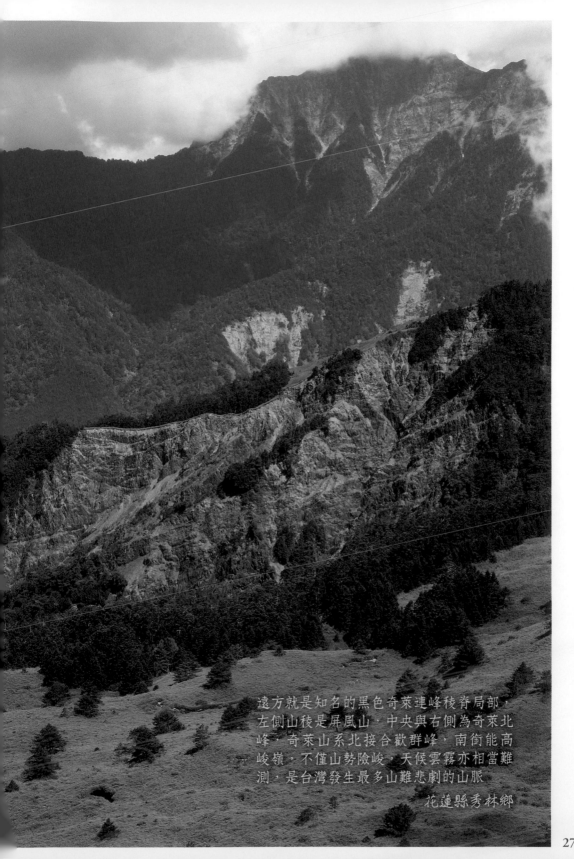

遠方就是知名的黑色奇萊連峰稜脊局部，
左側山稜是屏風山，中央與右側為奇萊北
峰，奇萊山系北接合歡群峰，南銜能高
峻嶺，不僅山勢險峻，天候雲霧亦相當難
測，是台灣發生最多山難悲劇的山脈

花蓮縣秀林鄉

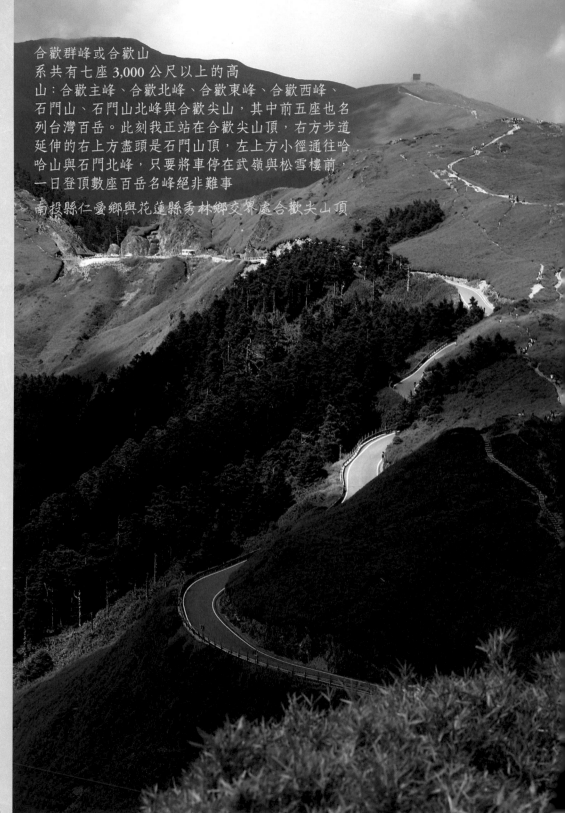

合歡群峰或合歡山
系共有七座 **3,000** 公尺以上的高
山：合歡主峰、合歡北峰、合歡東峰、合歡西峰、
石門山、石門山北峰與合歡尖山，其中前五座也名
列台灣百岳。此刻我正站在合歡尖山頂，右方步道
延伸的右上方盡頭是石門山頂，左上方小徑通往哈
哈山與石門北峰，只要將車停在武嶺與松雪樓前，
一日登頂數座百岳名峰絕非難事

南投縣仁愛鄉與花蓮縣秀林鄉交界處合歡尖山頂

278

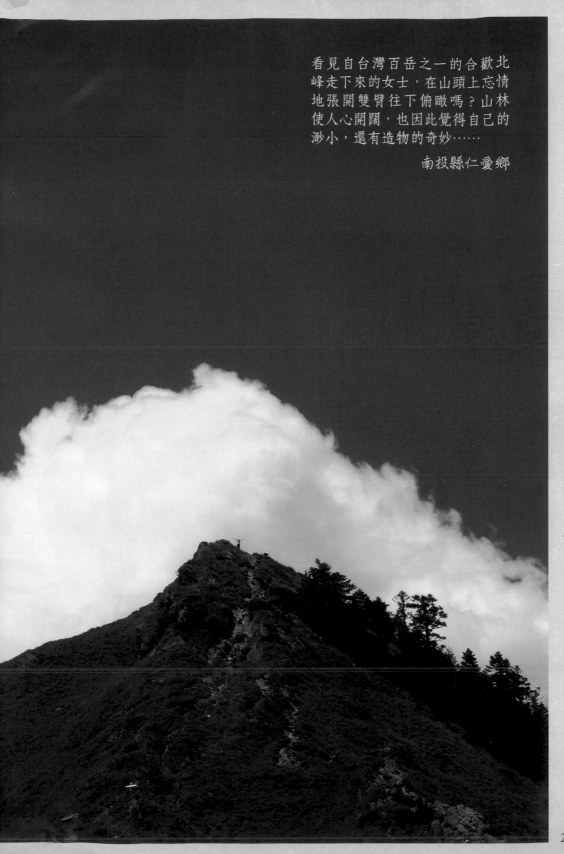

看見自台灣百岳之一的合歡北
峰走下來的女士，在山頭上忘情
地張開雙臂往下俯瞰嗎？山林
使人心開闊，也因此覺得自己的
渺小，還有造物的奇妙……

南投縣仁愛鄉

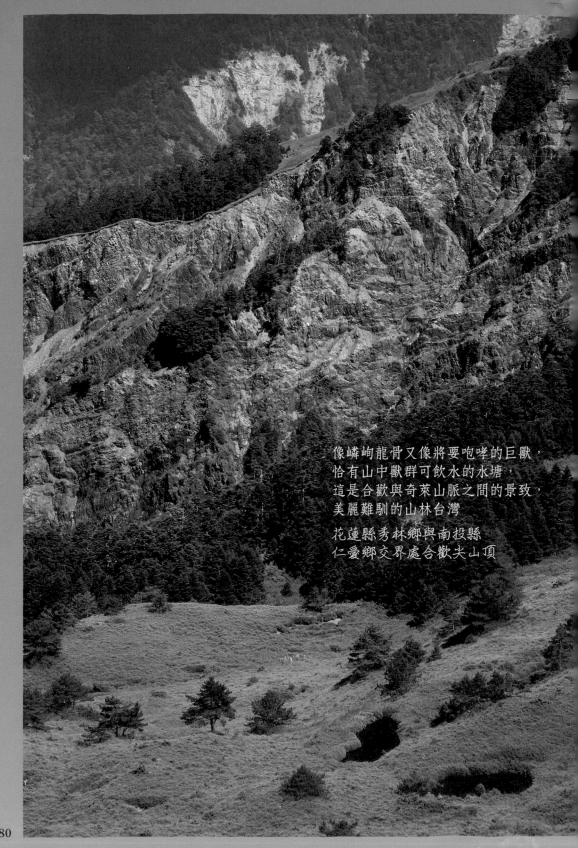

像嶙峋龍骨又像將要咆哮的巨獸，
恰有山中獸群可飲水的水塘，
這是合歡與奇萊山脈之間的景致，
美麗難馴的山林台灣

花蓮縣秀林鄉與南投縣
仁愛鄉交界處合歡尖山頂

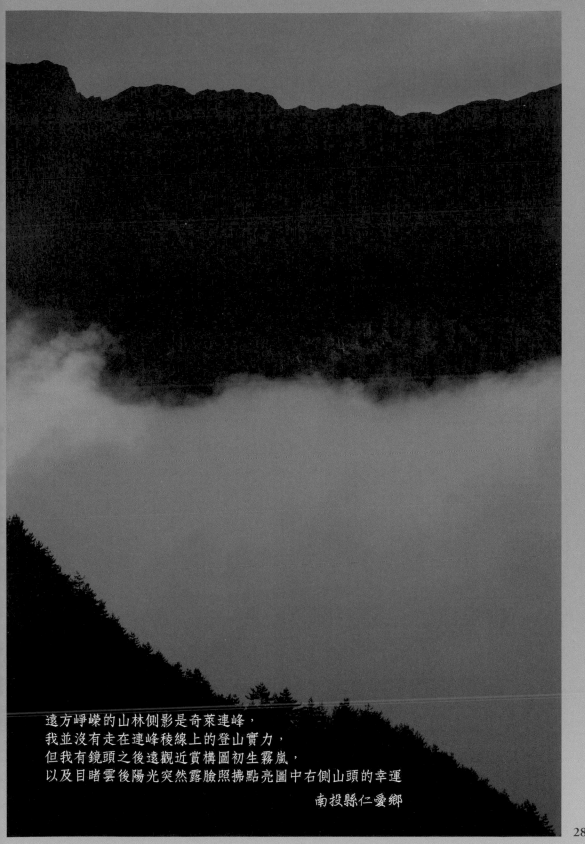

遠方崢嶸的山林側影是奇萊連峰，
我並沒有走在連峰稜線上的登山實力，
但我有鏡頭之後遠觀近賞構圖初生霧嵐，
以及目睹雲後陽光突然露臉照拂點亮圖中右側山頭的幸運

南投縣仁愛鄉

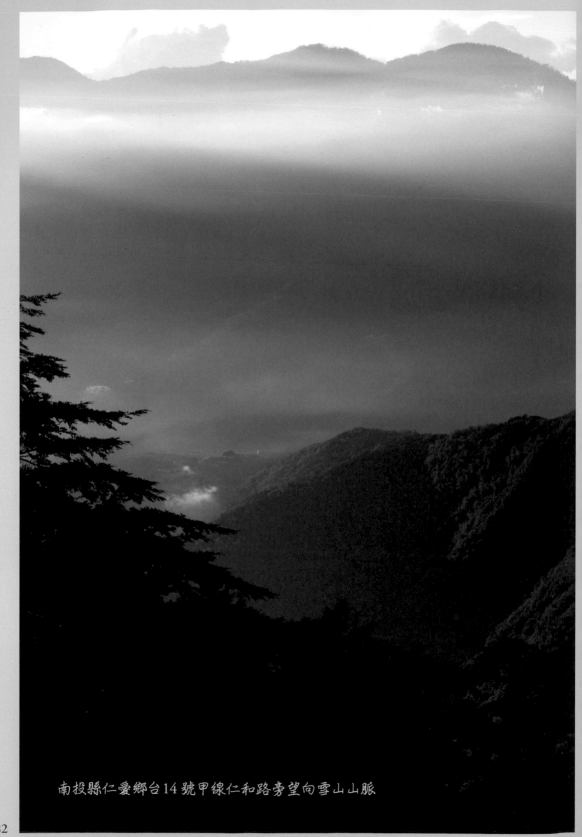

南投縣仁愛鄉台14號甲線仁和路旁望向雪山山脈

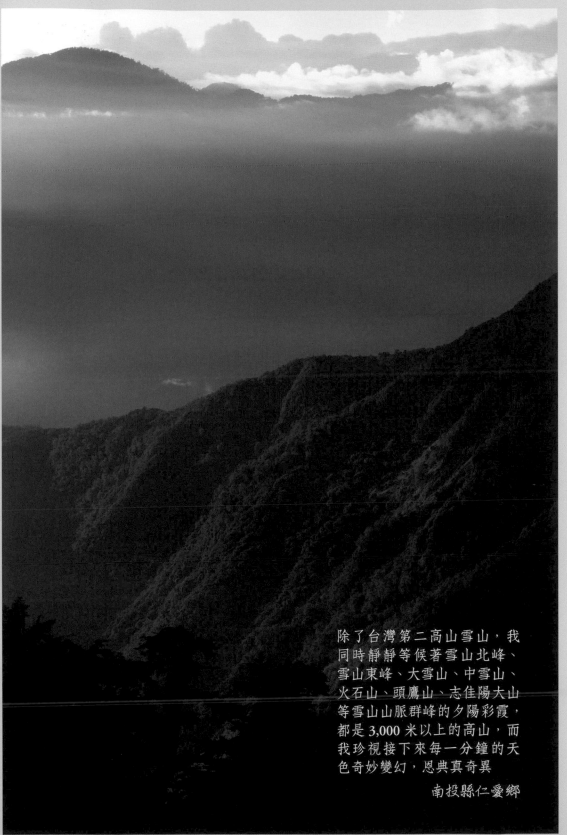

除了台灣第二高山雪山，我
同時靜靜等候著雪山北峰、
雪山東峰、大雪山、中雪山、
火石山、頭鷹山、志佳陽大山
等雪山山脈群峰的夕陽彩霞，
都是 3,000 米以上的高山，而
我珍視接下來每一分鐘的天
色奇妙變幻，恩典真奇異

南投縣仁愛鄉

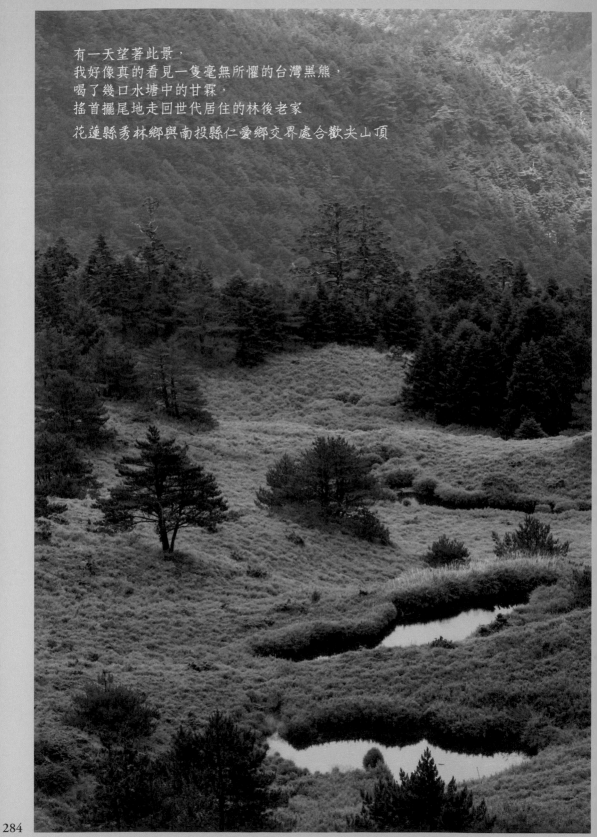

有一天望著此景，
我好像真的看見一隻毫無所懼的台灣黑熊，
喝了幾口水塘中的甘霖，
搖首擺尾地走回世代居住的林後老家
花蓮縣秀林鄉與南投縣仁愛鄉交界處合歡尖山頂

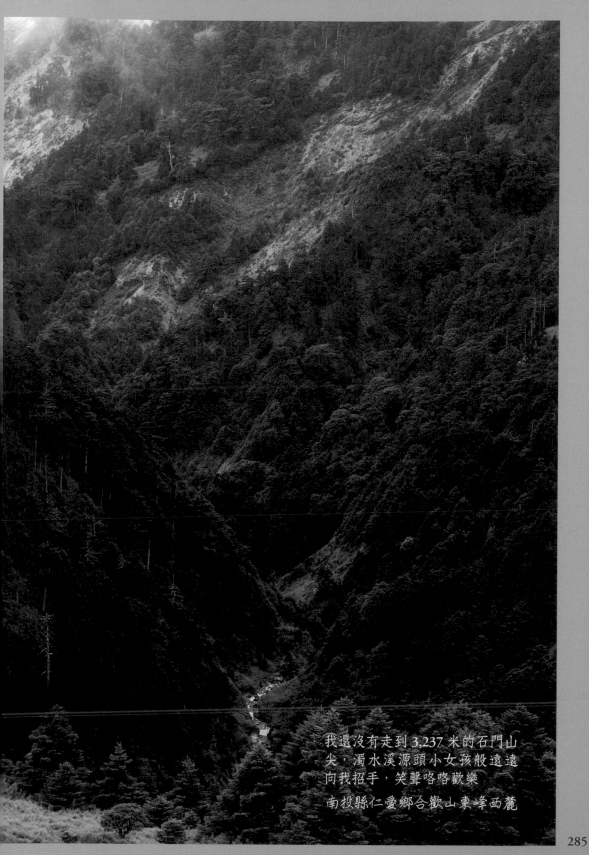

我還沒有走到 3,237 米的石門山
尖，濁水溪源頭小女孩般遠遠
向我招手，笑聲咯咯歡樂

南投縣仁愛鄉合歡山東峰西麓

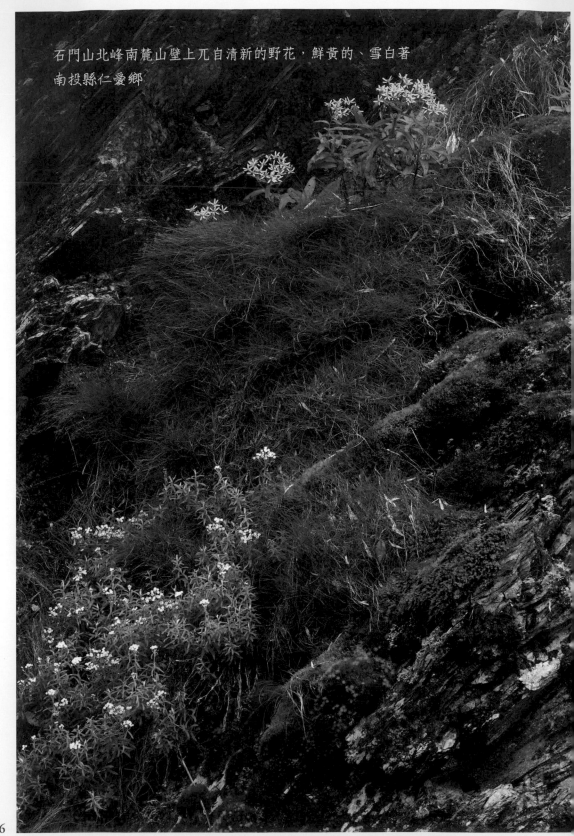

石門山北峰南麓山壁上兀自清新的野花，鮮黃的、雪白著
南投縣仁愛鄉

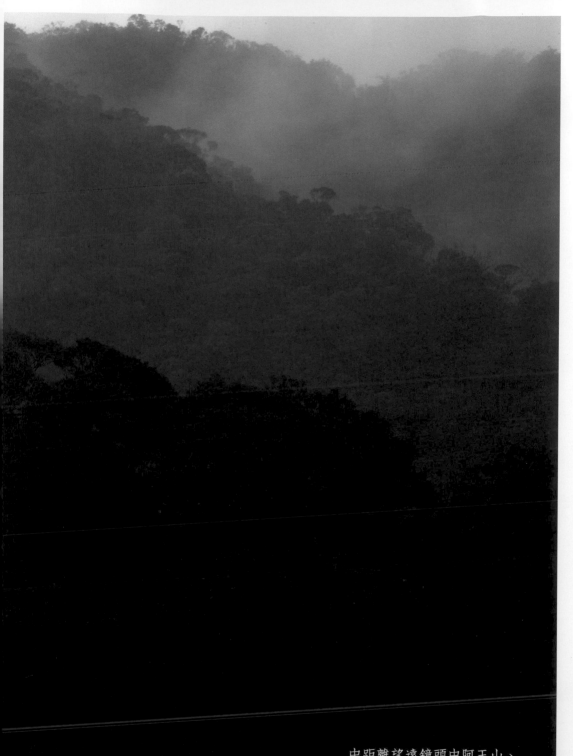

中距離望遠鏡頭中阿玉山、
志良久山與紅柴山層層疊疊的時候，大雨也傾盆而來
宜蘭縣員山鄉湖西村雙埤路

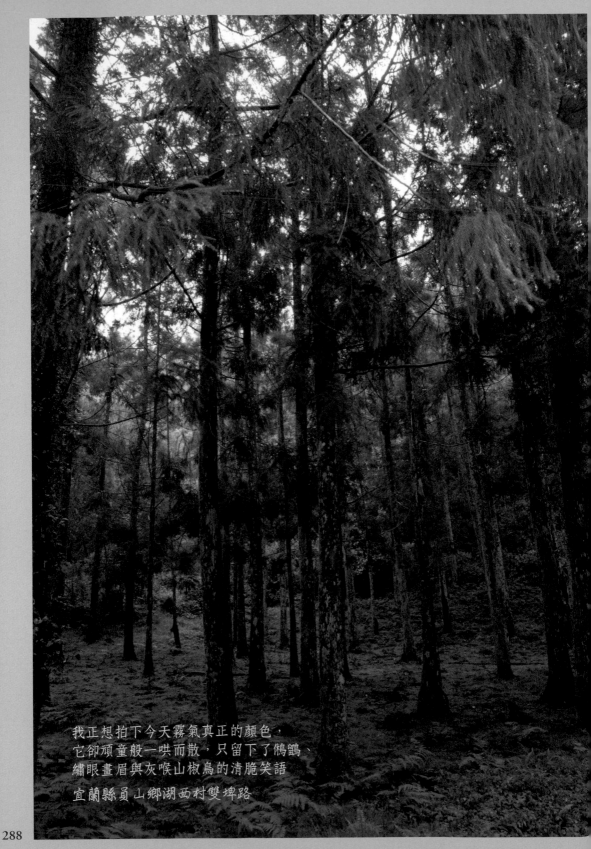

我正想拍下今天霧氣真正的顏色，
它卻頑童般一哄而散，只留下了鵂鶹、
繡眼畫眉與灰喉山椒鳥的清脆笑語

宜蘭縣員山鄉湖西村雙埤路

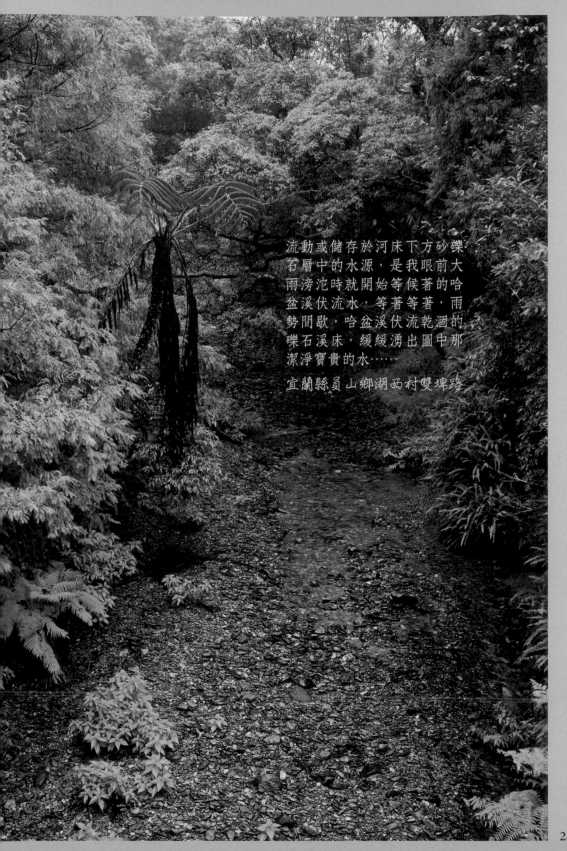

流動或儲存於河床下方砂礫
石層中的水源，是我眼前大
雨滂沱時就開始等候著的哈
盆溪伏流水，等著等著，雨
勢間歇，哈盆溪伏流乾涸的
礫石溪床，緩緩湧出圖中那
潔淨寶貴的水……

宜蘭縣員山鄉湖西村雙埤路

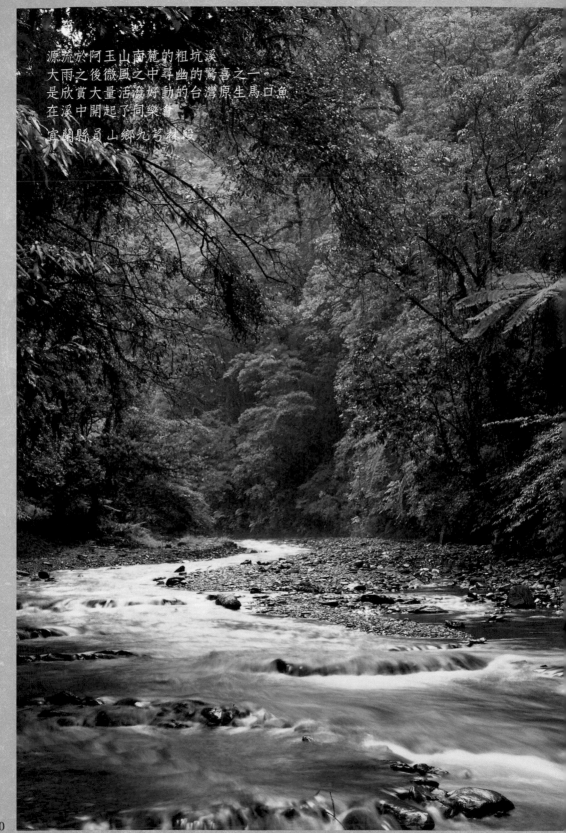

源流於阿玉山南麓的粗坑溪
大雨之後微風之中尋幽的驚喜之一
是欣賞大量活潑好動的台灣原生馬口魚
在溪中開起了同樂會

宜蘭縣員山鄉九芎林段

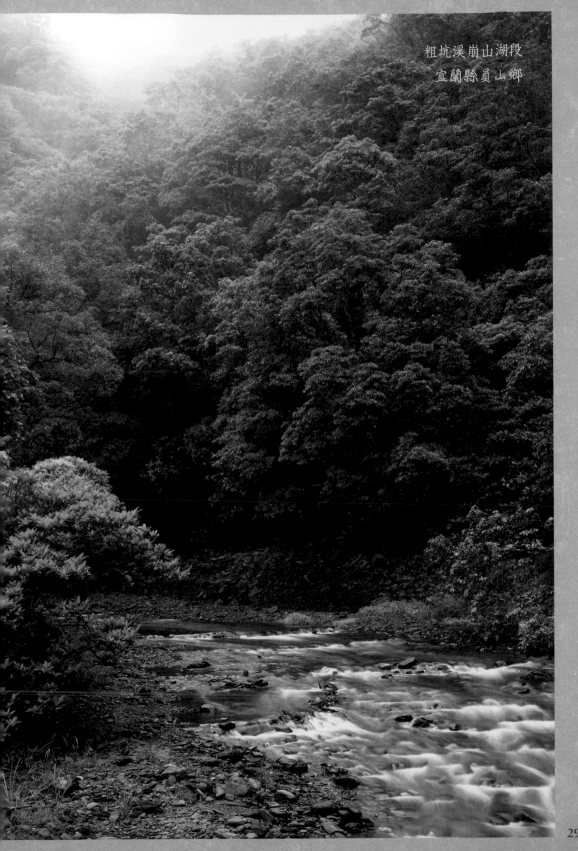

粗坑溪崩山湖段
宜蘭縣員山鄉

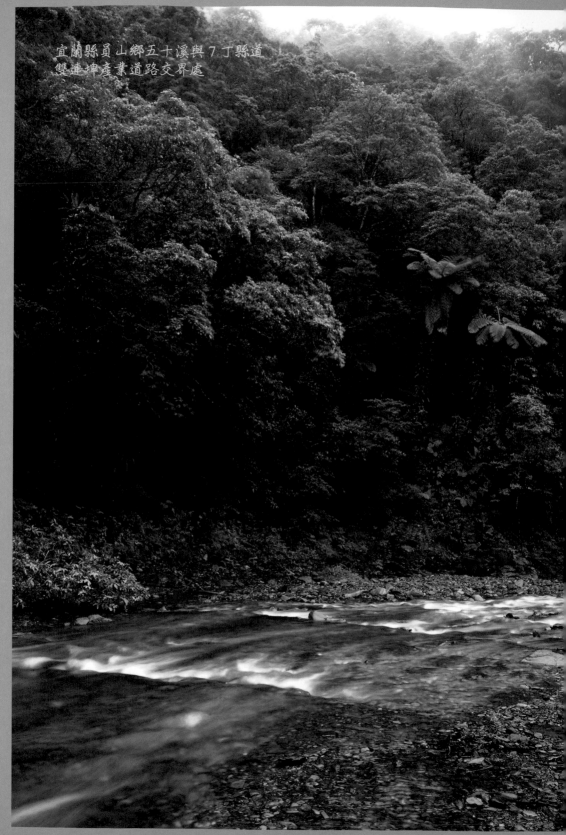

宜蘭縣員山鄉五十溪與7丁縣道
雙連埤產業道路交界處

292

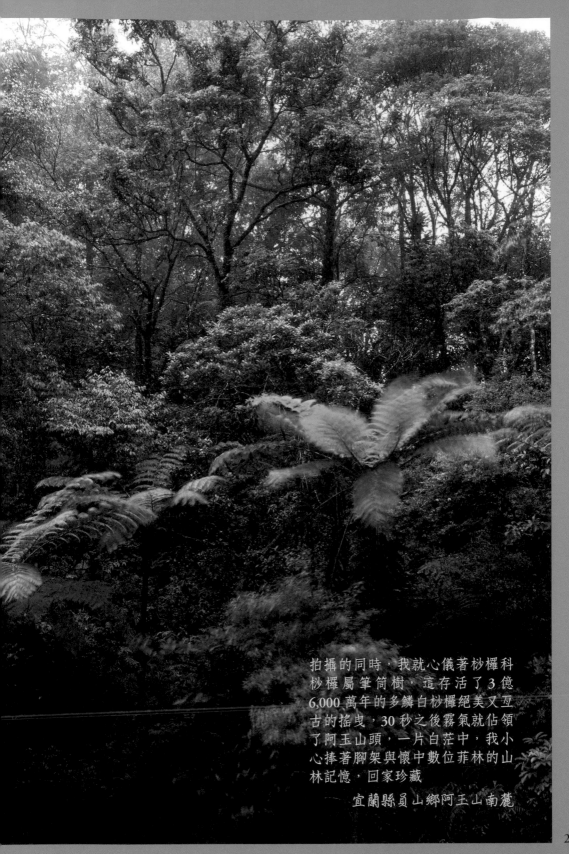

拍攝的同時，我就心儀著杪欏科
杪欏屬筆筒樹，這存活了3億
6,000萬年的多鱗白杪欏絕美又亙
古的搖曳，30秒之後霧氣就佔領
了阿玉山頭，一片白茫中，我小
心捧著腳架與懷中數位菲林的山
林記憶，回家珍藏

宜蘭縣員山鄉阿玉山南麓

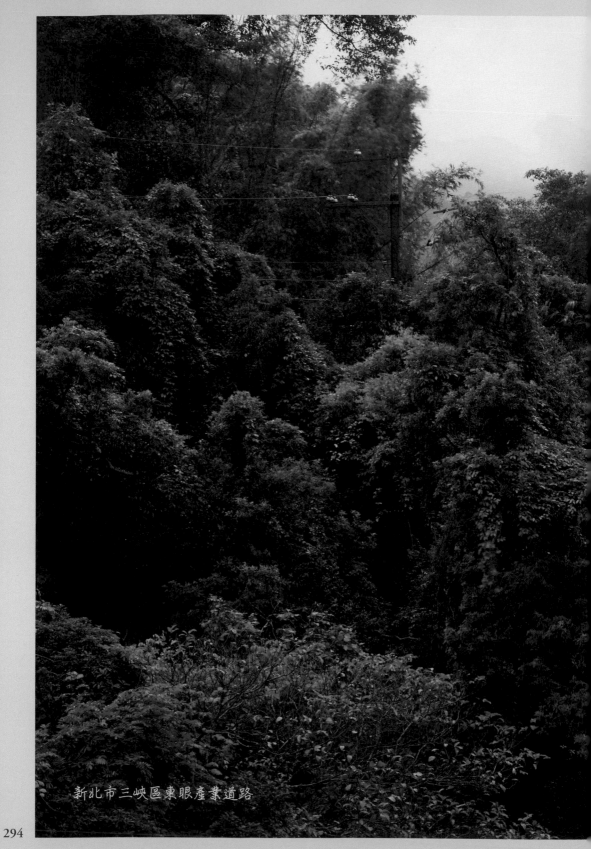

新北市三峽區東眼產業道路

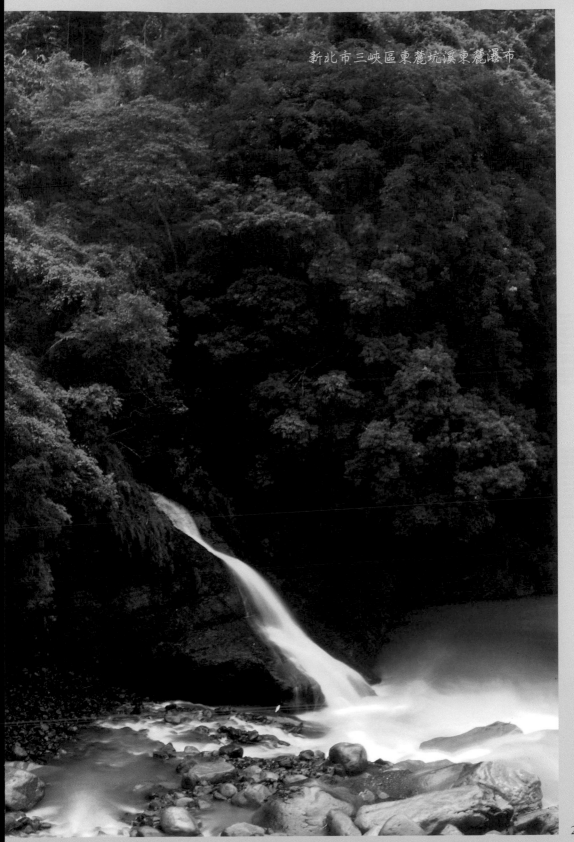

新北市三峽區東麓坑溪東麓瀑布

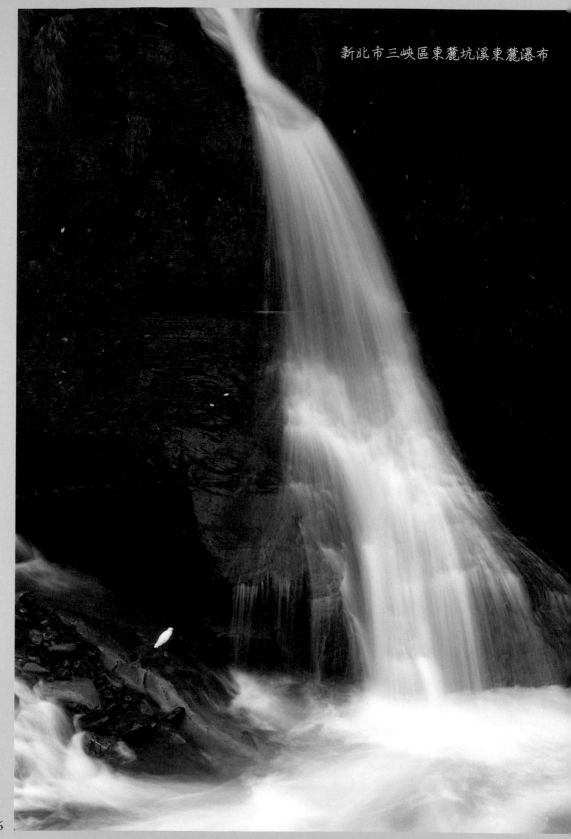

新北市三峽區東麓坑溪東麓瀑布

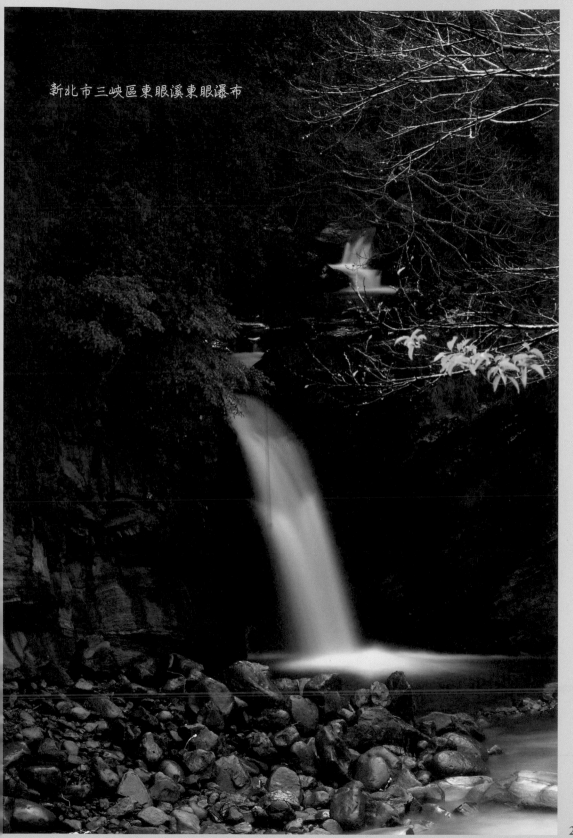

新北市三峽區東眼溪東眼瀑布

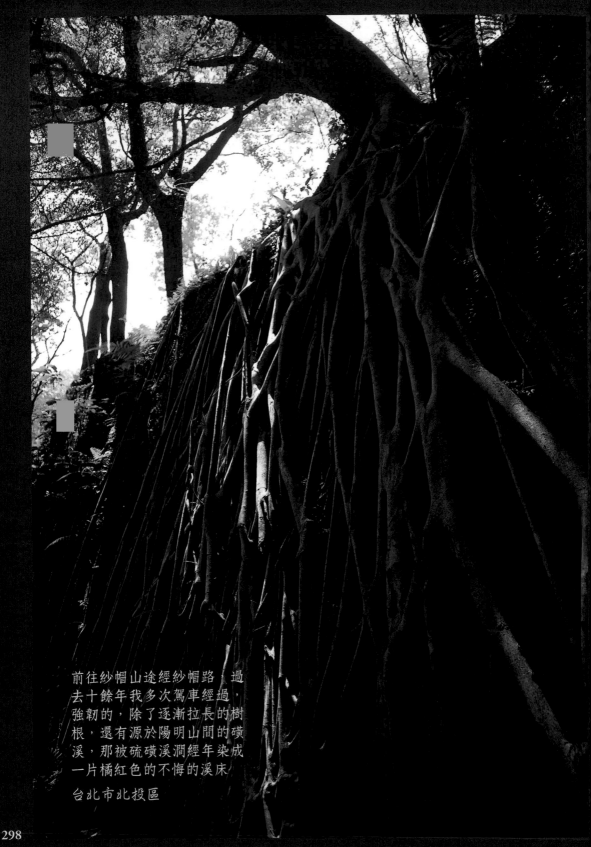

前往紗帽山途經紗帽路，過
去十餘年我多次駕車經過，
強韌的，除了逐漸拉長的樹
根，還有源於陽明山間的磺
溪，那被硫磺溪澗經年染成
一片橘紅色的不悔的溪床

台北市北投區

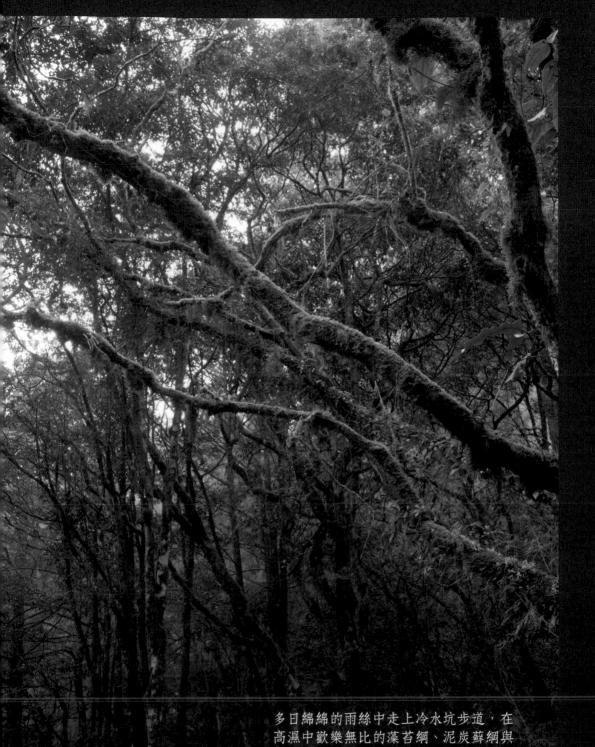

多日綿綿的雨絲中走上冷水坑步道，在
高濕中歡樂無比的藻苔綱、泥炭蘚綱與
金髮蘚綱植物歡樂的歌聲，恐怕市區
101 大樓的 89 樓觀景台上都聽得到……

台北市士林區陽明山國家公園冷水坑

南投縣仁愛鄉林間飛瀑

南投縣仁愛鄉林間飛瀑

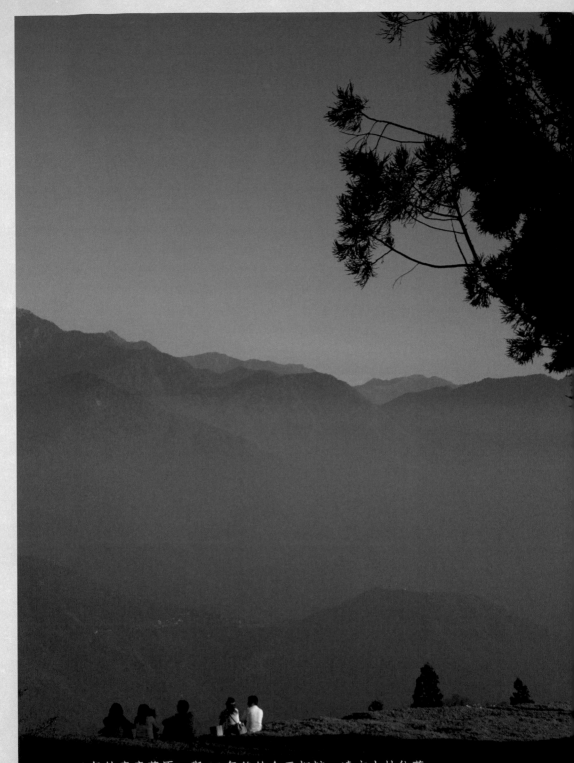

2004 年的青青草原，與 15 年後的今天相較，遠方山林依舊
南投縣仁愛鄉清境農場

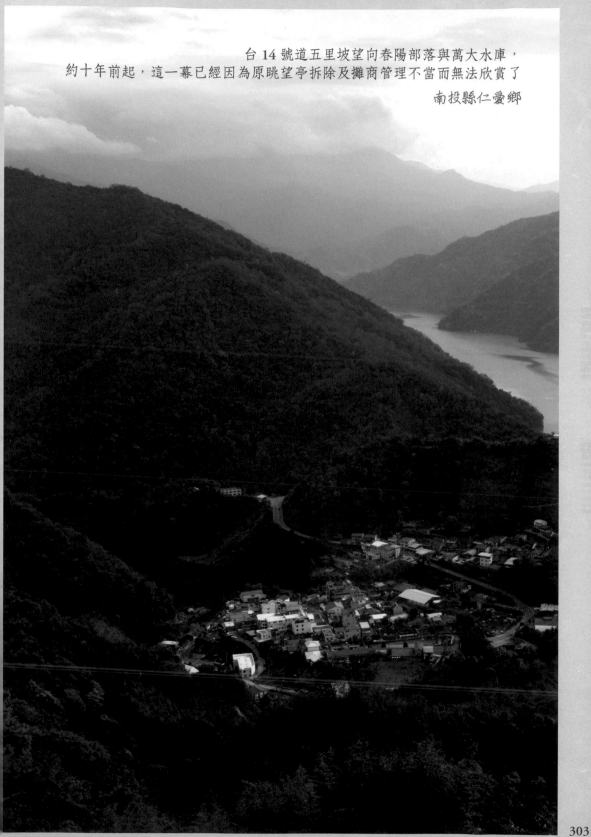

台 14 號道五里坡望向春陽部落與萬大水庫，
約十年前起，這一幕已經因為原眺望亭拆除及攤商管理不當而無法欣賞了

南投縣仁愛鄉

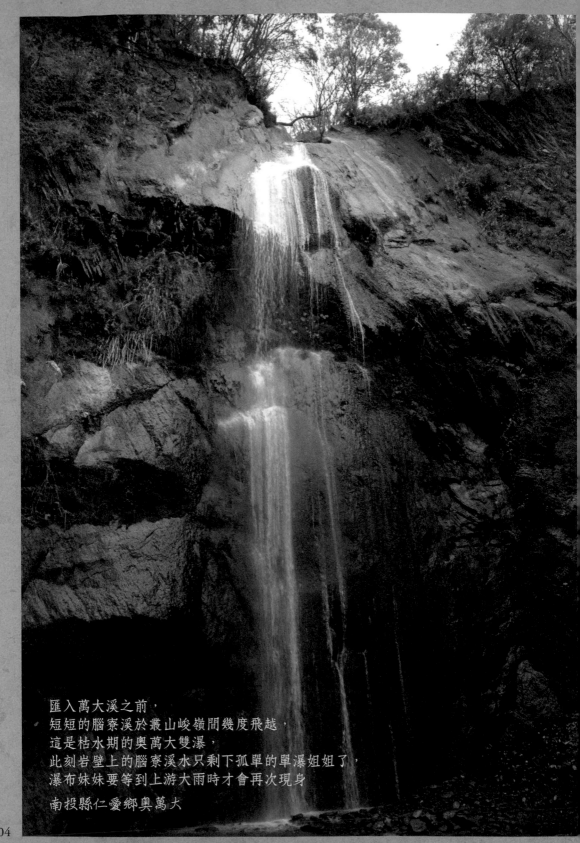

匯入萬大溪之前，
短短的腦寮溪於叢山峻嶺間幾度飛越，
這是枯水期的奧萬大雙瀑，
此刻岩壁上的腦寮溪水只剩下孤單的單瀑姐姐了，
瀑布妹妹要等到上游大雨時才會再次現身

南投縣仁愛鄉奧萬大

新北市平溪區白鶯石芊蓁林溪

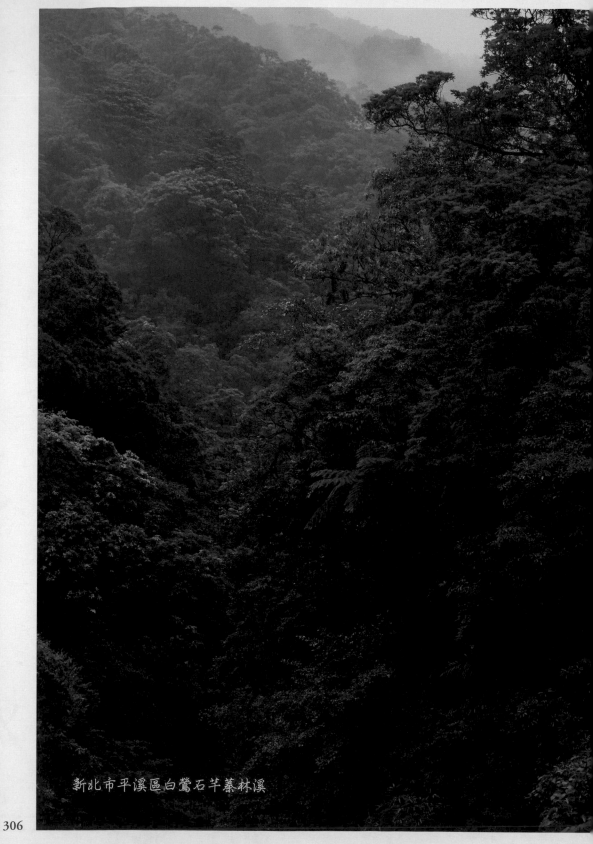

新北市平溪區白鷺石芊蓁林溪

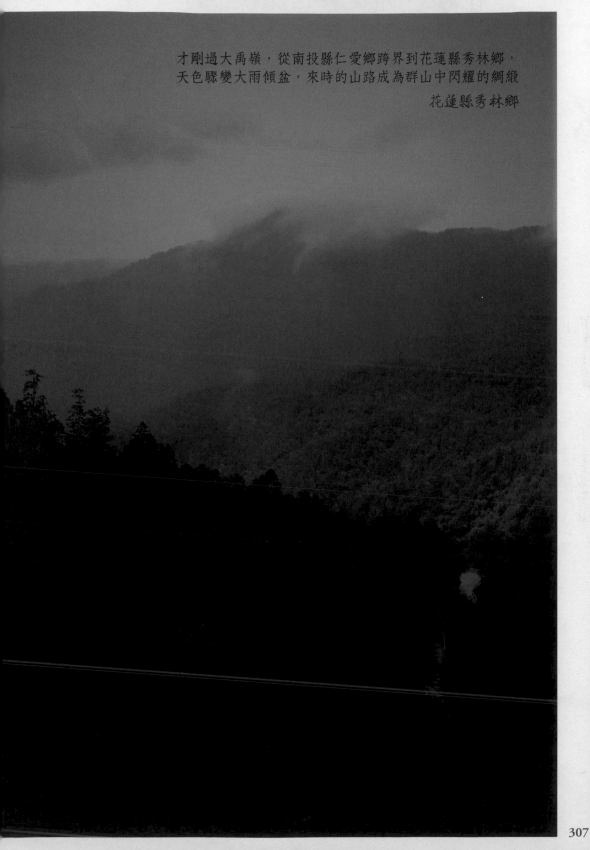

才剛過大禹嶺，從南投縣仁愛鄉跨界到花蓮縣秀林鄉，
天色驟變大雨傾盆，來時的山路成為群山中閃耀的綢緞

　　　　　　花蓮縣秀林鄉

過了大禹嶺的台 8 號中橫公路上，
總長約 55 公里，
流域面積超過 600 平方公里的立霧溪源頭就在腳下，
很難想像這就是千萬年以來切割成下游
壯麗太魯閣峽谷的山間小溪，
沿途時有務農的人家，倚靠雨水與溪澗，世代生活著……

花蓮縣秀林鄉

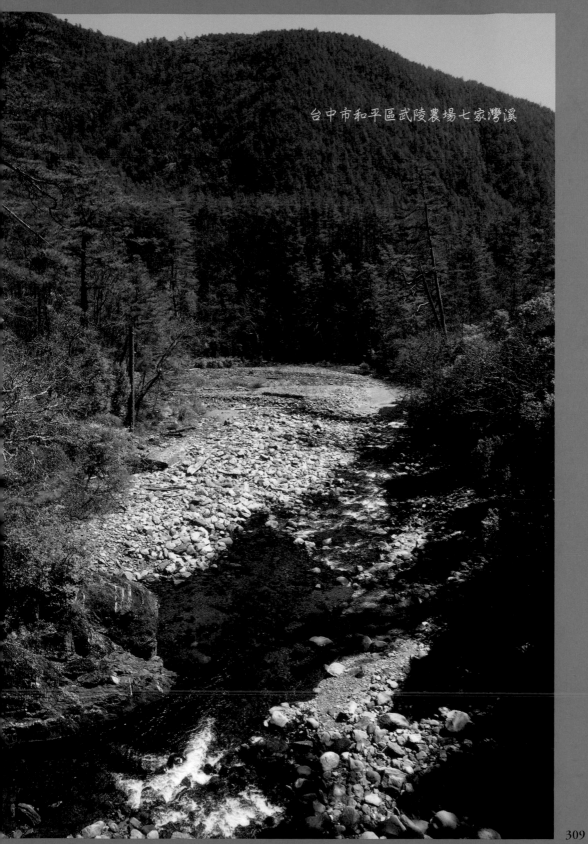

台中市和平區武陵農場七家灣溪

台中市和平區武陵農場

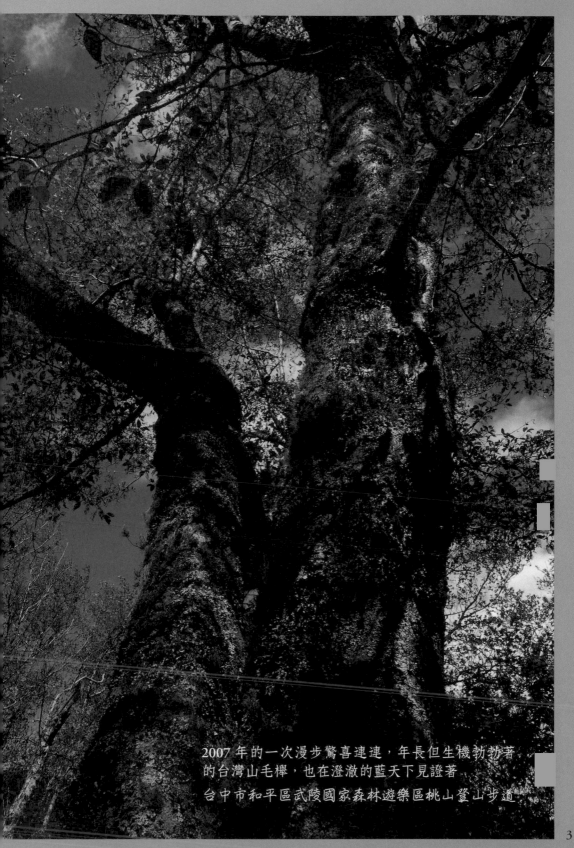

2007 年的一次漫步驚喜連連，年長但生機勃勃著
的台灣山毛櫸，也在澄澈的藍天下見證著
台中市和平區武陵國家森林遊樂區桃山登山步道

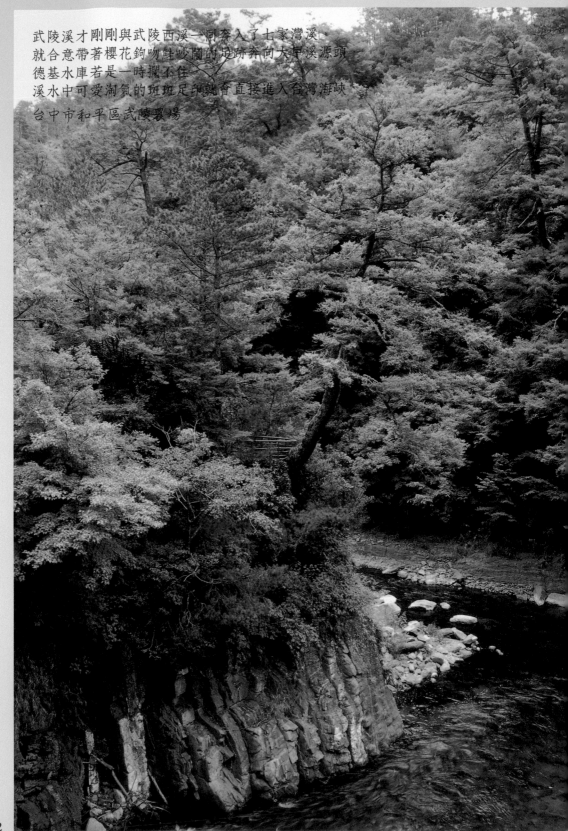

武陵溪才剛剛與武陵西溪一同奔入了七家灣溪，
就合意帶著櫻花鉤吻鮭峻嶺的足跡奔向大甲溪源頭
德基水庫若是一時攔不住
溪水中可愛淘氣的斑斑足印就會直接進入台灣海峽

台中市和平區武陵農場

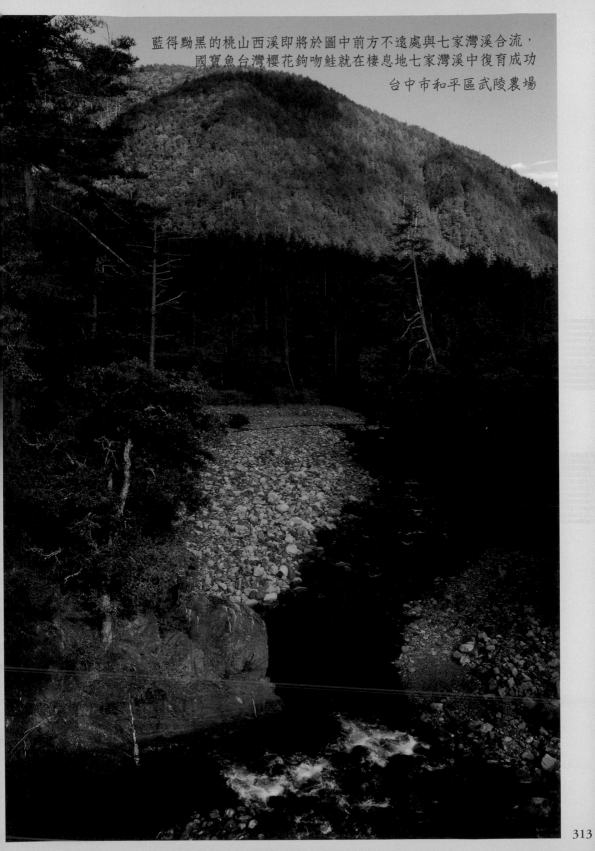

藍得黝黑的桃山西溪即將於圖中前方不遠處與七家灣溪合流，
國寶魚台灣櫻花鉤吻鮭就在棲息地七家灣溪中復育成功

台中市和平區武陵農場

313

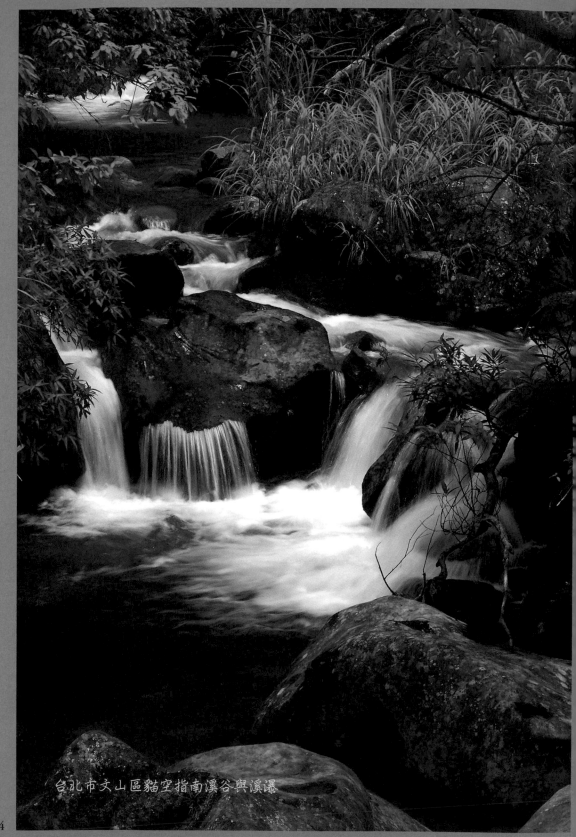

台北市文山區貓空指南溪谷與溪瀑

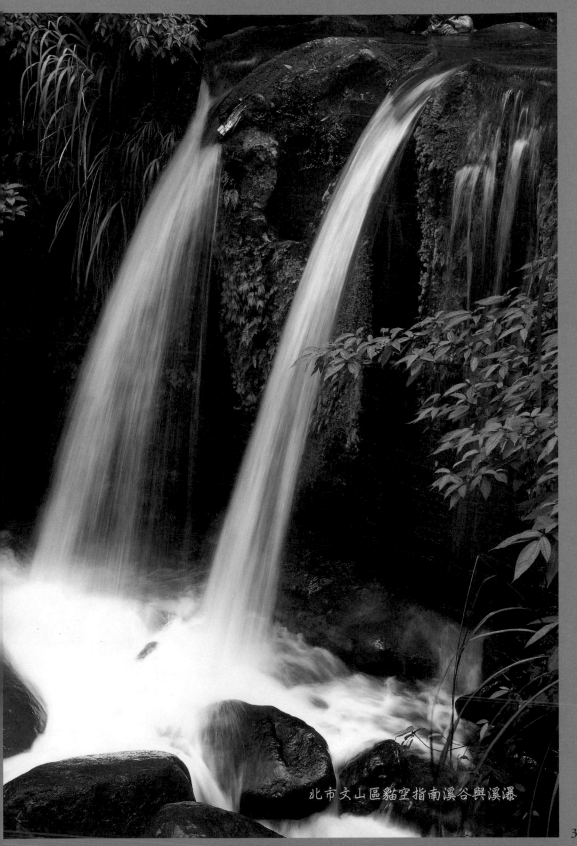

北市文山區貓空指南溪谷與溪瀑

315

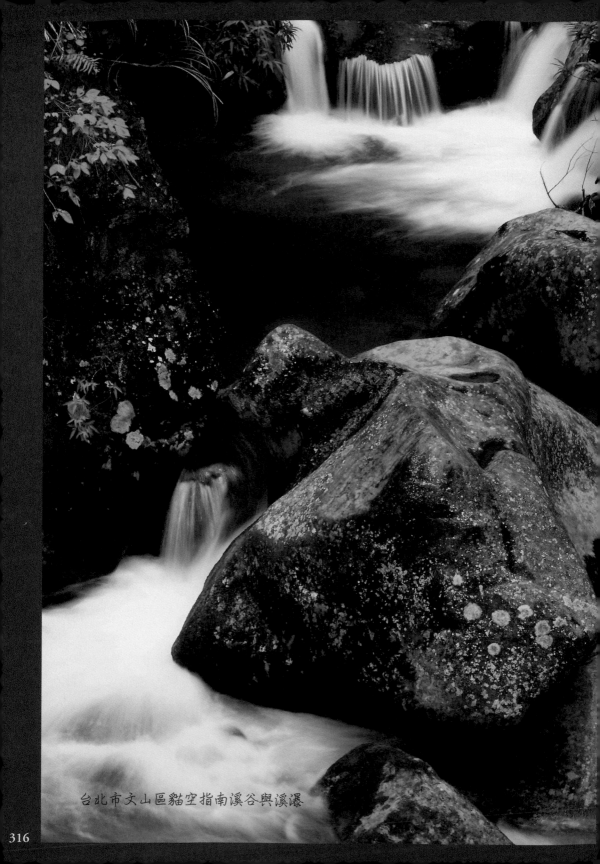

台北市文山區貓空指南溪谷與溪瀑

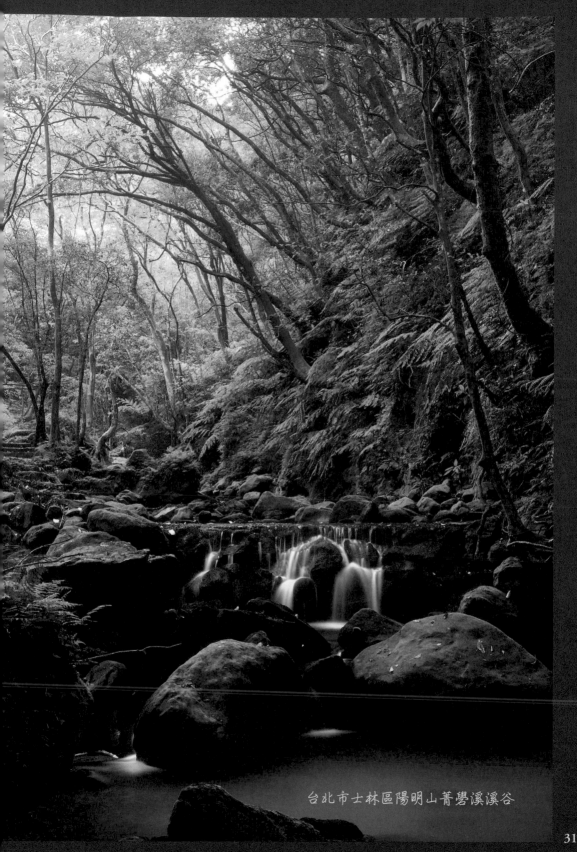

台北市士林區陽明山菁礐溪溪谷

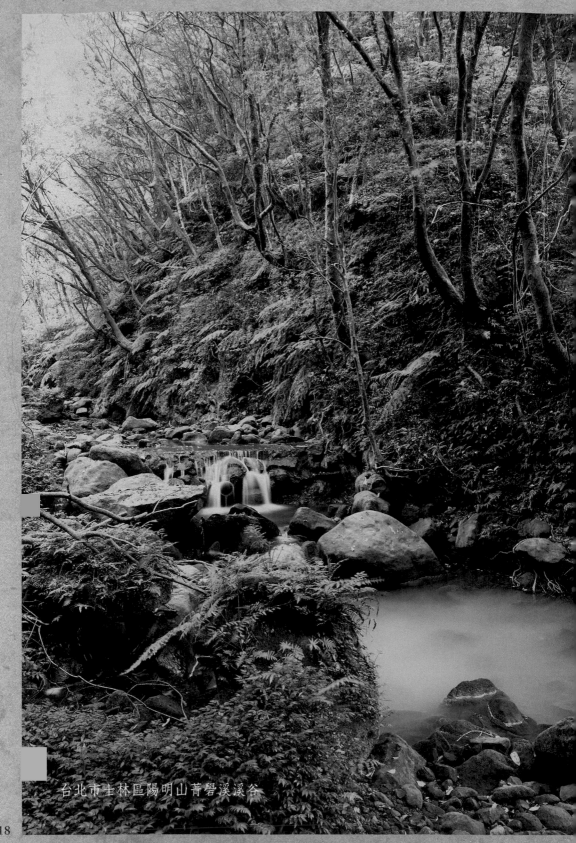

台北市士林區陽明山菁礐溪溪谷

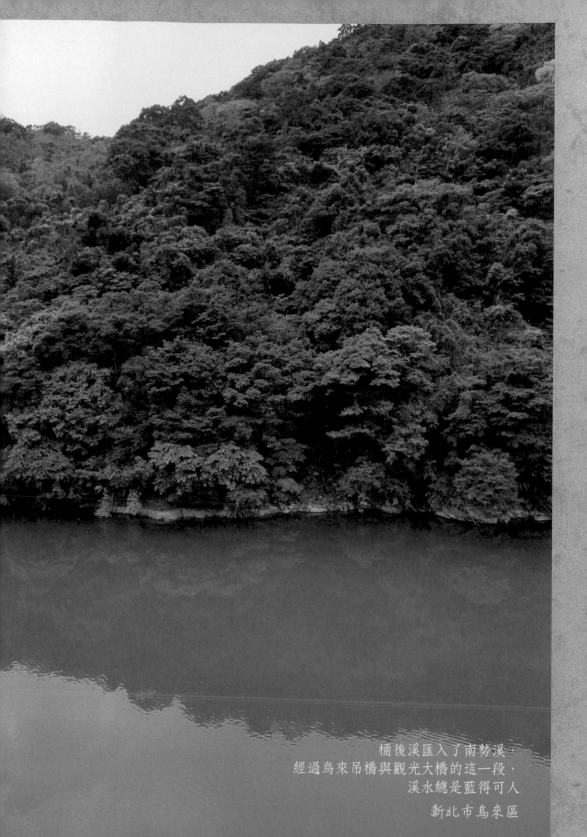

桶後溪匯入了南勢溪，
經過烏來吊橋與觀光大橋的這一段，
溪水總是藍得可人
新北市烏來區

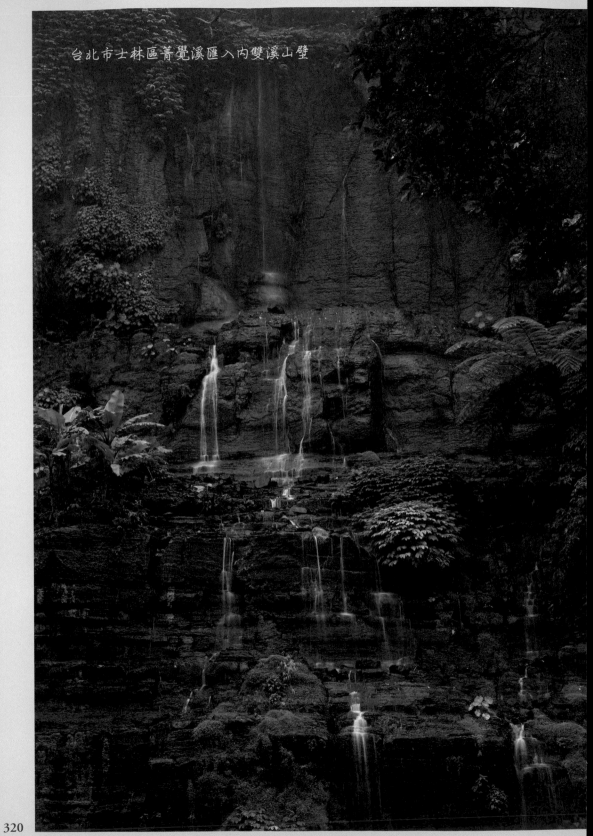
台北市士林區菁覺溪匯入內雙溪山壁

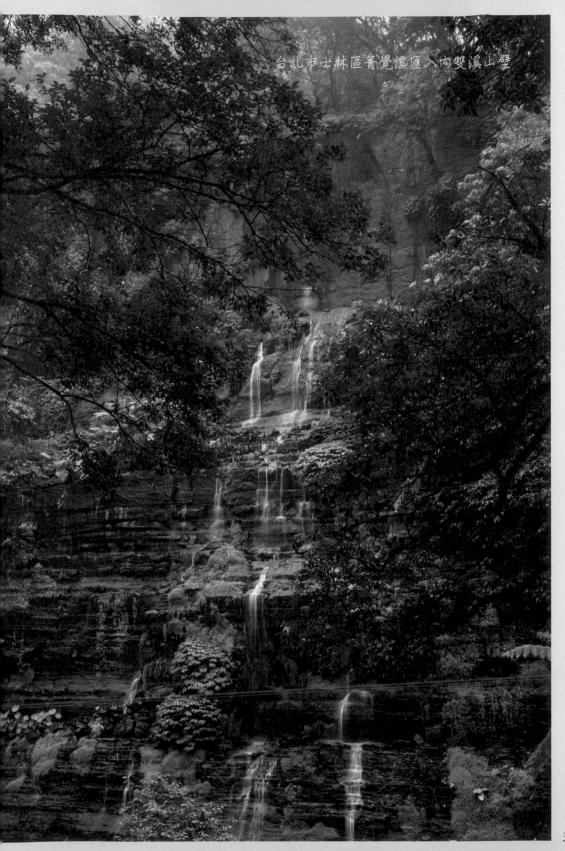

台北市士林區菁礐溪匯入內雙溪山壁

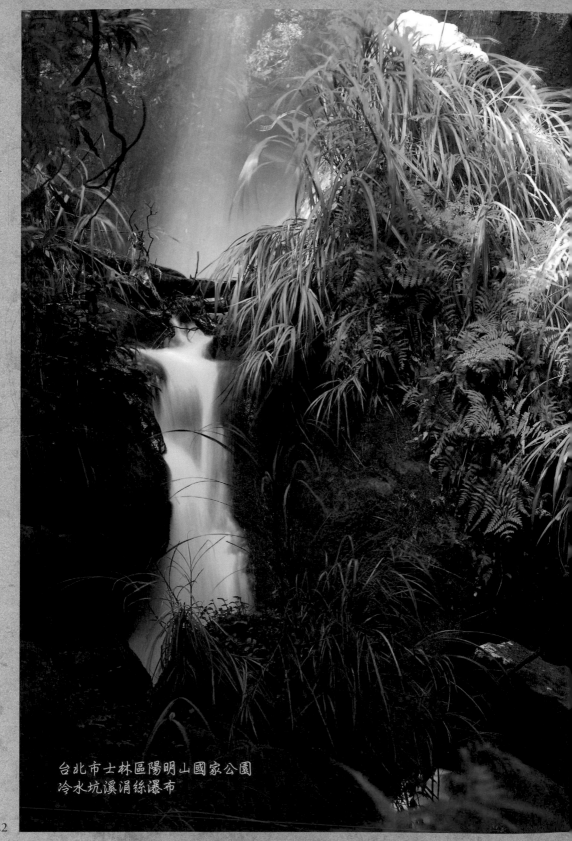

台北市士林區陽明山國家公園
冷水坑溪涓絲瀑布

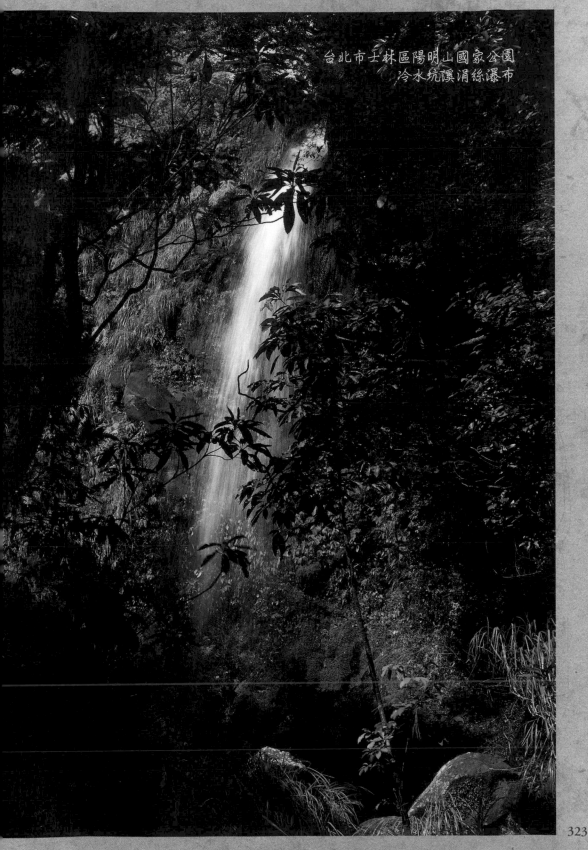

台北市士林區陽明山國家公園
冷水坑溪涓絲瀑布

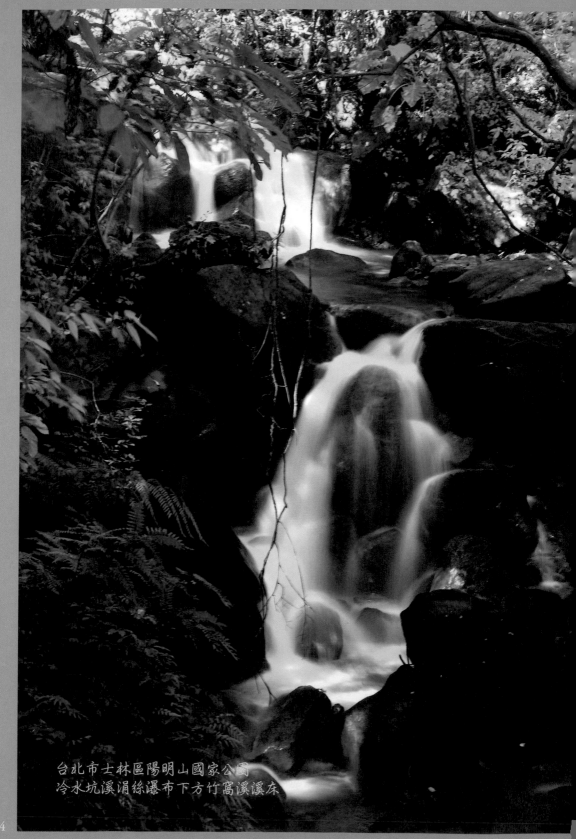

台北市士林區陽明山國家公園
冷水坑溪涓絲瀑布下方竹窩溪溪床

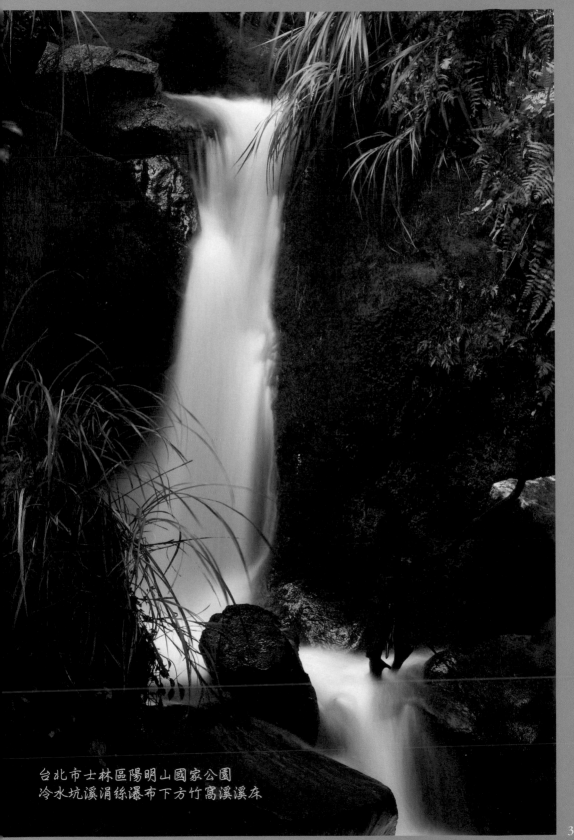

台北市士林區陽明山國家公園
冷水坑溪涓絲瀑布下方竹嵩溪溪床

325

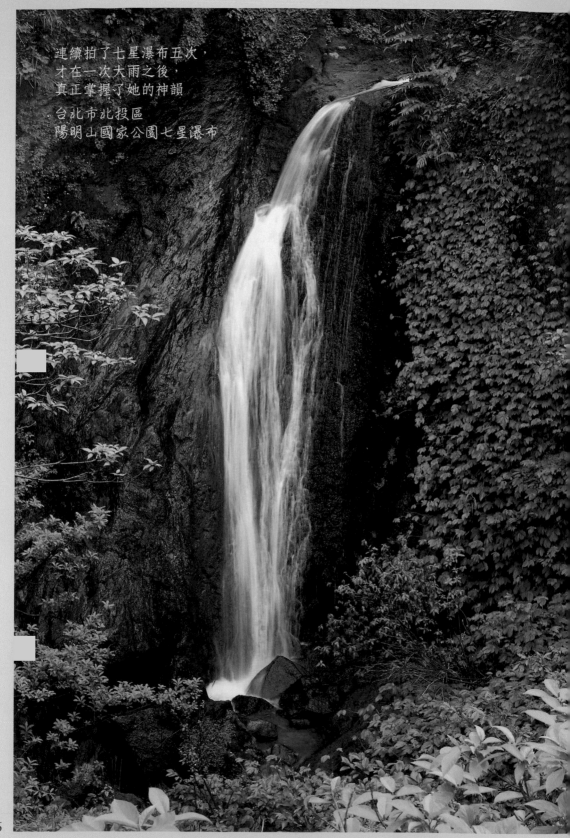

連續拍了七星瀑布五次，
才在一次大雨之後，
真正掌握了她的神韻

台北市北投區
陽明山國家公園七星瀑布

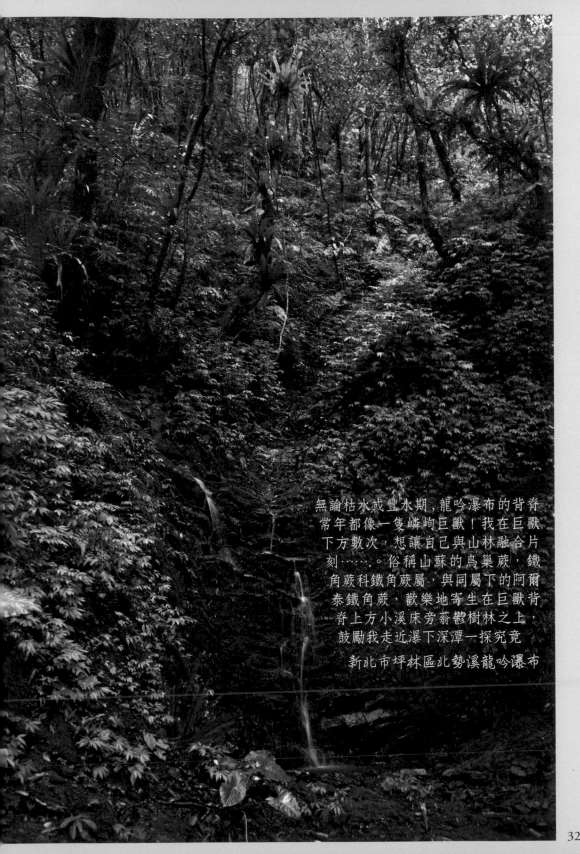

無論枯水或豐水期，龍吟瀑布的背脊
常年都像一隻嶙峋巨獸！我在巨獸
下方數次，想讓自己與山林融合片
刻⋯⋯。俗稱山蘇的鳥巢蕨，鐵
角蕨科鐵角蕨屬，與同屬下的阿爾
泰鐵角蕨，歡樂地寄生在巨獸背
脊上方小溪床旁蓊鬱樹林之上，
鼓勵我走近瀑下深潭一探究竟

新北市坪林區北勢溪龍吟瀑布

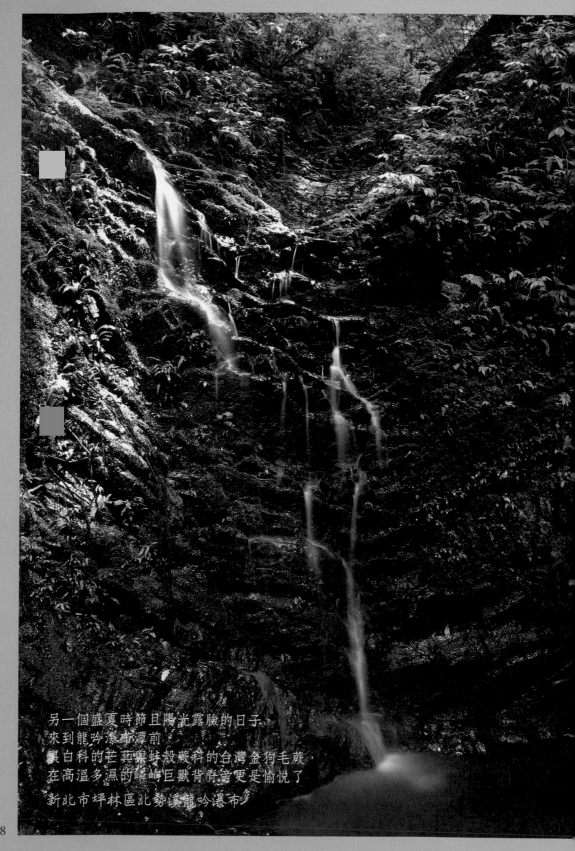

另一個盛夏時節且陽光露臉的日子，
來到龍吟瀑布潭前，
裏白科的芒萁與蚌殼蕨科的台灣金狗毛蕨，
在高溫多濕的嶙峋巨獸背脊簧更是愉悦了
新北市坪林區北勢溪龍吟瀑布

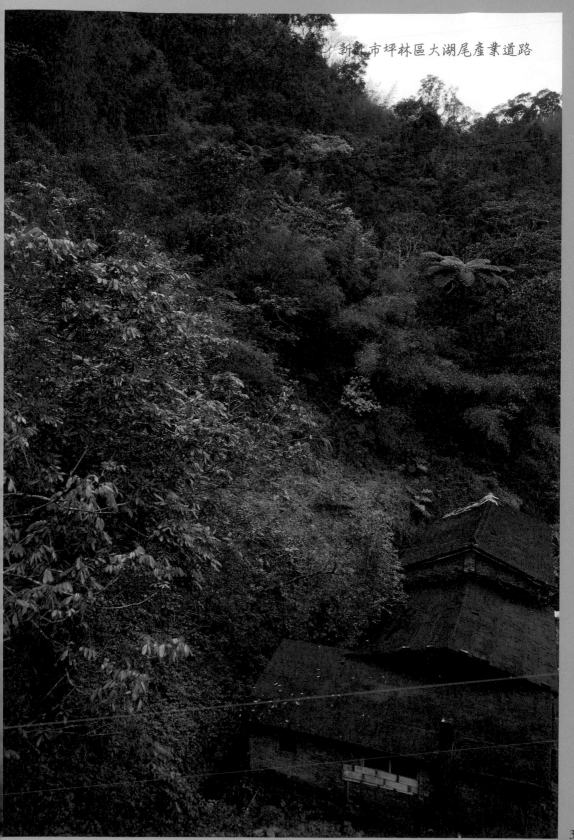

新北市坪林區大湖尾產業道路

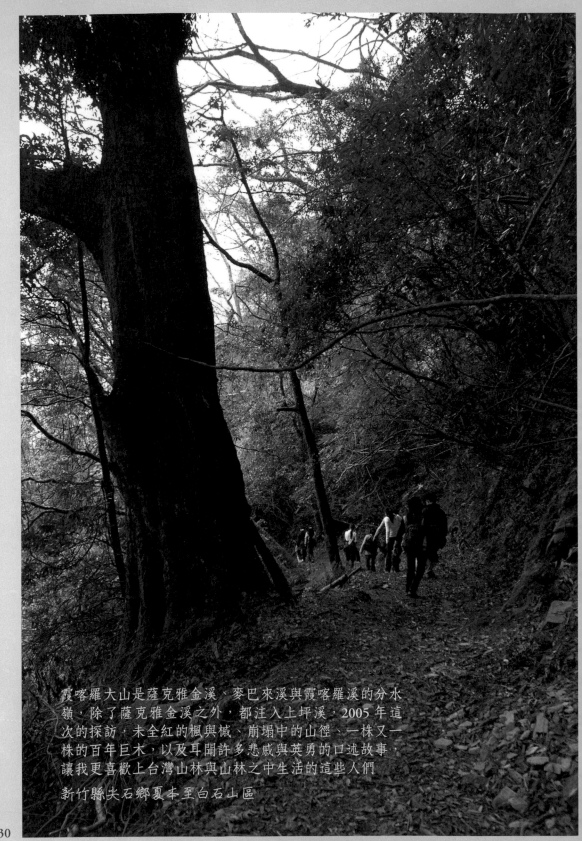

霞喀羅大山是薩克雅金溪、麥巴來溪與霞喀羅溪的分水
嶺，除了薩克雅金溪之外，都注入上坪溪。2005 年這
次的探訪，未全紅的楓與槭、崩塌中的山徑、一株又一
株的百年巨木，以及耳聞許多悲戚與英勇的口述故事，
讓我更喜歡上台灣山林與山林之中生活的這些人們

新竹縣尖石鄉夏本至白石山區

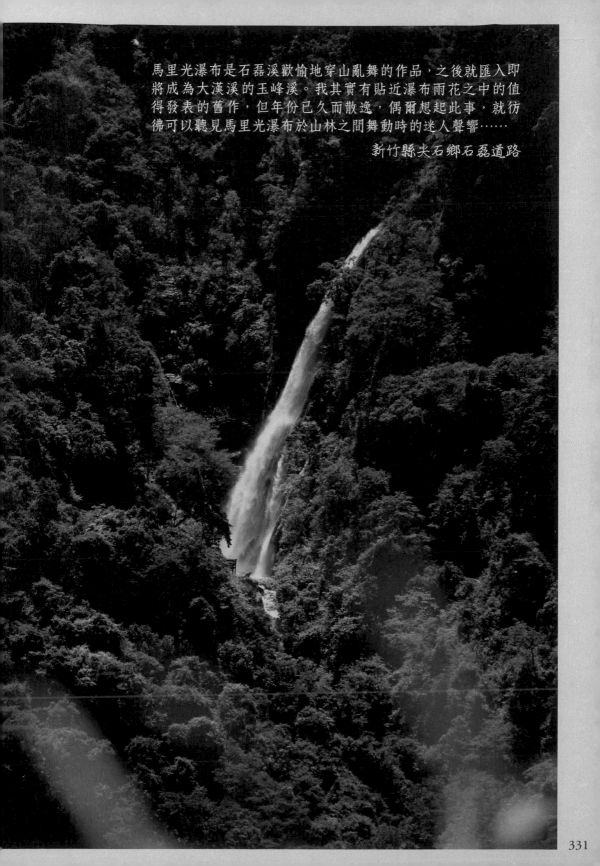

馬里光瀑布是石磊溪歡愉地穿山亂舞的作品，之後就匯入即
將成為大漢溪的玉峰溪。我其實有貼近瀑布雨花之中的值
得發表的舊作，但年份已久而散逸，偶爾想起此事，就彷
佛可以聽見馬里光瀑布於山林之間舞動時的迷人聲響……

新竹縣尖石鄉石磊道路

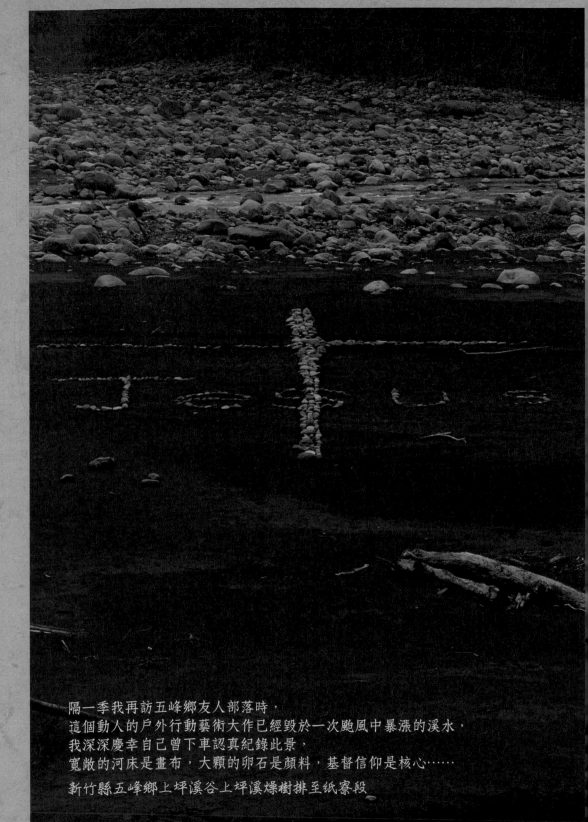

隔一季我再訪五峰鄉友人部落時，
這個動人的戶外行動藝術大作已經毀於一次颱風中暴漲的溪水，
我深深慶幸自己曾下車認真紀錄此景，
寬敞的河床是畫布，大顆的卵石是顏料，基督信仰是核心……
新竹縣五峰鄉上坪溪谷上坪溪燥樹排至紙寮段

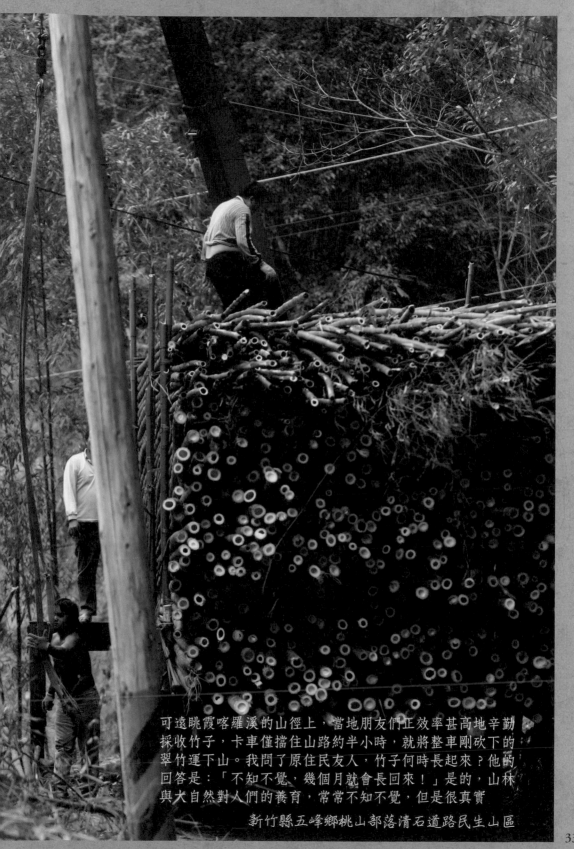

可遠眺霞喀羅溪的山徑上，當地朋友們正效率甚高地辛勤
採收竹子，卡車僅擋住山路約半小時，就將整車剛砍下的
翠竹運下山。我問了原住民友人，竹子何時長起來？他的
回答是：「不知不覺，幾個月就會長回來！」是的，山林
與大自然對人們的養育，常常不知不覺，但是很真實

新竹縣五峰鄉桃山部落清石道路民生山區

時隔超過了 13 年，
出版前我仍無法確定這是尖石或五峰的哪一條山徑上的小品？
雖是我的攝影小品，卻是某位朋友的大作！……
我曾經很想取一個原住民，尤其是我較熟悉的泰雅族的名字，
然而當我從頗有人類學與教育家素養的泰雅朋友
理解了外族取其名的鄭重時，我就尊重且不再提起了

新竹縣五峰鄉或尖石鄉

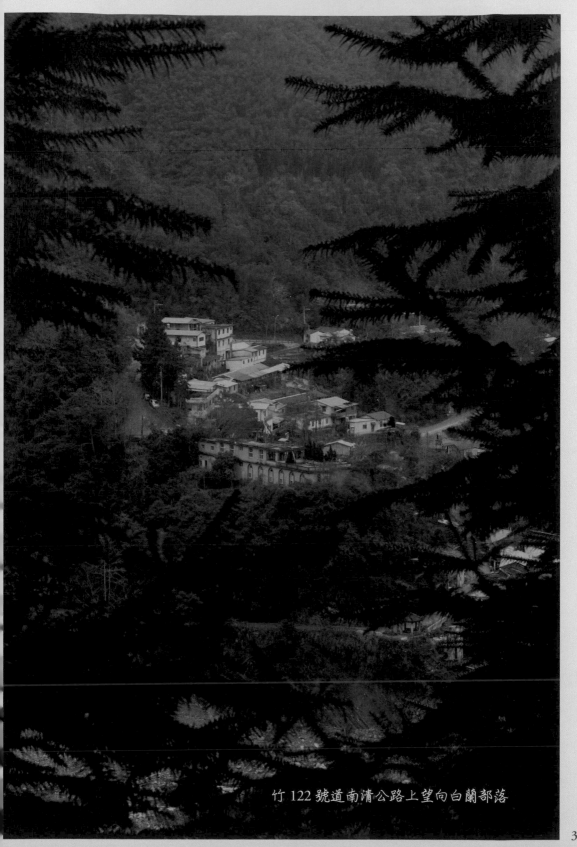

竹 122 號道南清公路上望向白蘭部落

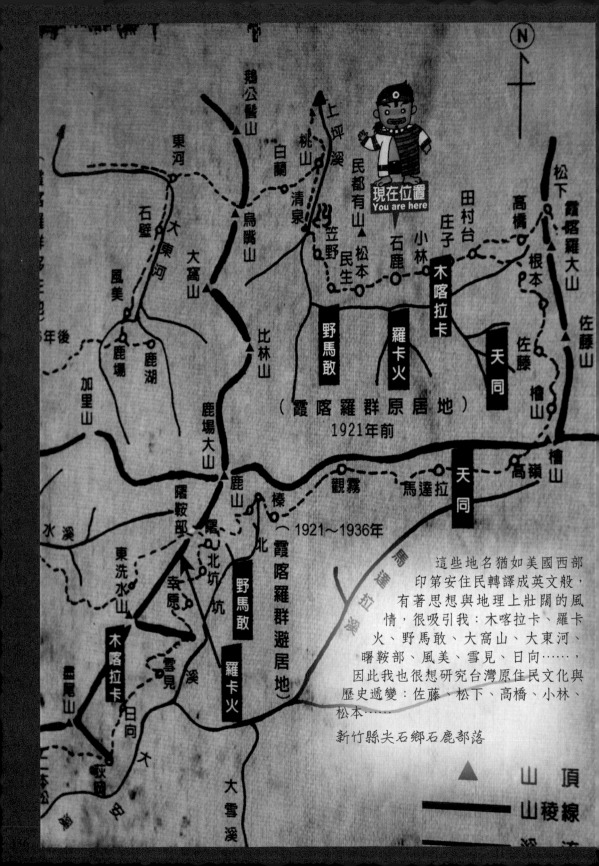

這些地名猶如美國西部印第安住民轉譯成英文般，有著思想與地理上壯闊的風情，很吸引我：木喀拉卡、羅卡火、野馬敢、大窩山、大東河、曙鞍部、風美、雪見、日向……，因此我也很想研究台灣原住民文化與歷史遞變：佐藤、松下、高橋、小林、松本……

新竹縣尖石鄉石鹿部落

屏東縣恆春鎮墾丁國家公園關山

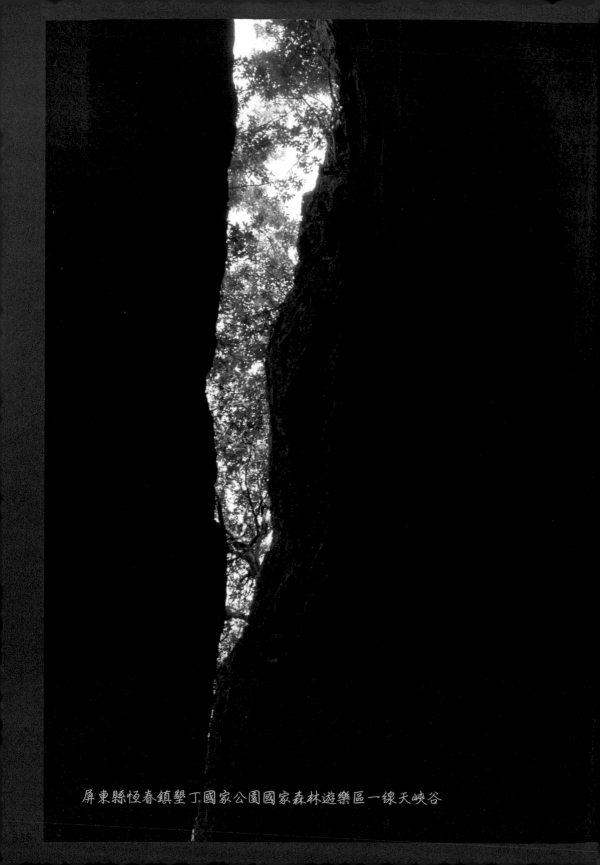

屏東縣恆春鎮墾丁國家公園國家森林遊樂區一線天峽谷

屏東縣恆春鎮墾丁國家公園國家森林遊樂區一線天峽谷

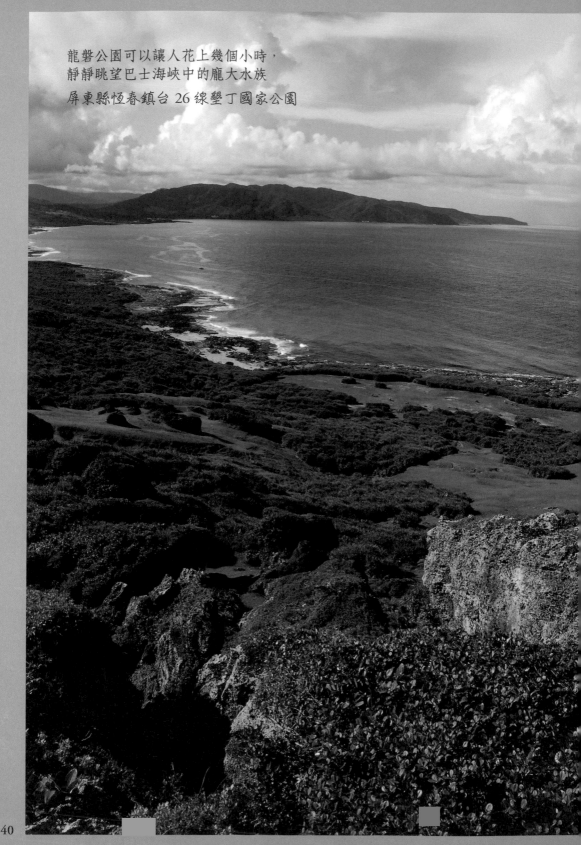

龍磐公園可以讓人花上幾個小時，
靜靜眺望巴士海峽中的龐大水族
屏東縣恆春鎮台 26 線墾丁國家公園

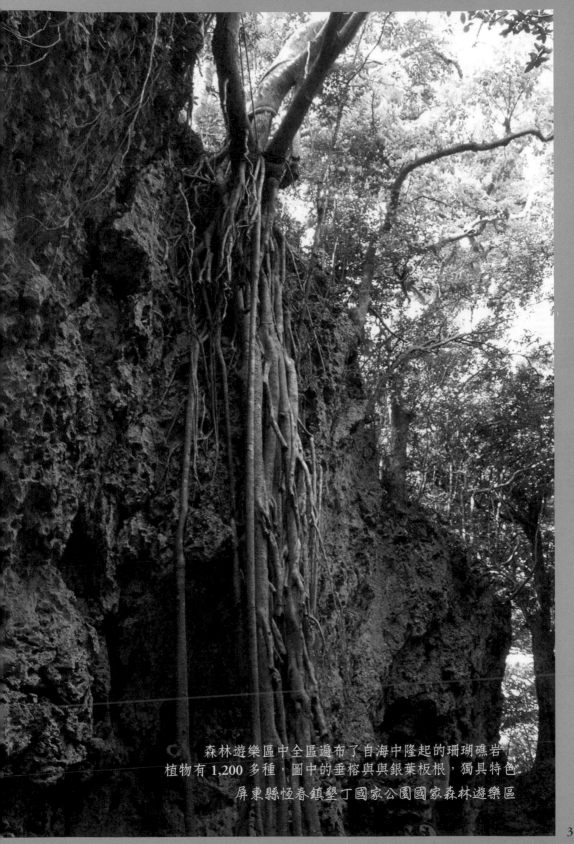

森林遊樂區中全區遍布了自海中隆起的珊瑚礁岩
植物有 1,200 多種，圖中的垂榕與與銀葉板根，獨具特色
屏東縣恆春鎮墾丁國家公園國家森林遊樂區

341

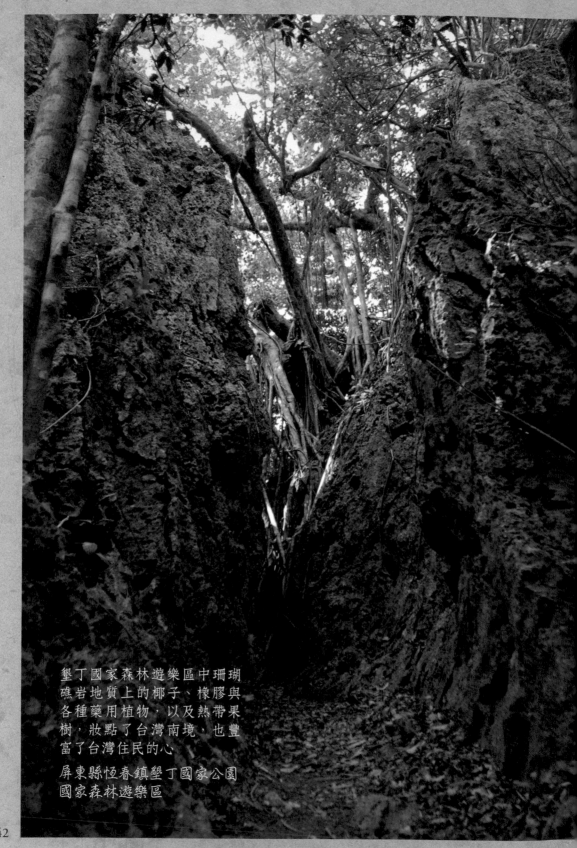

墾丁國家森林遊樂區中珊瑚
礁岩地質上的椰子、橡膠與
各種藥用植物，以及熱帶果
樹，妝點了台灣南境，也豐
富了台灣住民的心

屏東縣恆春鎮墾丁國家公園
國家森林遊樂區

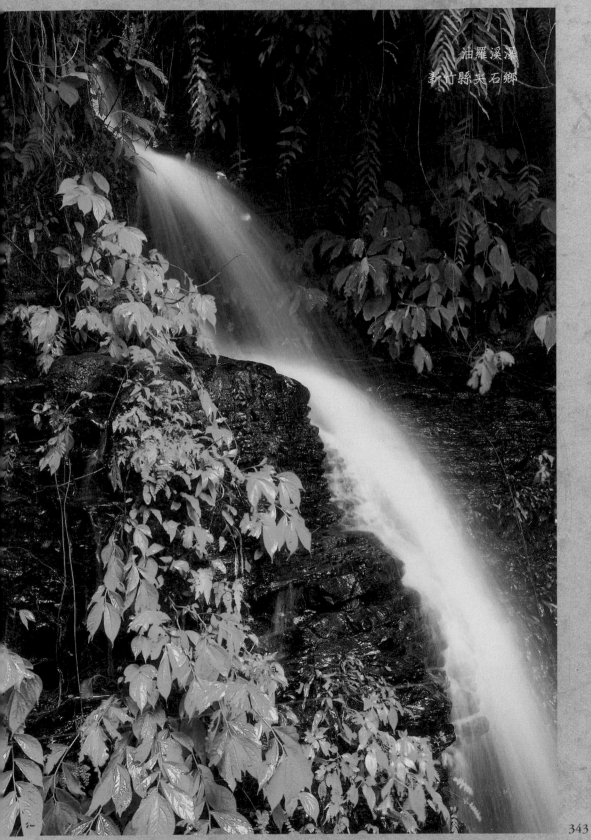

油羅溪瀑
新竹縣尖石鄉

343

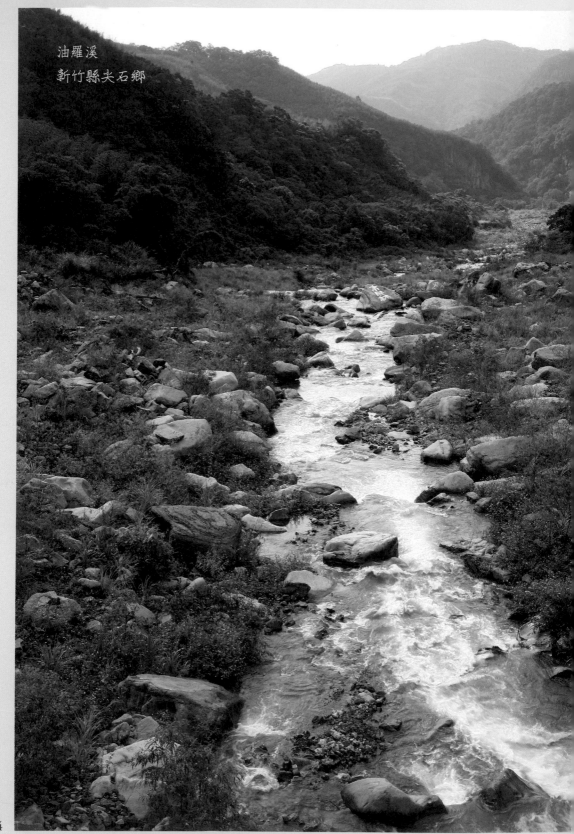

油羅溪
新竹縣尖石鄉

344

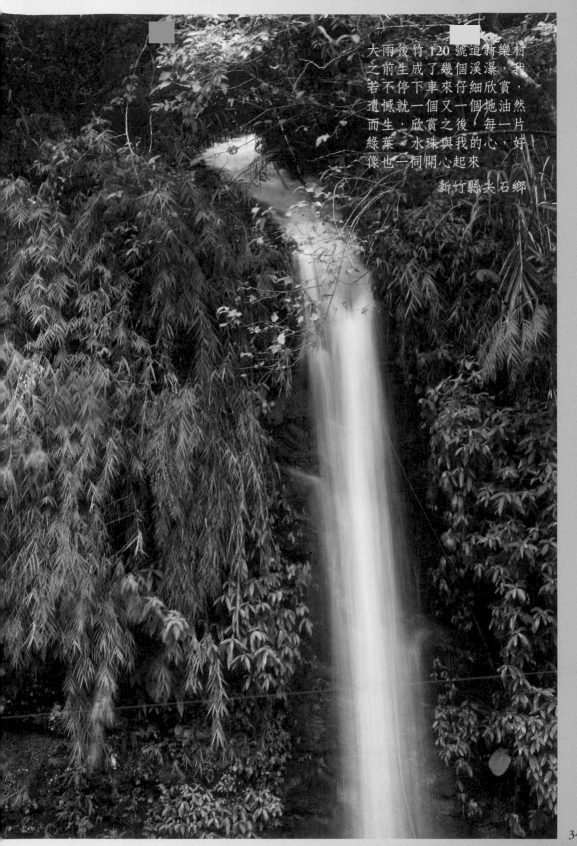

大雨後竹 120 號道新樂村
之前生成了幾個溪瀑，我
若不停下車來仔細欣賞，
遺憾就一個又一個地油然
而生，欣賞之後，每一片
綠葉、水珠與我的心，好
像也一同開心起來

新竹縣尖石鄉

345

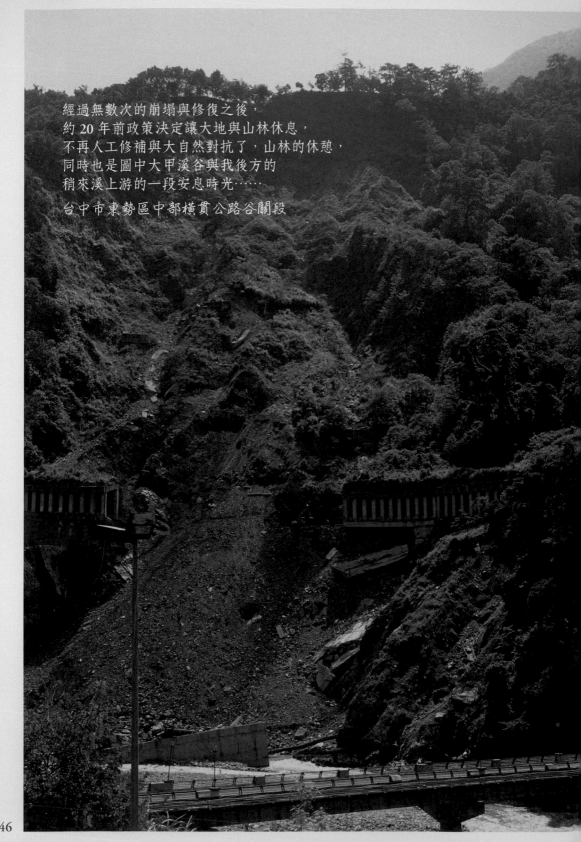

經過無數次的崩塌與修復之後，
約 20 年前政策決定讓大地與山林休息，
不再人工修補與大自然對抗了，山林的休憩，
同時也是圖中大甲溪谷與我後方的
稍來溪上游的一段安息時光……
台中市東勢區中部橫貫公路谷關段

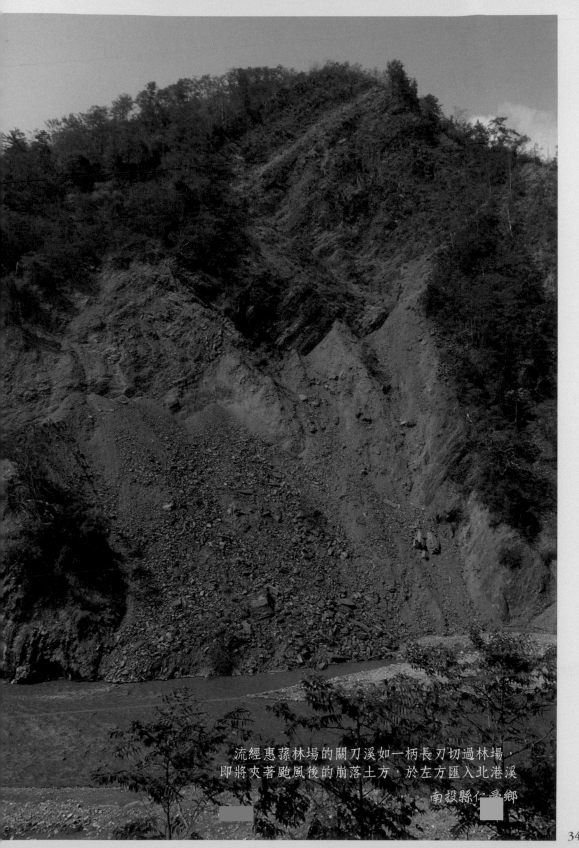

流經惠蓀林場的關刀溪如一柄長刃切過林場，
即將夾著颱風後的崩落土方，於左方匯入北港溪

南投縣仁愛鄉

這一個夏日，農家殷實的耕作結束了
南投縣仁愛鄉清流部落

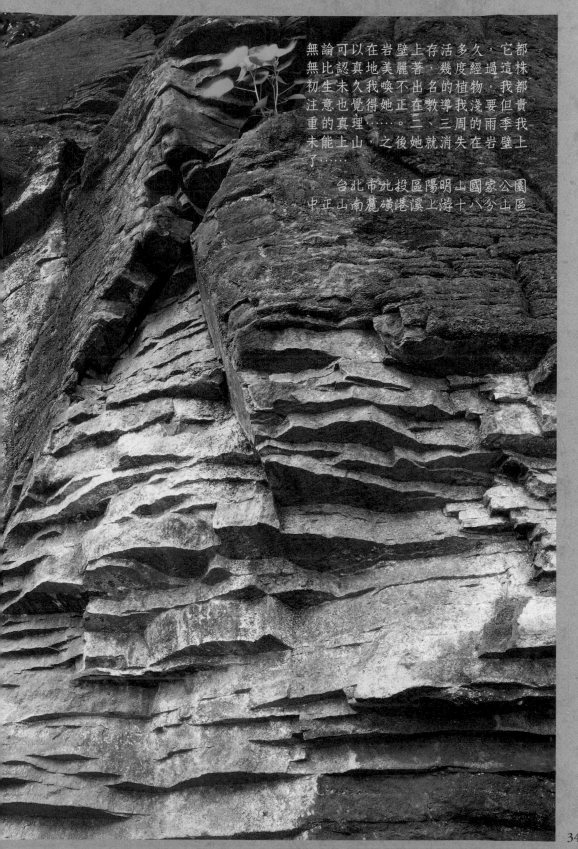

無論可以在岩壁上存活多久，它都
無比認真地美麗著，幾度經過這株
初生未久我喚不出名的植物，我都
注意也覺得她正在教導我淺要但貴
重的真理……。二、三周的雨季我
未能上山，之後她就消失在岩壁上
了……

台北市北投區陽明山國家公園
中正山南麓磺港溪上游十八分山區

349

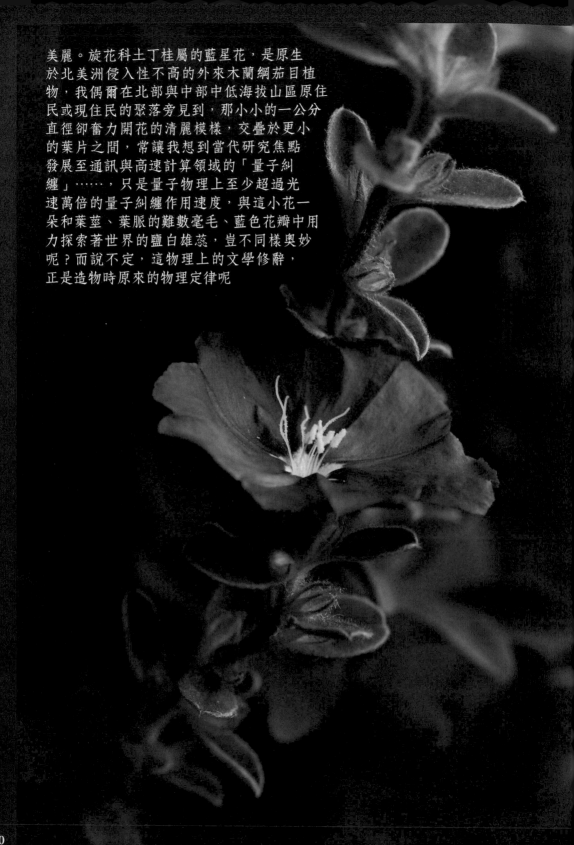

美麗。旋花科土丁桂屬的藍星花，是原生
於北美洲侵入性不高的外來木蘭綱茄目植
物，我偶爾在北部與中部中低海拔山區原住
民或現住民的聚落旁見到，那小小的一公分
直徑卻奮力開花的清麗模樣，交疊於更小
的葉片之間，常讓我想到當代研究焦點
發展至通訊與高速計算領域的「量子糾
纏」……，只是量子物理上至少超過光
速萬倍的量子糾纏作用速度，與這小花一
朵和葉莖、葉脈的難數毫毛、藍色花瓣中用
力探索著世界的鹽白雄蕊，豈不同樣奧妙
呢？而說不定，這物理上的文學修辭，
正是造物時原來的物理定律呢

美麗

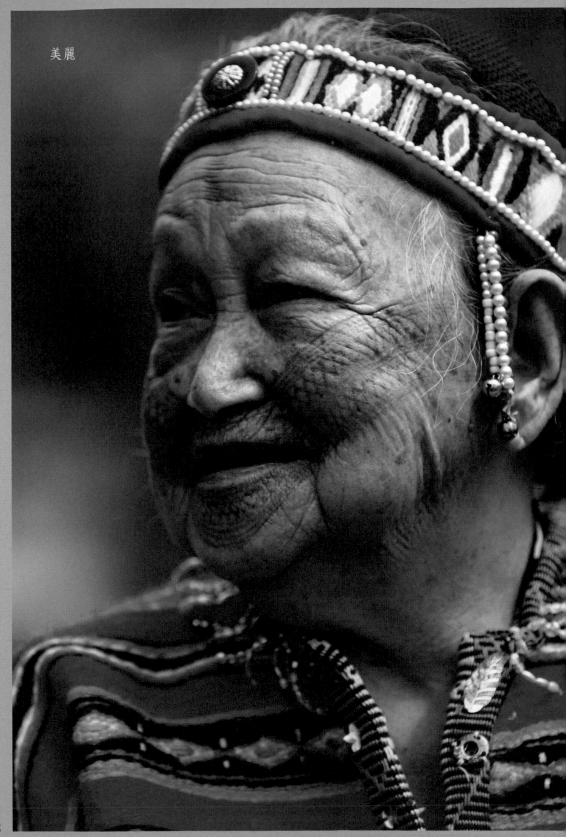

美麗

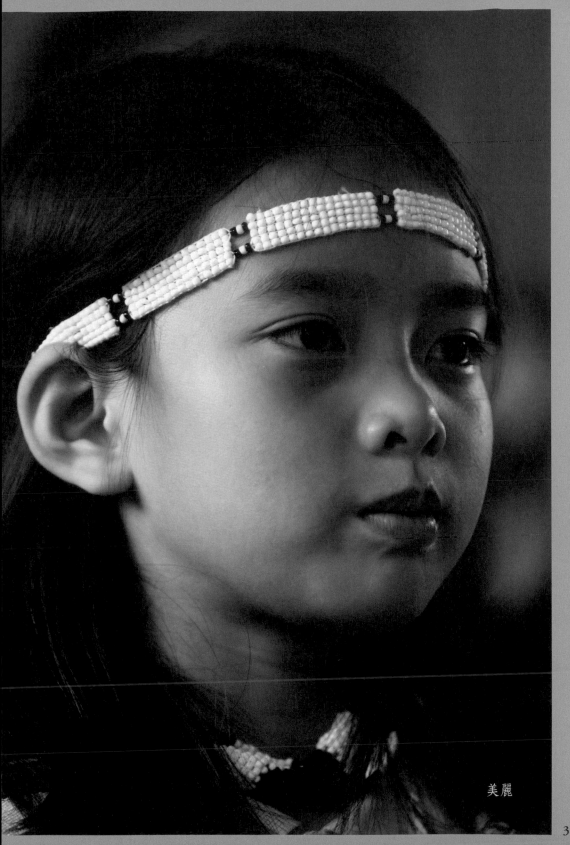

美麗

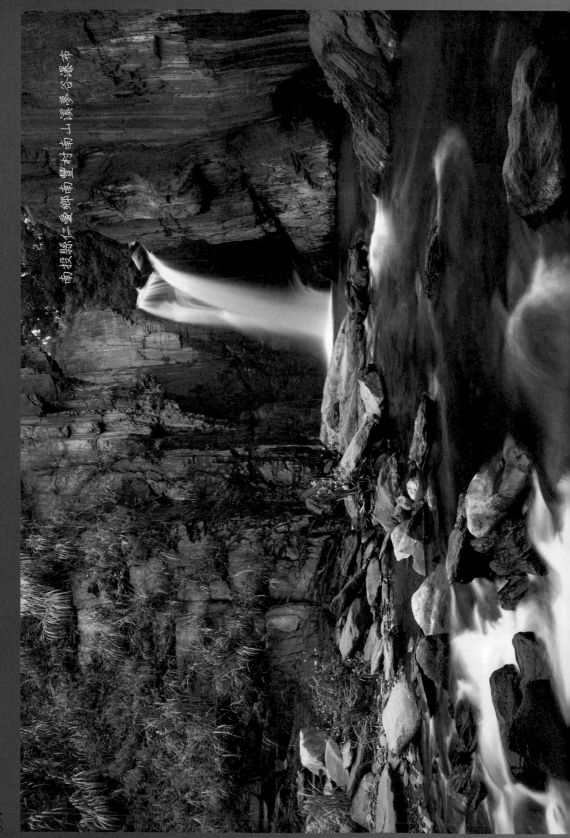

南投縣仁愛鄉南豐村南山溪夢谷瀑布

354

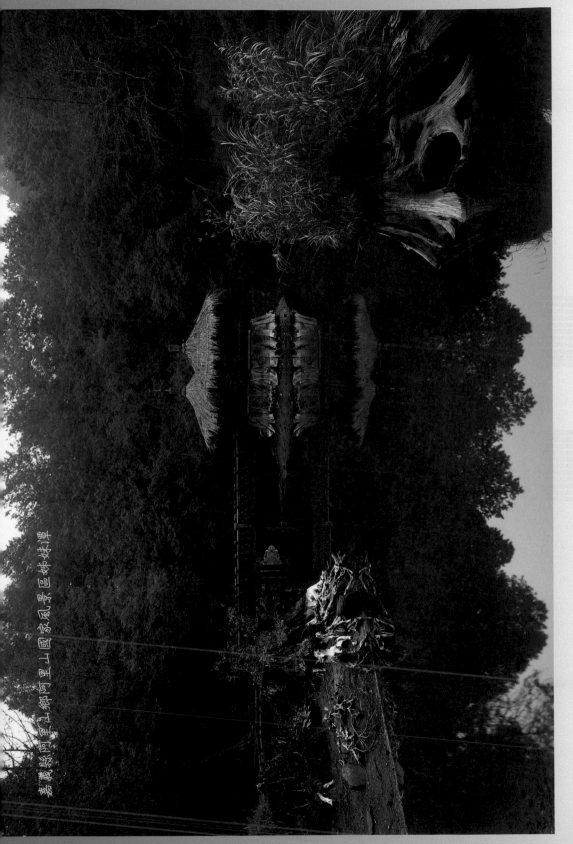

嘉義縣阿里山鄉阿里山國家風景區姊妹潭

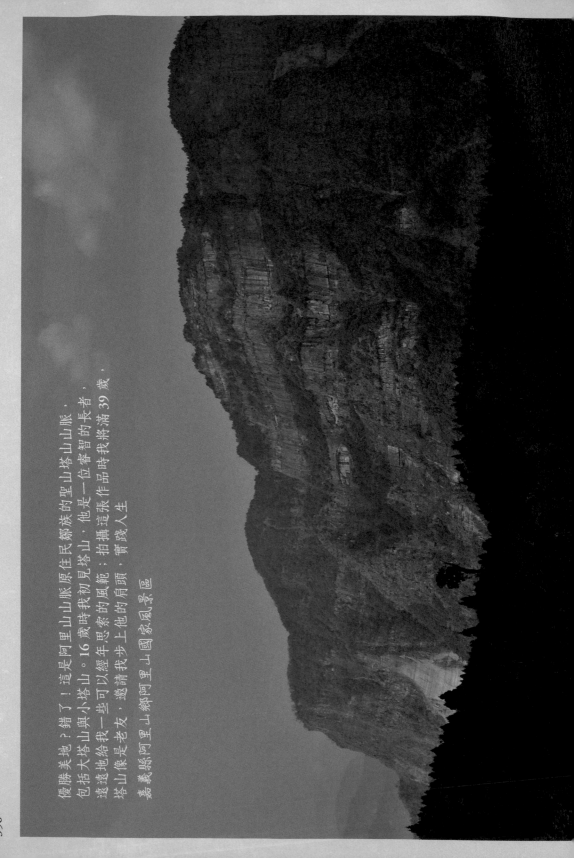

優勝美地？錯了！這是阿里山山脈原住民鄒族的聖山塔山山脈，
包括大塔山與小塔山。16歲時我初見塔山，他是一位睿智的長者，
遠遠地給我一些可以思索的風範；拍攝這張作品時我將滿39歲，
塔山像是老友，邀請我步上他的肩頭，實踐人生

嘉義縣阿里山鄉阿里山國家風景區

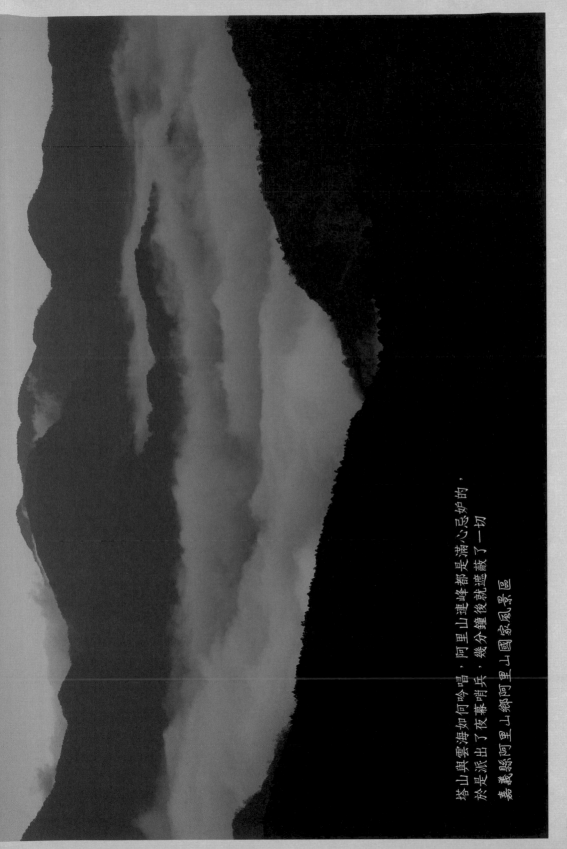

塔山與雲海如何吟唱，阿里山連峰都是滿心忌妒的，
於是派出了夜幕哨兵，幾分鐘後就遮蔽了一切

嘉義縣阿里山鄉阿里山國家風景區

台北市內湖區大溝溪步道

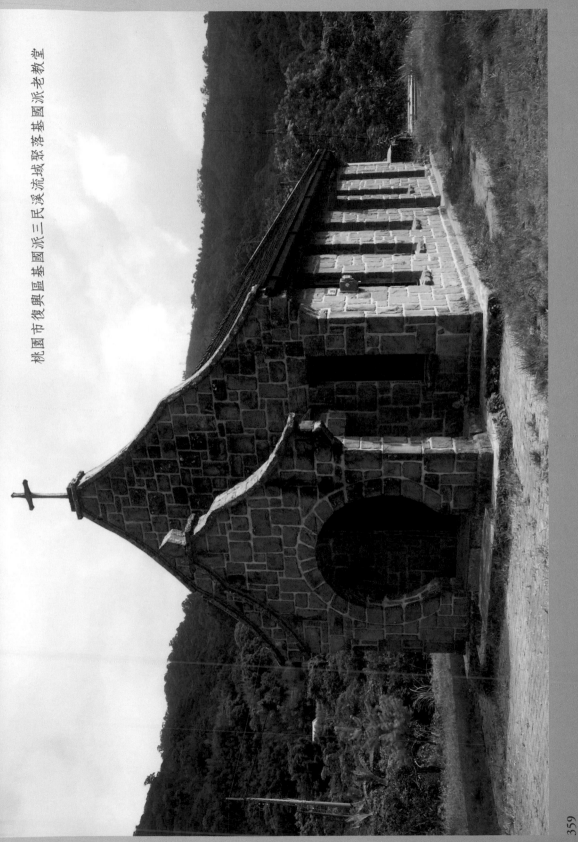

桃園市復興區基國派三民溪流域聚落基國派老教堂

359

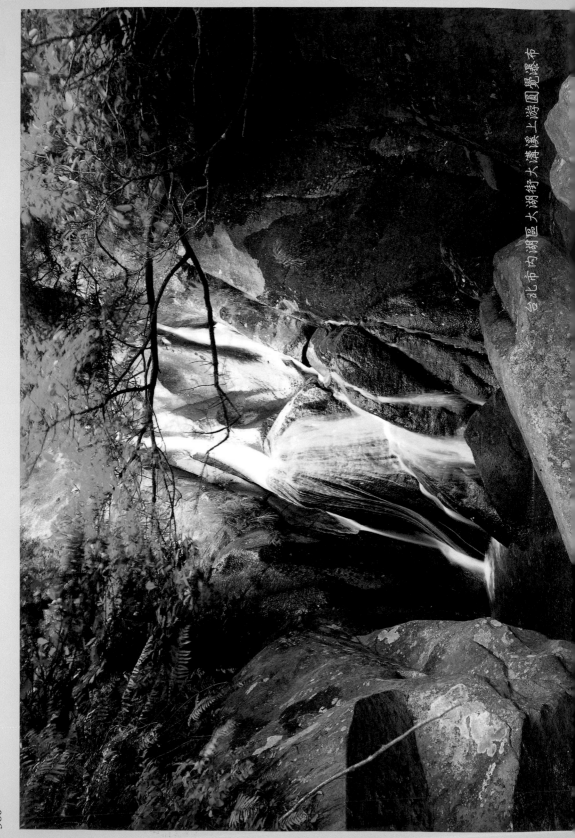

台北市內湖區大湖街大溝溪上游圓覺瀑布

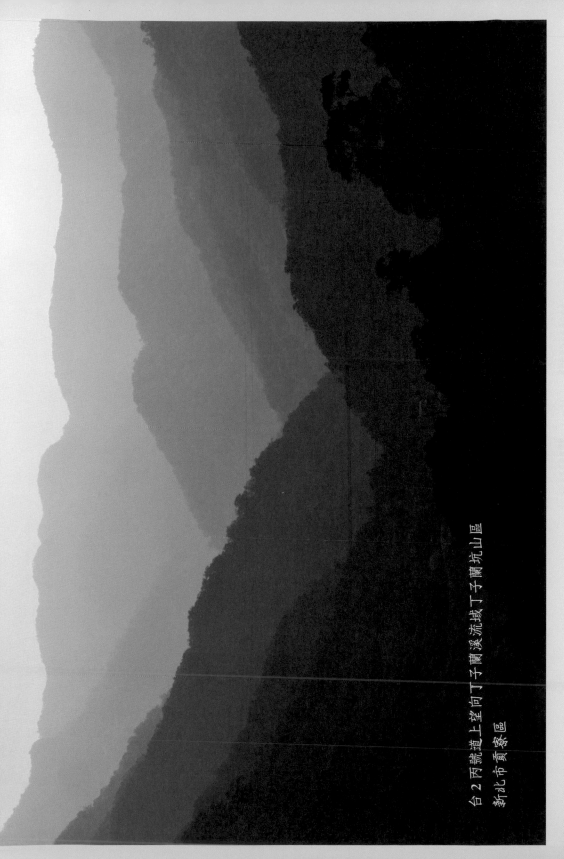

台2丙號道上望向丁子蘭溪流域丁子蘭坑山區

新北市貢寮區

位於新北市烏來區與宜蘭縣員山鄉交界的福山植物園，
是林業試驗所福山研究中心的一部份，面積僅約三分之一、
林試所研究中心北起阿玉山、南至紅柴山、東倚粗坑溪、
西傍志良久山；自北而南分別規劃為水源保護區、
福山植物園區，以及哈盆自然保留區
宜蘭縣員山鄉雙埤路福山山區

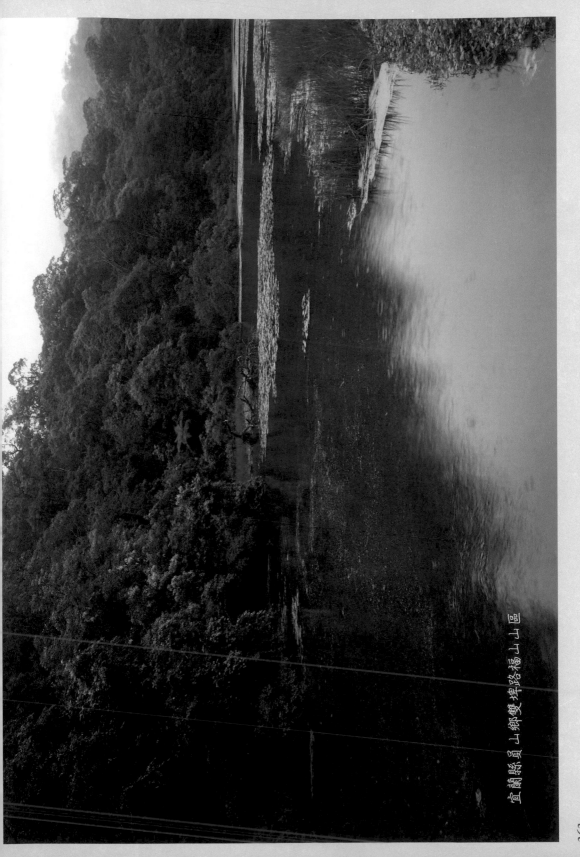

宜蘭縣員山鄉雙埤路福山山區

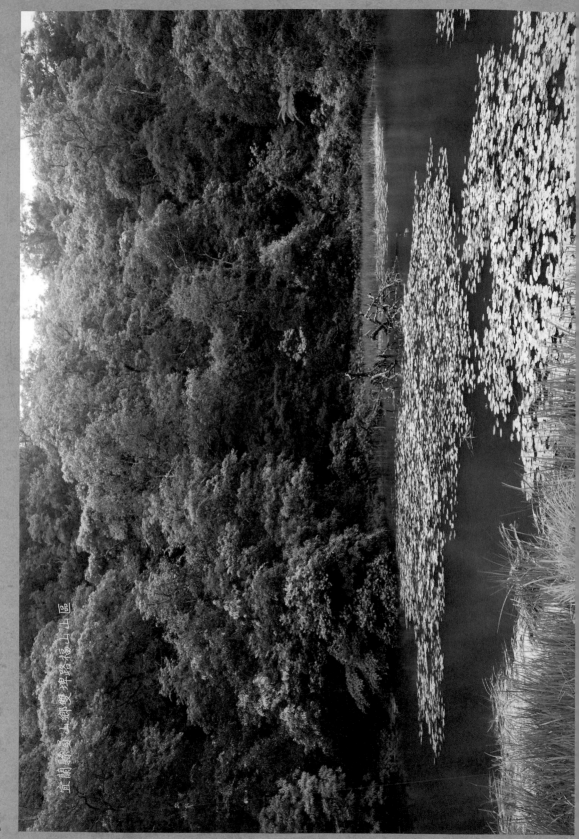

宜蘭縣員山鄉雙連埤附近山區

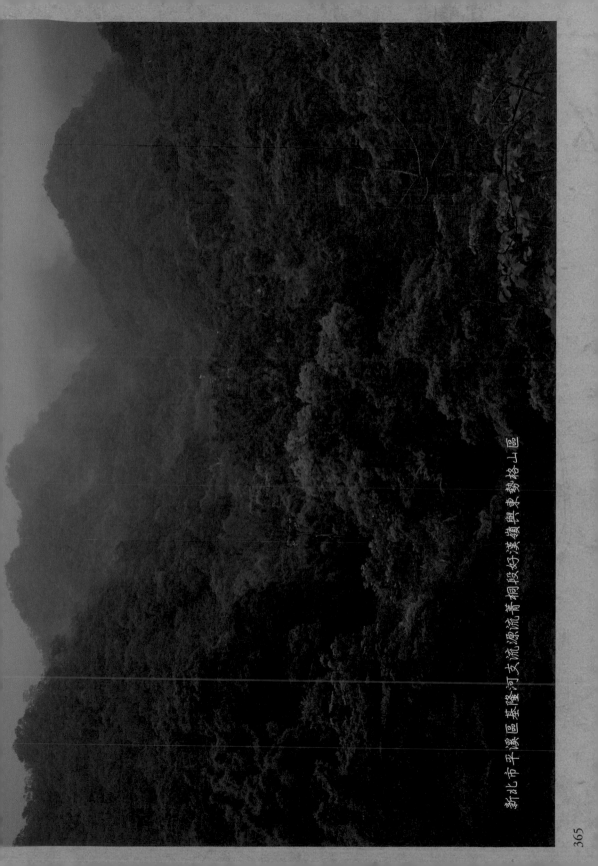

新北市平溪區基隆河支流源流菁桐段好漢鎮與東勢格山區

新北市平溪區基隆河支流源流菁桐段白石腳山區

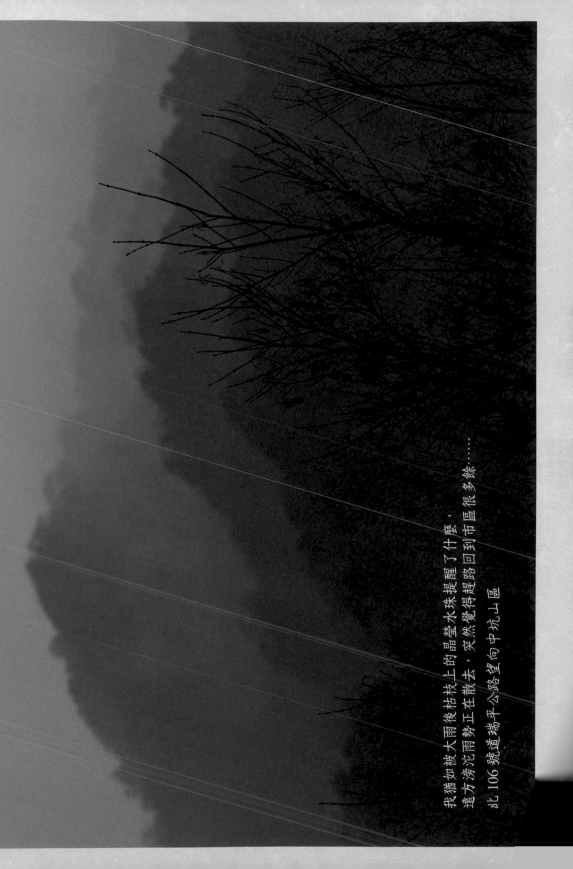

我猶如被大雨後枯枝上的晶瑩水珠提醒了什麼，
遠方滂沱雨勢正在散去，突然覺得趕路回到市區很多餘……
北106號道瑞平公路望向中坑山區

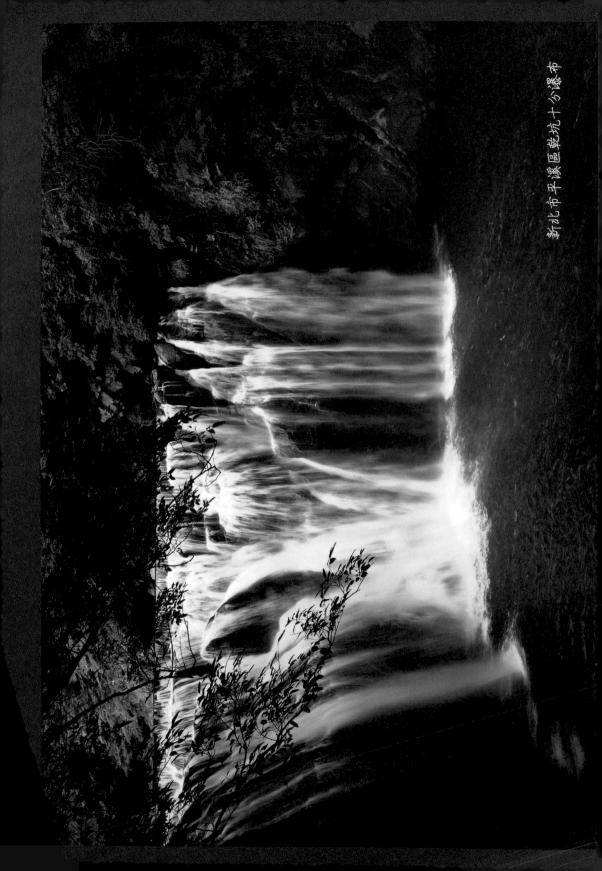

新北市平溪區乾坑十分瀑布

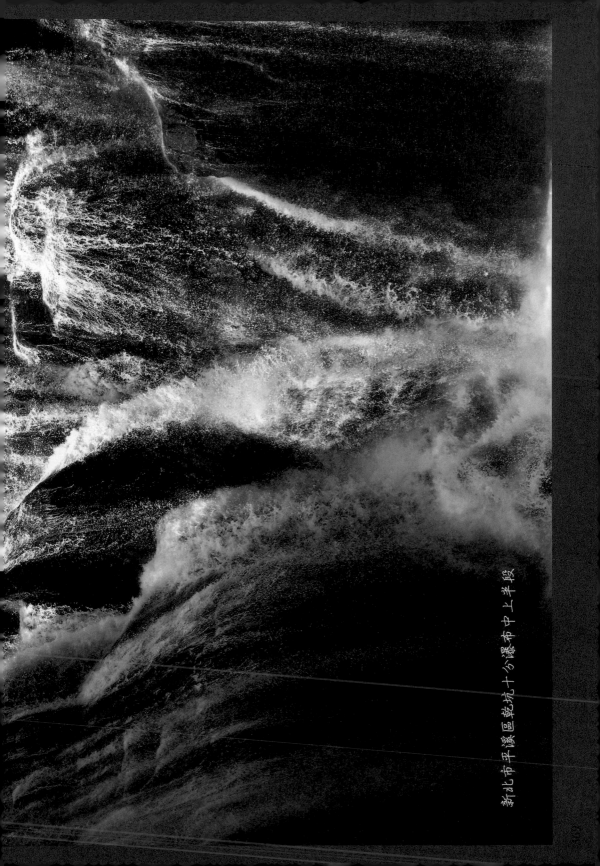

新北市平溪區乾坑十分瀑布中上半段

三坑溪幾條支流流域中的石筍尖山、薯榔尖山、
石筍尖與平溪烏嘴尖山的夕陽側影，山如其名，有著各種山尖

新北市平溪區

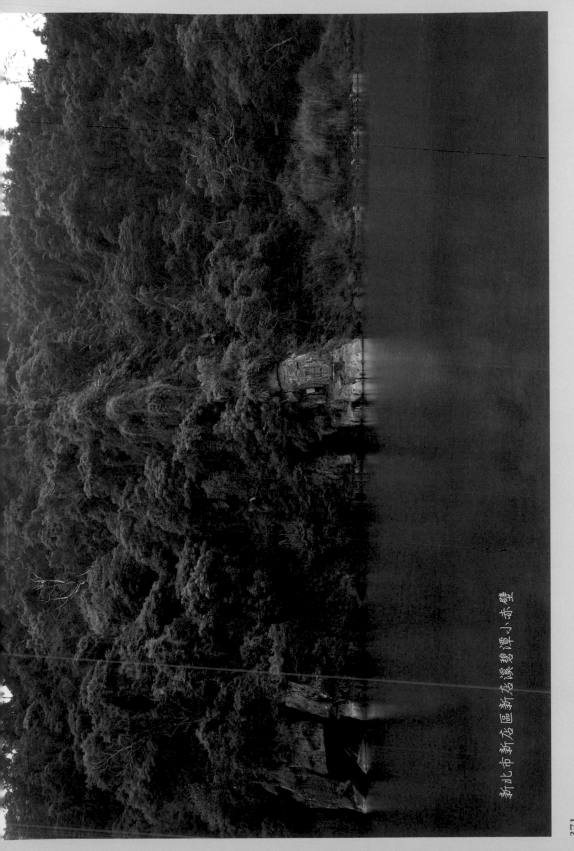

新北市新店區新店溪碧潭小赤壁

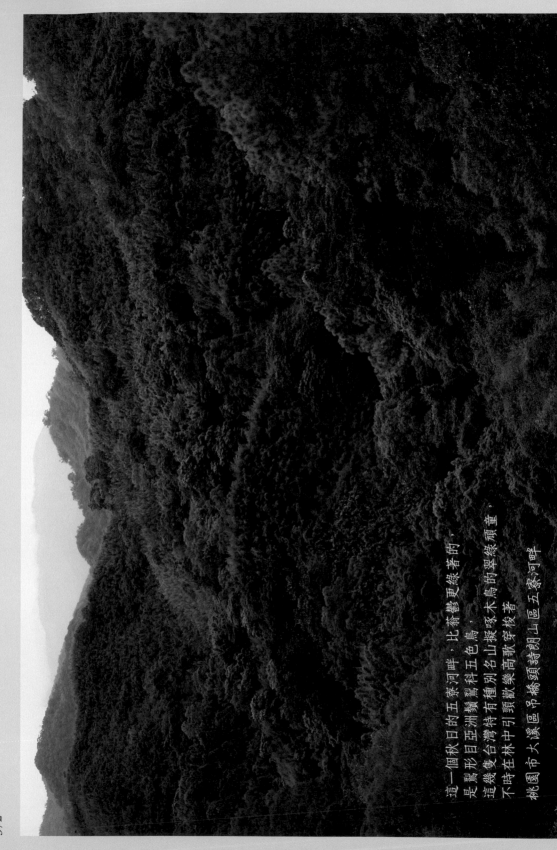

這一個秋日的五寮河畔，比蓊鬱更綠著的，
是刻形目亞洲鷱鷱科五色鳥，
這幾隻台灣特有種別名山擬啄木鳥的翠綠頑童，
不時在林中引頸歡樂高歌穿梭著
桃園市大溪區吊橋頭詩朗山區五寮河畔

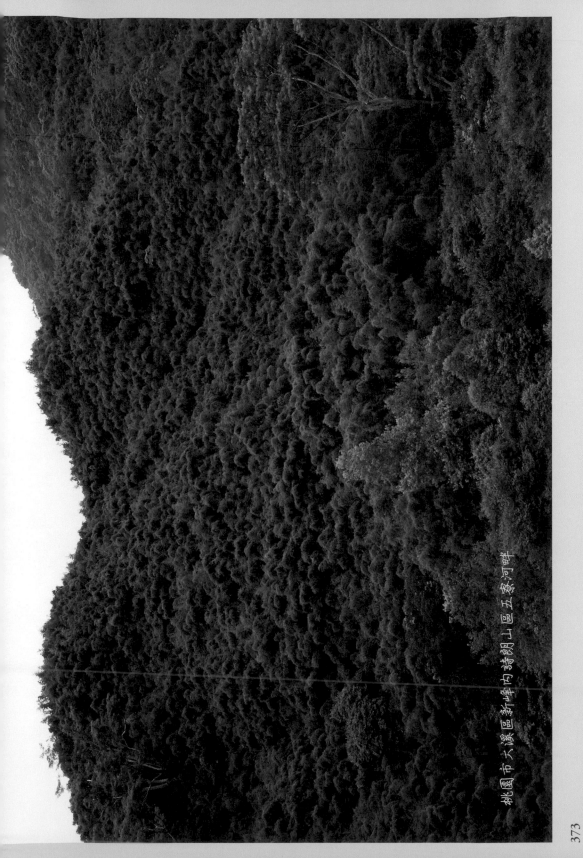

桃園市大溪區新峰內詩朗山區五寮河畔

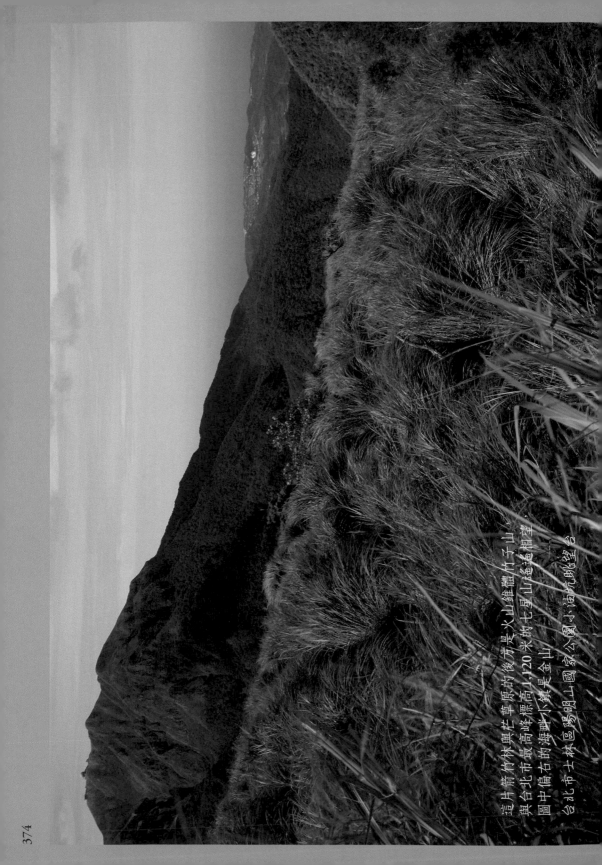

這片箭竹林與芒草原的後方是火山山錐體竹子山，與台北市最高峰標高1,120米的七星山遙遙相望，圖中偏右的海岸小鎮是金山。台北市士林區陽明山國家公園小油坑眺望台

374

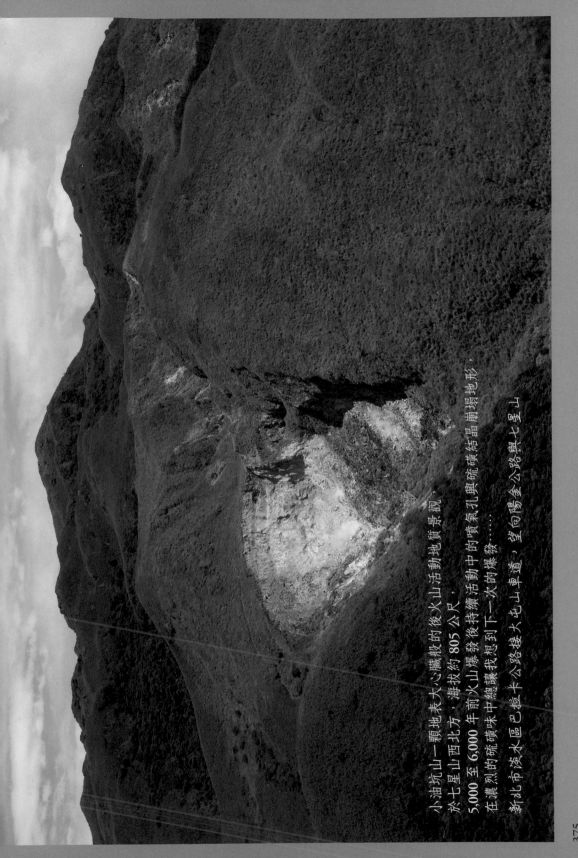

小油坑山一顆地表大心臟般的後火山活動地質景觀

於七星山西北方，海拔約 805 公尺，

5,000 至 6,000 年前火山爆發後持續活動中的噴氣孔與硫磺結晶崩塌地形，

在濃烈的硫磺味中總讓我想到下一次的爆發……

新北市淡水區巴拉卡公路接大屯山車道，望向陽金公路與七星山

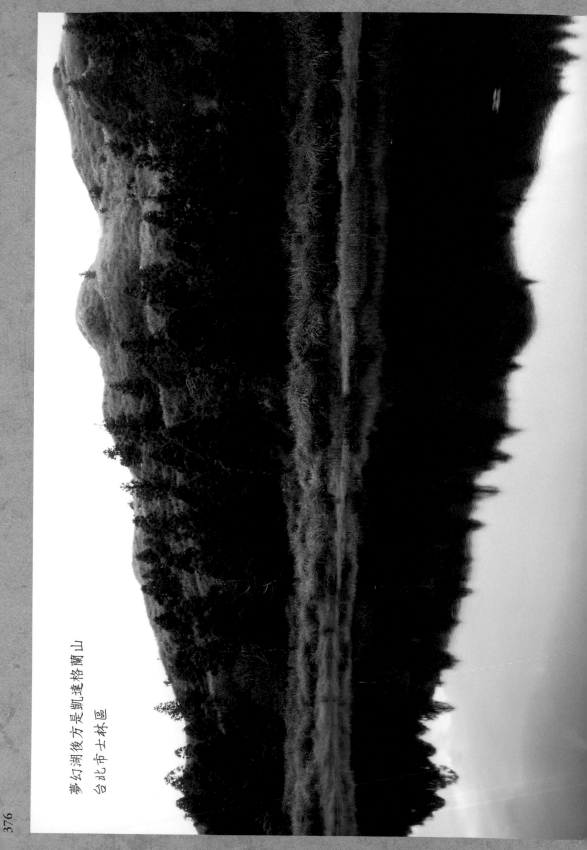

夢幻湖後方是凱達格蘭山
台北市士林區

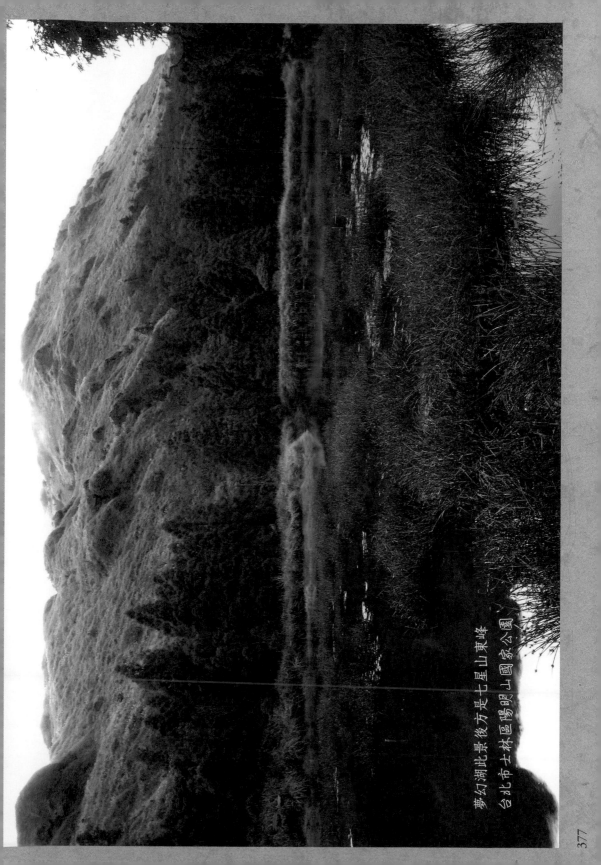

夢幻湖此景方後是七星山東峰，
台北市士林區陽明山國象公園。

377

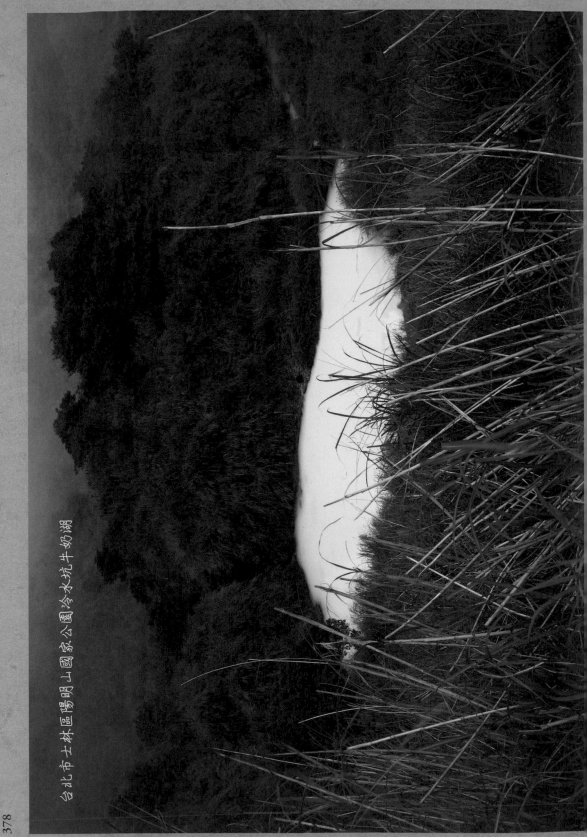

台北市士林區陽明山國家公園冷水坑牛奶湖

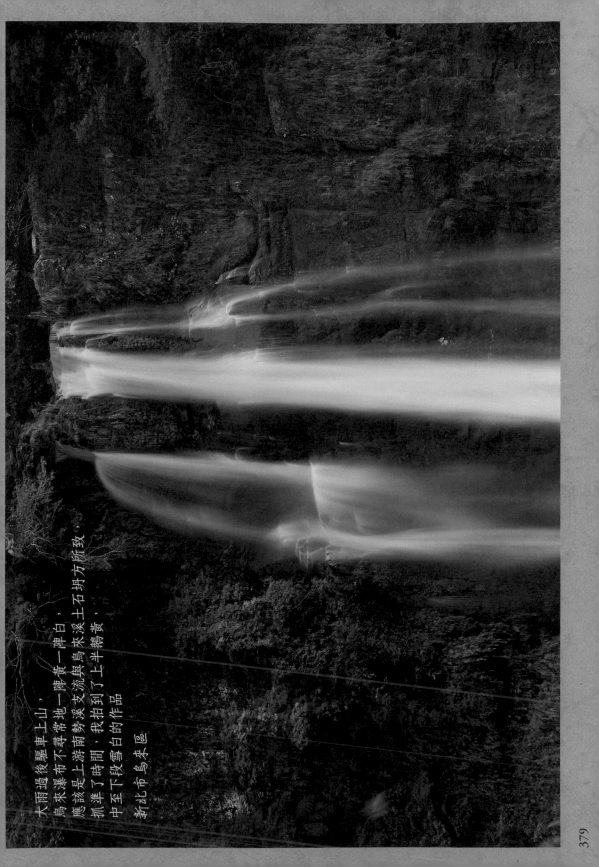

大雨過後驅車上山，
烏來瀑布不尋常地一陣黃一陣白，
應該是上游南勢溪支流支流烏來溪土石坍方所致，
抓準了時間，我拍到了上半鵝黃、
中至下段雪白的作品

新北市烏來區

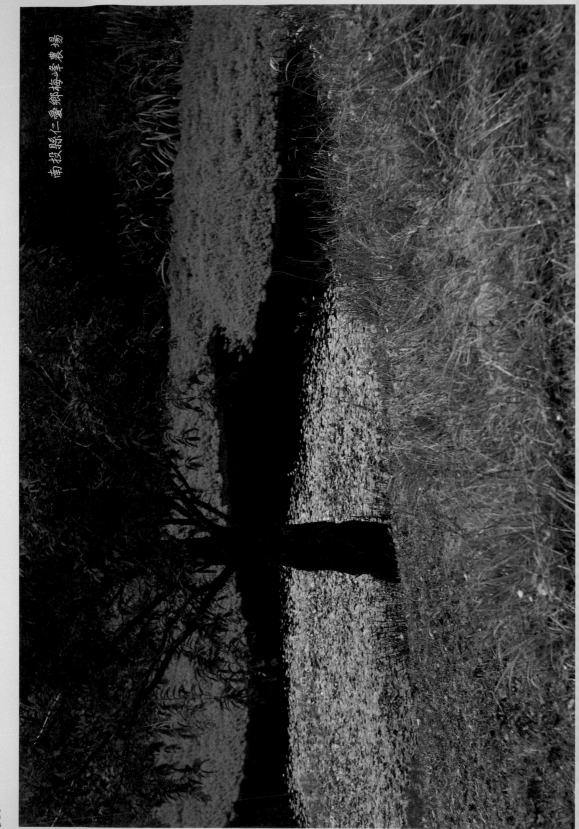

南投縣仁愛鄉翠峰牧場

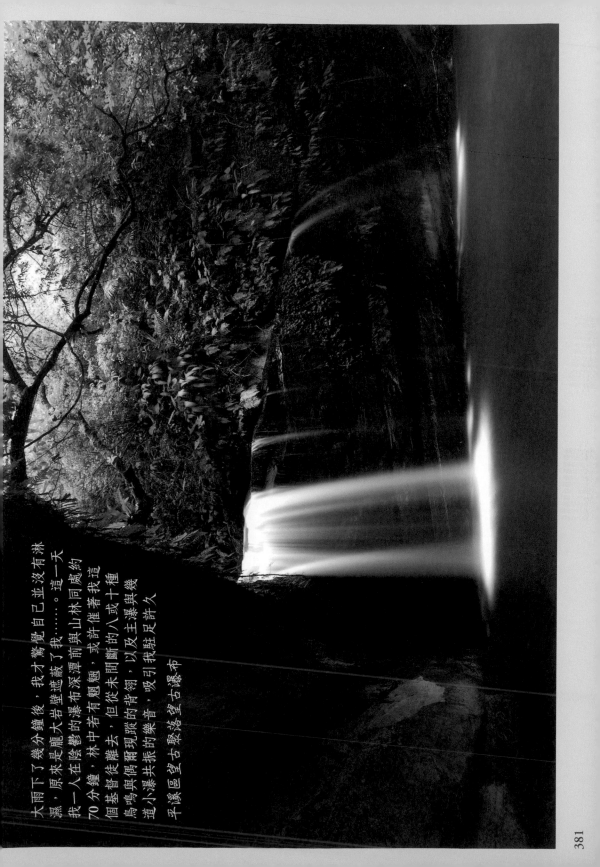

大雨下了幾分鐘後，我才驚覺自己並沒有淋濕，原來是龐大岩壁遮蔽了我……。這一天我一人在陰鬱的瀑布深潭前與山林同處約70分鐘，林中苦有翅翅，或許催著我這個基督徒離去，但從未間斷的八或十種鳥鳴與偶爾現蹤的背翎，以及主瀑與幾道小瀑共振的樂音，吸引我駐足許久

平溪區古聚落望古瀑布

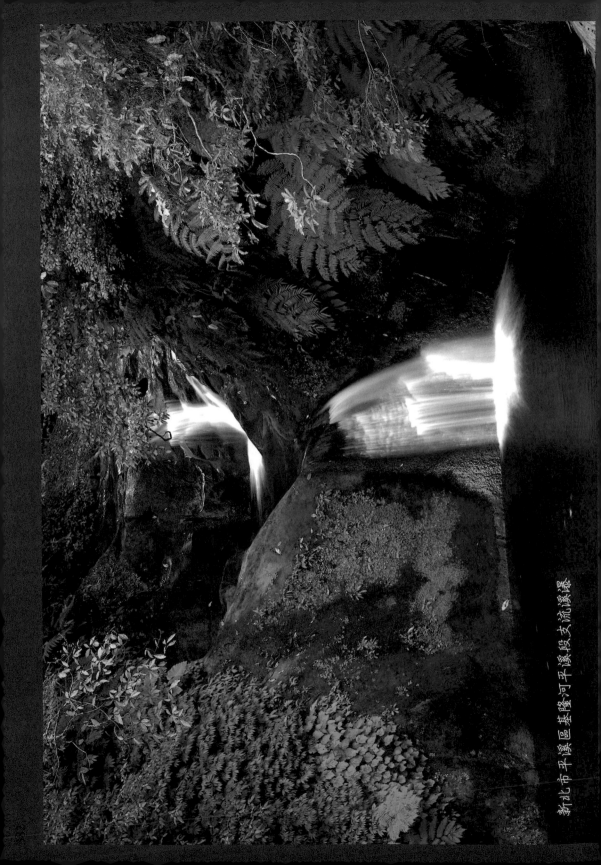

新北市平溪區基隆河平溪段支流溪瀑

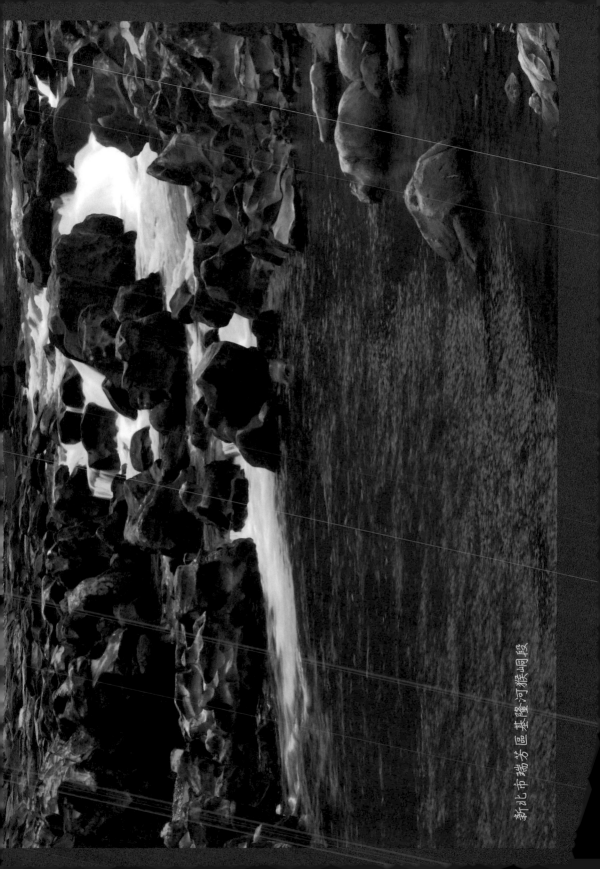

新北市瑞芳區基隆河猴硐段

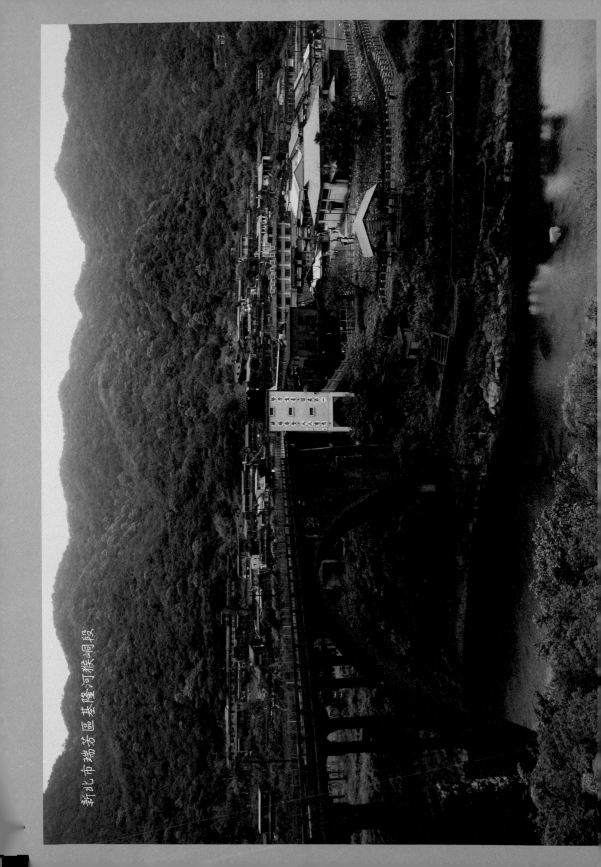

新北市瑞芳區基隆河猴硐段

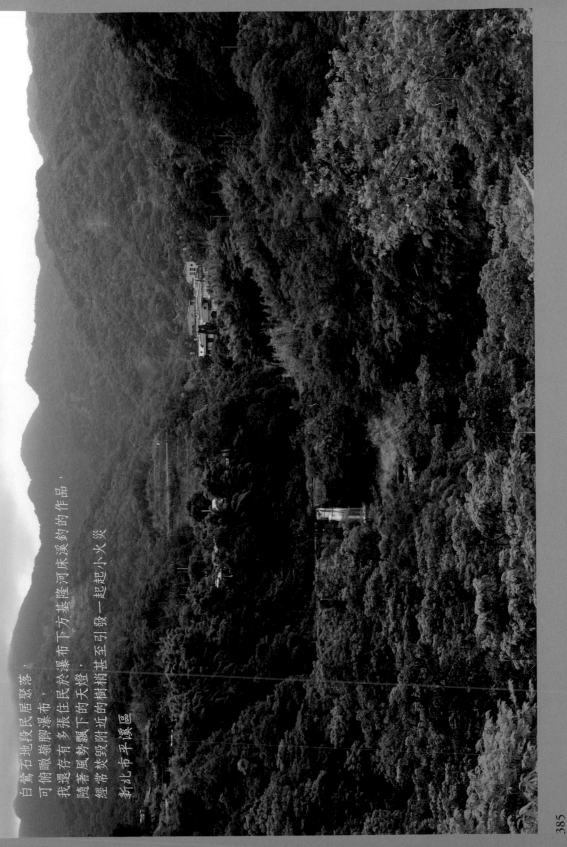

白鷺石地段民居聚落，
可俯瞰嶺腳瀑布，
我邊存有多張於瀑布下方基隆河床溪釣的作品，
隨著風勢飄下的天燈，
經常焚毀附近的樹梢甚至引發小火災

新北市平溪區

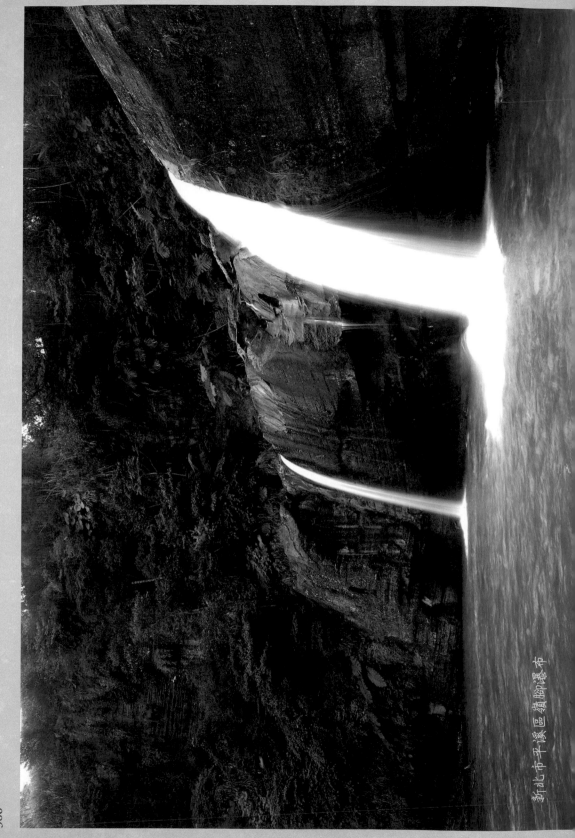

新北市平溪區鐘腳瀑布

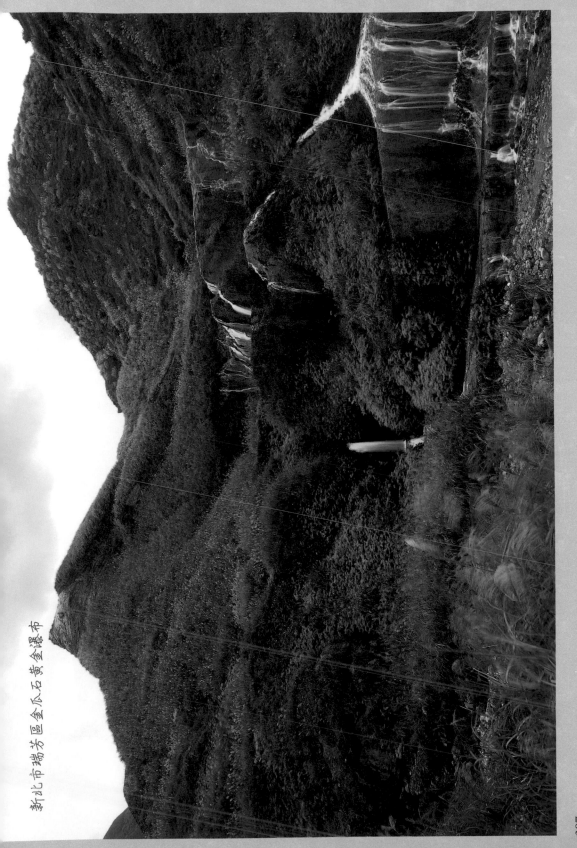

新北市瑞芳區金瓜石黃金瀑布

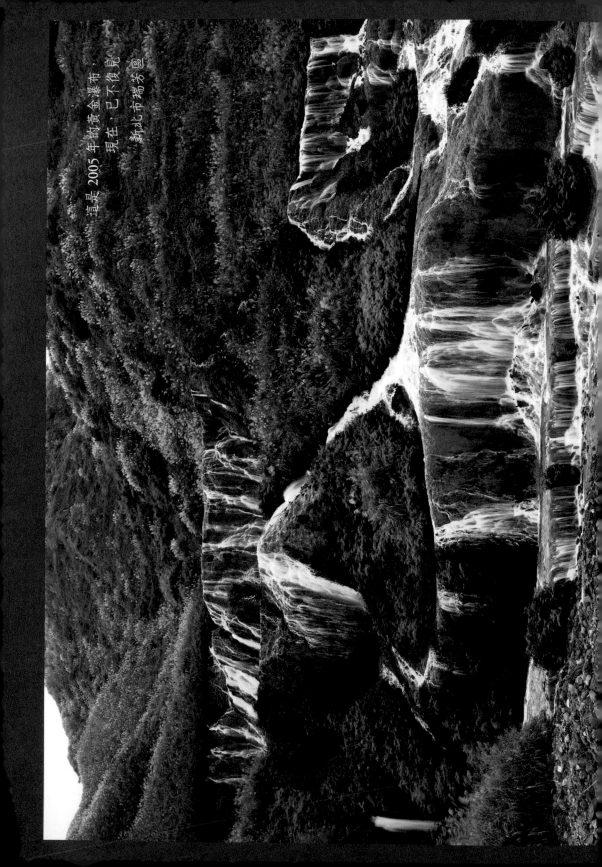

這是 2005 年的黃金瀑布，
現在，已不復見。
新北市瑞芳區

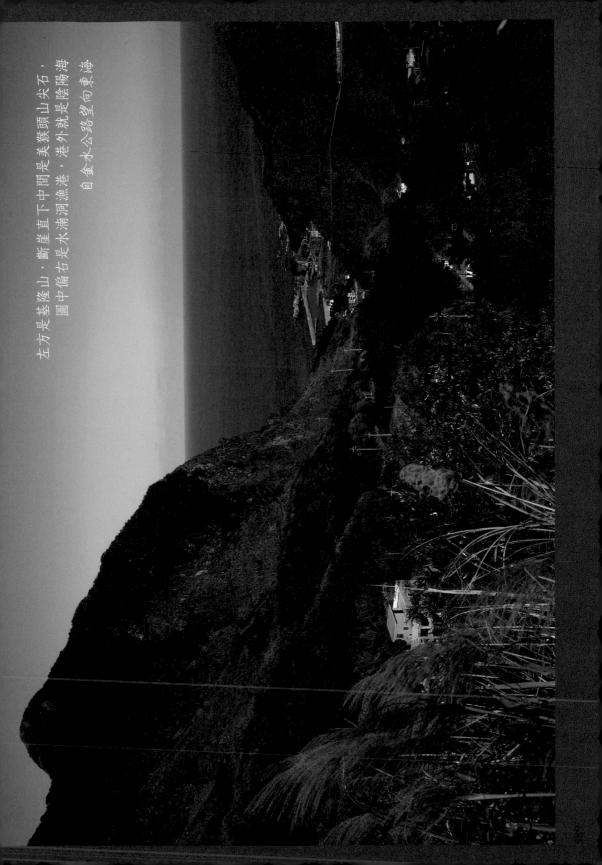

左方是基隆山，斷崖直下中間是猴頭山尖石，
圖中偏右是水湳洞漁港，港外就是陰陽海
自金水公路望向東海

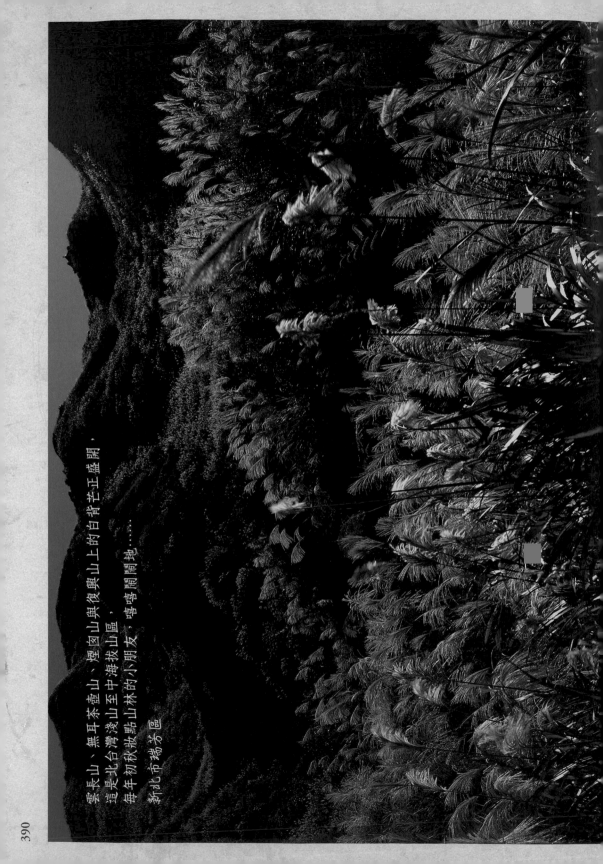

雲長山、無耳茶壺山、煙囪山與復奧山上的白背芒正盛開，
這是北台灣淺山至中海拔山區，嘻嘻鬧鬧地，
每年初秋妝點山林的小朋友，
新北市瑞芳區

390

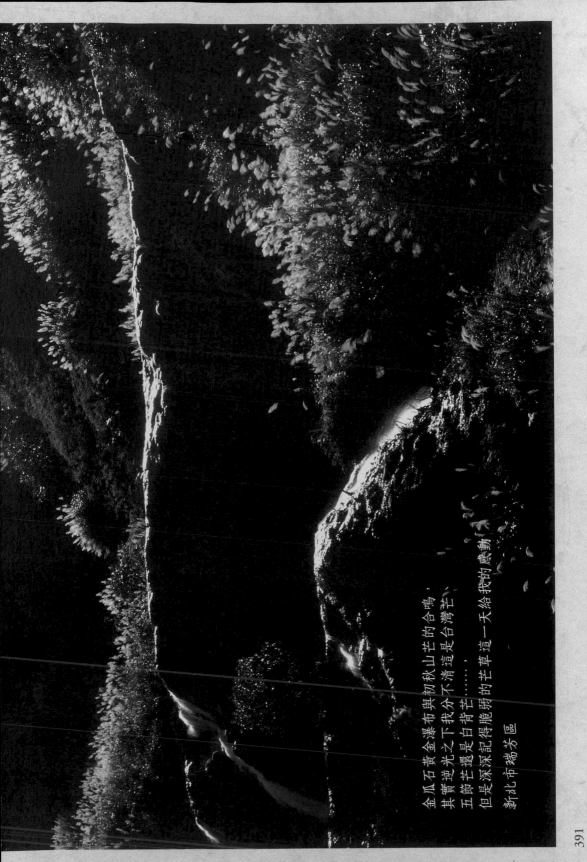

金瓜石黃金瀑布與初秋山芒的合鳴，
其實逆光之下我分不清這是台灣芒、
五節芒還是白背芒……，
但是深深記得脆弱的芒草這一天給我的感動。

新北市瑞芳區

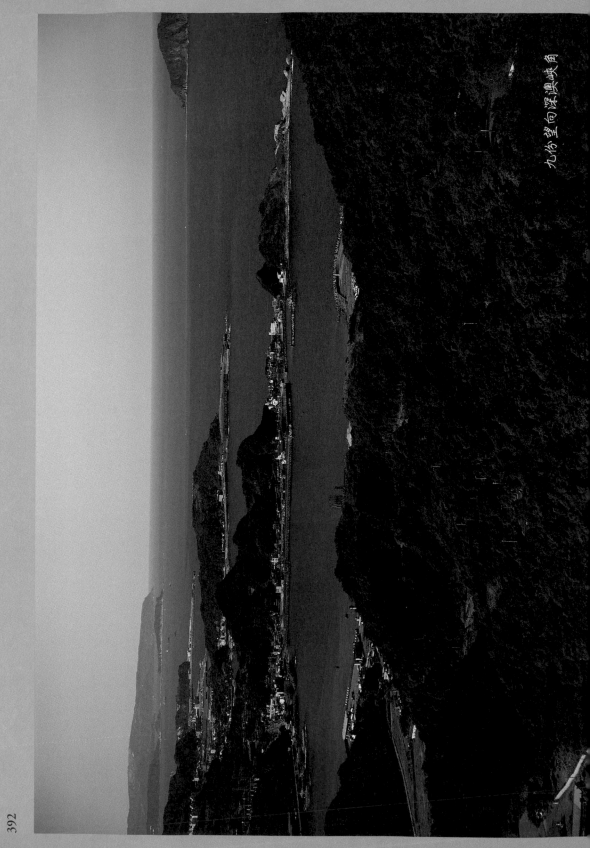

九份望向深澳峽角

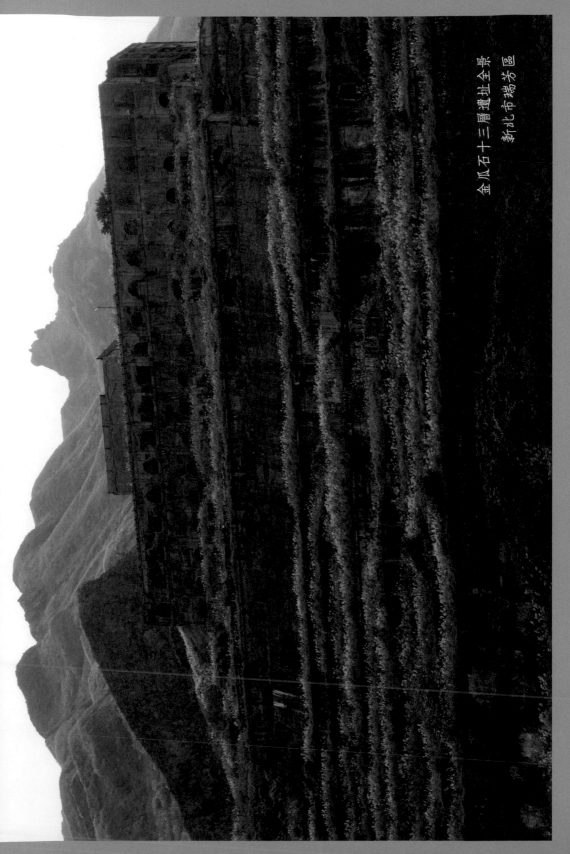

金瓜石十三層遺址全景　新北市瑞芳區

393

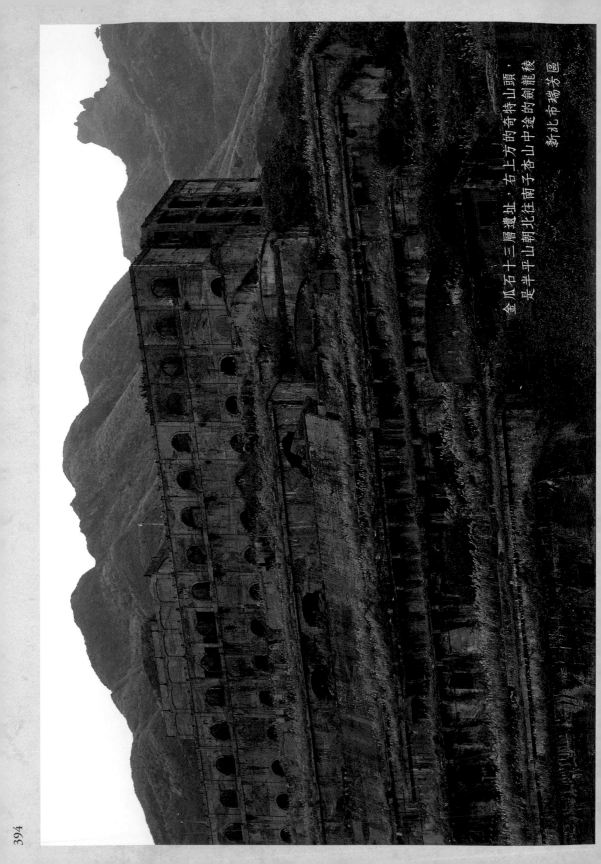

金瓜石十三層遺址，右上方的奇特山頭，
是半平山朝山北往南子咨山中途的劍龍稜
　　　　　　　　　　　　　　新北市瑞芳區

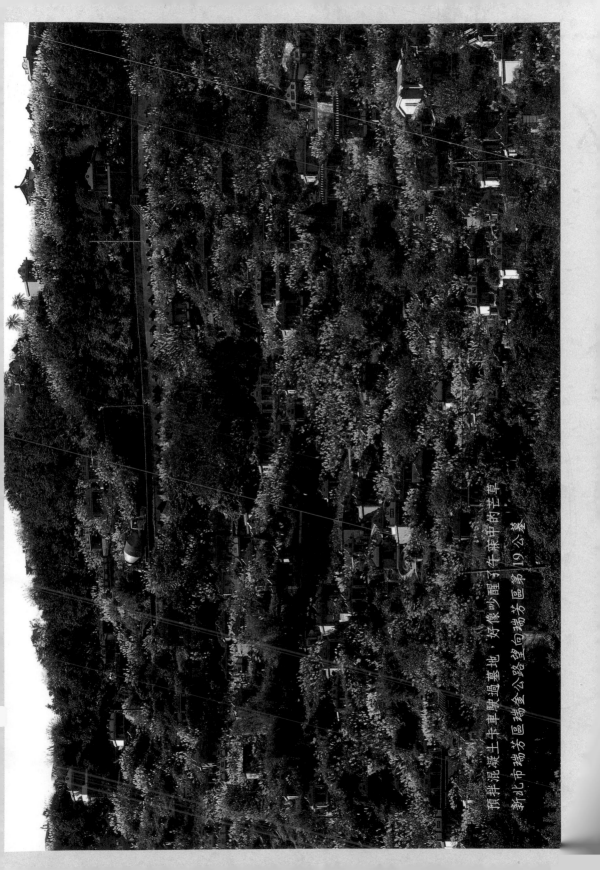

預拌混凝土卡車駛過墓地，好像吻醒了午寐中的芒草

新北市瑞芳區瑞金公路望向瑞芳區第 19 公墓

這一季忠心搖曳陪伴著人的，只有認真燦爛的白背芒芒了

新北市瑞芳區區金公路向瑞芳望 第 19 公墓

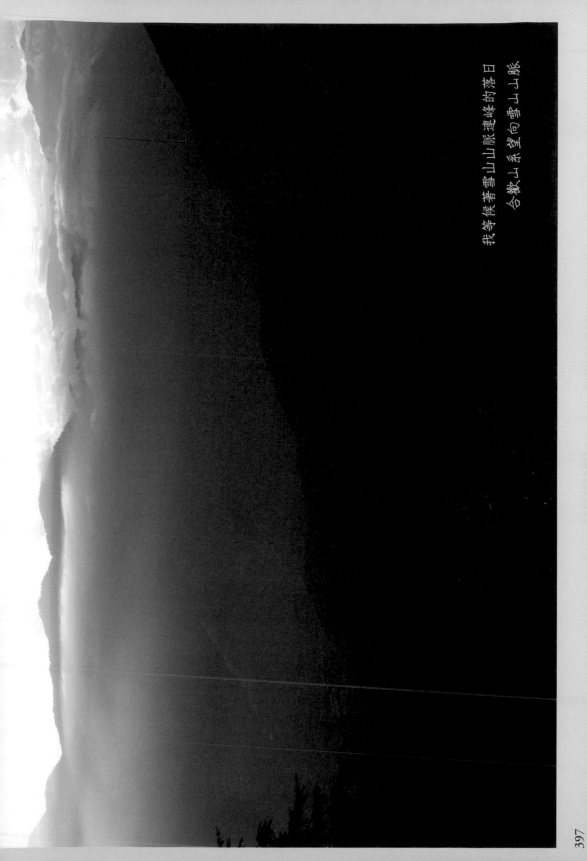

我等候著雪山山脈連峰的落日
合歡山系望向雪山山脈

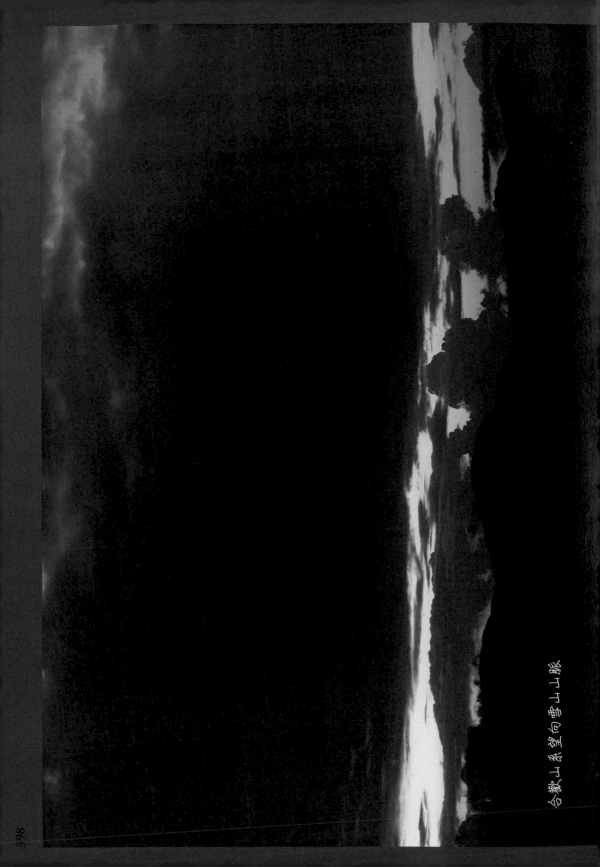

合歡山系遙向雪山山脈

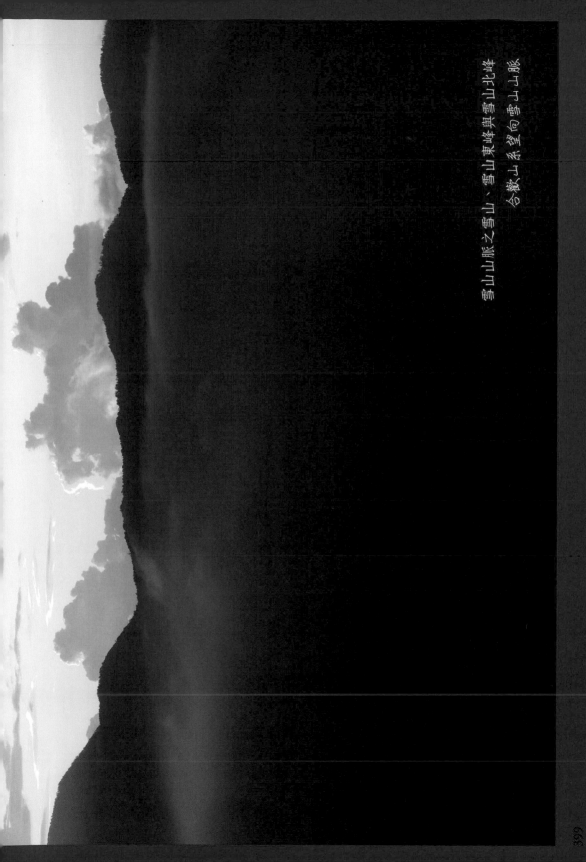

雪山山脈之雪山、雪山東峰與雪山北峰
合歡山系望向雪山山脈

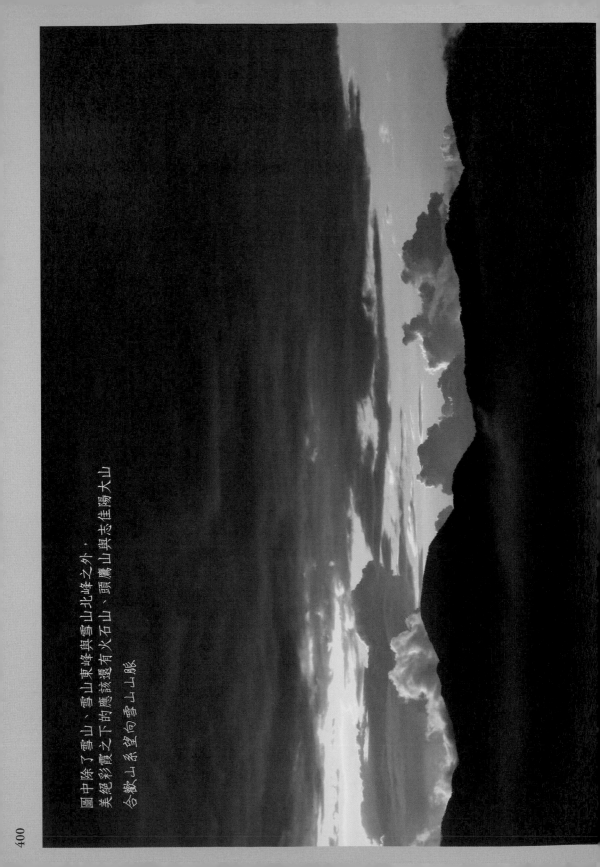

圖中除了雪山、雪山東峰與雪山北峰之外，
美絕彩霞之下的應該還有火石山、頭鷹山與志佳陽大山
合歡山系望向雪山山脈

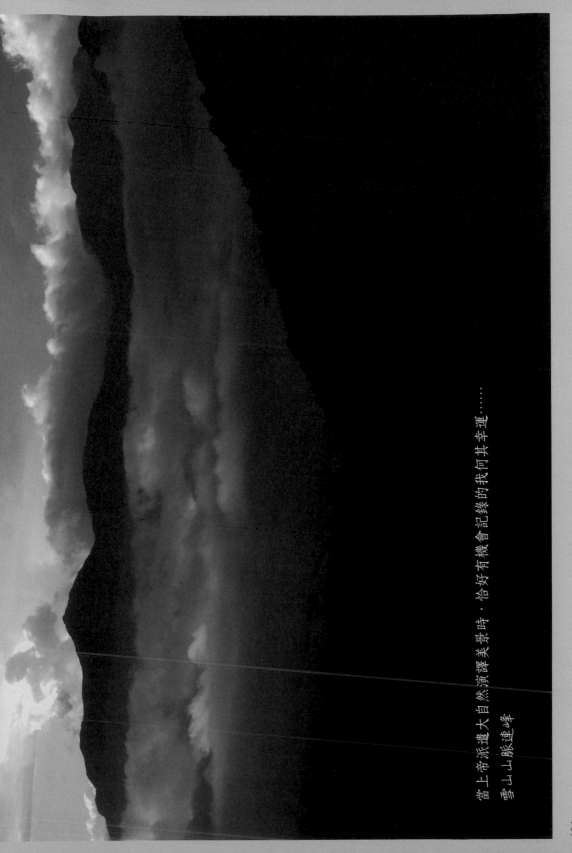

當上帝派遣大自然演譯美景時，恰好有機會記錄的我何其幸運……

雪山山脈連峰

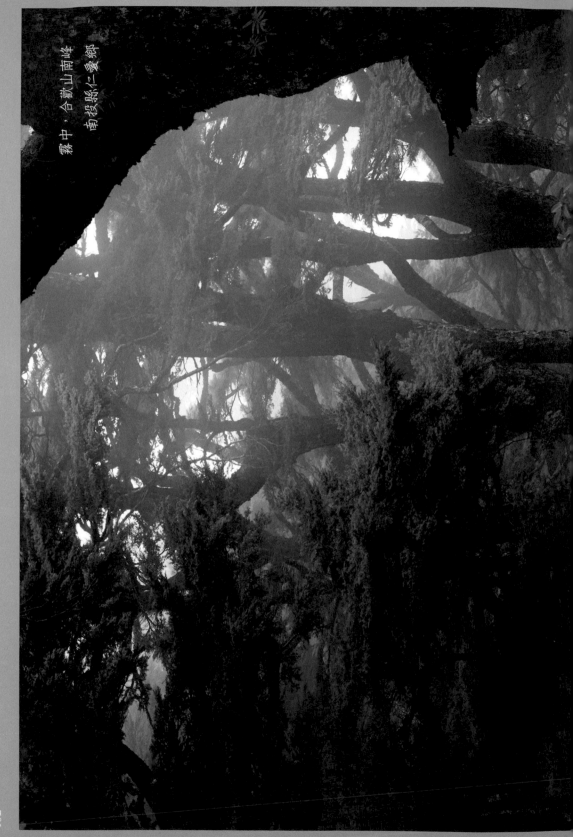

霧中，合歡山南峰
南投縣仁愛鄉

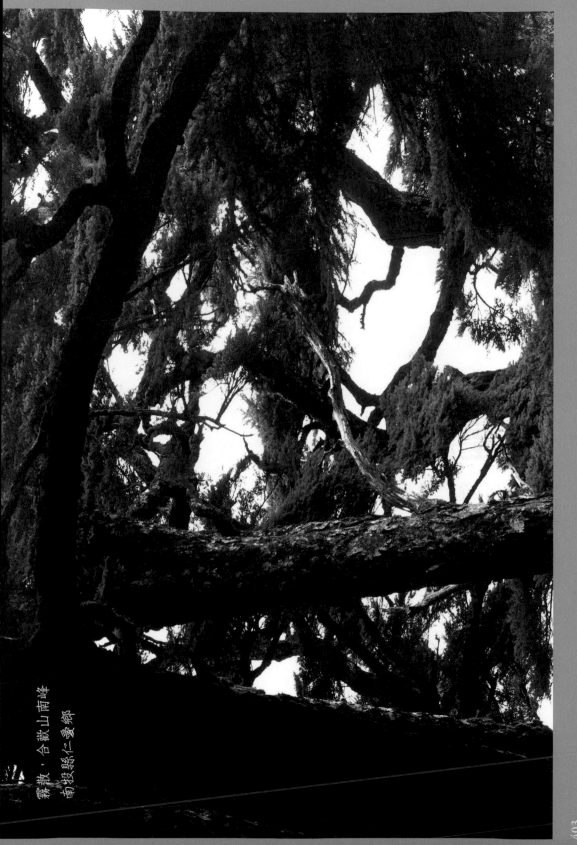

霧散．合歡山南峰
南投縣仁愛鄉

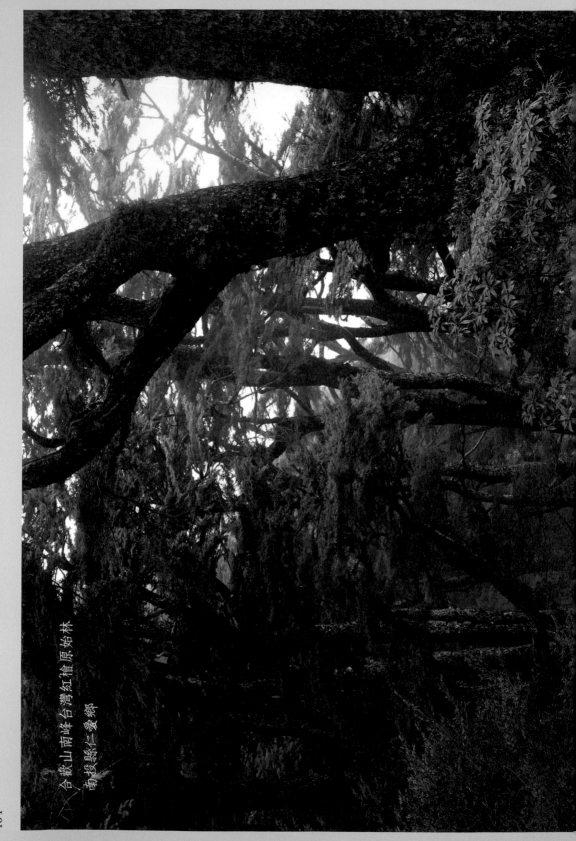

合歡山南峰台灣紅檜原始林

南投縣仁愛鄉

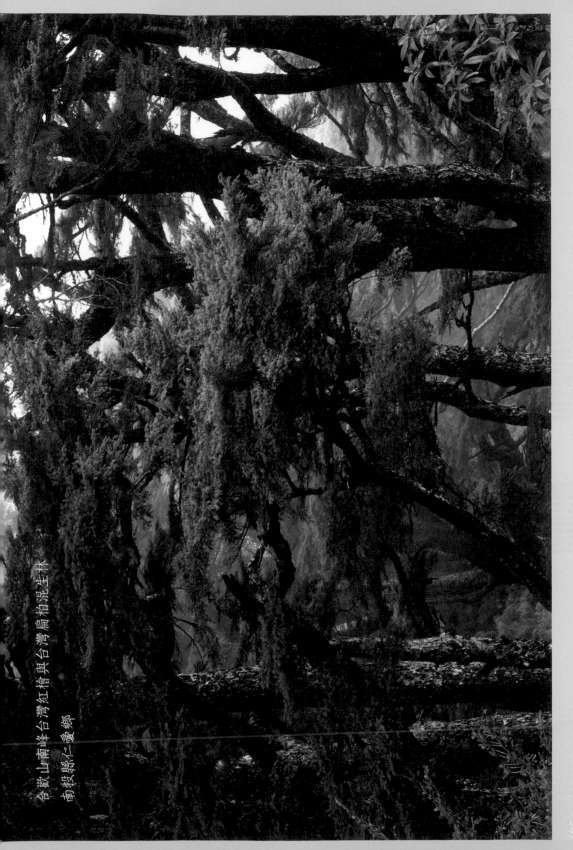

合歡山南峰台灣紅檜與台灣扁柏混生林

南投縣仁愛鄉

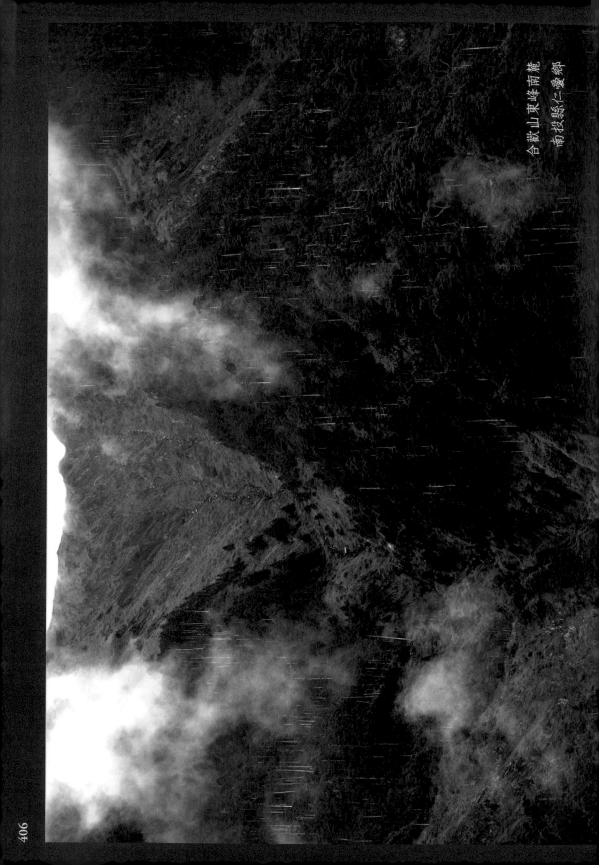

合歡山東峰南麓
南投縣仁愛鄉

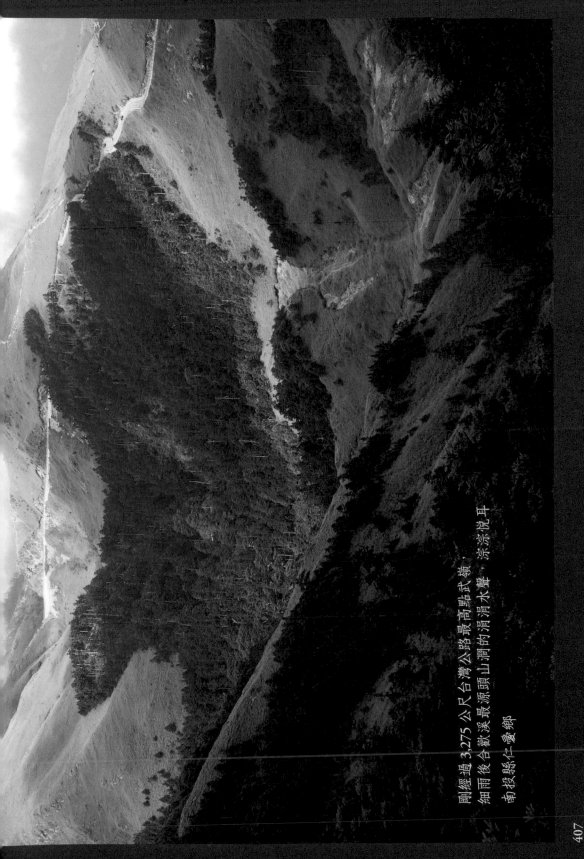

剛經過 3,275 公尺台灣公路最高點武嶺，
細雨後合歡溪最源頭山澗的涓涓流水聲，涼涼悅耳
南投縣仁愛鄉

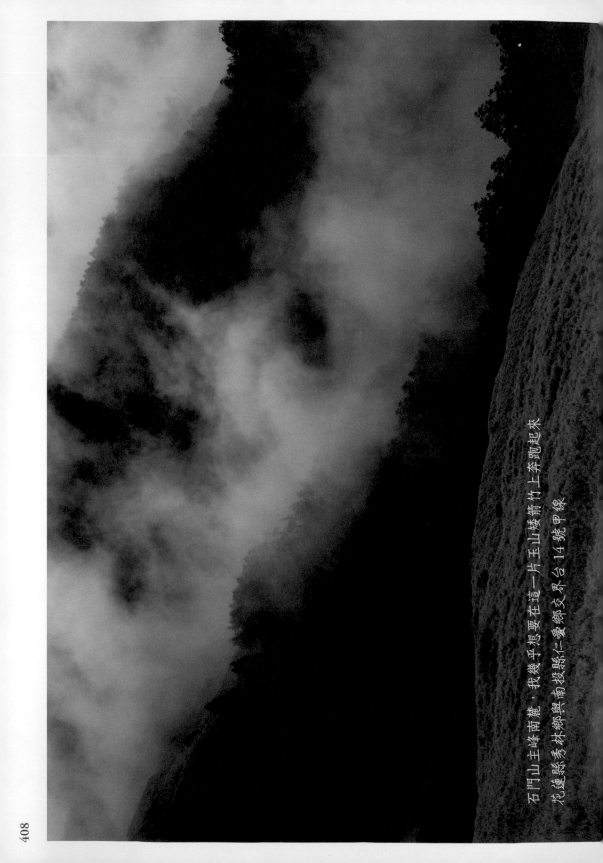

石門山主峰南麓，我幾乎想要在這一片玉山矮箭竹上奔跑起來
花蓮縣秀林鄉與南投縣仁愛鄉交界合14號甲線

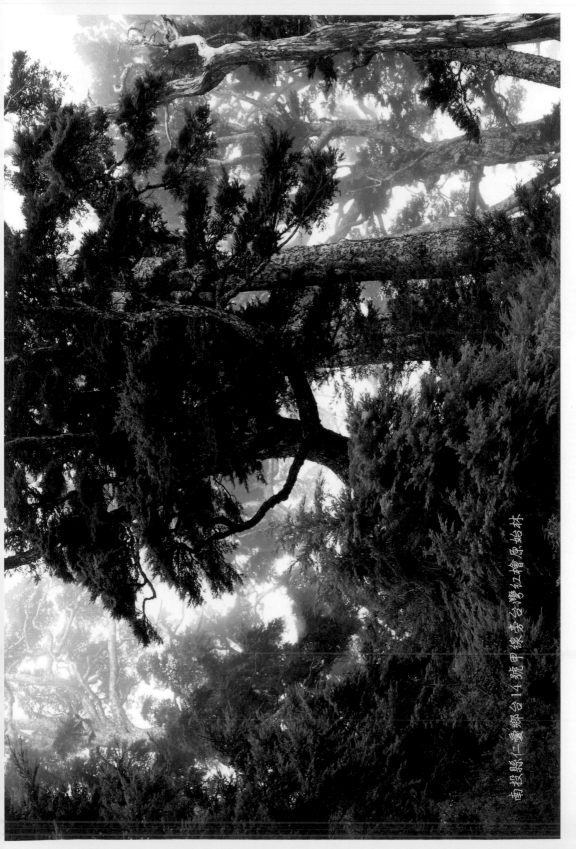

南投縣仁愛鄉台14號甲線 翠峰合歡紅檜原始林

南投縣仁愛鄉台14號甲線臺杏台灣紅檜原始林

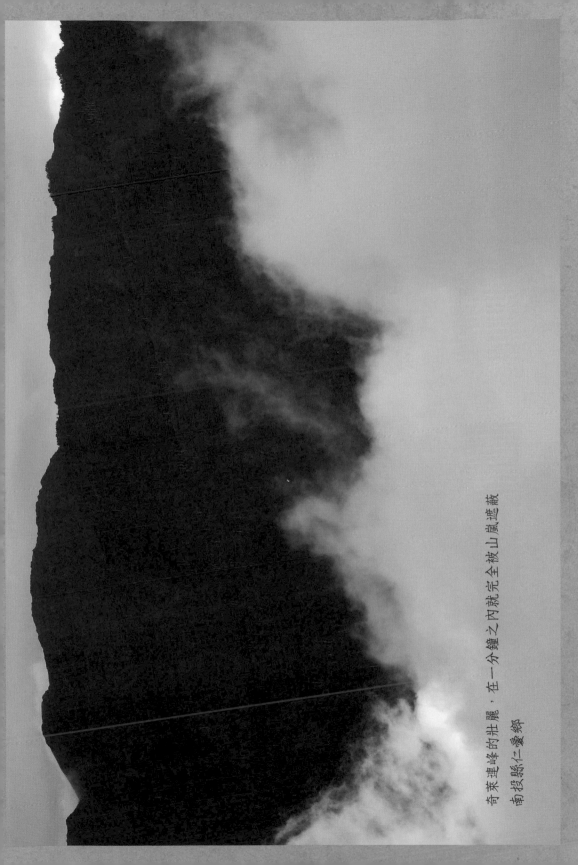

奇萊連峰的壯麗，在一分鐘之內就完全被山嵐遮蔽

南投縣仁愛鄉

411

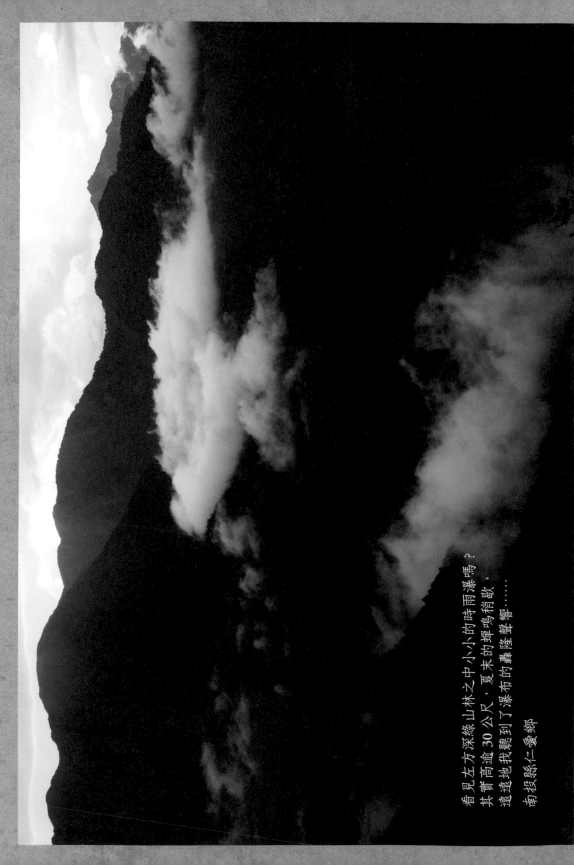

看見左方深綠山林之中小小的時雨瀑嗎？
其實高逾 30 公尺，夏末的蟬鳴稍歇，
遠遠地我聽到了瀑布的轟隆聲響……

南投縣仁愛鄉

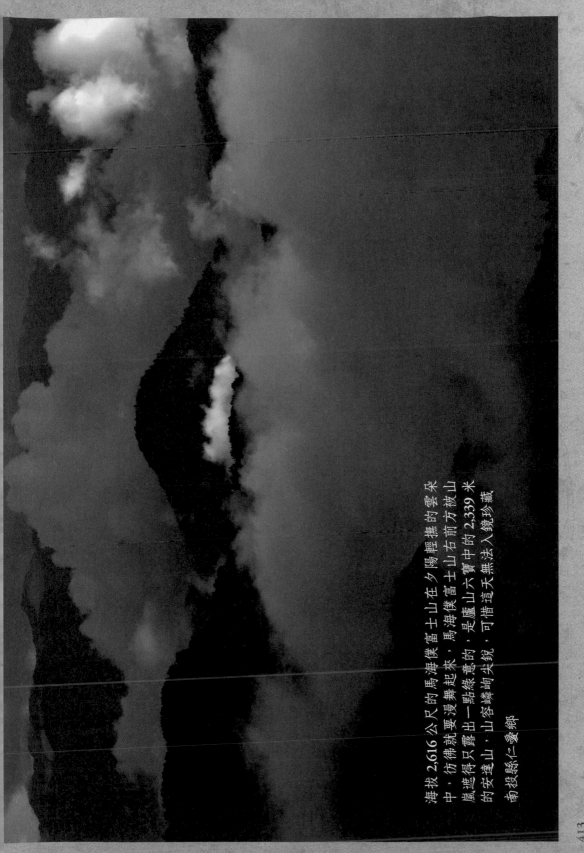

海拔 2,616 公尺的馬海僕富士山在夕陽輕撫的雲朵中，彷彿就要漫舞起來，馬海僕富士山右前方被山嵐遮得只露出一點綠意的，是廬山六寶中的 2,339 米的安達山，山容嶙峋尖銳，可惜這天無法入鏡珍藏

南投縣仁愛鄉

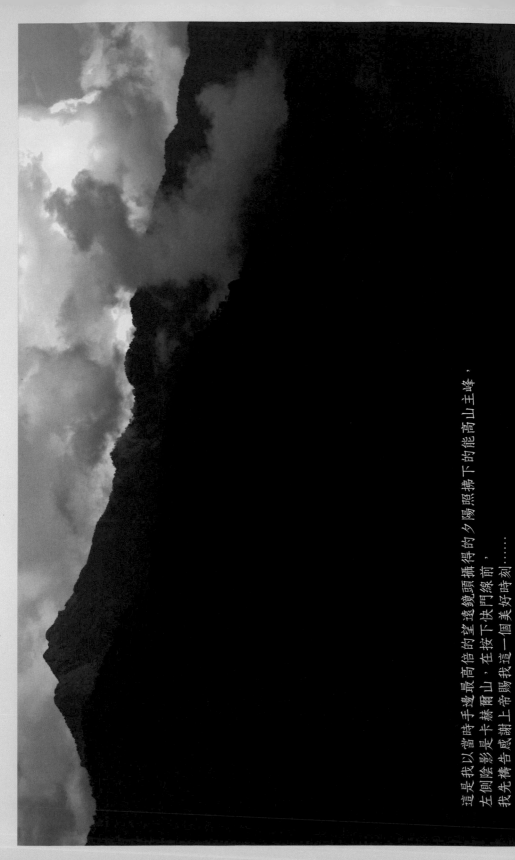

這是我以當時手邊最高倍的望遠鏡頭攝得的夕陽照拂下的能高山主峰，
左側陰影是卡赫爾山，在按下快門線前，
我先禱告感謝上帝賜我這一個美好時刻……

南投縣仁愛鄉

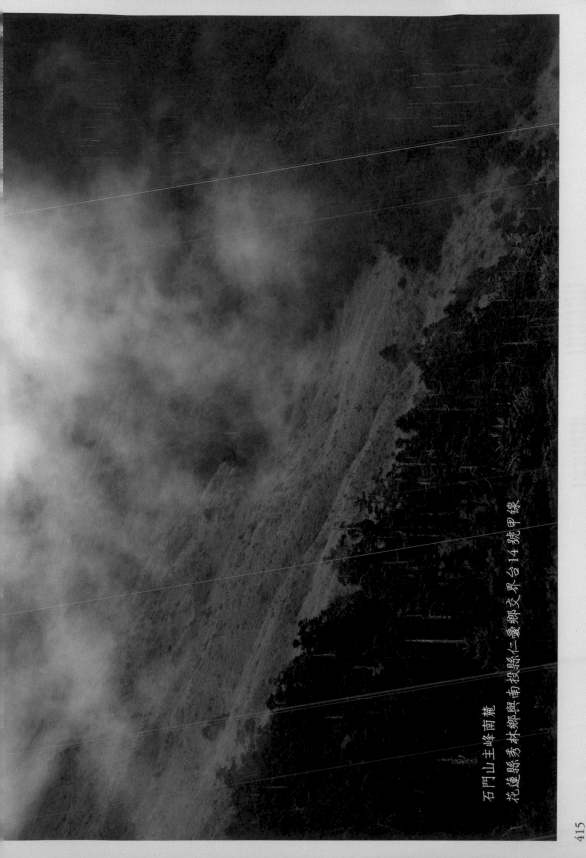

石門山主峰南麓
花蓮縣秀林鄉與南投縣仁愛鄉交界台14號甲線

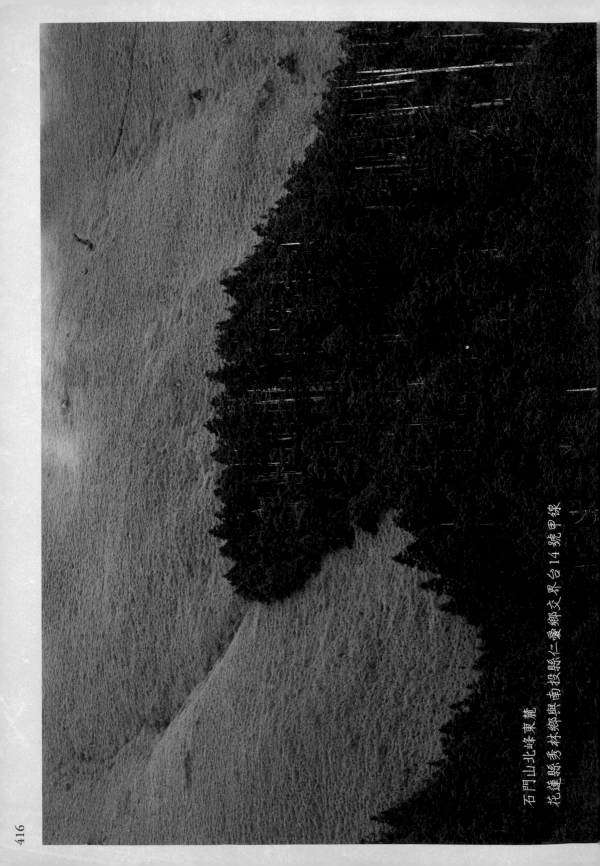

石門山北峰東麓

花蓮縣秀林鄉與南投縣仁愛鄉交界台14號甲線

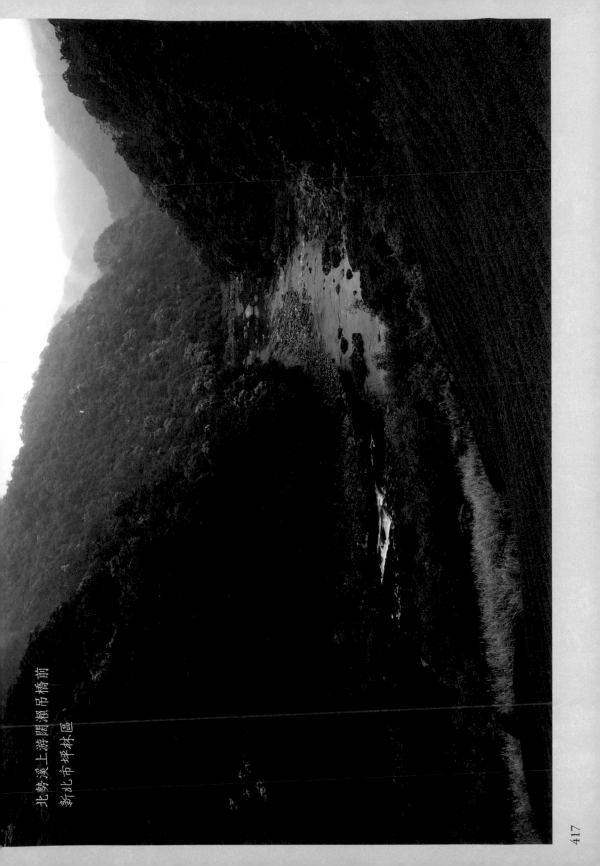

北勢溪上游闊瀨吊橋前

新北市坪林區

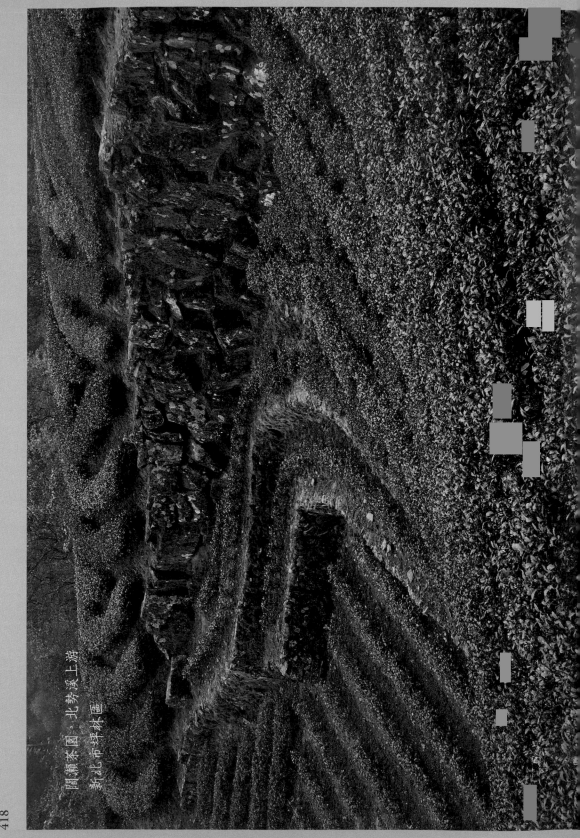

聞瀨茶園・北勢溪上游
新北市坪林區

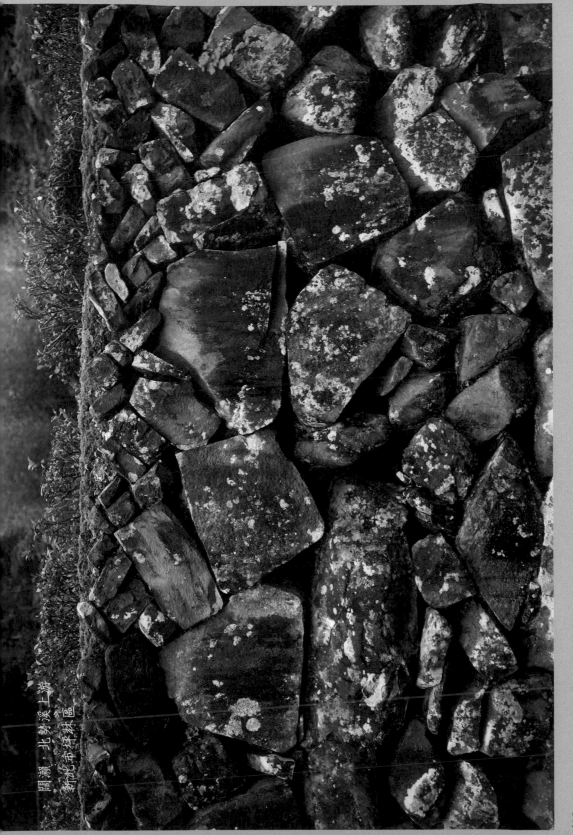

雨瀨，北勢溪上游
新北市坪林區

419

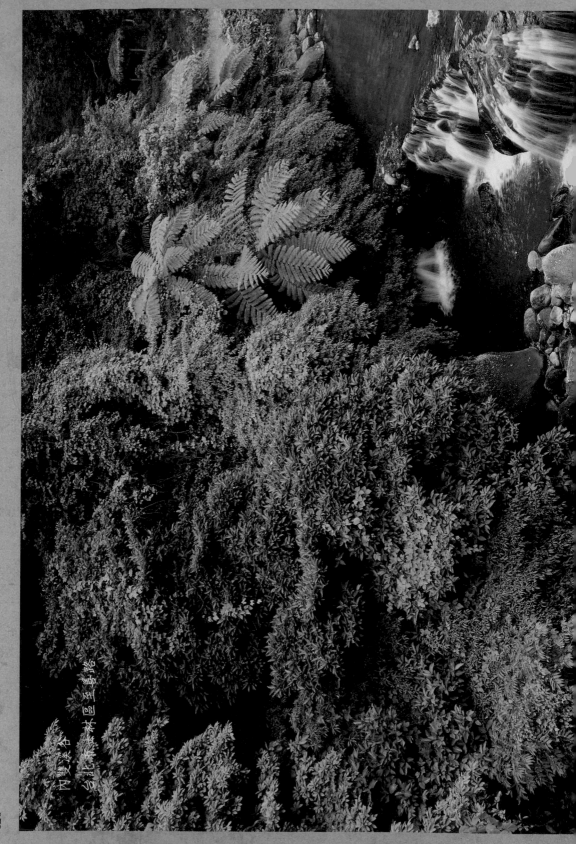

內雙溪谷

台北市士林 圖 王嘉雄

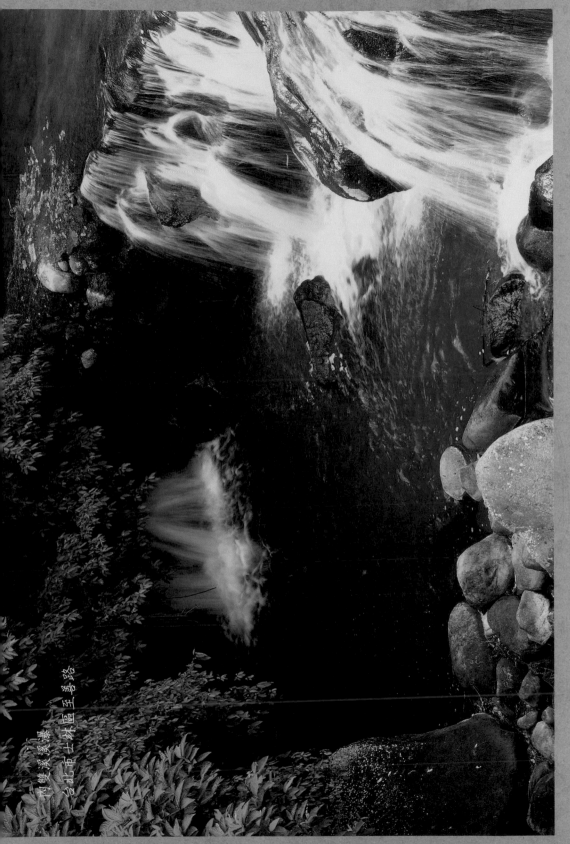

內雙溪溪瀑

台北市士林區至善路

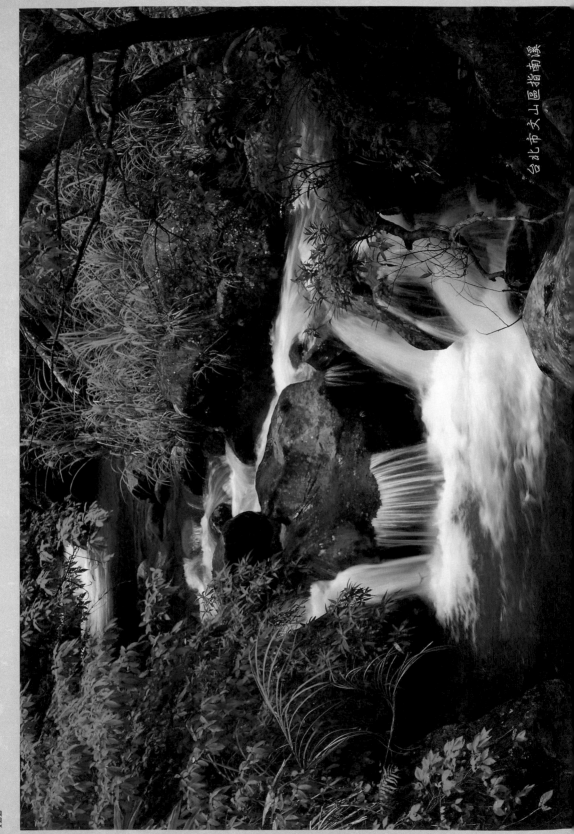

台北市文山區指南溪

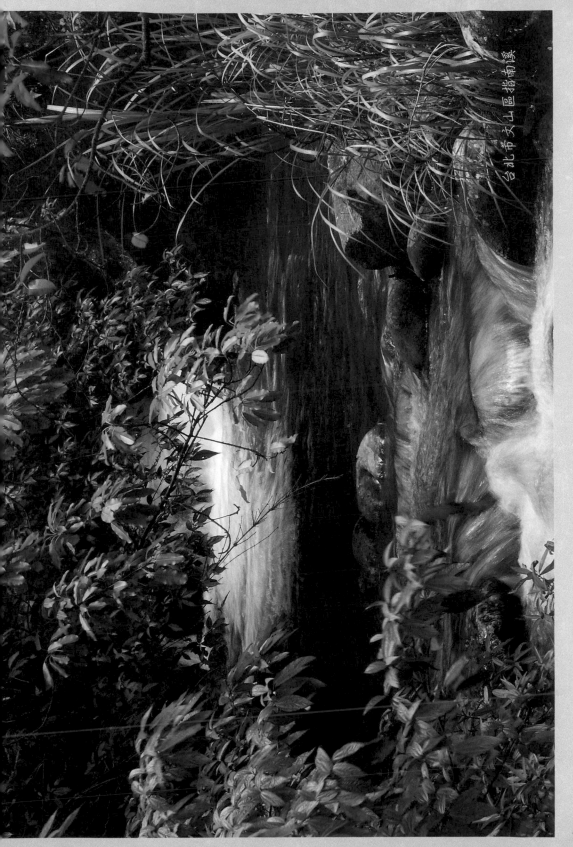

台北市文山區指南溪

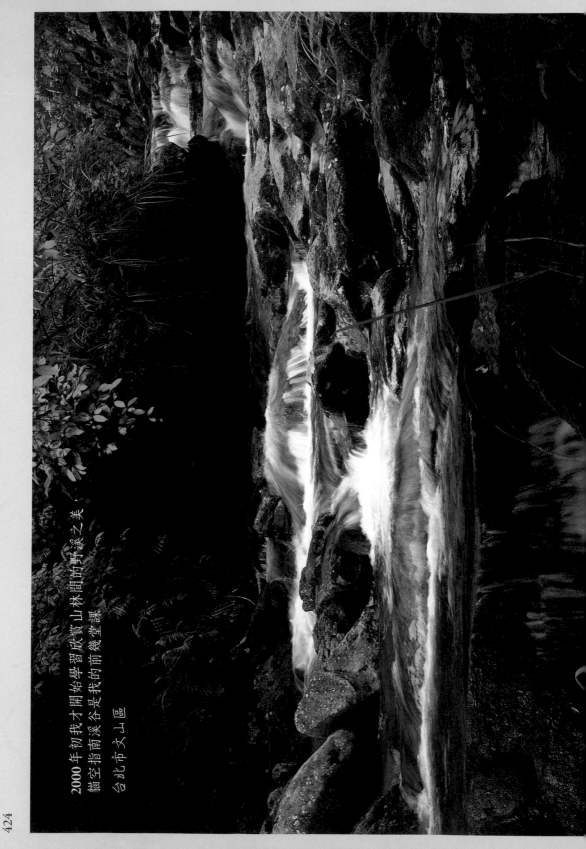

2000年初我才開始學習欣賞山林間的野溪之美，
貓空指南溪谷是我的前幾堂課

台北市文山區

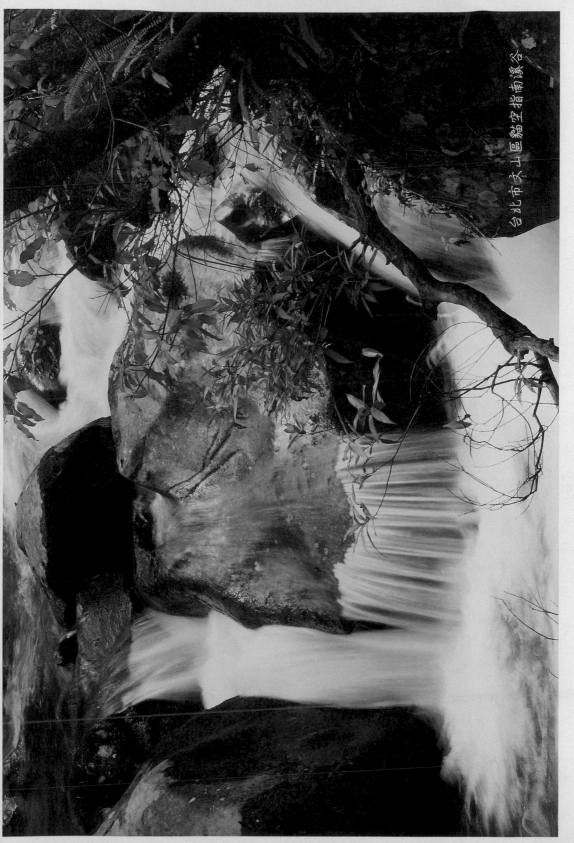

台北市文山區貓空指南溪谷

425

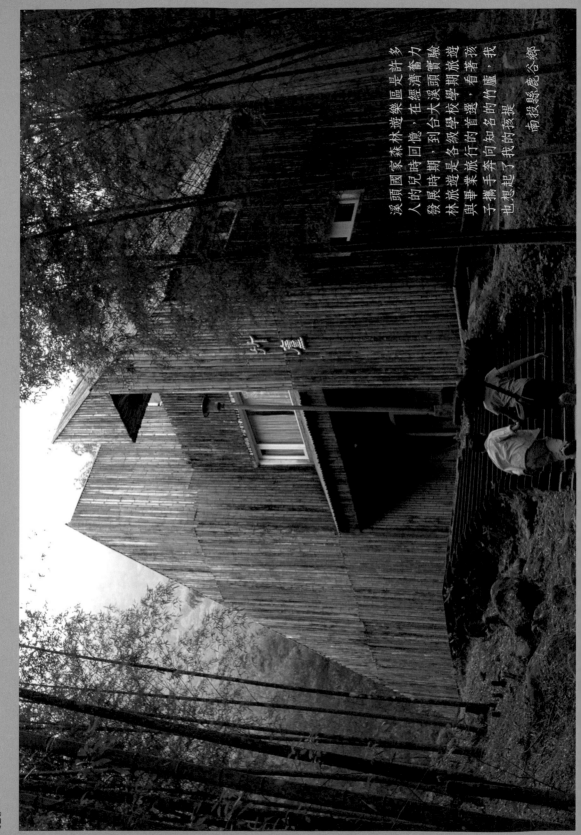

溪頭國家森林遊樂區是許多
人的兒時回憶，在經濟蕭力
發展時期，到大溪頭學期旅遊
與林旅遊是各級學校畢業旅遊
子畢業旅行的首選，看著孩
也想手奔向知名的竹廬，我
南投縣鹿谷鄉起了我的孩提

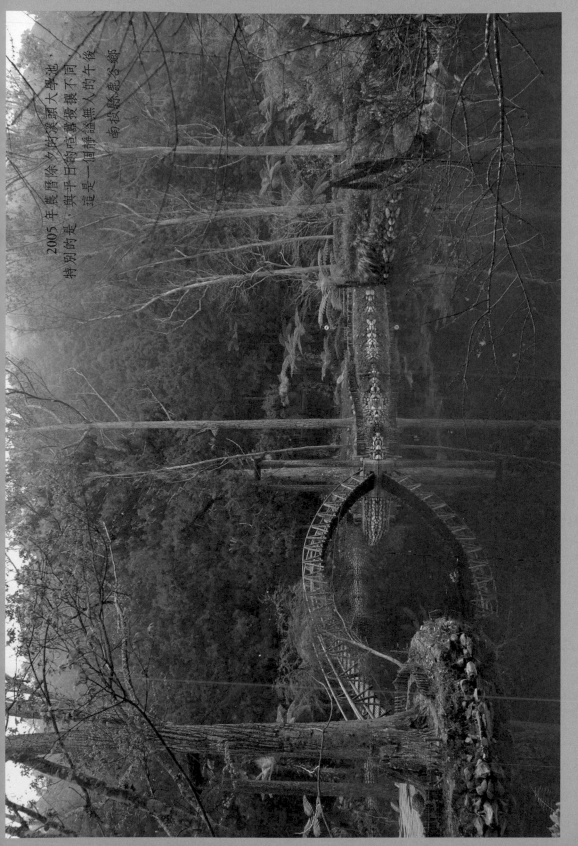

2005 年農曆除夕的溪頭大學池，特別的是，與平日的喧囂擾攘不同，這是一個靜謐無人的午後。

南投縣鹿谷鄉

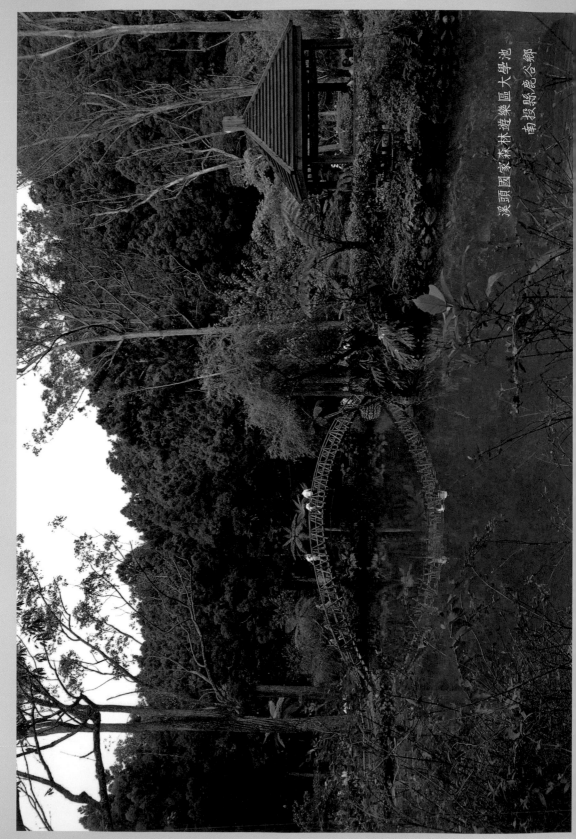

溪頭國家森林遊樂區大學池
南投縣鹿谷鄉

溪頭國家森林遊樂區竹廬
南投縣鹿谷鄉

黑色奇萊山系連峰稜線的一個浪漫角落，
今天只浪漫了不到3分鐘，亙古的陰森隨後就襲來……
南投縣仁愛鄉至遠新村中央山脈夕照

台灣山林中 181 座 3,000 公尺以上的雄渾高山，

同時歡迎夕陽老友每天的短暫晤談，

圖中右方是列入「台灣百岳十峻」之一的馬博拉斯山

南投縣仁愛鄉

431

下方幾戶仍隱約可見的是定遠新村，

上方夕照中的是能高山系連峰，

我不記得我看過多少夕日彩霞間的大山側影，

但我清晰記得那份感動……

南投縣仁愛鄉

南投縣仁愛鄉霧社

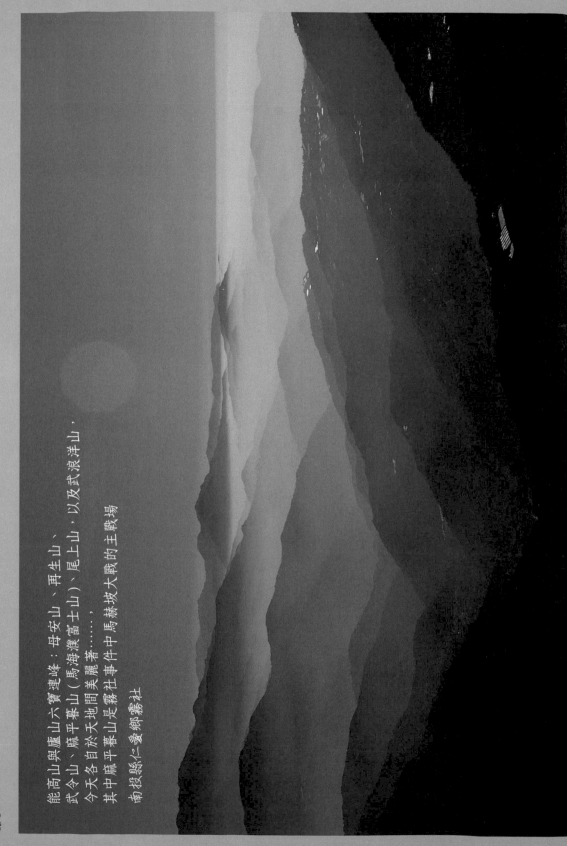

能高山與盧山六寶連峰：母安山、再生山、
武令山、麻平蕃山（馬海濮富士山）、尾上山、以及武浪洋山、
今天各自於天地間美麗著……，
其中麻平蕃山是霧社蕃社事件中馬赫坡大戰的主戰場

南投縣仁愛鄉霧社

434

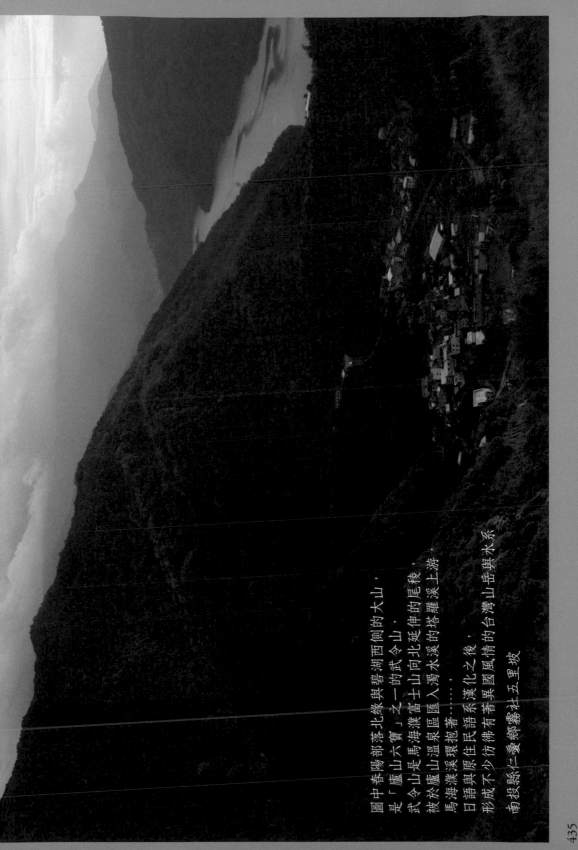

圖中春陽部落北緣與碧湖西側的大山，
是「霧社六山」之一的武令山。
武令山是盧山溫富士山向北延伸的尾稜，
被盧山馬海僕溫泉區匯入濁水溪的塔羅灣溪上游
馬海僕溪與盧溪環抱著……，
日語與原住民語系漢化之後，
形成不少仿彿有異國風情的台灣山岳與水系
南投縣仁愛鄉霧社五里坡

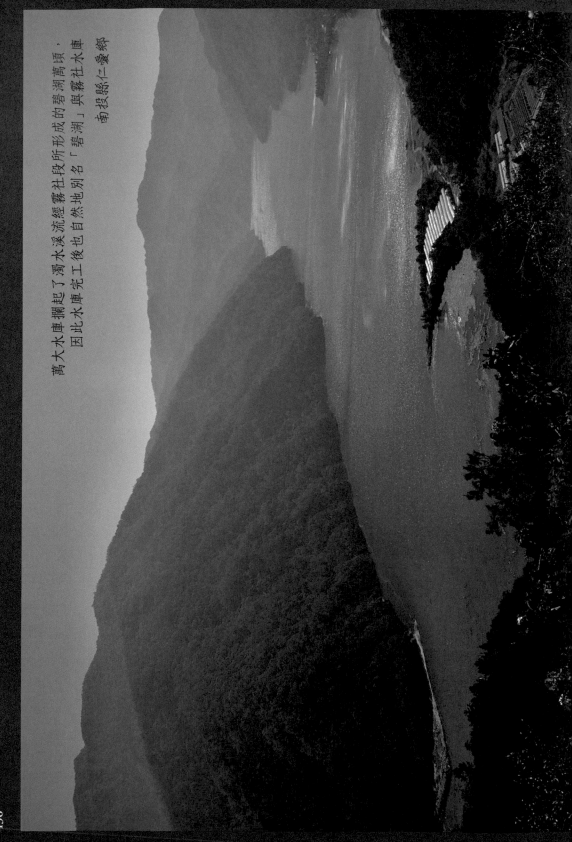

萬大水車攔起了濁水溪流經霧社段所形成萬頃的碧湖，
因此水車完工後也自然地別名「碧湖」與霧社水車
南投縣仁愛鄉

2004年，這裡的路旁山壁上還有反攻大陸的號角，以及地方政府多年來無心治理之下的民宅明亂接引山泉的雜亂亂水管。南投縣仁愛鄉清境農揚行政院退輔會博望新村前

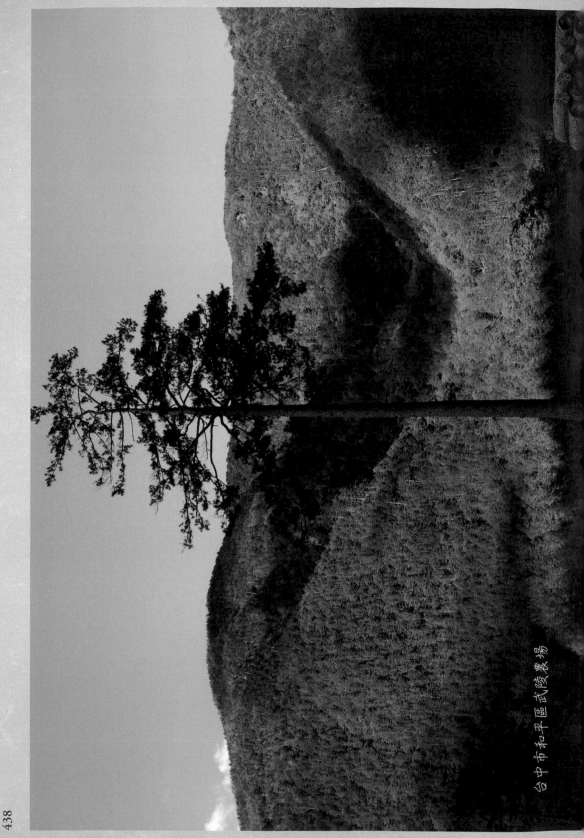

台中市和平區武陵農場

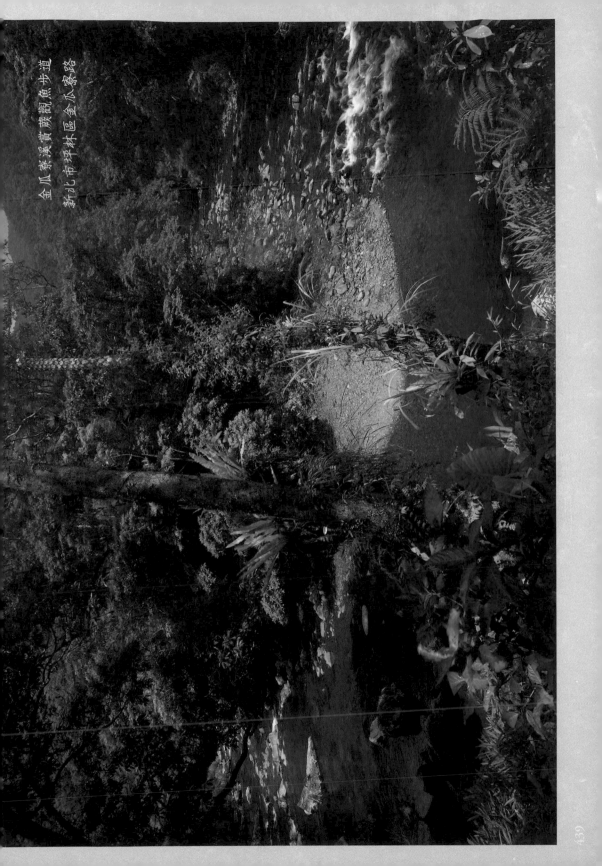

金瓜寮溪賞蕨觀魚步道
新北市坪林區金瓜寮路

439

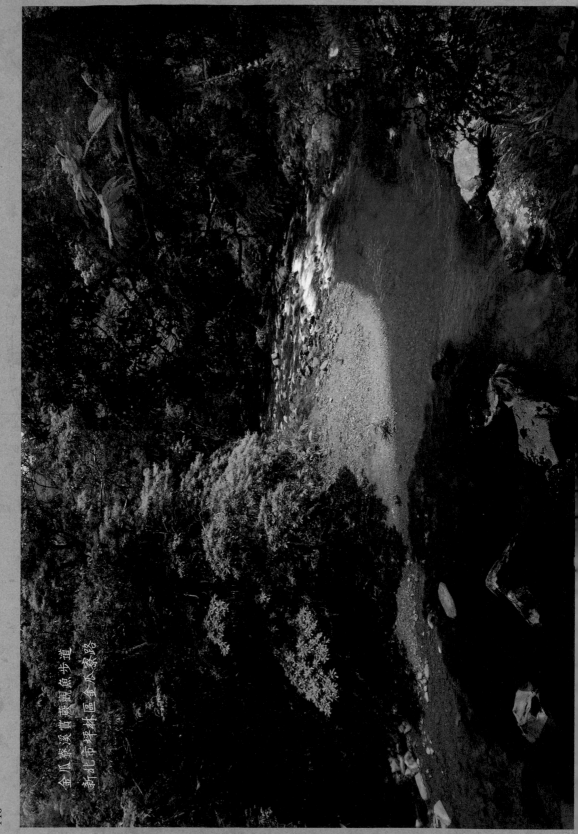

金瓜寮溪賞蕨觀魚步道
新北市坪林區金瓜寮路

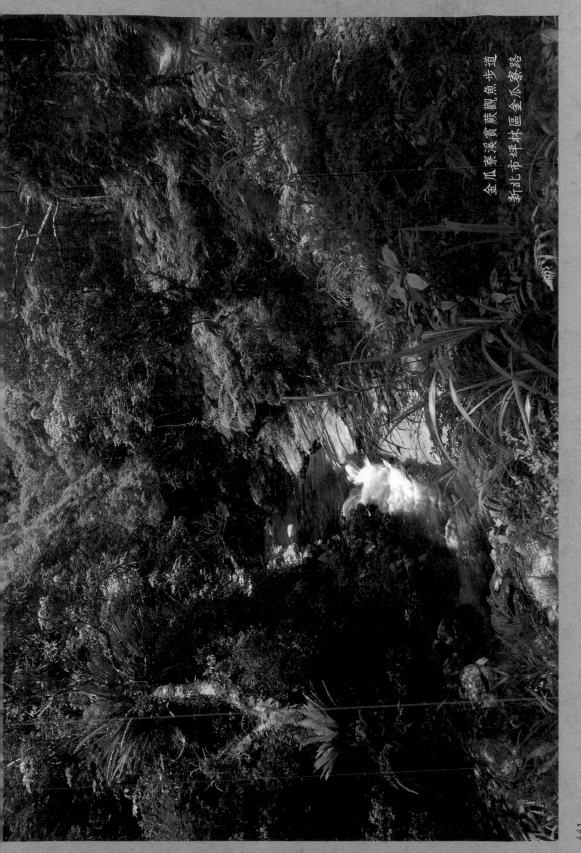

金瓜寮溪賞蕨觀魚步道
新北市坪林區金瓜寮路

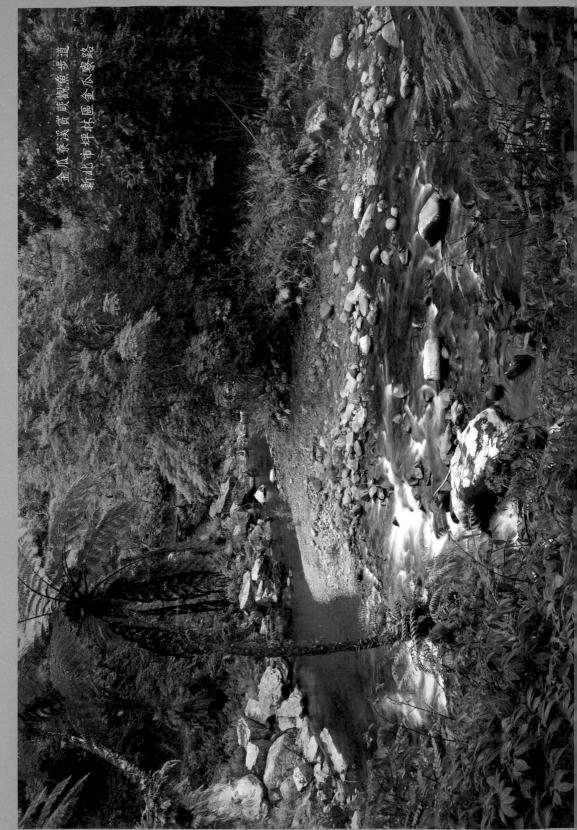

金瓜寮溪賞蕨觀魚步道
新北市坪林區金瓜寮路

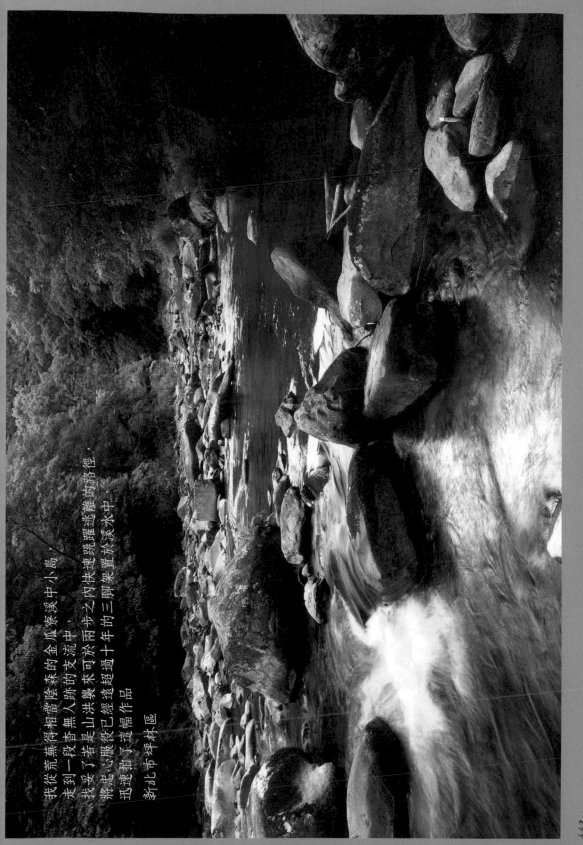

我從荒蕪得相當陰森的金瓜寮溪中小島，
走到一段杳無人跡的支流中，
找妥了若是山洪襲來可於兩步之內快速跳躍逃離的路徑，
將悉心服後已經遠遠超過十年的三腳架置於溪水中，
迅速拍了這幅作品。

新北市坪林區

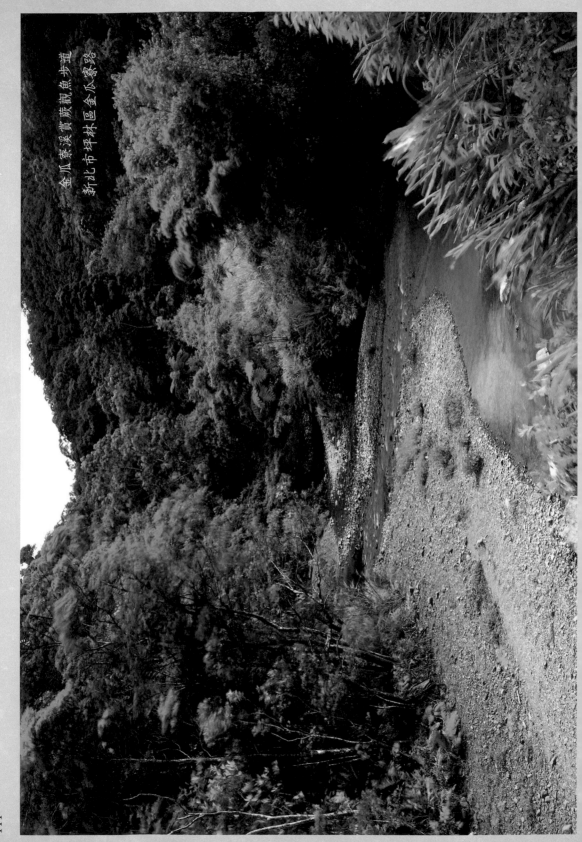

金瓜寮溪賞蕨觀魚步道
新北市坪林區金瓜寮路

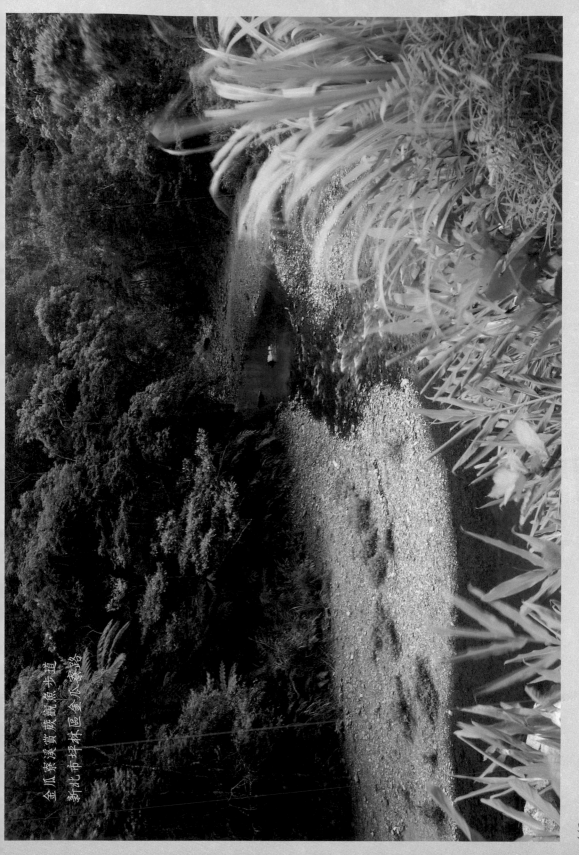

金瓜寮溪賞蕨觀魚步道
新北市坪林區金瓜寮路

445

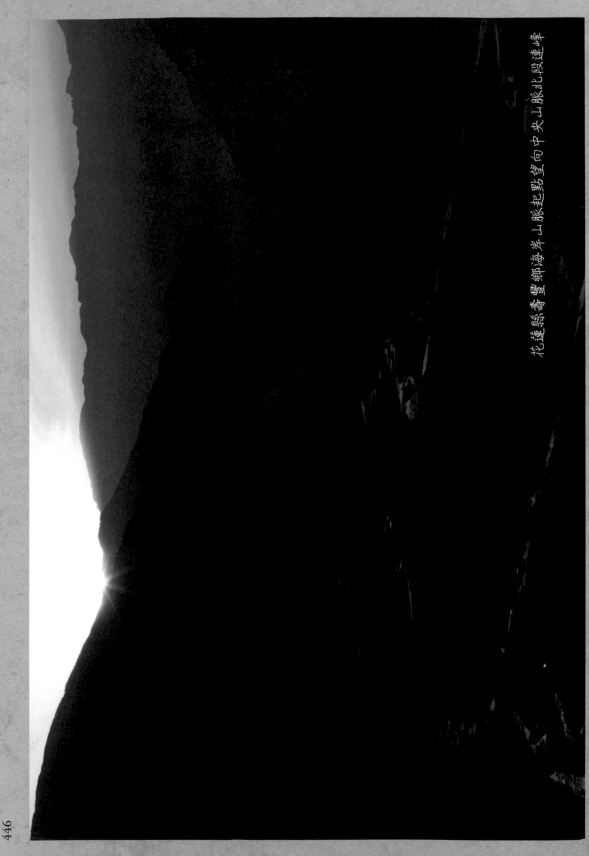

花連縣壽豐鄉海羊山脈起點望向中央山脈北段連峰

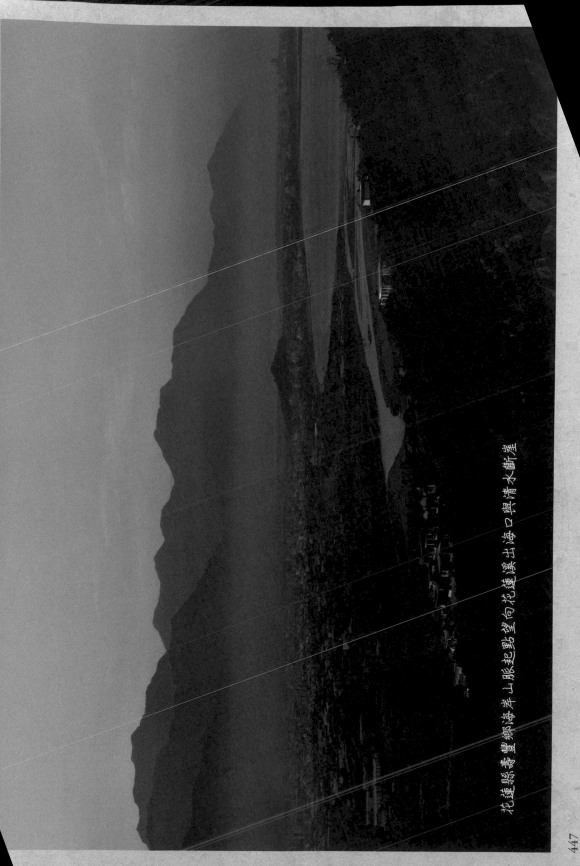

花蓮縣壽豐鄉海岸山脈起點望向花蓮溪出海口與清水斷崖

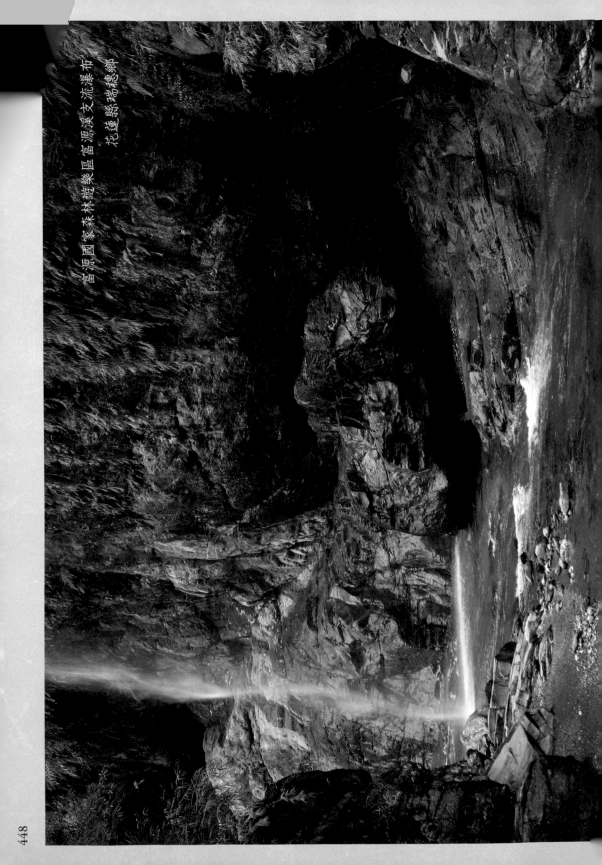

富源國家森林遊樂區富源溪支流瀑布
花蓮縣瑞穗鄉

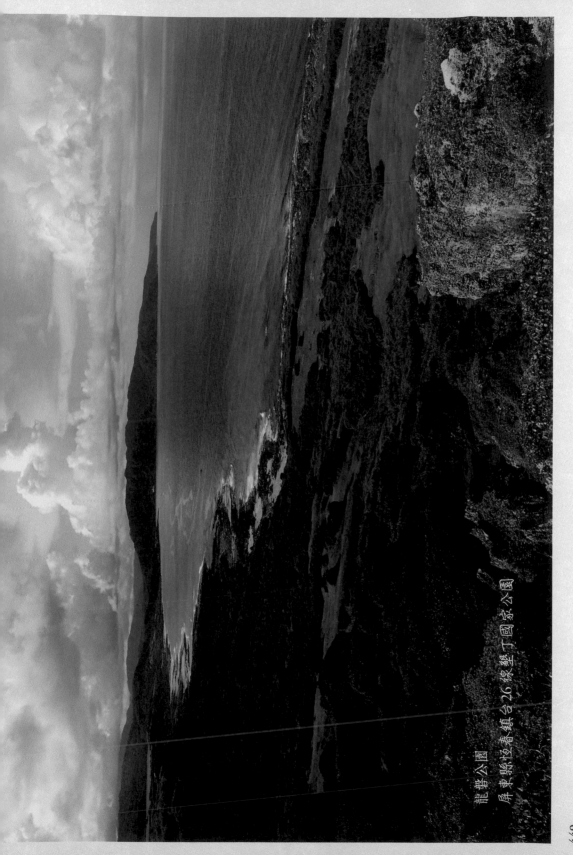

龍磐公園

屏東縣恆春鎮台26線墾丁國家公園

449

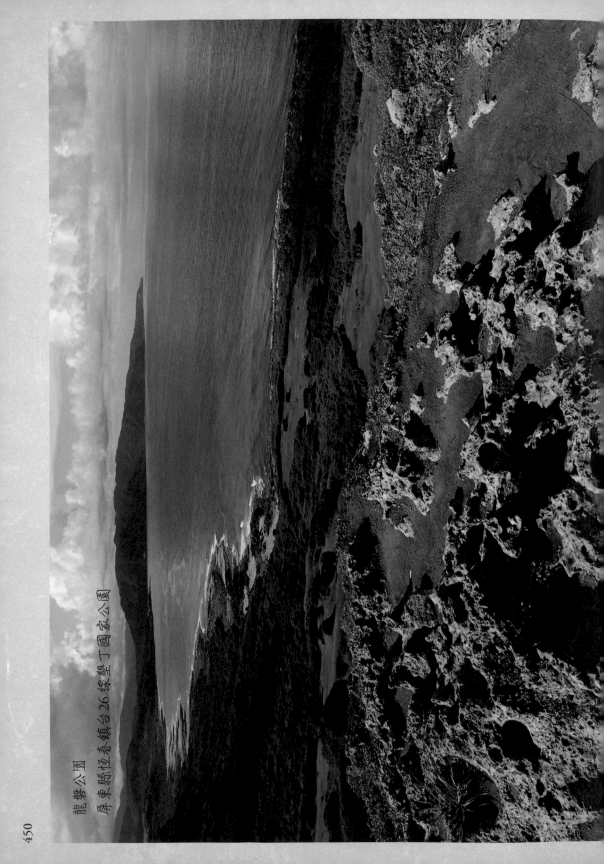

龍磐公園

屏東縣恆春鎮台26線墾丁國家公園

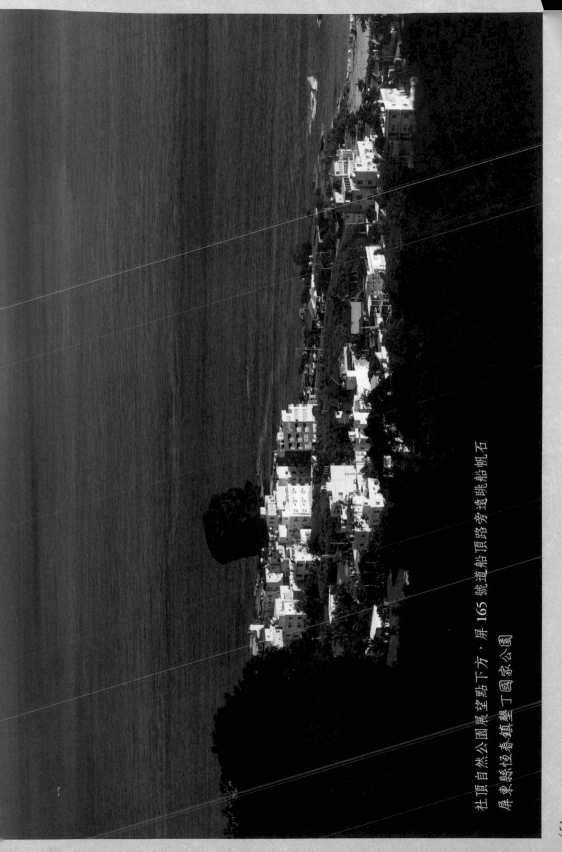

社頂自然公園展望點下方，屏 165 號道船頂路旁遠眺船帆石

屏東縣恆春鎮墾丁國家公園

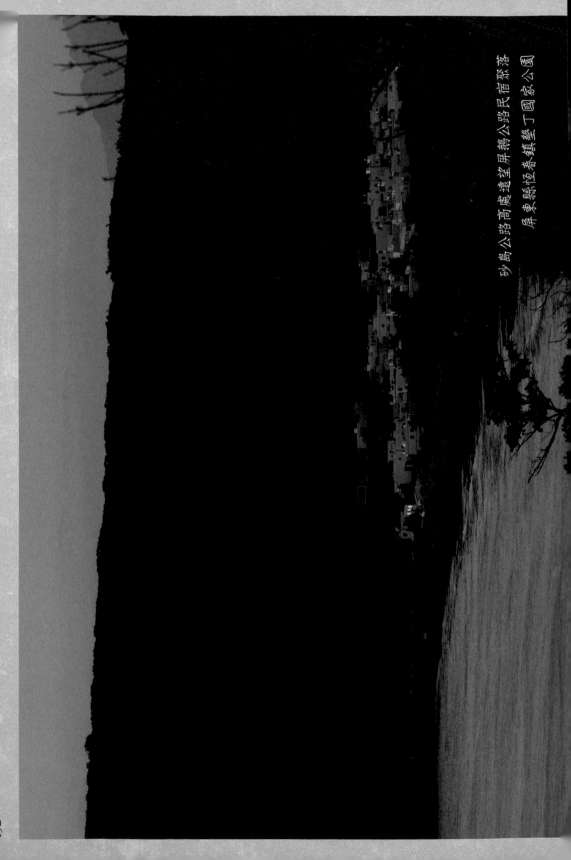

砂島公路高處遠望屏鵝公路民宿聚落
屏東縣恆春鎮墾丁國家公園

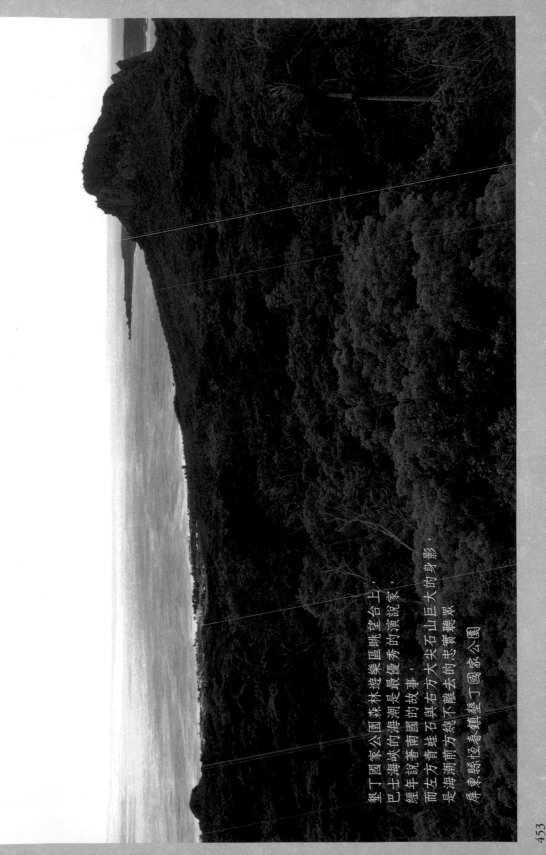

墾丁國家公園森林遊樂區眺望台上，
巴士海峽的海潮是最優秀的演說家，
經年說著南國的故事，
而左方青蛙石與右方大尖石山巨大的身影，
是海潮前方總不離去的忠實聽眾。

屏東縣恆春鎮墾丁國家公園

453

這是此生我所拍過的最滿意的落日之一，
另外一次是 2018 年夏日在羅馬街頭。
幾秒鐘前夕陽邊在我的 200 mm 長鏡頭那一端刺痛著我的瞳孔，
虹膜幾乎忍不住之際，海面已經失去了湛藍色，
左邊那一片熱帶氣旋般發展著的雲朵突然遮蔽了泰半的夕日，
與右方巨大的罩狀雲迅速退縮成的遠方淡淡的雲彩，
彼此之間僅僅維繫了不超過五秒，
一同彩繪了關山日落最美的這一刻

屏東縣枋春鎮

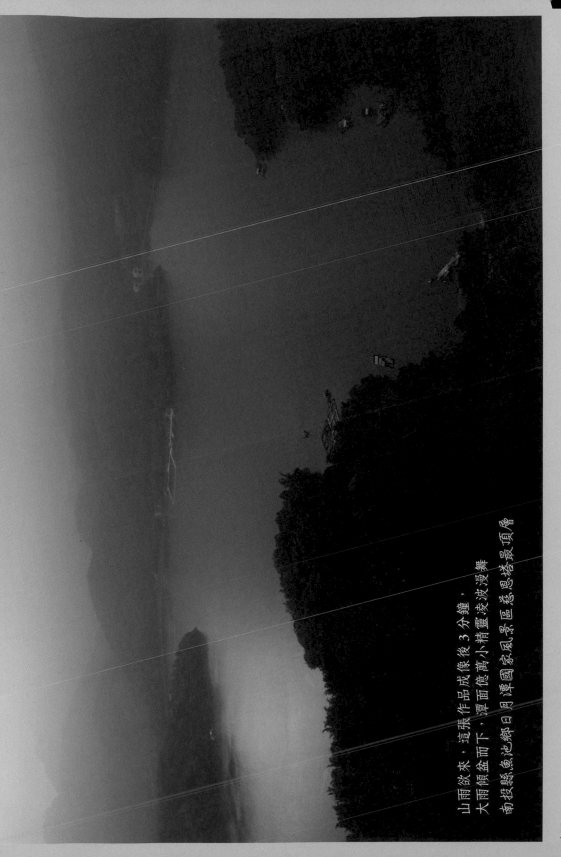

山雨欲來，這張作品成像後 3 分鐘，
大雨傾盆而下，潭面億萬小精靈凌波漫舞

南投縣魚池鄉日月潭國家風景區慈恩塔最頂層

這是我最早的日月潭印象之一，
蔣介石紀念母親的慈恩塔、
與鄒族人已正名為 Lalu 的昔日光華島、
這一季的水上賽事，
讓久遠照片中的潭面看起來很可親，
南投縣魚池鄉日月潭國家風景區

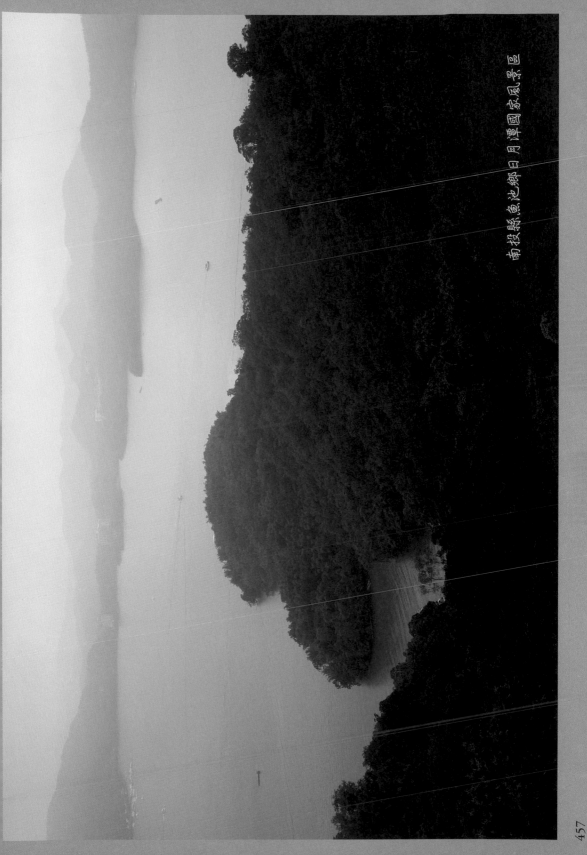

南投縣魚池鄉日月潭國家風景區

457

日月潭蔣介石涵碧樓行館原址前望向潭心，
慈恩塔好像站在一個大島山頂，
無言統御著三層山巒與扁平的邵族聖地 Lalu 島
南投縣魚池鄉日月潭國家風景區

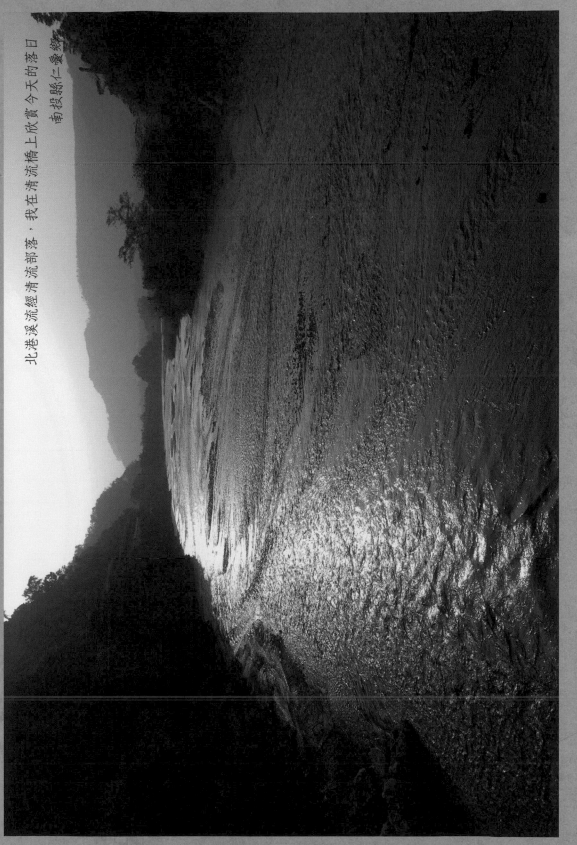

北港溪流經清流部落，我在清流橋上欣賞今天的落日

南投縣仁愛鄉

459

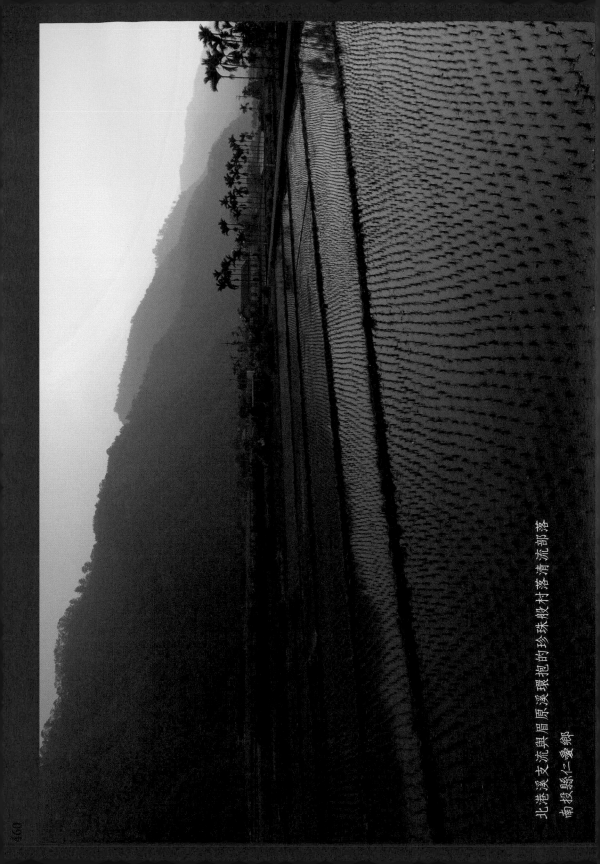

北港溪支流與眉原溪環抱的珍珠般散村落清流部落

南投縣仁愛鄉

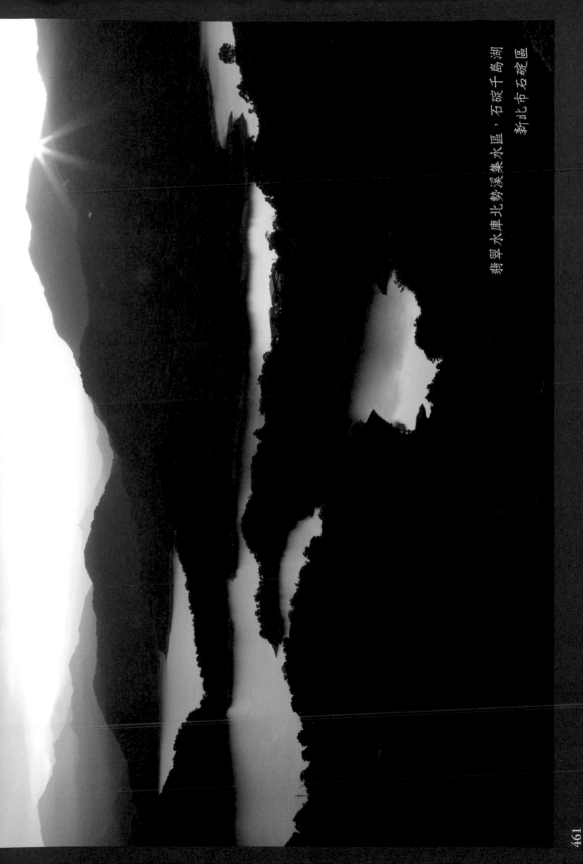

翡翠水庫北勢溪集水區，石碇千島湖

新北市石碇區

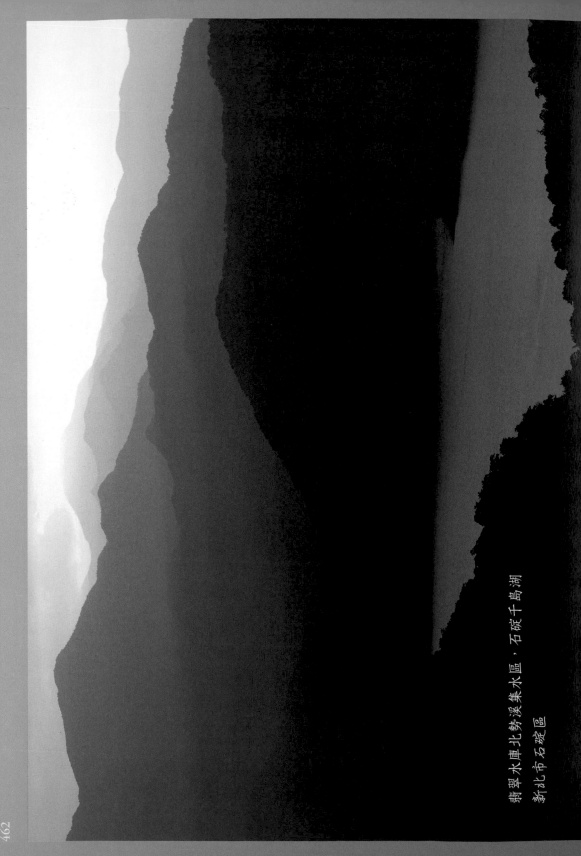

翡翠水庫北勢溪集水區，石碇千島湖

新北市石碇區

此刻我細看著水面，成群的溪哥小魚悶著今夏最美的鑽銀碎光，
向我這山林攝影者道晚安，水墨山巒非常理解，笑意連連……

新北市石碇區翡翠水庫北勢溪集水區

463

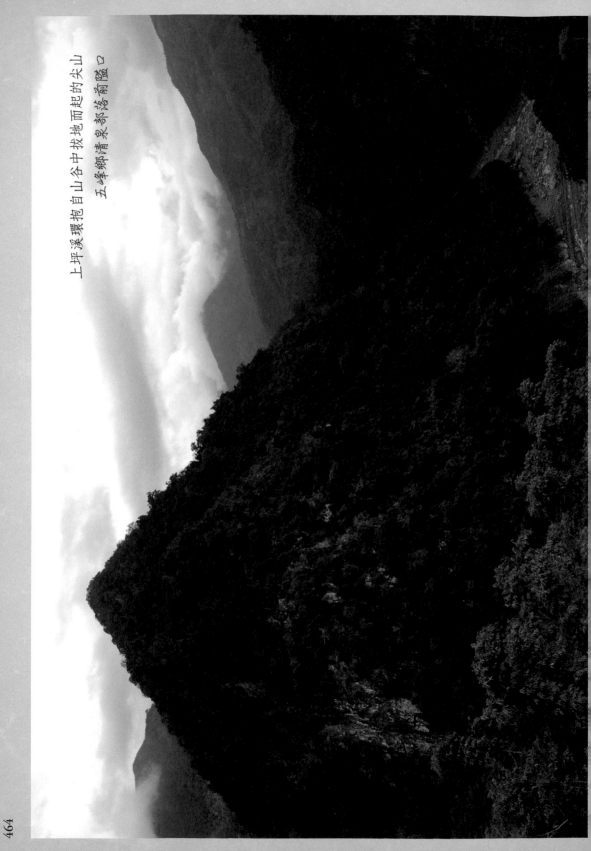

上坪溪環抱自山谷中拔地而起的尖山
五峰鄉清泉部落前隧口

上坪溪乾燥樹排
至紙寮段，原住民朋友
於溪床的創意美學與信仰告白，
在這一次造訪山林部落時，吸引
我在岸邊駐足良久，認真欣賞

新竹縣五峰鄉上坪溪谷

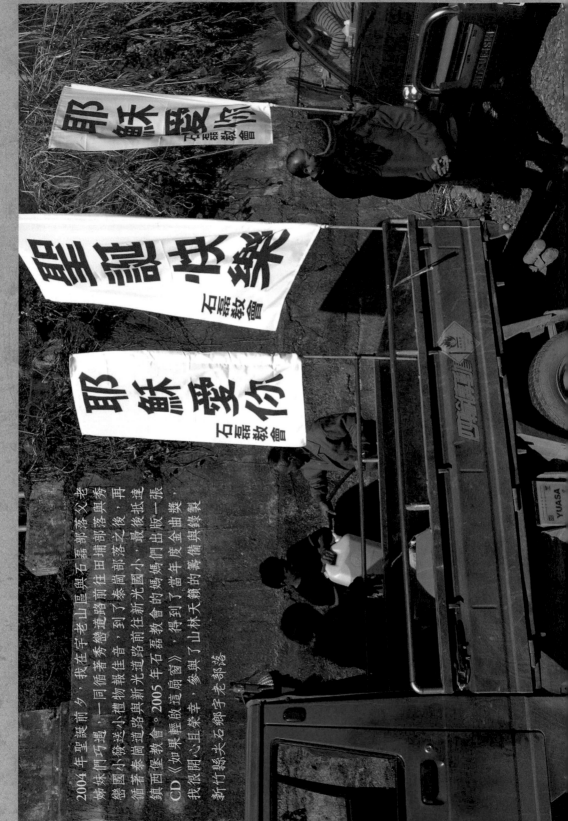

2004 年聖誕前夕，我在宇老山區與石磊部落艾老姊妹們巧遇，一同循著秀巒道路前往田埔部落與秀巒國小發送小禮物報佳音，到了泰崗部落之後，再循著崇崗道路與新光道路前往新光國小，最後抵達鎮西堡教會。2005 年石磊教會的媽媽們出版一張 CD《如果輕輕啟這扇窗》，得到了當年度金曲獎，我很開心且榮幸，參與了山林天籟的籌備與錄製

新竹縣尖石鄉字老部落

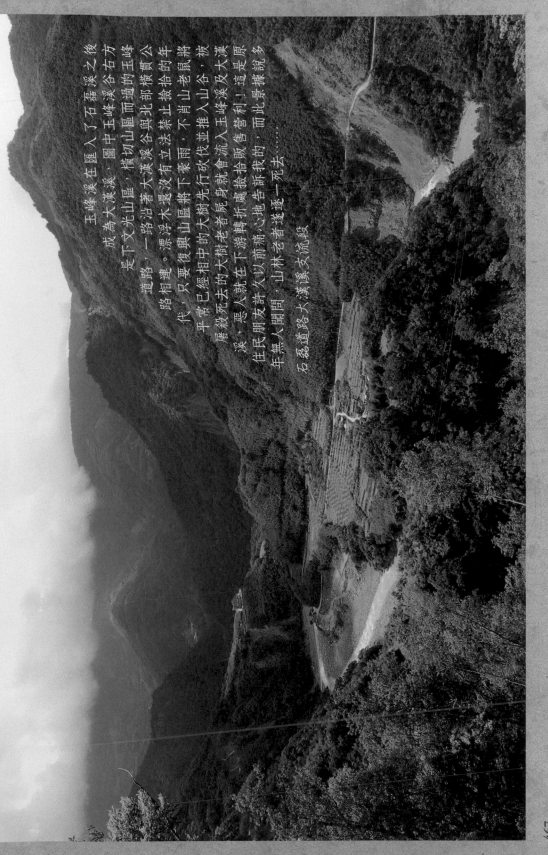

王峰溪在匯入了石磊溪之後
成為大漢溪。圖中王峰溪谷右方
是下文光山區，橫切山區而過的王峰公
路，一路沿著大漢溪谷與北部橫貫公
路相連。漂浮木還沒有立法禁止撿拾的年
代，只要復興與山區相中的大樹老者死就有斤斫伐推入山谷，被
平常殺死在相中的大樹老者轉折在下游轉心處撿拾販售營利！這是原
溪。惡人就在下游轉折前痛心地告訴我的。而此景撿一死去
住民朋友人闇開，山林老者逢逢一死去
年無人闇開，山林老者逢逢支流段
石磊道路大漢溪支流段⋯⋯

我曾經是一個貧窮的孩子，但我喜歡貧窮所帶來的一些正面的影響，而這些孩子更好的薰陶吧！的陪伴，山林之樂應該是美好幾個孩子？

新竹縣尖石鄉多鐵道路尖老段

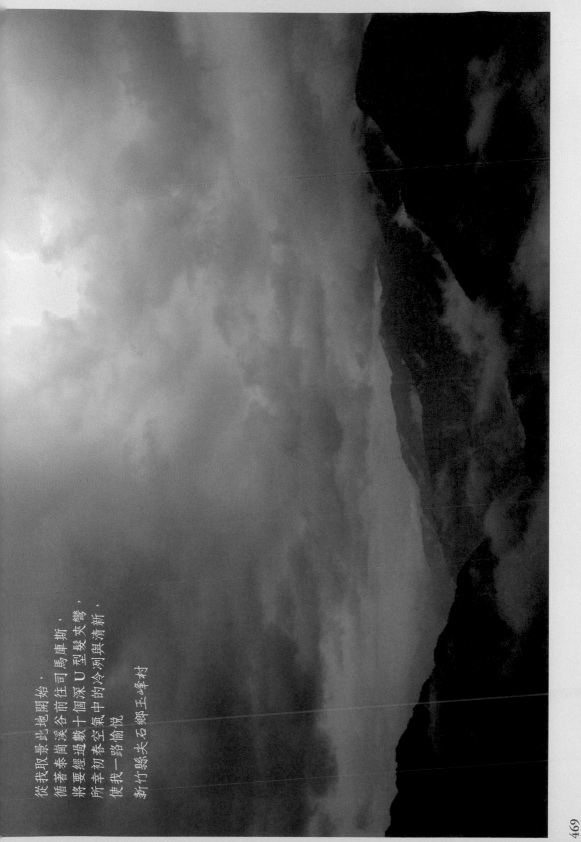

從我取景此地開始，循著泰崗溪谷前往一個十個深 U 型髮夾彎，將要經過數個往司馬庫斯所幸空氣中的春初冷冽與清新，使我一路愉悅

新竹縣尖石鄉玉峰村

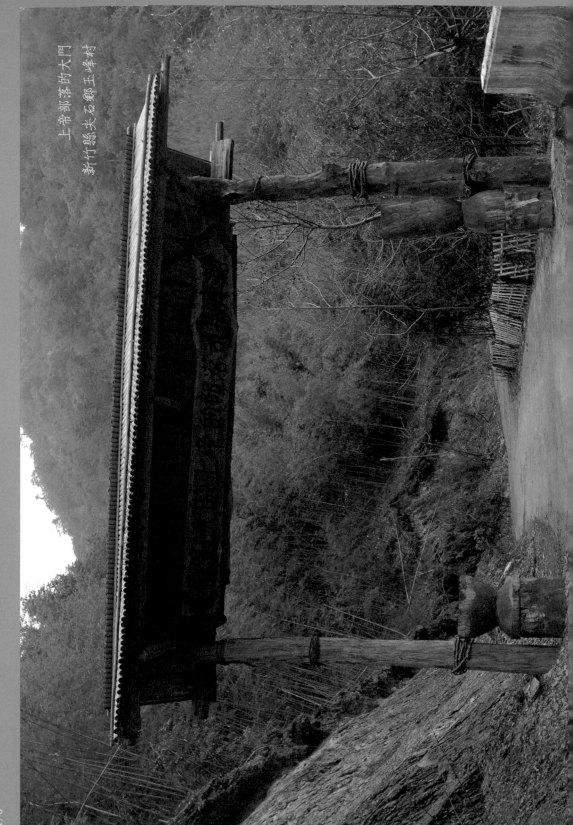

上帝部落的大門
新竹縣尖石鄉玉峰村

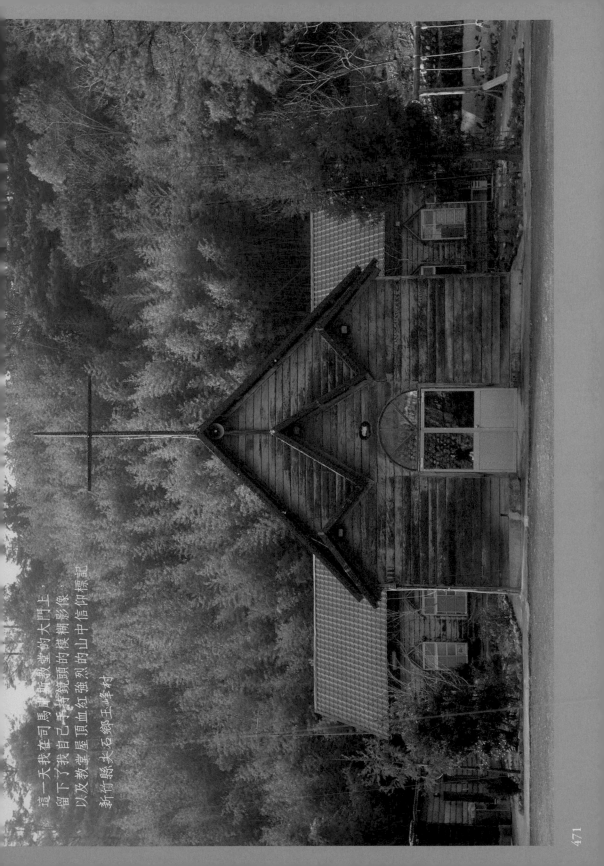

這一天我在司馬庫斯教堂的大門上
留下了我自己手持鏡頭的模糊影像,
以及教堂屋頂血紅強烈的山中信仰標記

新竹縣尖石鄉玉峰村

471

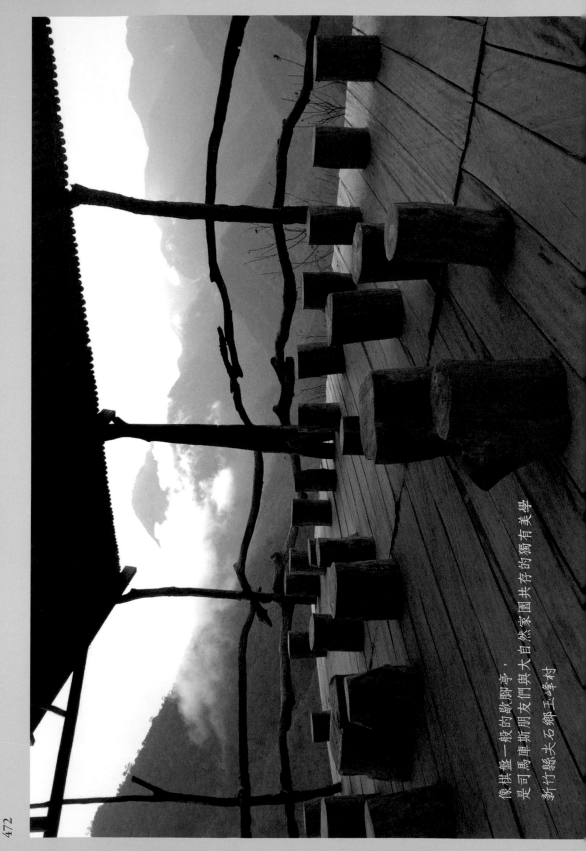

像棋盤一般的歇腳亭，
是司馬庫斯庫朋友斯人自然家園共存的獨有美學
新竹縣尖石鄉玉峰村

472

司馬庫斯今天沒有營業的木雕工作坊！立面一派詩意

新竹縣尖石鄉玉峰村

473

人們開心地從民宿出發，
前往探索司馬庫斯巨木群與鴛鴦湖
新竹縣尖石鄉玉峰村

這天探訪霞喀羅古道，山林中縱有看似凌亂的簡易設施，上帝今天仍然賜給我一片晴朗著成形的雲海，宛若一頃山間巨湖向我吋吋移來

新竹縣尖石鄉石鹿部落

石鹿部落
Shihlu Tribe

霞喀羅步道
Shakaro Trail

霞喀羅古道旁的部落族人，曾經面對危急存亡之秋
新竹縣尖石鄉養老山西北峰北麓，薩克亞金溪谷南面

部落存亡
the Tribe's Survival

固駐在所（霞喀羅、小林、庄子及
拉卡社Mukeraka與臨溪對岸的天

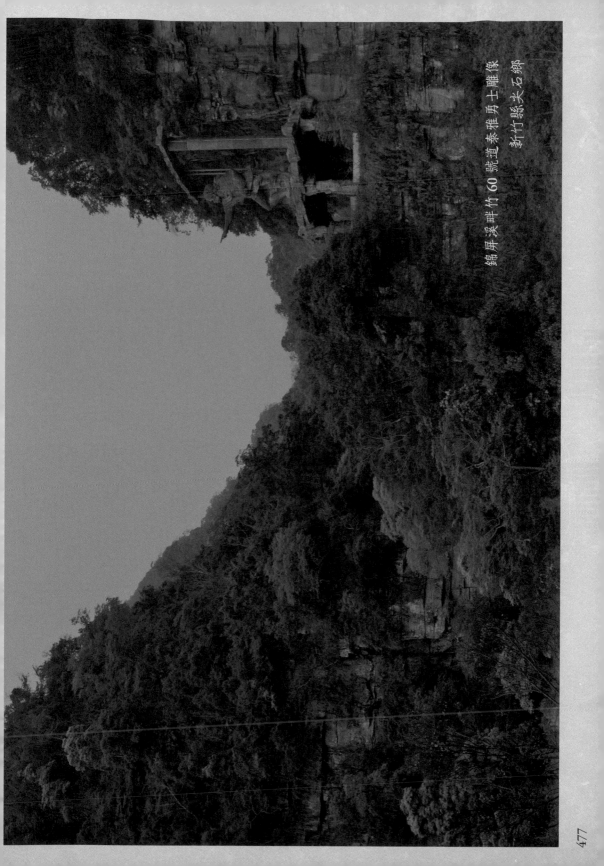

錦屏溪畔竹60號道泰雅勇士雕像　　新竹縣尖石鄉

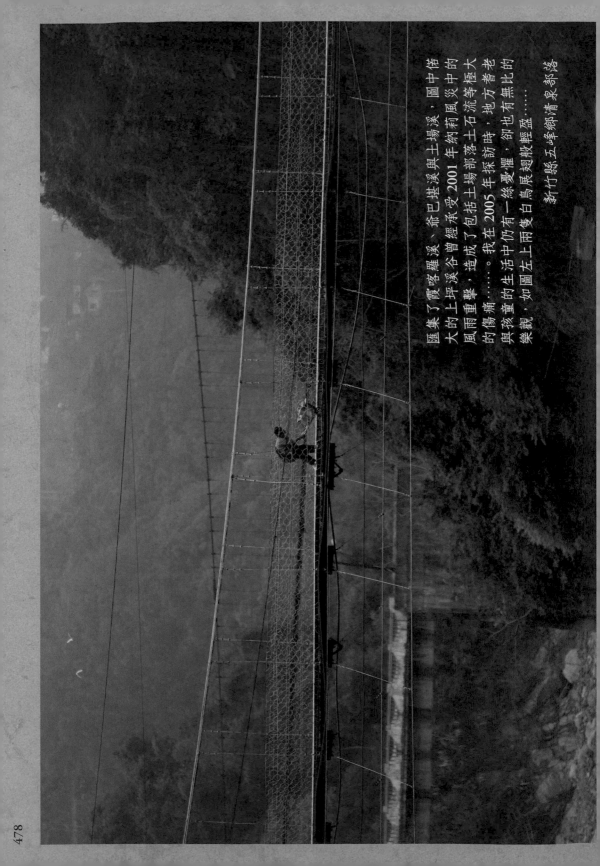

匯集了霞喀羅溪、爺巴堪溪與上坪溪，圖中偌大的上坪溪谷曾經承受 2001 年納莉風災中的風雨重擊，造成了包括土石流等流中的傷痛……。我在 2005 年探訪時，地方耆老與孩童的生活中仍有一絲憂懼，卻也有無比的樂觀，如圖左上兩隻白鳥展翅般輕盈……

新竹縣五峰鄉清泉部落

478

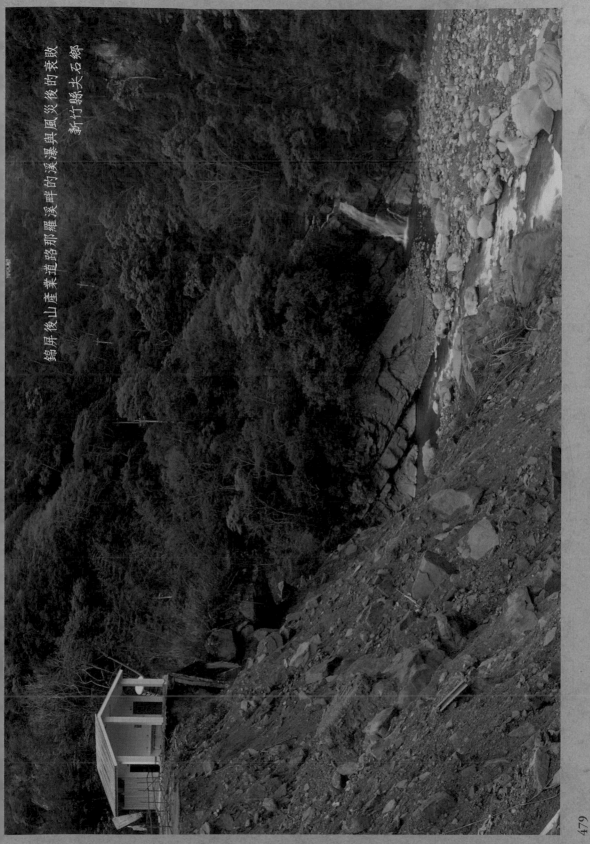

錦屏後山產業道路那羅溪畔的溪澤與風災後的衰敗

新竹縣尖石鄉

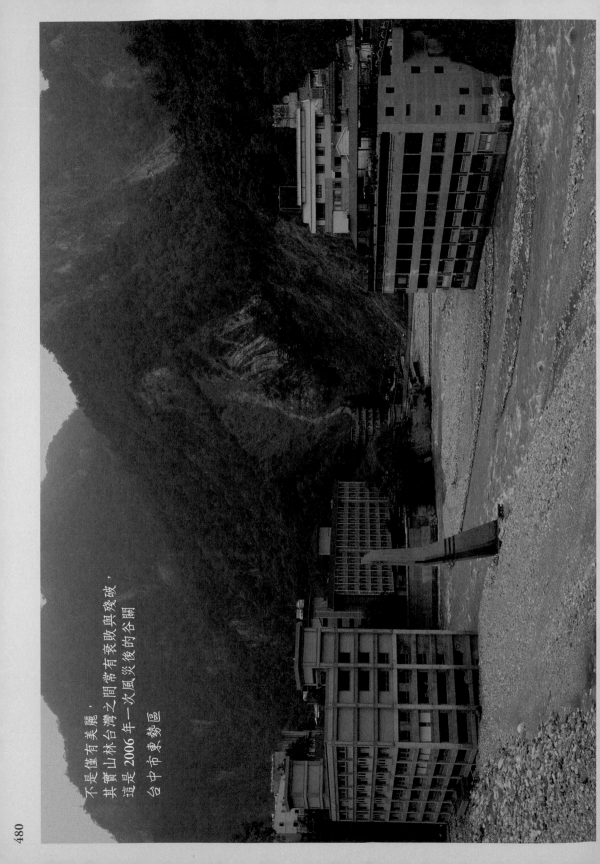

不是僅僅有美麗，
其實山林台灣之間常有衰敗與殘破，
這是 2006 年一次風災後的谷關

台中市東勢區

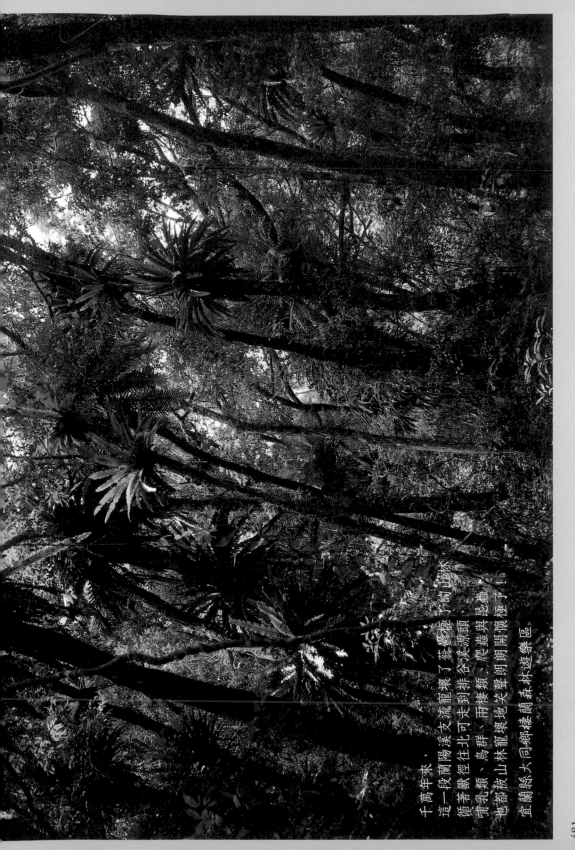

千萬年來，
這一段蘭陽溪支流壞了益蕃礫下的山嶺，
循著獸徑往北可走到支溪源頭；
哺乳類、鳥群、兩棲類、爬蟲與昆蟲，
也都被山林寵壞地笑聲聲朗開寬寂了！

宜蘭縣大同鄉棲蘭森林遊樂區

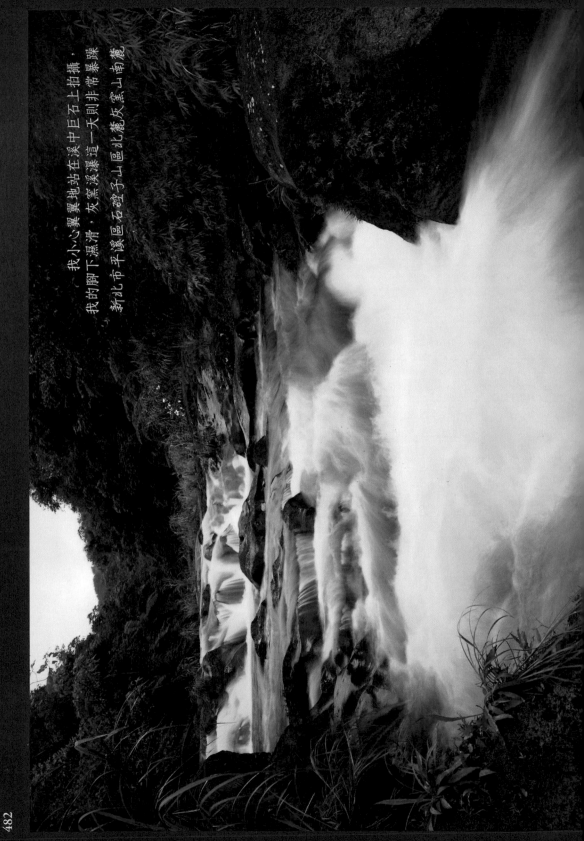

我小心翼翼地站在溪中巨石上拍攝，
我的腳下濕滑，灰窯溪瀑這一天則非常暴躁

新北市平溪區石硿子山區北麓灰窯溪南龕

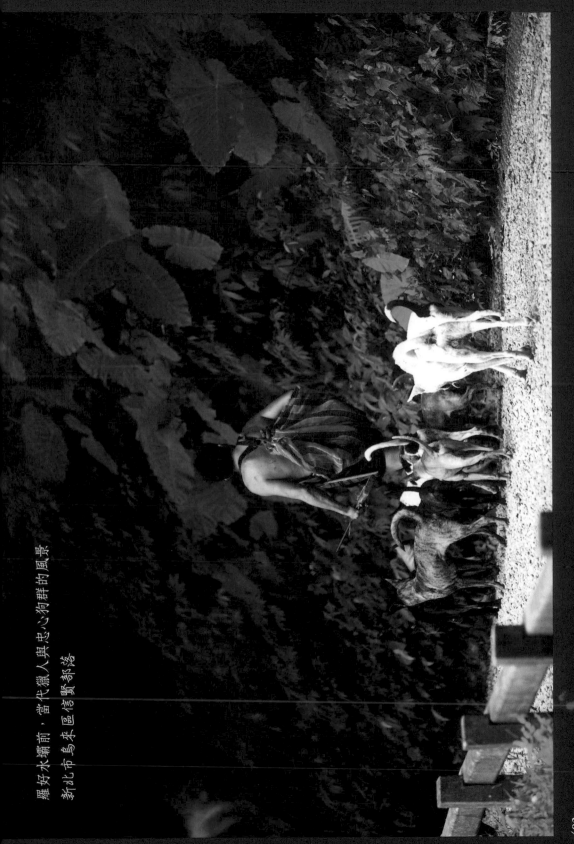

羅好水霸前，當代獵人與忠心狗群的風景
新北市烏來區信賢部落

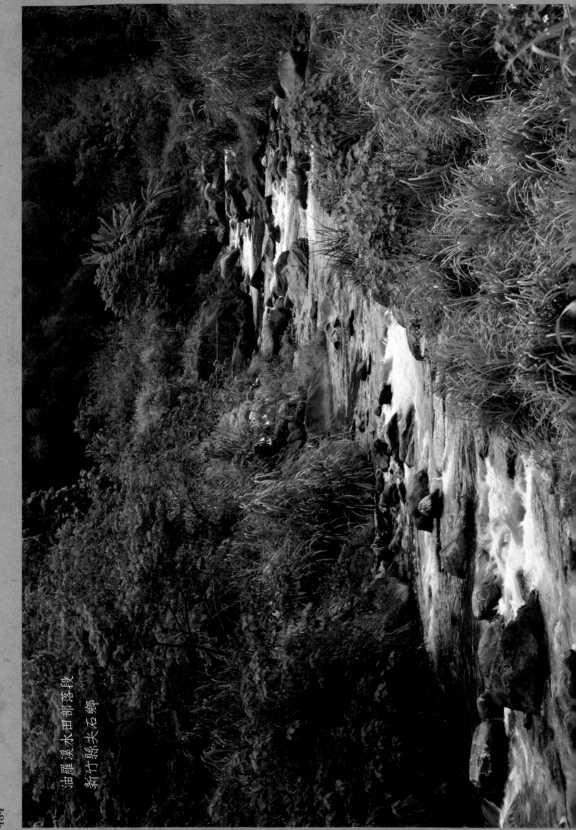

油羅溪水田部落段
新竹縣尖石鄉

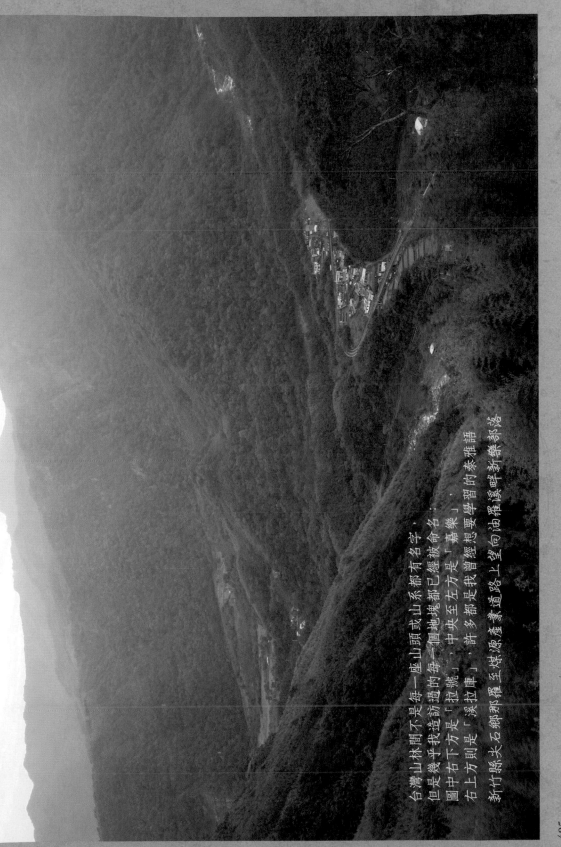

台灣山林間不是每一座山頭或山系都有名字，但是幾乎我造訪過的每一個地塊都已經被命名：圖中右下方是「拉號」、中央至左方是「嘉樂」、右上方則是「溪口拉庫」。許多都是我曾經學習要想經歷去望向淵羅溪畔新築部落語新竹縣尖石鄉那羅至煤源產業道路上，這向泰雅部落

那羅山區的霧氣讓我有著警惕，
雖然我是山林的常客卻一向敬畏大自然的力量，
拍了此景我就快快下山

新竹縣尖石鄉

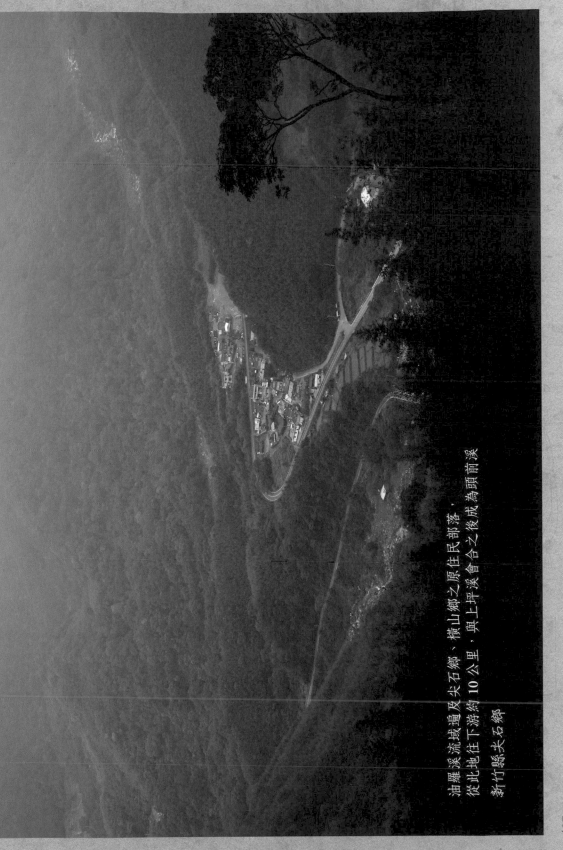

油羅溪流域遍及尖石鄉、橫山鄉之原住民部落，
從此地往下游約 10 公里，與上坪溪會合之後成為頭前溪

新竹縣尖石鄉

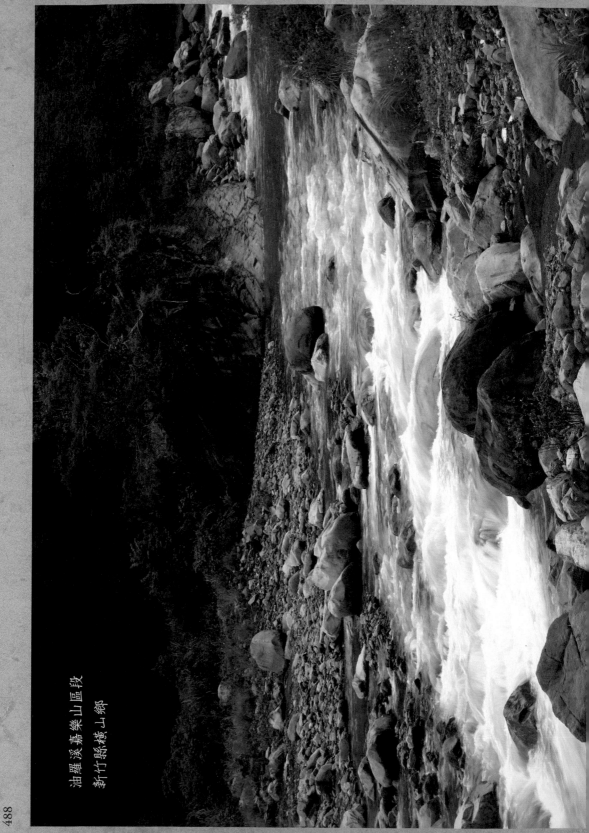

油羅溪嘉樂山區段
新竹縣橫山鄉

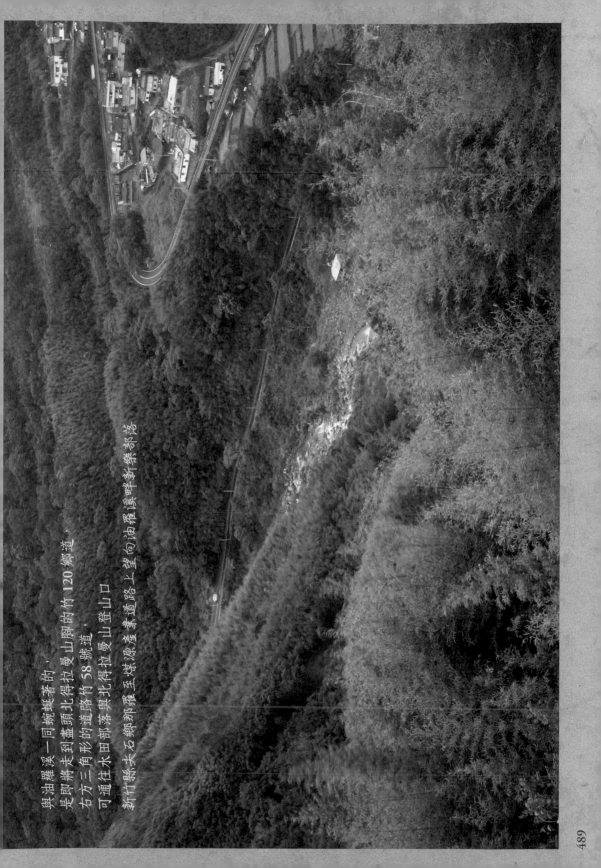

與油羅溪一同蜿蜒著的，
是即將夫到盡頭北得拉曼山腳的竹 120 鄉道，
右方三角形的道路竹 58 號道，
可通往水田部落與北得拉曼登山登山口
新竹縣尖石鄉那羅至煤源產業道路上是向油羅溪畔新樂部落

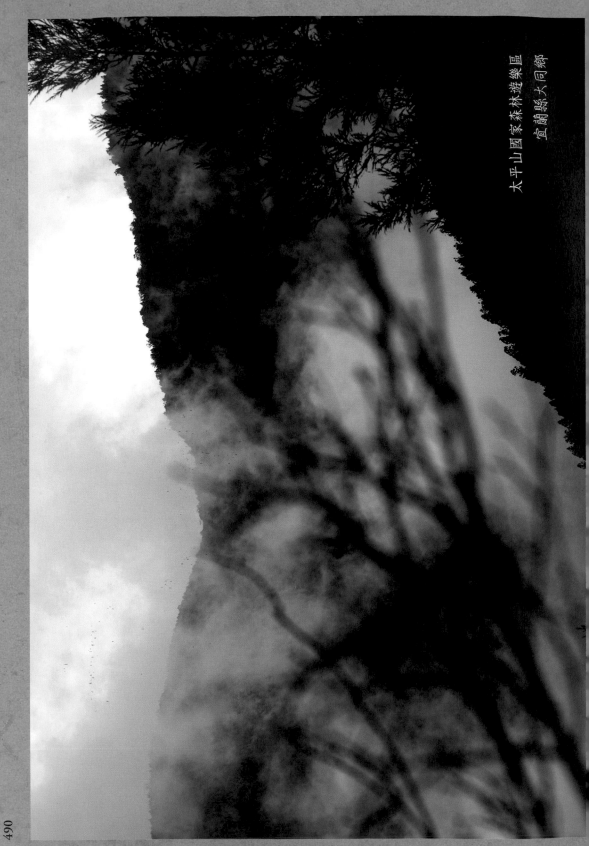

太平山國家森林遊樂區
宜蘭縣大同鄉

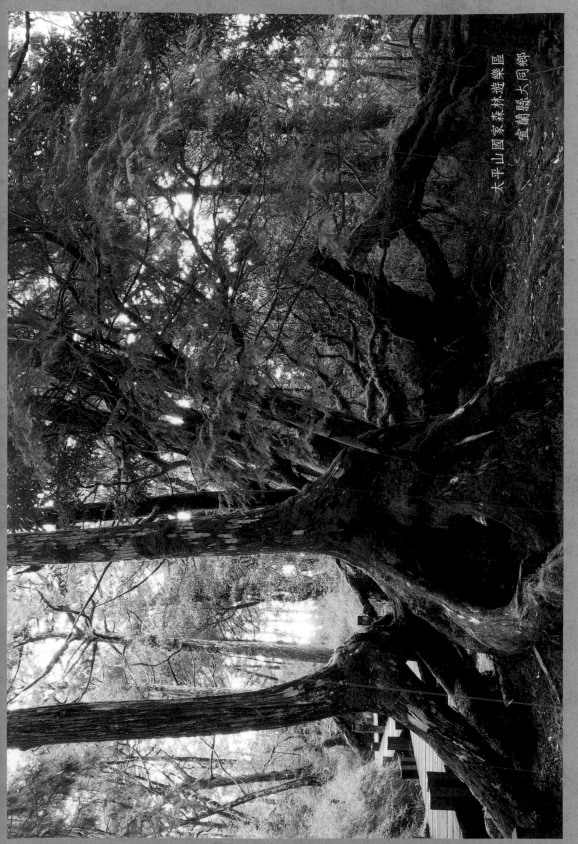

太平山國家森林遊樂區
宜蘭縣大同鄉

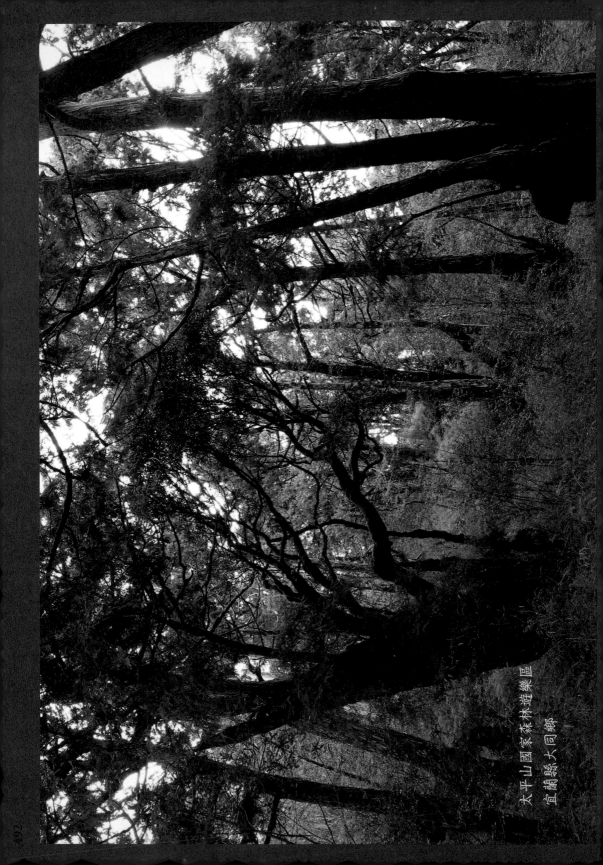

太平山國家森林遊樂區
宜蘭縣大同鄉

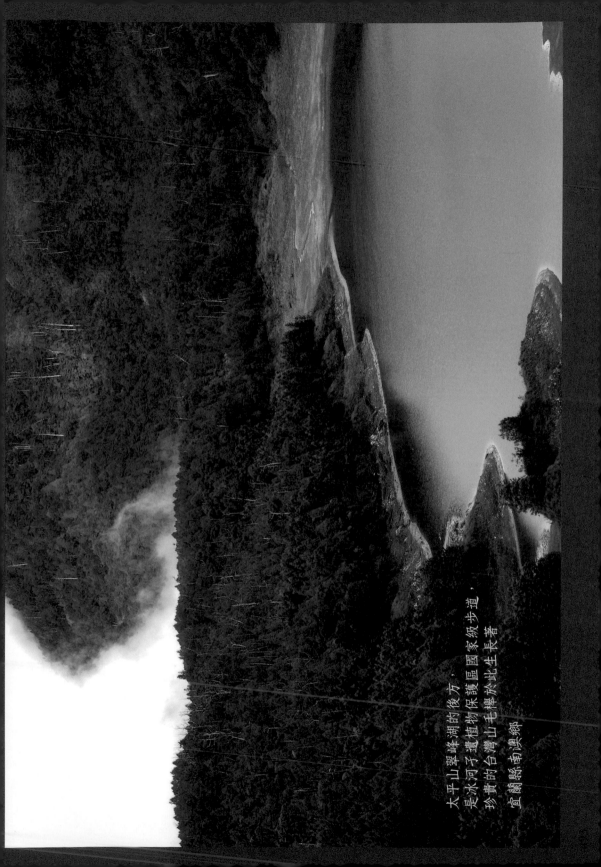

太平山翠峰湖的後方，
是冰河孑遺植物保護區國家級步道，
珍貴的台灣山毛櫸於此生長著

宜蘭縣南澳鄉

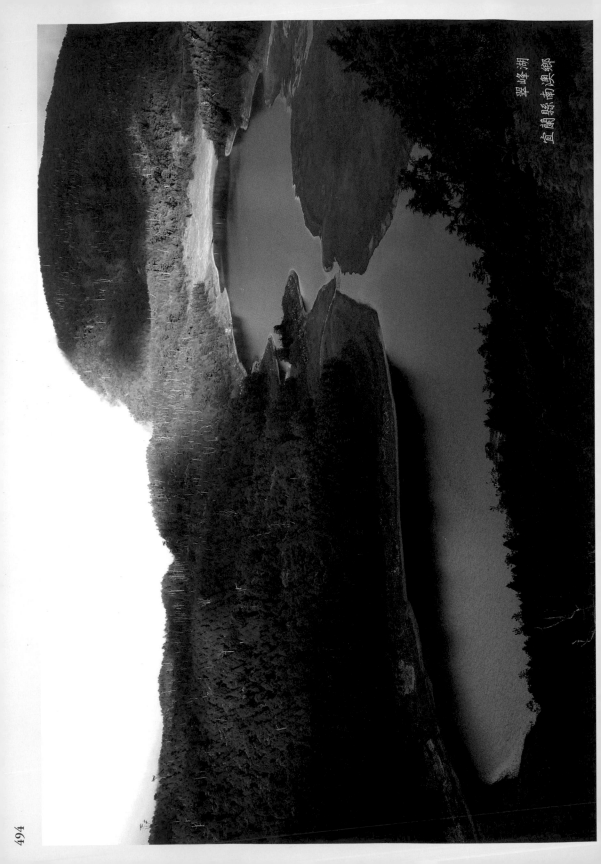

翠峰湖

宜蘭縣南澳鄉

494

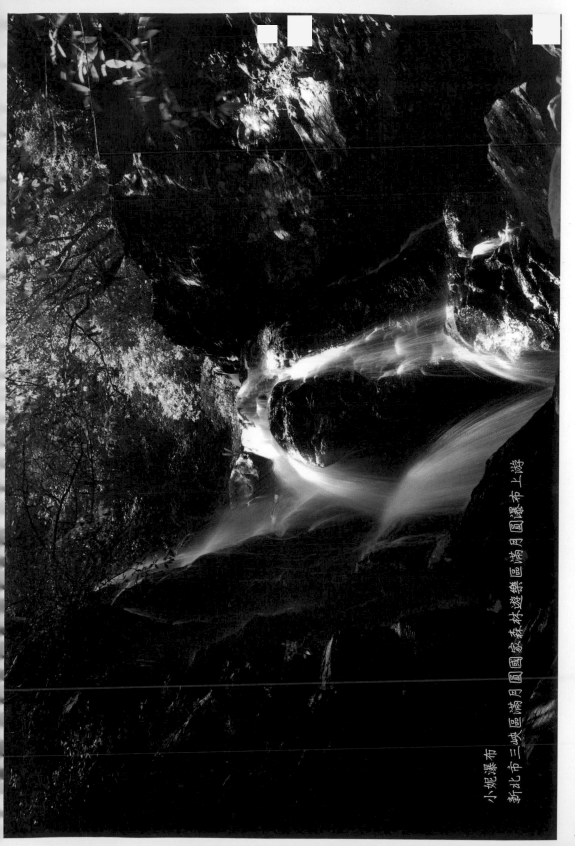

小妮瀑布

新北市三峽區滿月圓國家森林遊樂區滿月圓瀑布上游

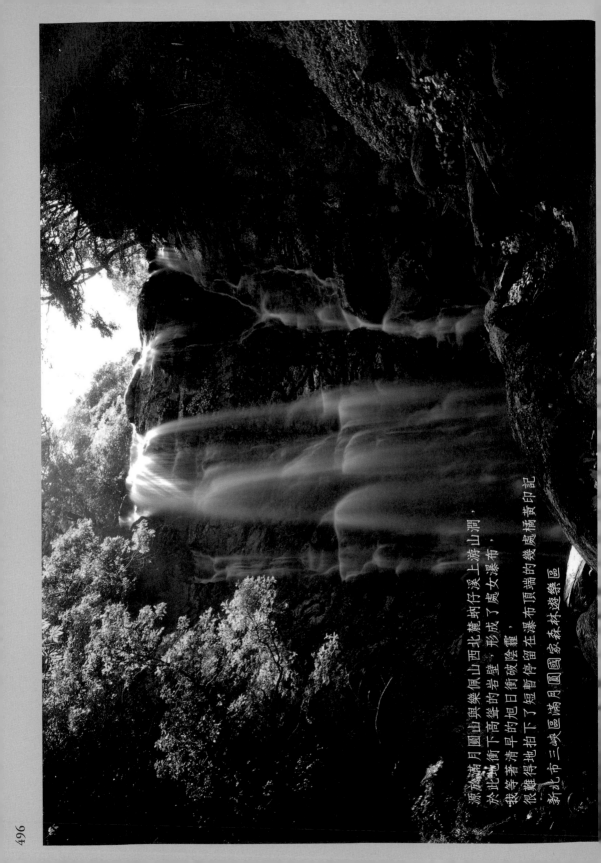

源承滿月圓山與樂佩山西北麓蚋仔溪上游山澗，
於此地衝下高聳的岩壁，形成了處女瀑布，
我等著清早的旭日衝日衝破陰霾，
很難得地拍下了短暫停留在瀑布頂端的幾處橘黃色印記

新北市三峽區滿月圓國家森林遊樂區

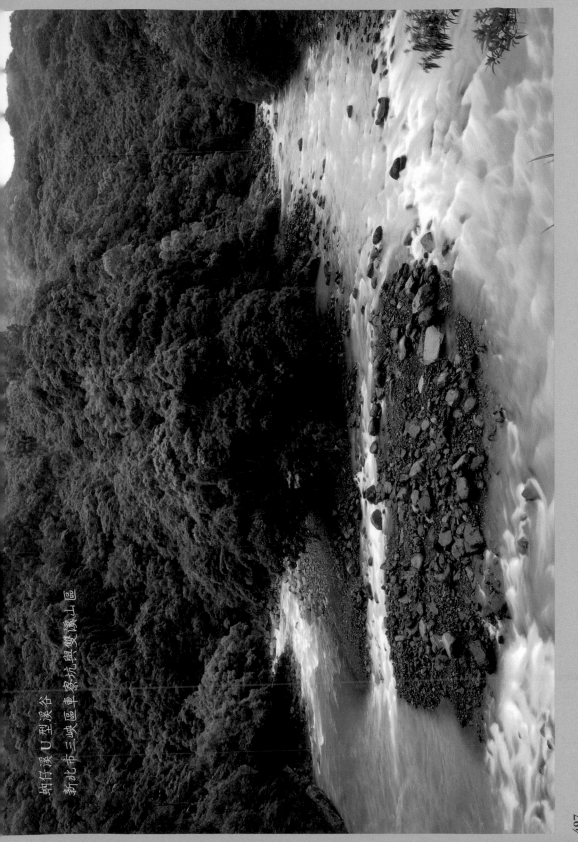

蚋仔溪 U 型溪谷

新北市三峽區卓案坑與雙溪山區

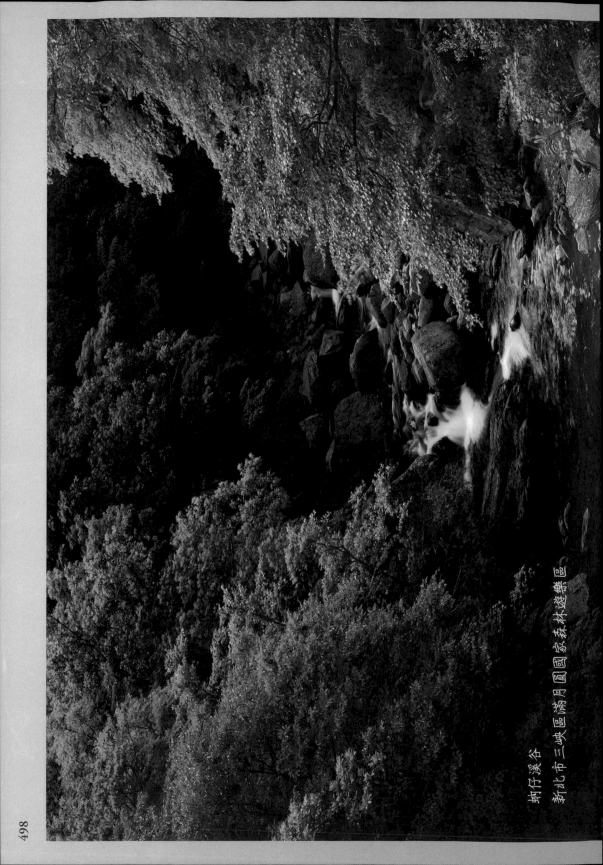

蚋仔溪谷
新北市三峽區滿月圓國家森林遊樂區

498

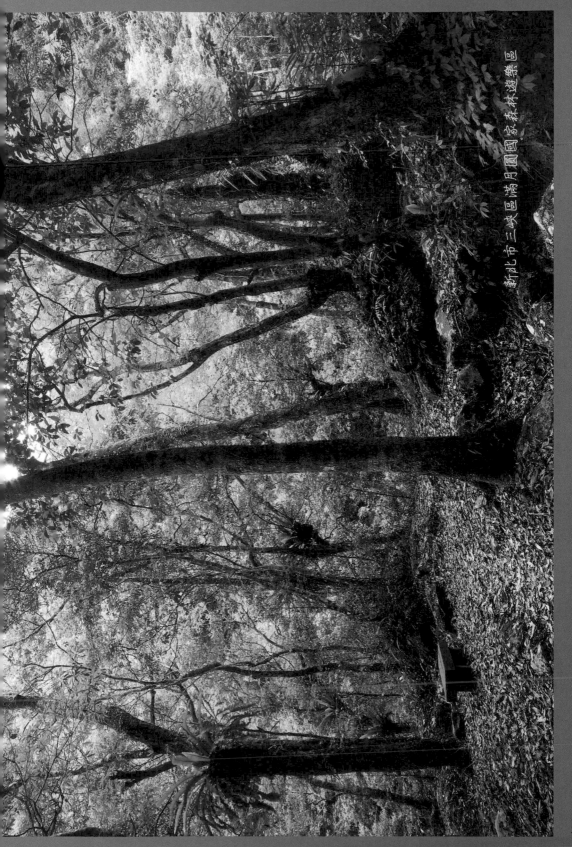

新北市三峽區滿月圓國家森林遊樂區

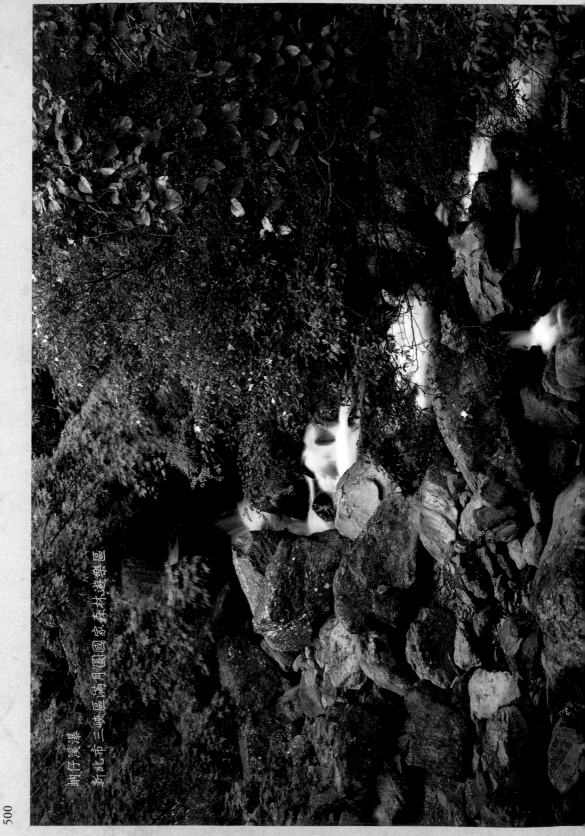

蚵仔溪瀑

新北市三峽區滿月圓國家森林遊樂區

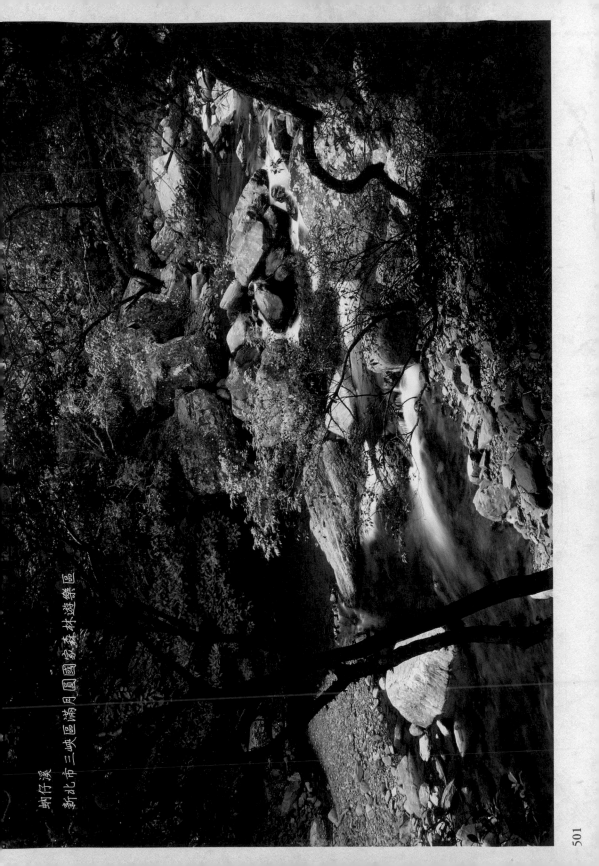

蚵仔溪
新北市三峽區滿月圓國家森林遊樂區

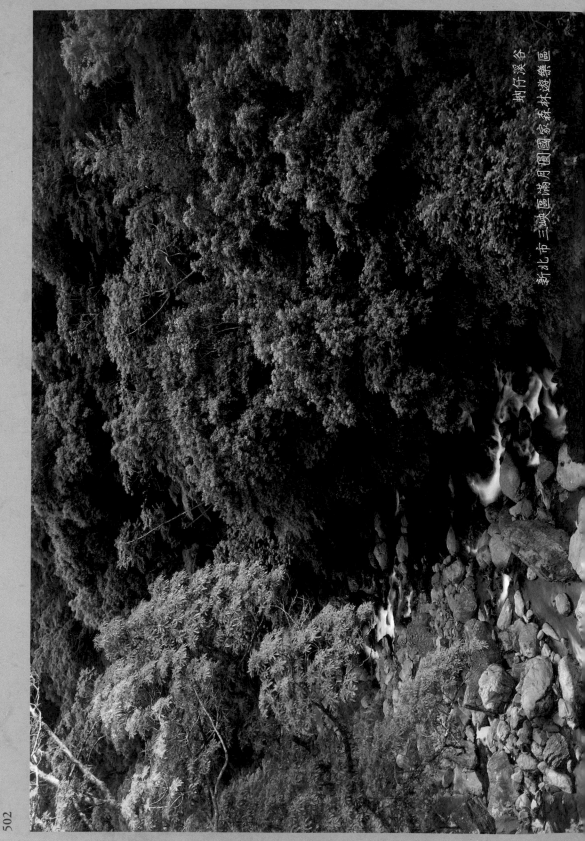

新北市三峽區滿月圓國家森林遊樂區 蚋仔溪谷

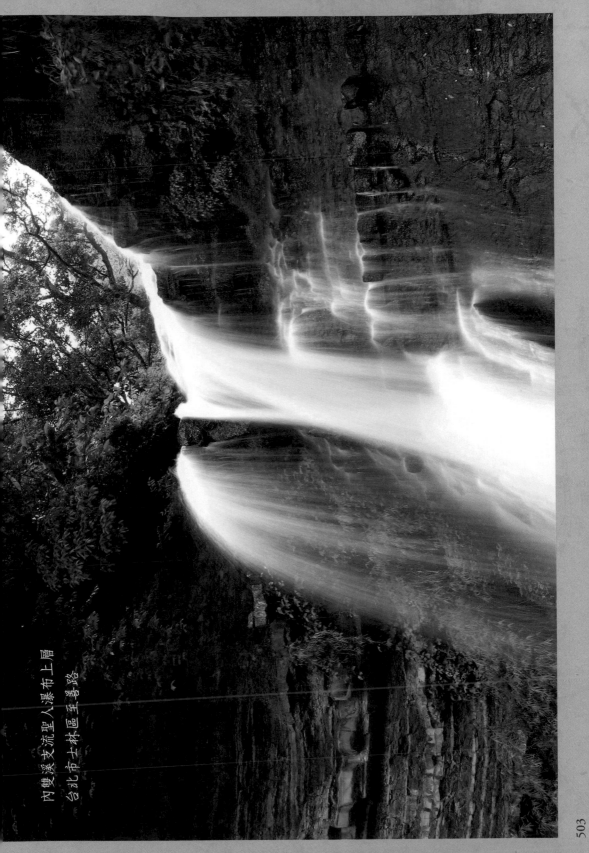

內雙溪支流聖人瀑布上層
台北市士林區至善路

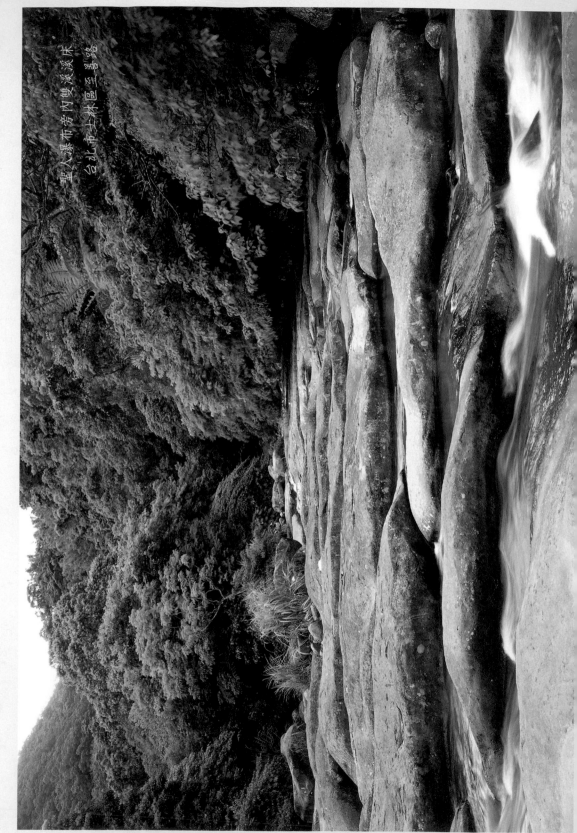

聖人瀑布旁內雙溪溪床
台北市士林區至善路

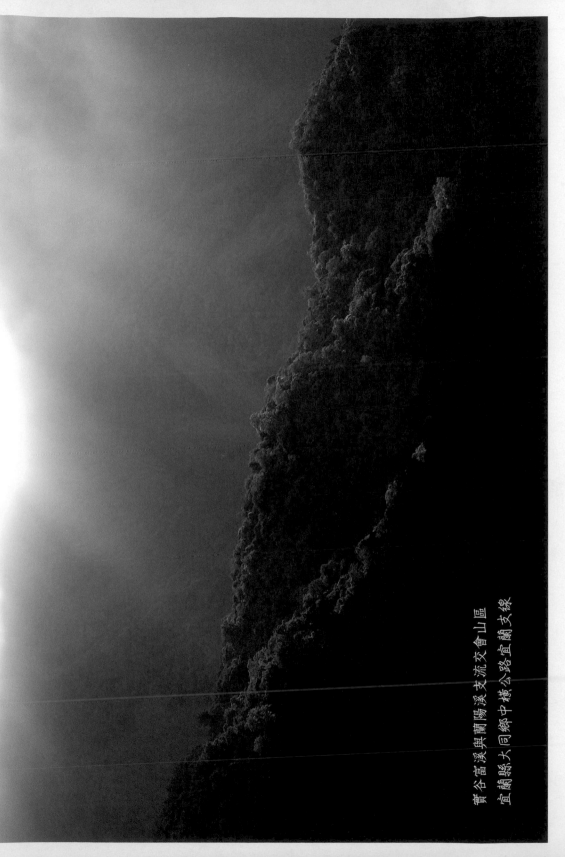

賽谷當溪與蘭陽溪支流交會山區
宜蘭縣大同鄉中樁公路宜蘭支線

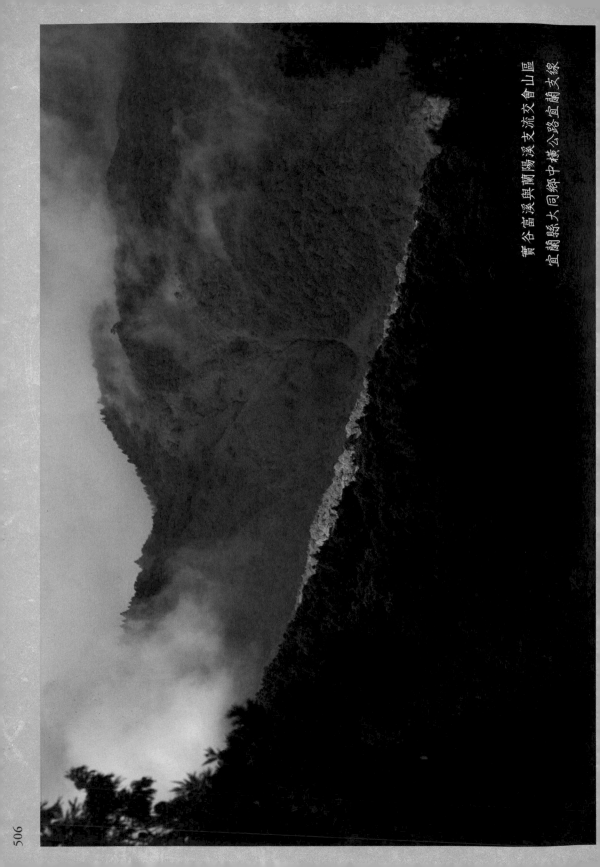

寶石富溪與蘭陽溪支流交會山區
宜蘭縣大同鄉中橫公路宜蘭支線

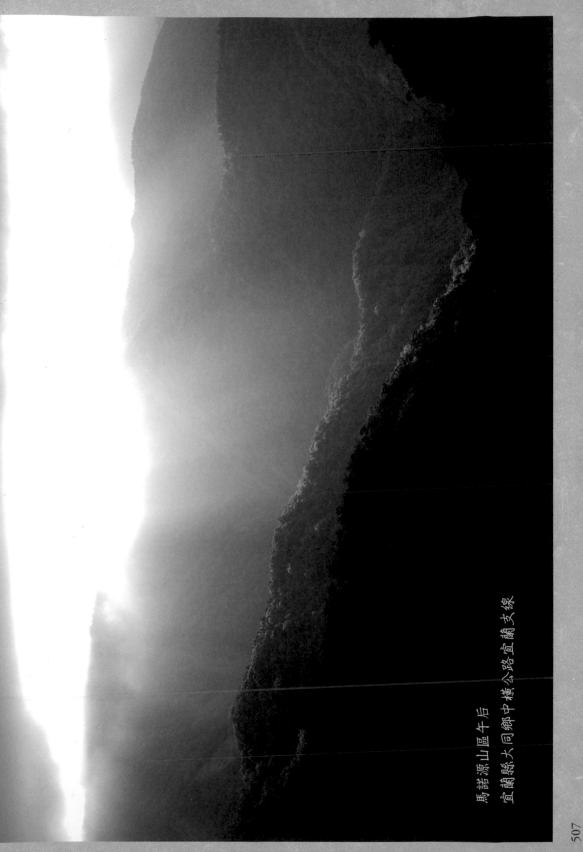

馬誥源山區午后
宜蘭縣大同鄉中橫公路宜蘭支線

507

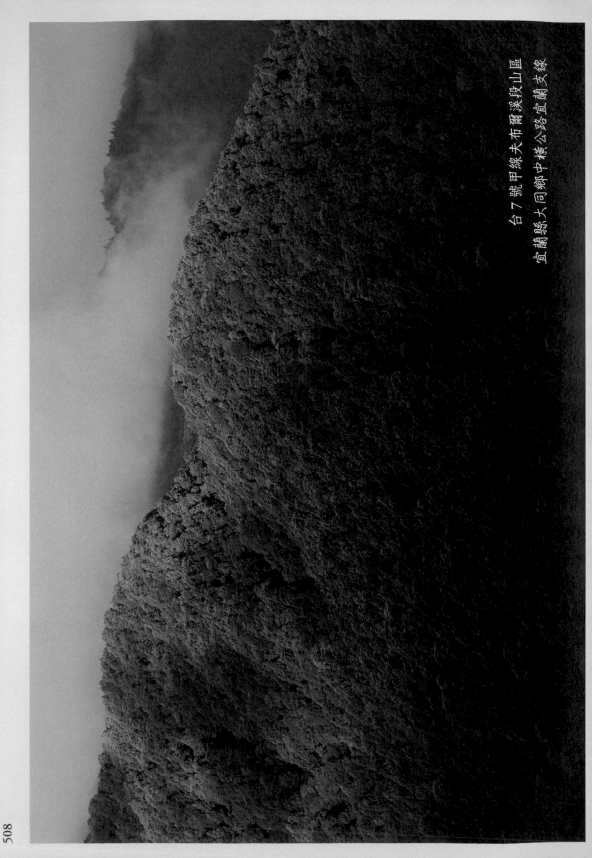

台 7 號甲線夫布爾溪山段山區
宜蘭縣大同鄉中橫公路宜蘭支線

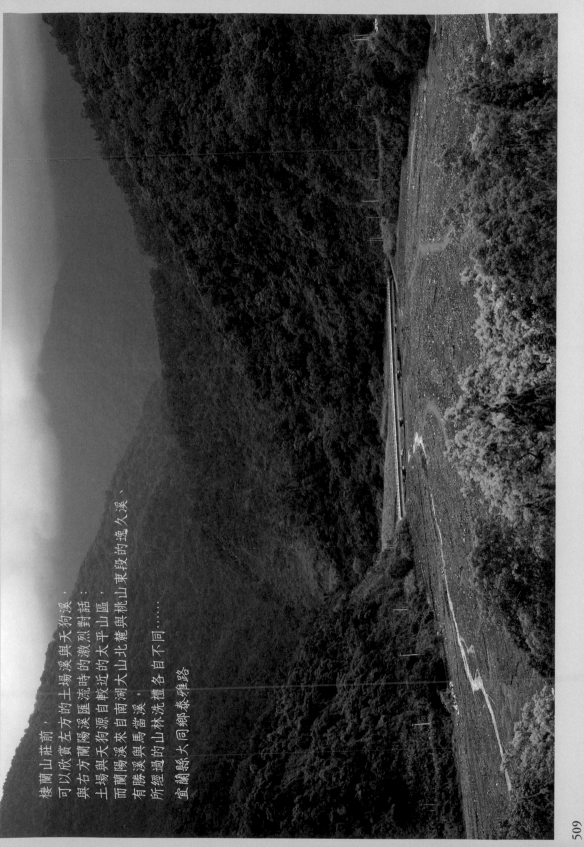

棲蘭山莊前，
可以欣賞左方的土場溪與天狗溪，
與右方蘭陽溪匯流時的激烈對話：
土場與天狗源自較近的太平山區，
而蘭陽溪來自南湖大山北麓與桃山東段的逸久溪、
有勝溪與馬當溪，
所經過的山林洗禮各自不同……
宜蘭縣大同鄉泰雅難路

509

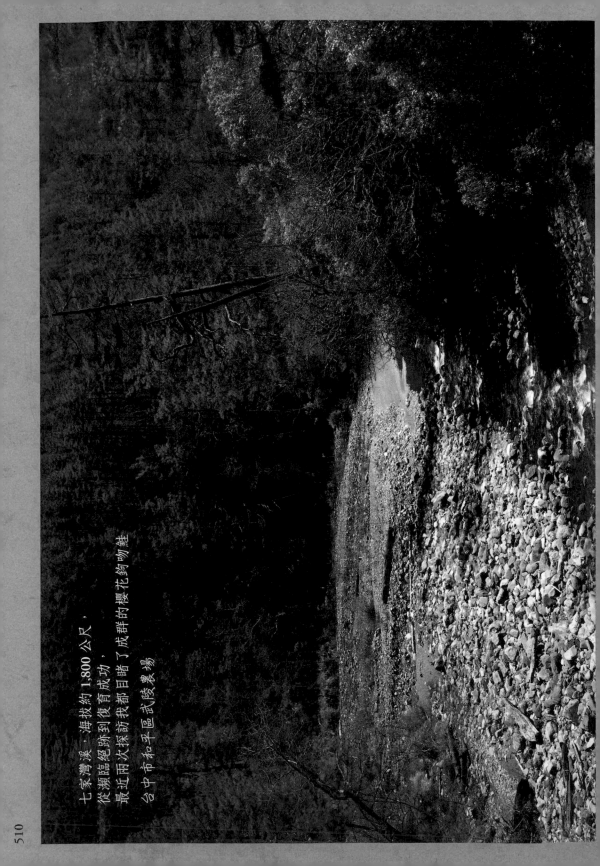

七家灣溪，海拔約 1,800 公尺，
從瀕臨絕跡到復育成功，
最近兩次探訪我都目睹了成群的櫻花鉤吻鮭
台中市和平區武陵農場

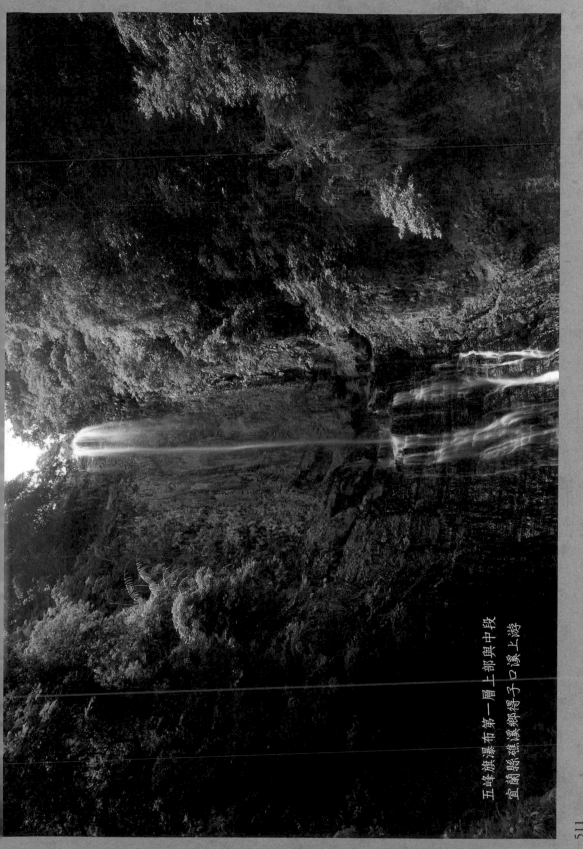

五峰旗瀑布 第一層上部與中段
宜蘭縣礁溪鄉得子口溪上游

511

三民蝙蝠洞

桃園市復興區基國產道路底三民溪畔

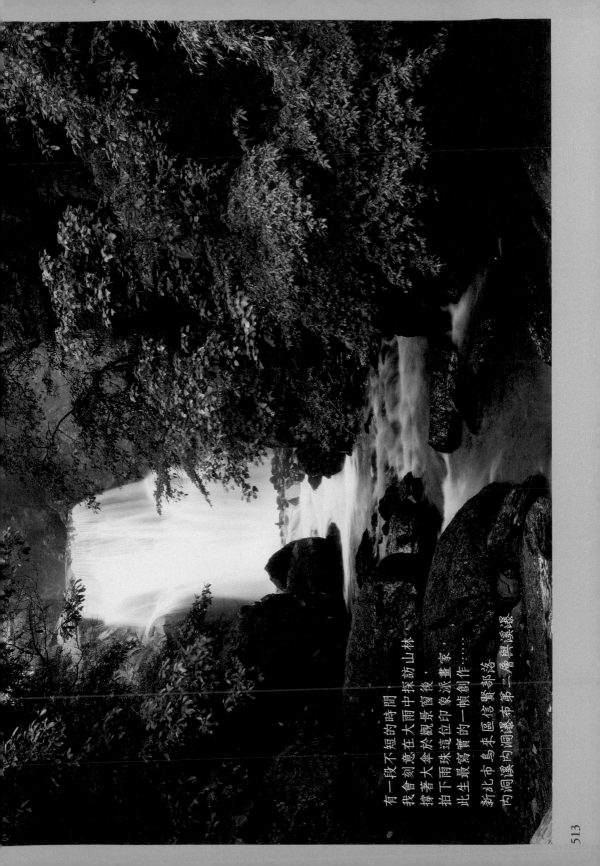

有一段不短的時間，
我會刻意在大雨中探訪山林，
撐著大傘於這位靜景窗後，
拍下雨珠於印象派畫家，
此生最豐寫實的一幀創作……

新北市烏來信賢部落
內洞溪內洞瀑布第二層與溪瀑

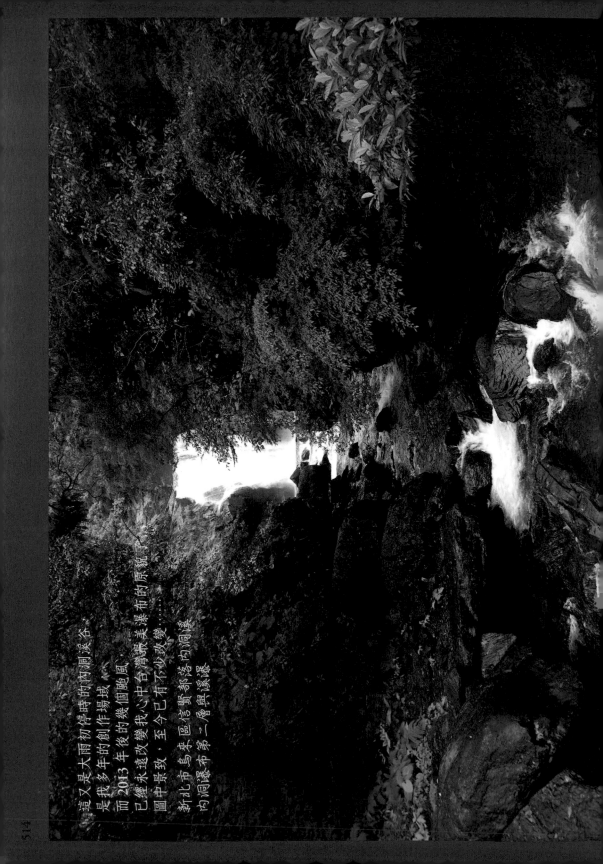

這又是大雨初停時的內洞溪谷
是我多年的創作場域
而2013年後的幾個颱風
已經永遠改變我心中台灣最美瀑布的原貌了

圖中景致，至今已有不少改變⋯⋯

新北市烏來區信賢部落內洞景
內洞瀑布第二層與溪瀑

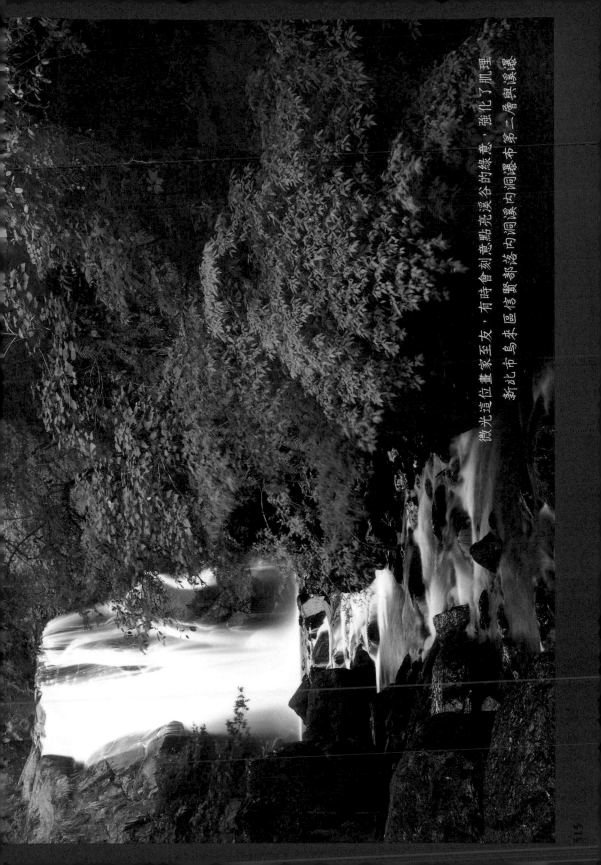

微光這位畫家至友，有時會刻意點亮亮溪谷的綠意，強化了肌理

新北市烏來區信賢部落內洞溪內洞瀑布第二層與溪瀑

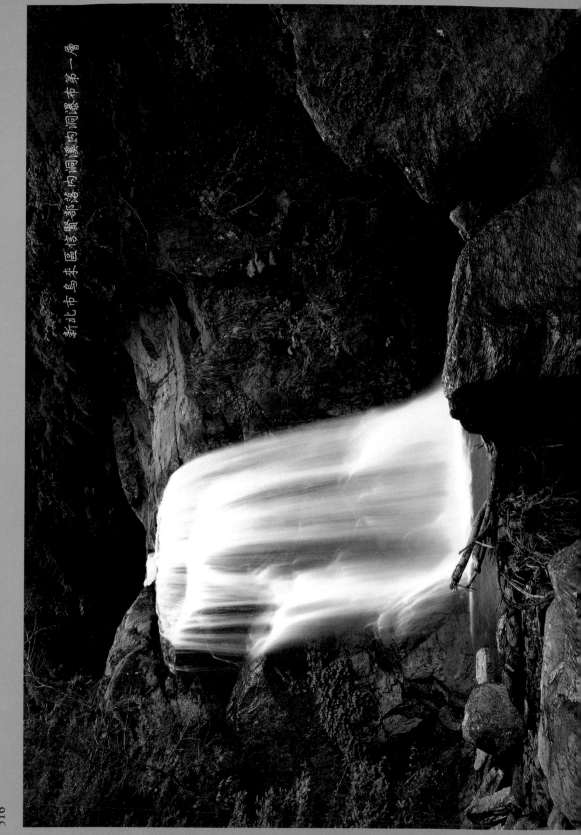

新北市烏來區信賢部落的洞瀑內洞瀑布第一層

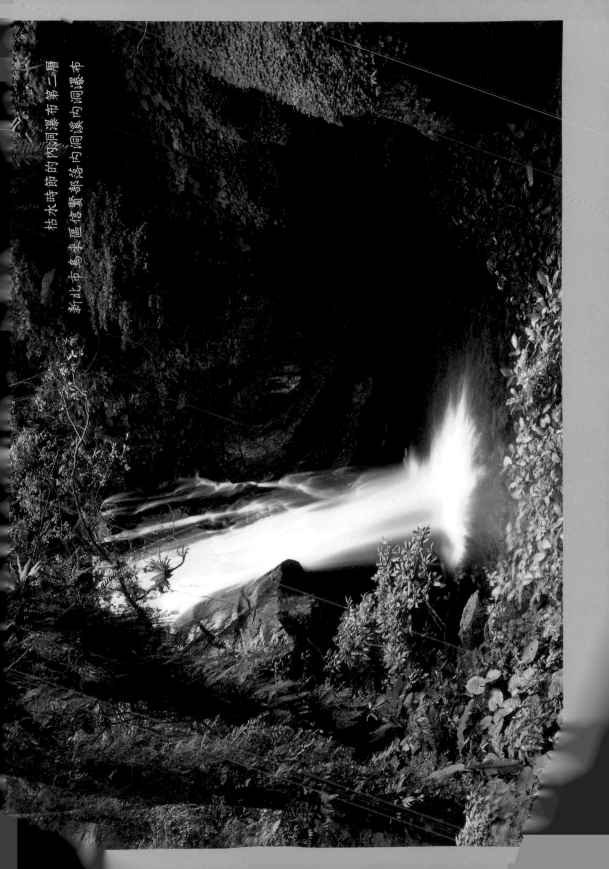

枯水時節的內洞瀑布第二層

新北市烏來市信賢部落內洞溪內洞瀑布

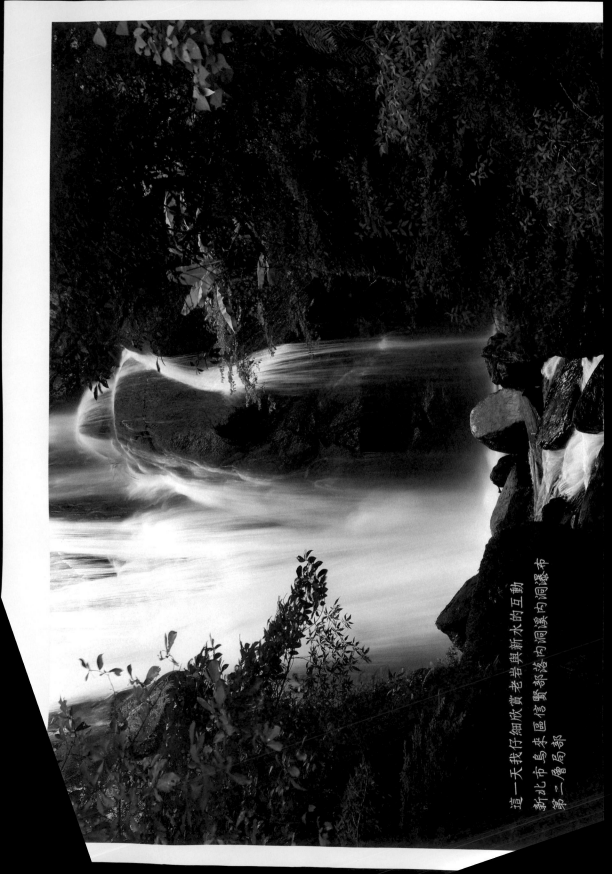

這一天我仔細欣賞老岩與新水的互動

新北市烏來區信賢部落內洞溪內洞瀑布

第二層局部

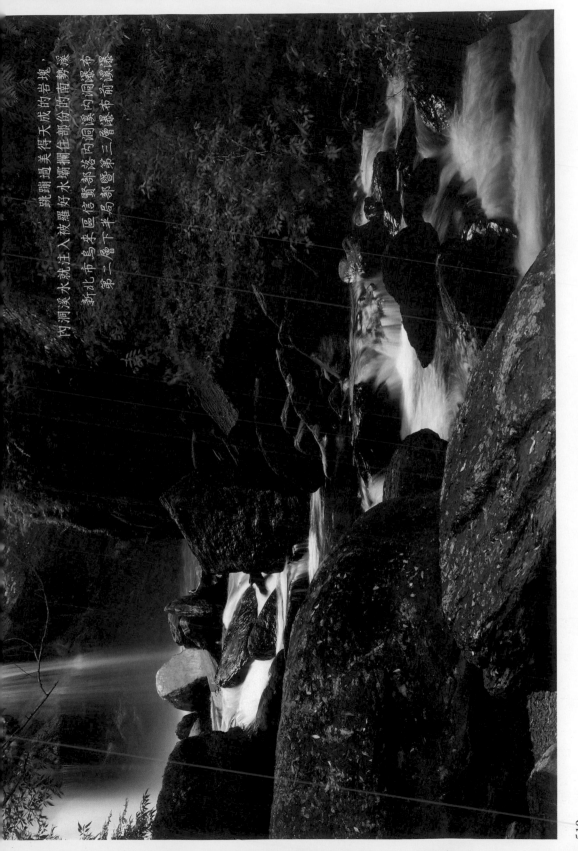

內洞溪水就注入被羅好水霸攔住部份的南勢溪跳躍過美得天成的岩塊，

新北市烏來區信賢部落內洞溪內洞瀑布第二層下半局部暨第三層瀑布的溪壑

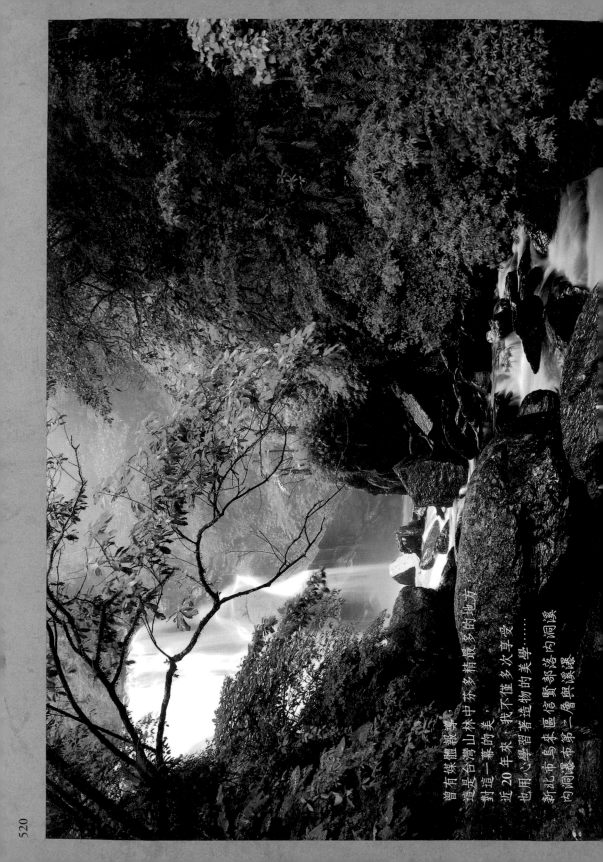

曾有媒體報導：
這是台灣山林中茶多情最多的地方，
對這一幕的美，我不僅多次享受，
近20年來，我用心學習著造物的美學，
也用心學習著這植物的美學……

新北市烏來市第二層瀑
內洞瀑布第二層瀑與內洞溪

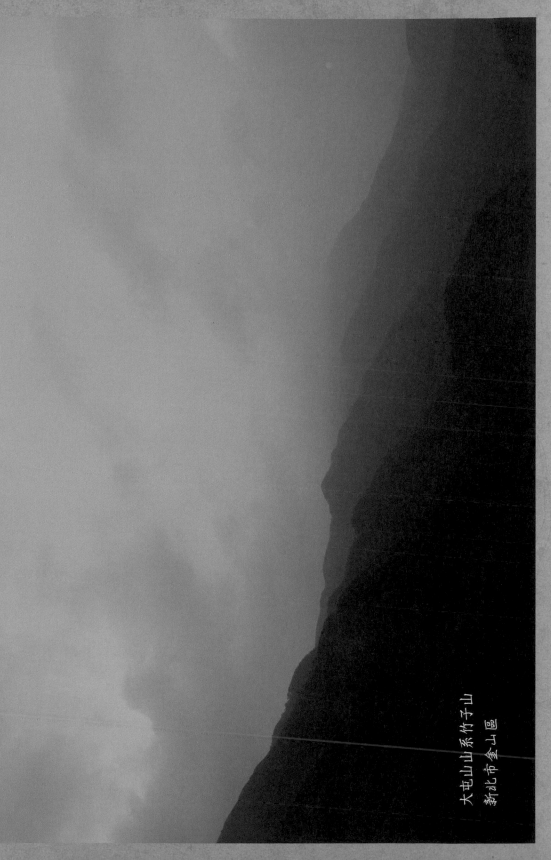

大屯山山系竹子山
新北市金山區

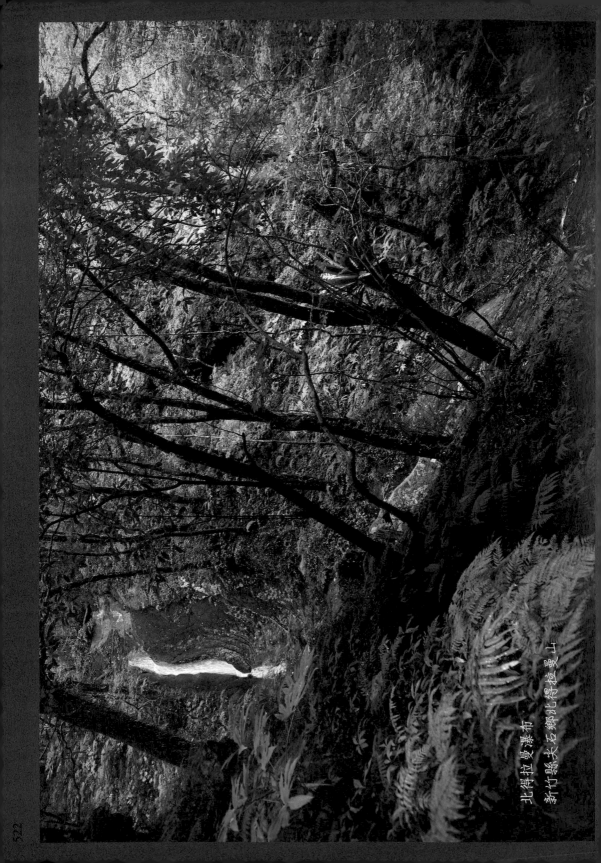

北得拉曼瀑布
新竹縣尖石鄉北得拉曼山

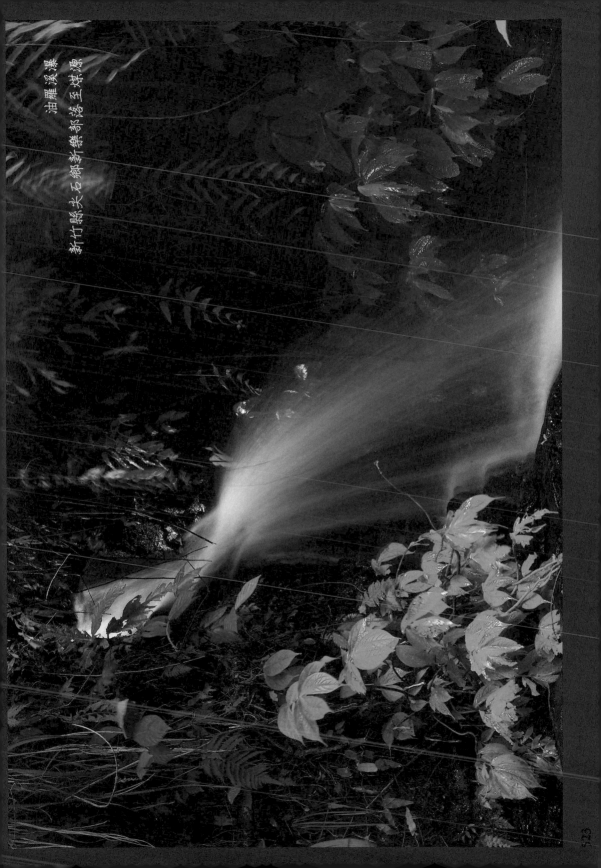

新竹縣尖石鄉新樂部落�'s路至煤源

油羅溪景景

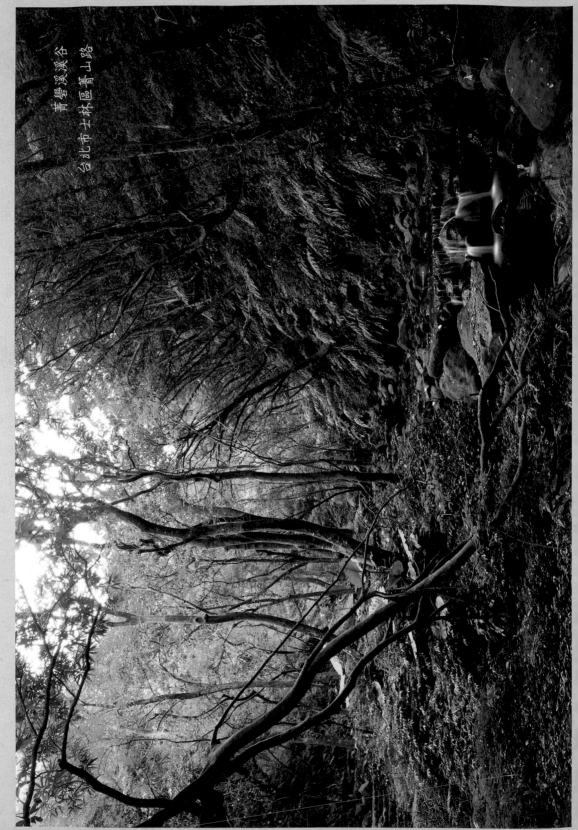

菁礐溪溪谷

台北市士林區菁山路

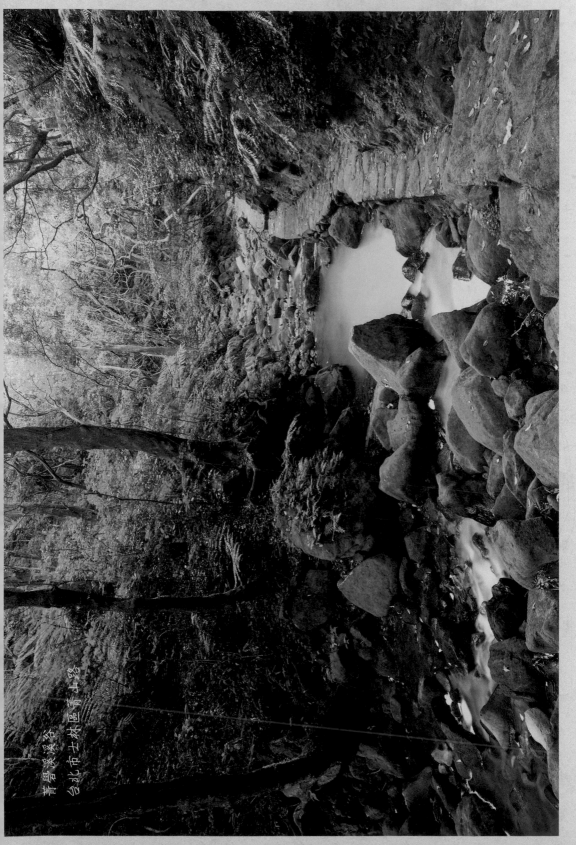

書碧潭溪谷
台北市士林區青山路

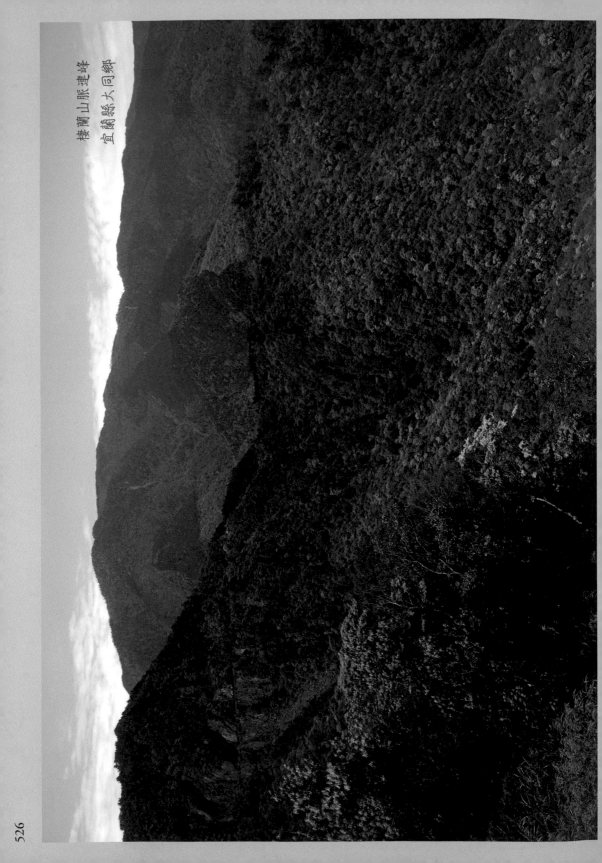

棲蘭山脈連峰
宜蘭縣大同鄉

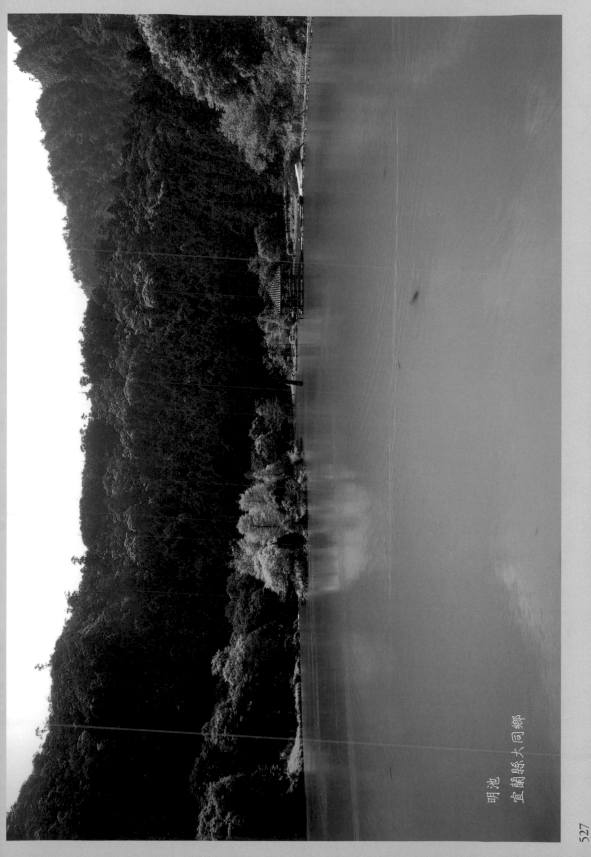

明池
宜蘭縣大同鄉

527

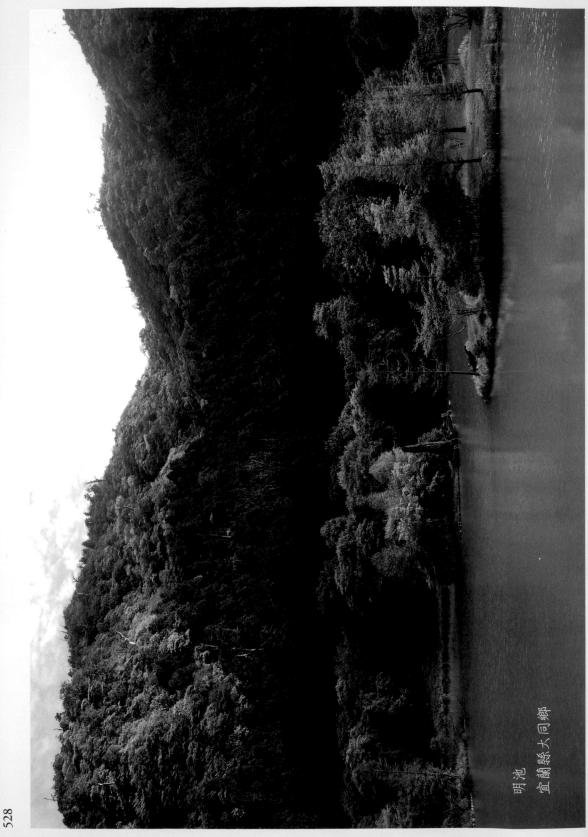

明池
宜蘭縣大同鄉

528

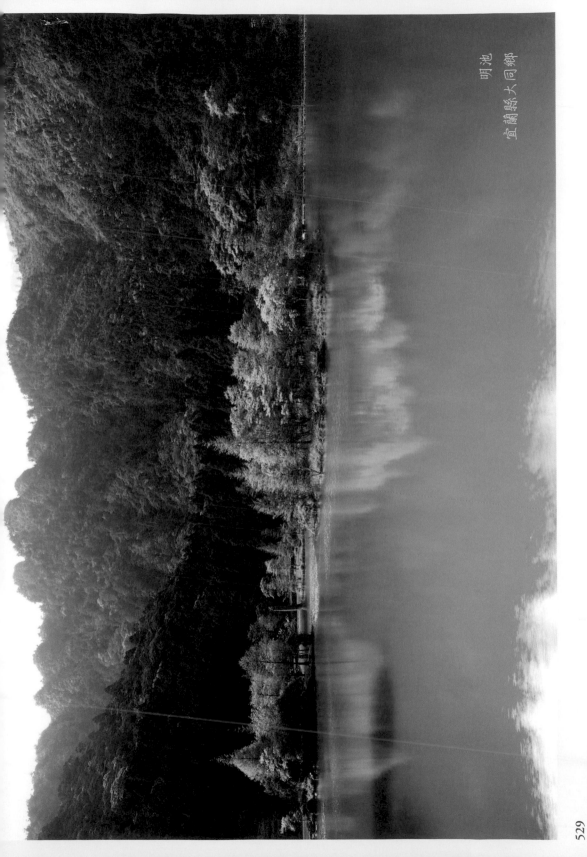

明池

宜蘭縣大同鄉

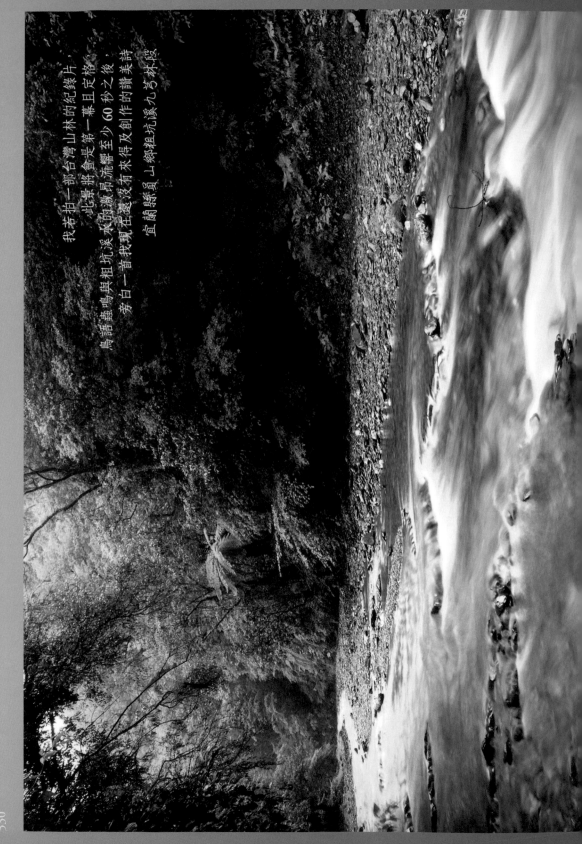

我若拍一部台灣山林的紀錄片，
此景將會是第一幕且定格。
鳥語蟬鳴與粗礦溪水的激昂流響至少 60 秒之後，
旁白一首我現在還沒有來得及創作的讚美詩

宜蘭縣員山鄉粗坑溪九芎林段

我在台北市第二高峰，
海拔 1,092 公尺的大屯山巔，
圖中的三個山頭有面天山步道蜿蜒其中，
遠方中央偏右是淡水河對岸的觀音山

新北市淡水區

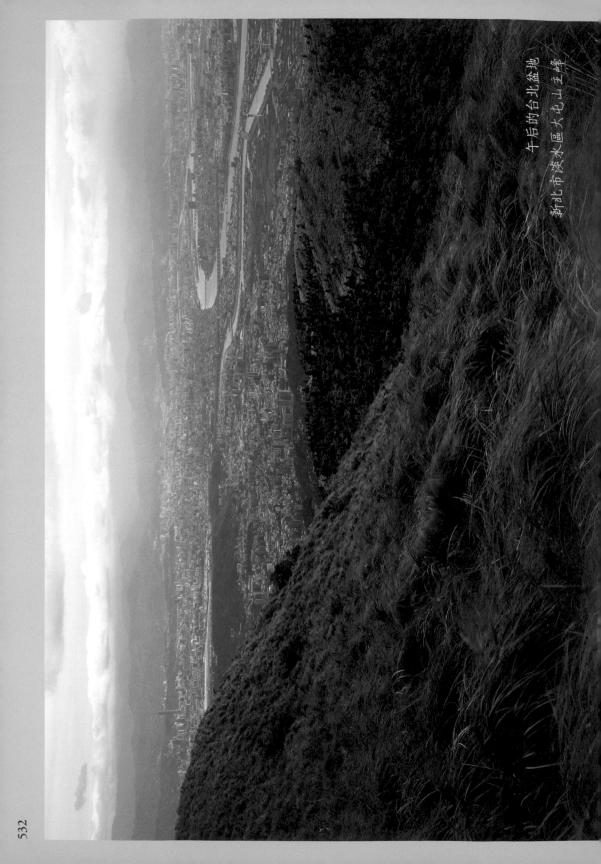

午后的台北盆地
新北市淡水區大屯山主峰

台北盆地
新北市淡水區巴拉卡公路接大屯山車道

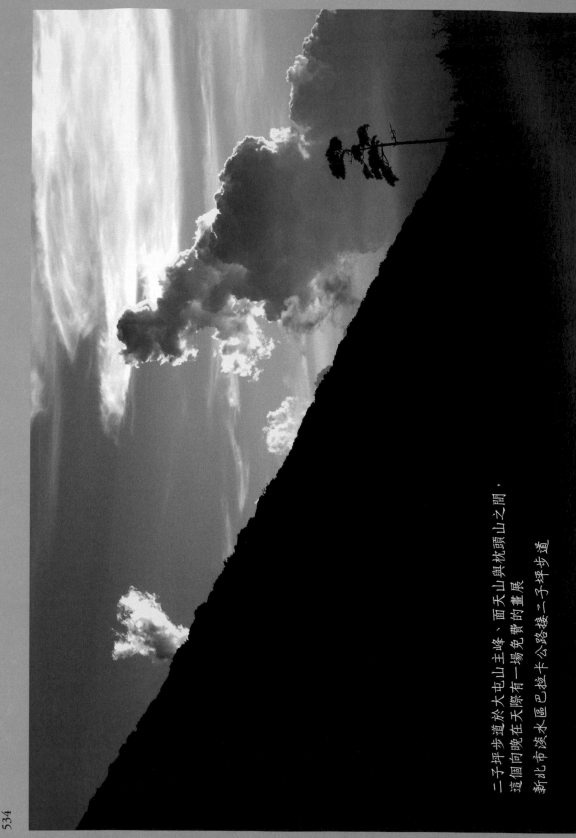

二子坪步道於大屯山主峰、面天山與枕頭山之間，這個向晚在天際有一場免費的畫展

新北市淡水區巴拉卡公路接二子坪步道

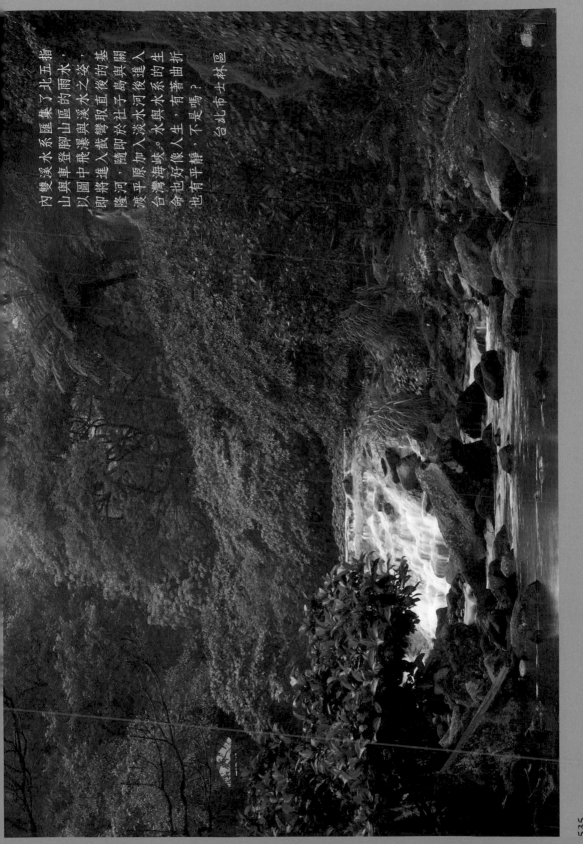

內雙溪水系匯集了北指山與車登腳山區的雨水，以圖中飛瀑與溪水之姿，即將進入獨即於社子島與關渡河，隨即加入淡水河後進入渡平原於注水河水系的生台灣平原海峽。水與像人生，有著曲折命也好平靜，不是嗎？

台北市士林區

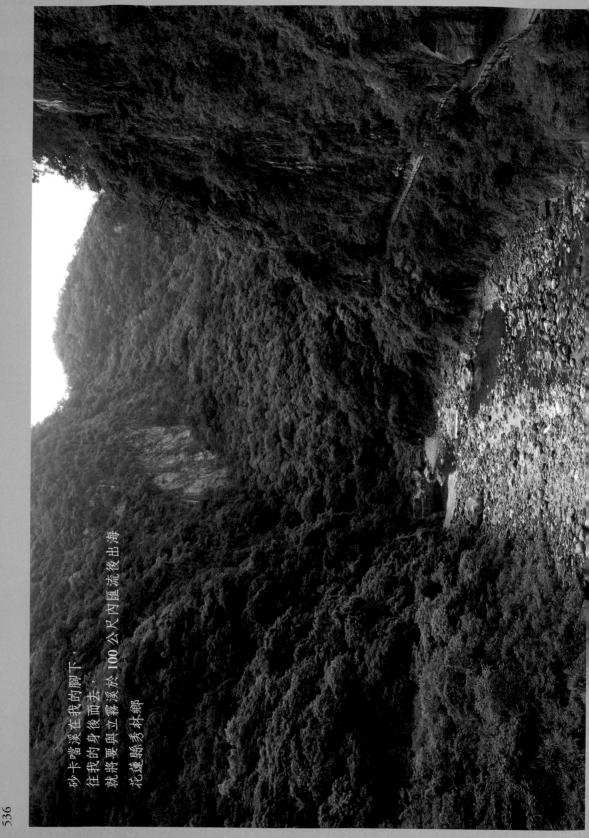

砂卡噹溪在我的腳下，
往我的身後流而去，
就將要與立霧溪於 100 公尺內匯流後流出海

花蓮縣秀林鄉

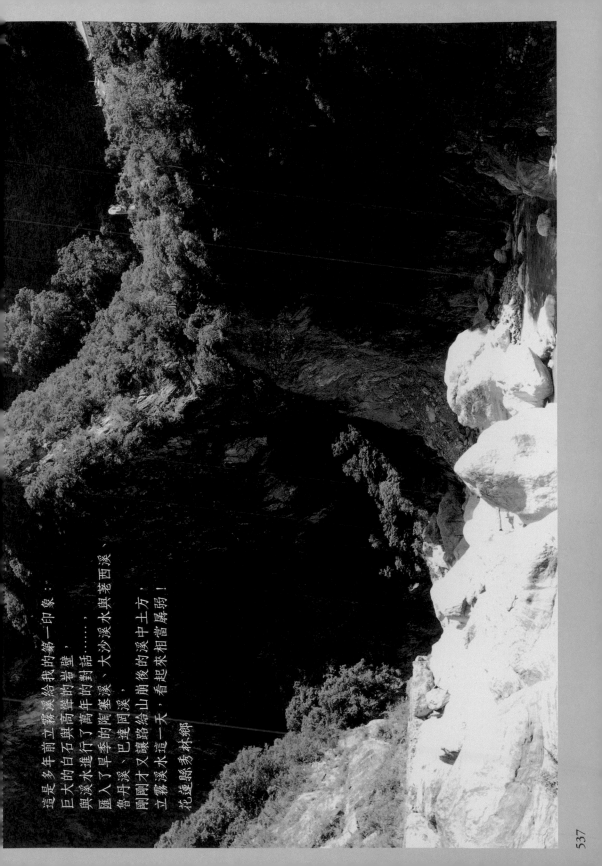

這是多年前立霧溪給我的第一印象：
巨大的白石與高聳的岩壁，
與溪水進行了萬年的陶塞溪、
匯入了旱季的陶塞溪、大沙溪水與荖西溪、
魯丹溪、巴達岡溪，
剛剛才又讓路給山崩後的溪中土方，
立霧溪水這一天，看起來相當孱弱！
花蓮縣秀林鄉

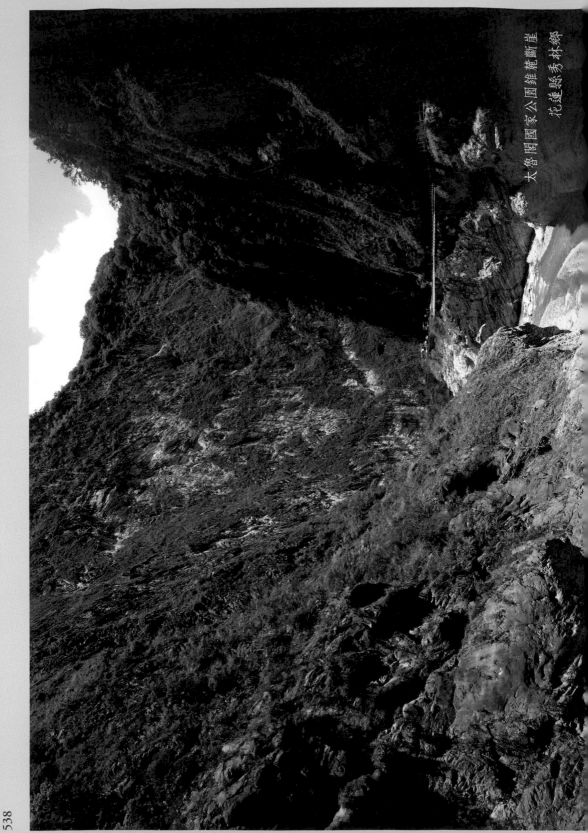

花蓮縣 秀林鄉

大魯閣國家公園 錐麓斷崖

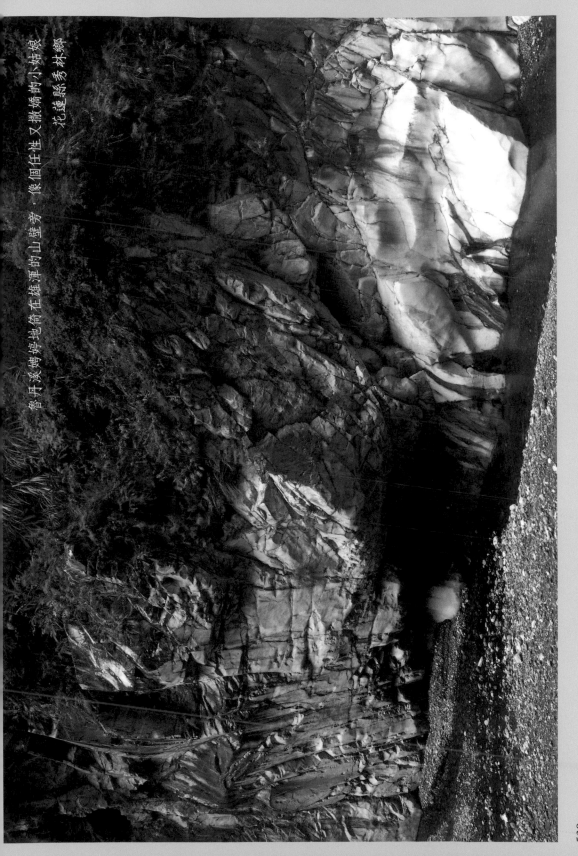

魯丹溪婷婷地倚在雄渾的山壁旁，像個佇立又撒嬌的小姑娘

花蓮縣秀林鄉

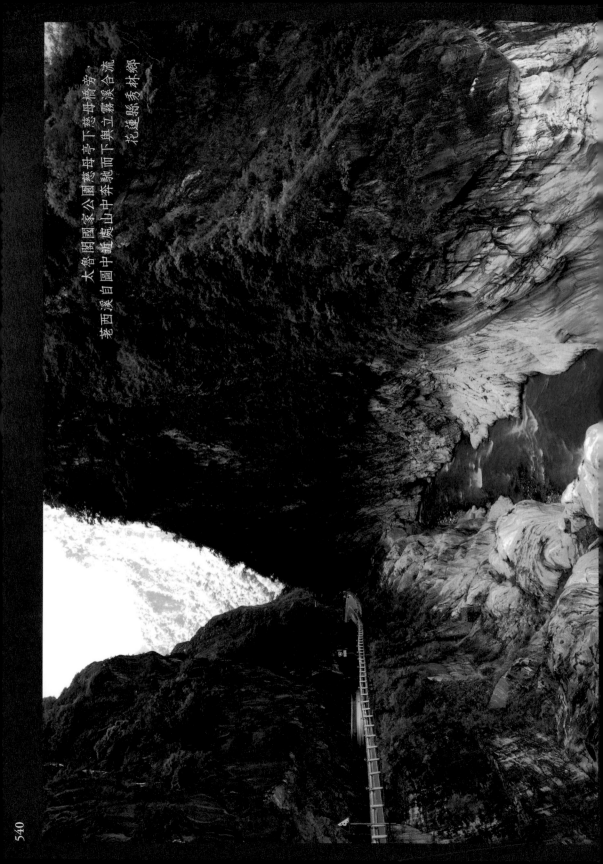

太魯閣國家公園慈母亭下慈母橋旁，
老西溪自圖中彎山處而下與立霧溪合流，
荖西溪自圖中延山處而下奔馳山中 花蓮縣秀林鄉

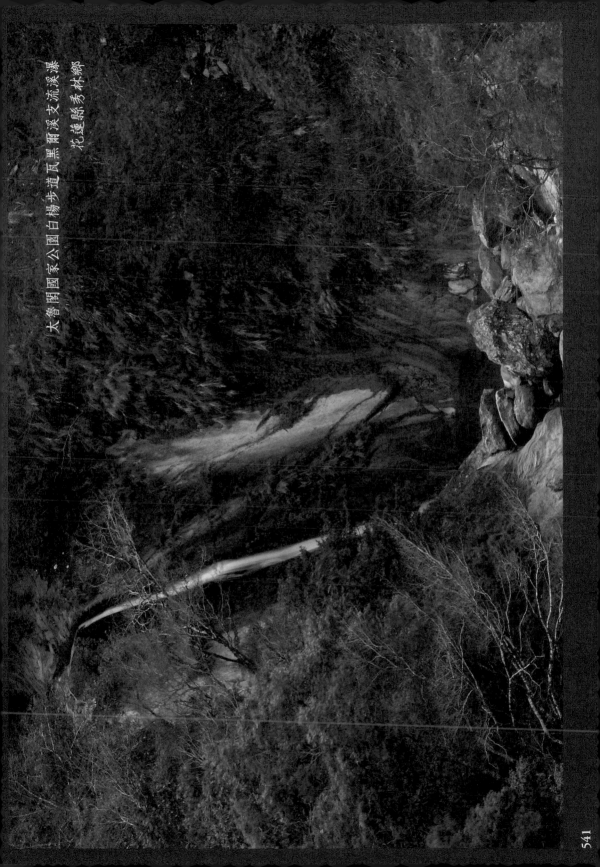

太魯閣國家公園白楊步道瓦黑爾溪支流溪瀑
花蓮縣秀林鄉

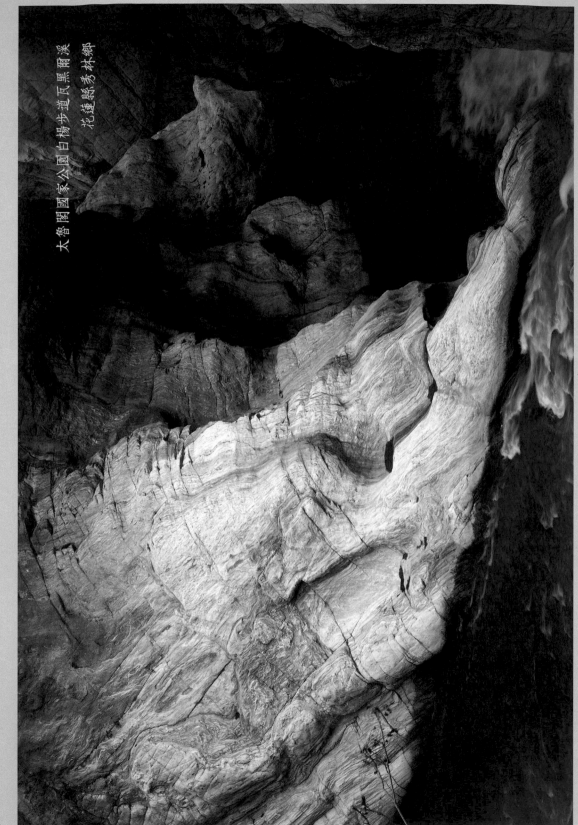

太魯閣國家公園白楊步道瓦黑爾溪
花蓮縣秀林鄉

542

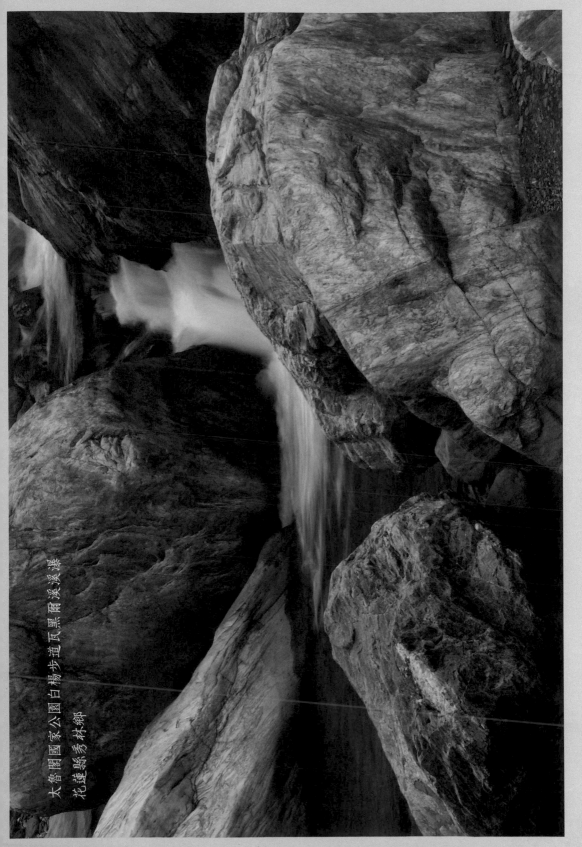

太魯閣國家公園楊步道白瓦黑爾溪溪瀑

花連縣秀林鄉

543

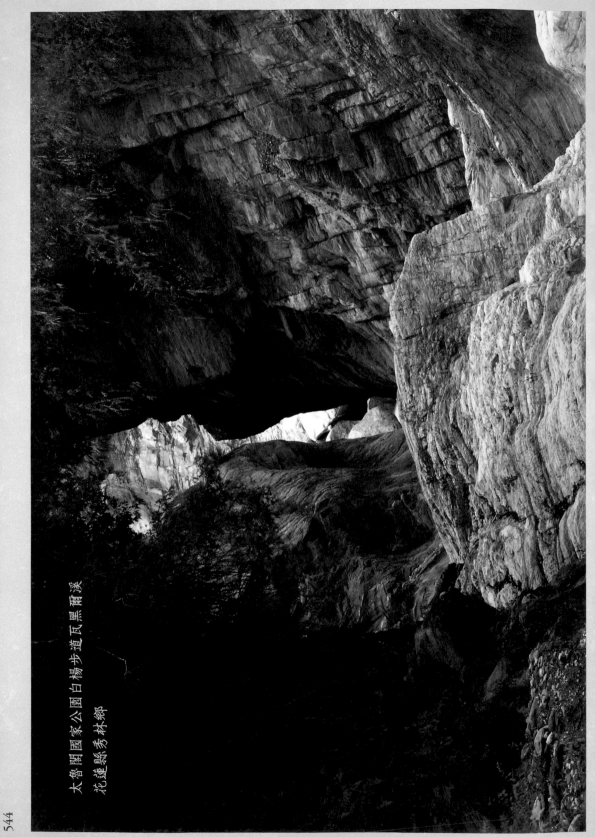

太魯閣國家公園白楊步道瓦黑爾溪

花蓮縣秀林鄉

544

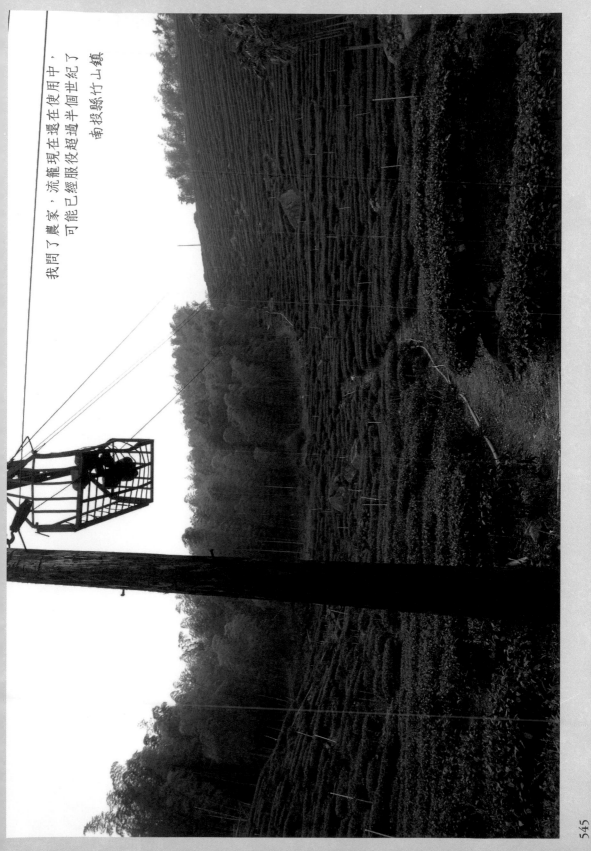

我問了農家，流籠現在還在使用中，可能已經服役超過半個世紀了

南投縣竹山鎮

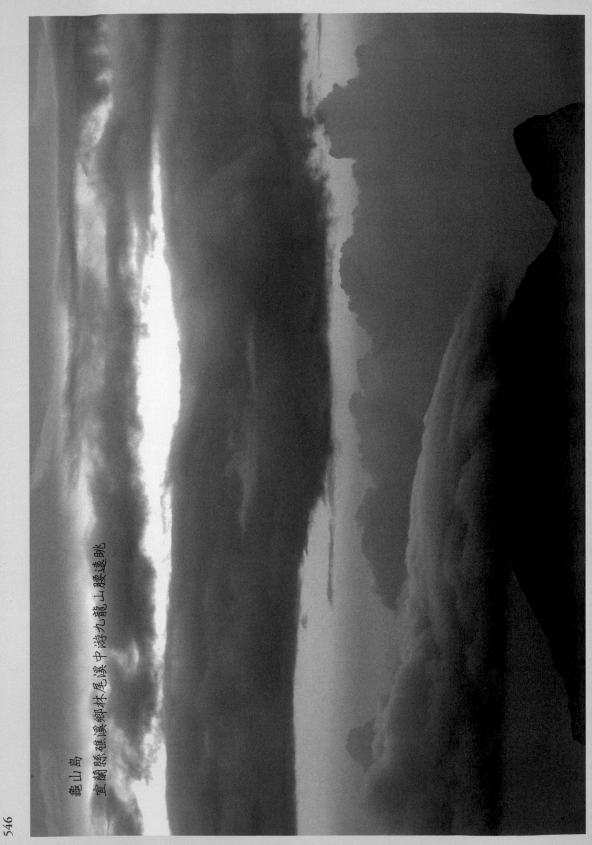

龜山島
宜蘭縣礁溪鄉林尾溪中游九游龍山腰遠眺

546

年少時就常走進台灣山林，
中年正覺得自己很了解山林台灣時，
山林彷彿又展現了更深層的風貌，
吸引我更深探索和學習……。

年過50了，
老照片也常能看出帶著古蕾的底蘊，
新作品也常能看出新風貌和新的理解，
對我來說總不變的是：
台灣的山林一直啟迪並教導著我，
使我安舒，也使我思想上帝

新竹縣尖石鄉上抬耀山區

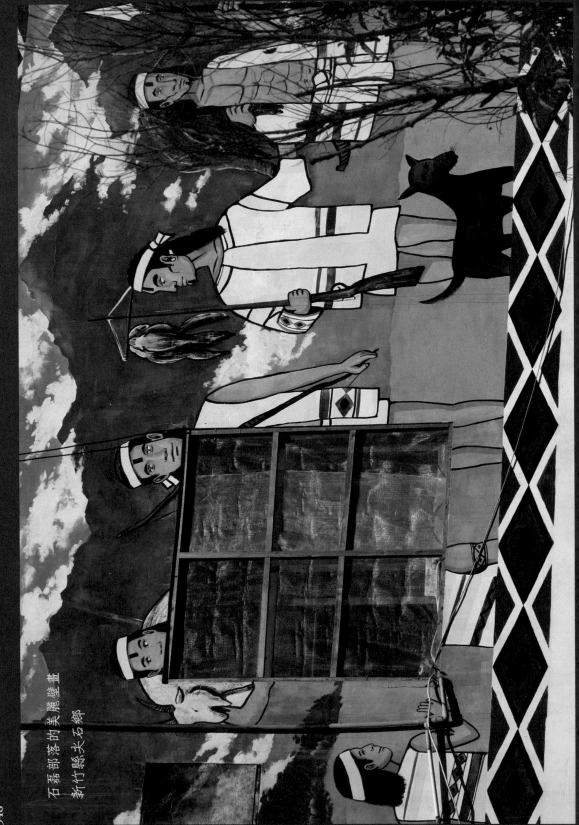

石磊部落的美麗壁畫
新竹縣尖石鄉

南投縣仁愛鄉仁愛台14號甲線仁愛國中

南投縣仁愛鄉台14號甲線霧社段

550

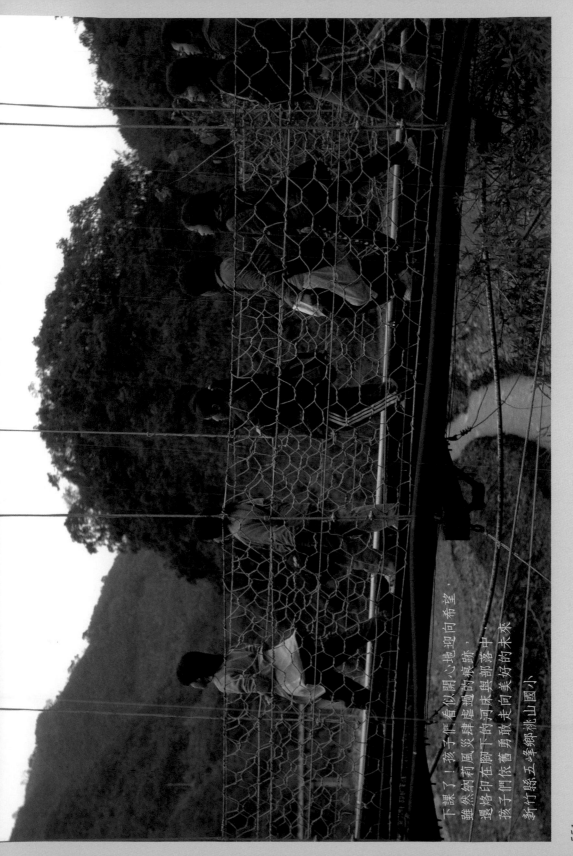

下課了！孩子們看着似地開心地迎向希望，

雖然納莉風災肆虐崖過的痕跡，

還烙印在腳下的河床與部落之中，

孩子們依舊勇敢走向美好的未來

新竹縣五峰鄉桃山國小

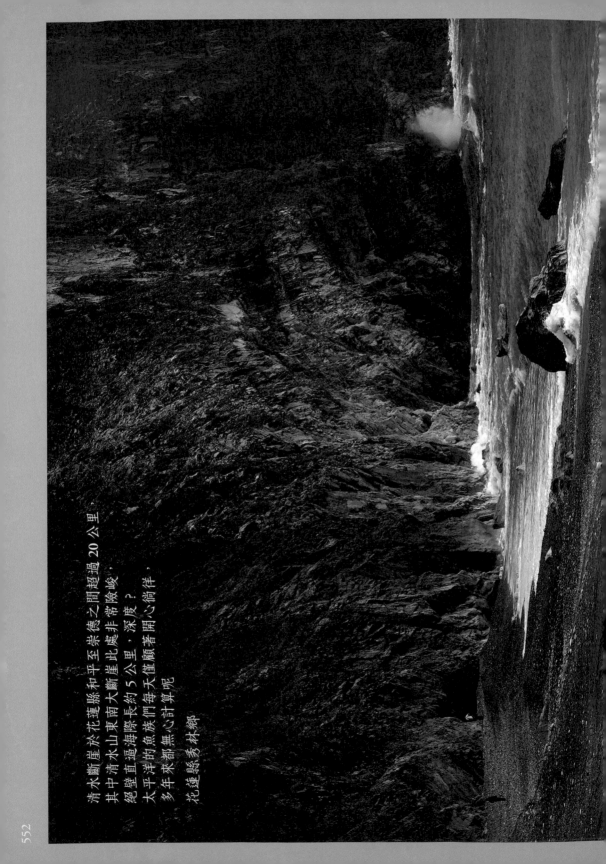

清水斷崖於花蓮縣和平至崇德之間超過 20 公里，
其中清水山東南大斷崖此處非常險峻，深度？
絕壁直逼海際長約 5 公里，
太平洋的魚族們每天僅顧著開心尚伴，
多年來都無心計算呢

－花蓮縣秀林鄉

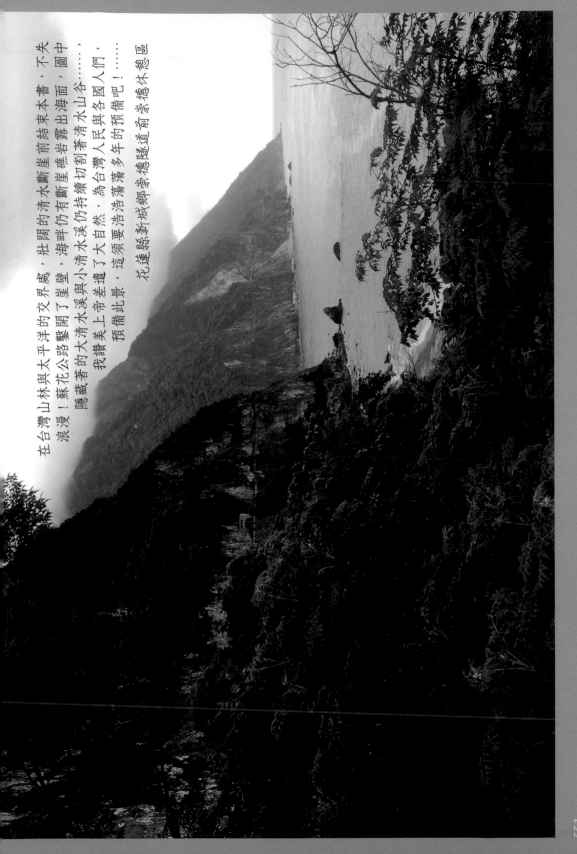

在台灣山林與太平洋的交界處，壯闊的清水斷崖前結束本書，不失
浪漫！蘇花公路鑿開了崖壁，海畔仍有斷崖清水溪與小清水溪與各國人民與各國人門，
隱藏著的大清水溪與小清水溪仍持續切割著清水山谷……，
我讚著上帝差遣了大自然，為台灣人民與各國人門，
預備此景，這須要浩浩蕩蕩多年的預備吧！……

　　　　　　　花蓮縣新城鄉崇德道前崇德休憩區

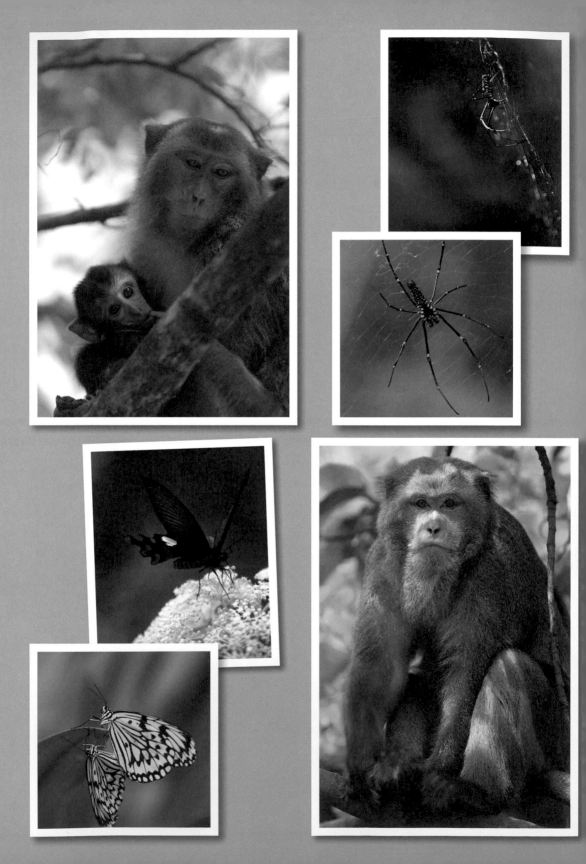

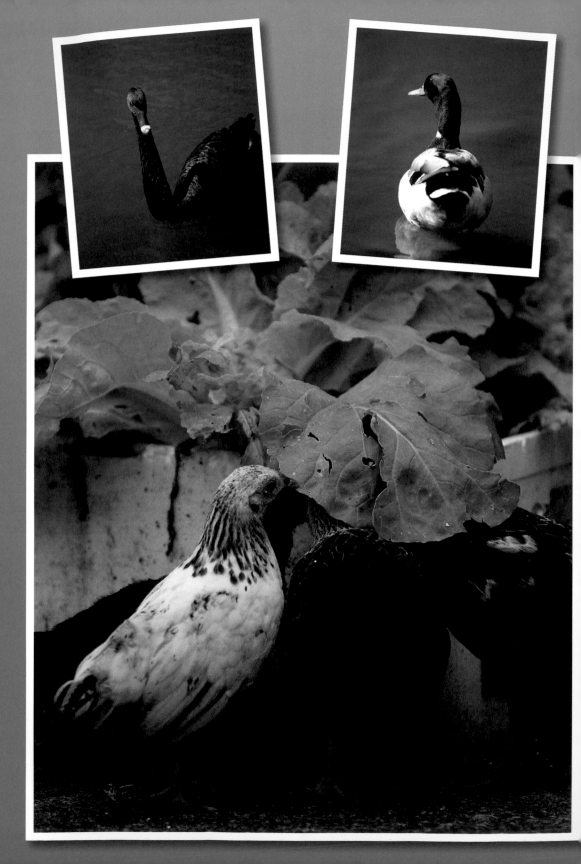

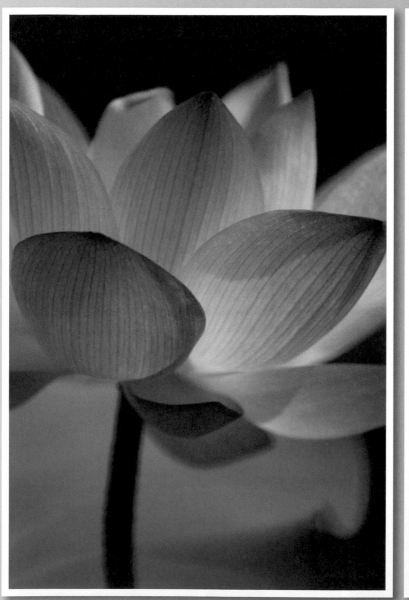

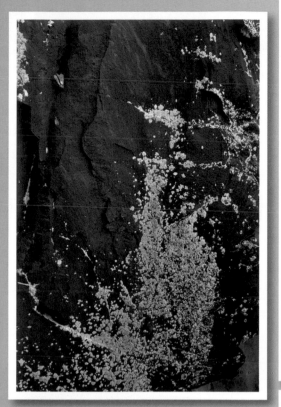
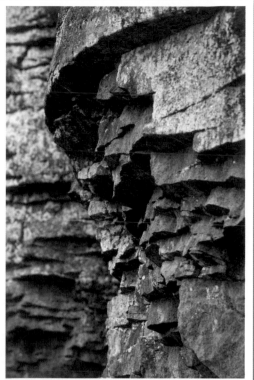

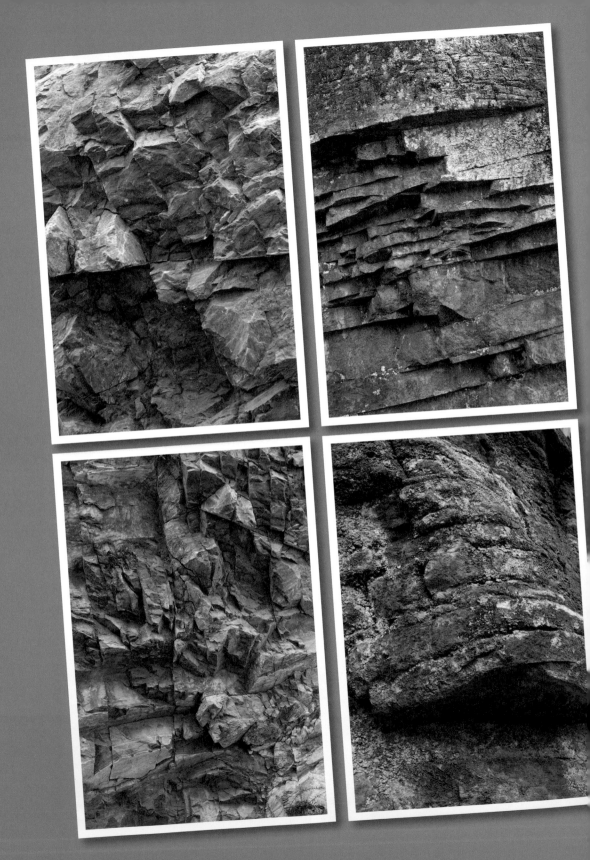

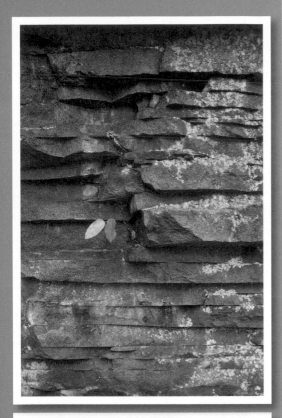
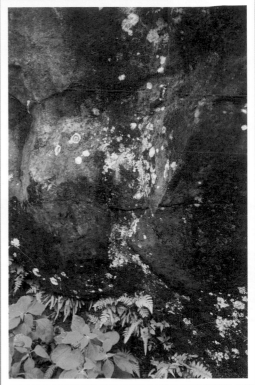
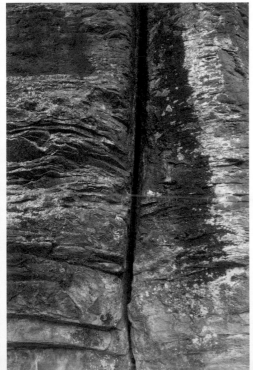
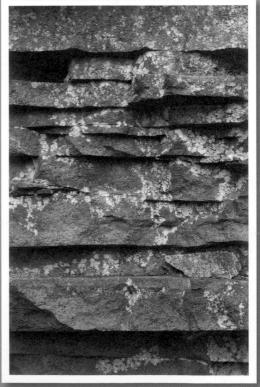

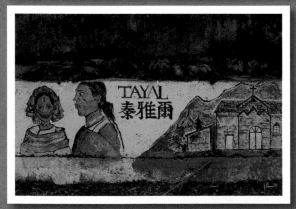
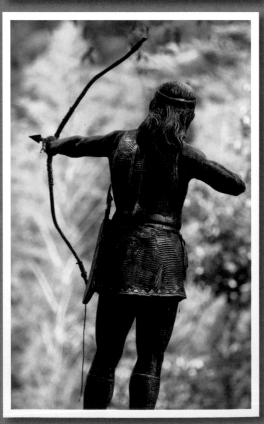
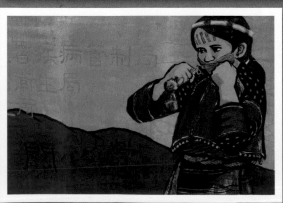

山林台灣
MOUNTAINOUS TAIWAN

作　　者　羅旭華
責任編輯　張云
封面設計　化外設計
內頁美編　楊玉瑩、王苓亞

出版發行　心恩有限公司 The Vine Publishing
地　　址　台北市信義區松德路12號8樓
電　　話　02-23432540
電子郵件　joshua@ome.com.tw
　　　　　joshualo.666@gmail.com.
網　　站　https://joshua-the-vine.wixsite.com/website
承 印 廠　晨捷印製股份有限公司

代 理 商　白象文化事業有限公司
地　　址　401台中市東區和平街228巷44號
電　　話　04-22208589

初版1刷　2019年10月
定　　價　700元

國家圖書館出版品預行編目(CIP)資料

山林台灣／羅旭華著. -- 初版. -- 臺北市
：心恩, 2019.10
　面；　公分
ISBN 978-986-97846-1-0(平裝)

1.攝影集
958.33　　　　　　　108015015

https://joshua-the-vine.wixsite.com/website